"十二五"普通高等教育本科国家级规划教材

国家级精品课程教材
国家级精品资源共享课教材
国家级一流本科课程教材

多媒体画面艺术设计

王 雪 编著

清华大学出版社
北 京

内 容 简 介

本书针对当前数字教育资源优化设计无"章"可循的现状，提供了系统的、具有可操作性的多媒体画面艺术规则。全书共 8 章。第 1 章概述多媒体画面艺术设计的相关概念、基本框架和思路；第 2～6 章分别讨论静止画面、运动画面、文本、声音、交互的艺术设计；第 7 章对多媒体画面艺术规则进行详细解析，并运用艺术规则赏析了若干传统艺术作品和多媒体教材案例；第 8 章对数字教育资源的未来趋势和多媒体画面语言学的研究趋势进行展望。

本书可作为教育技术学和相关专业的本科生、研究生教材，也可作为讲授本课程或相关课程的教师，以及设计、开发多媒体学习材料和数字资源的相关人员的参考用书。

本书封面贴有清华大学出版社防伪标签，无标签者不得销售。
版权所有，侵权必究。举报：010-62782989，beiqinquan@tup.tsinghua.edu.cn。

图书在版编目（CIP）数据

多媒体画面艺术设计 / 王雪编著. —北京：清华大学出版社，2021.6（2024.8重印）
ISBN 978-7-302-58347-9

Ⅰ.①多… Ⅱ.①王… Ⅲ.①多媒体技术–应用–艺术–设计 Ⅳ.①J06-39

中国版本图书馆 CIP 数据核字（2021）第 111937 号

责任编辑：张瑞庆　常建丽
封面设计：傅瑞学
责任校对：刘玉霞
责任印制：杨　艳

出版发行：清华大学出版社
　　　　　网　　址：https://www.tup.com.cn, https://www.wqxuetang.com
　　　　　地　　址：北京清华大学学研大厦 A 座　　邮　编：100084
　　　　　社 总 机：010-83470000　　　　　　　　邮　购：010-62786544
　　　　　投稿与读者服务：010-62776969, c-service@tup.tsinghua.edu.cn
　　　　　质 量 反 馈：010-62772015, zhiliang@tup.tsinghua.edu.cn
　　　　　课 件 下 载：https://www.tup.com.cn, 010-83470236
印 装 者：三河市龙大印装有限公司
经　　销：全国新华书店
开　　本：185mm×260mm　　印　张：18.5　　彩插：6　　字　数：445 千字
版　　次：2021 年 8 月第 1 版　　　　　　　　　　　印　次：2024 年 8 月第 4 次印刷
定　　价：59.00 元

产品编号：090567-01

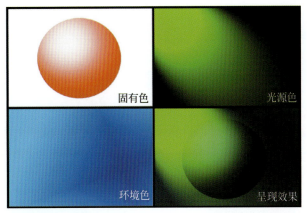

彩图 2-1　物体呈现颜色＝固有色＋光源色＋环境色

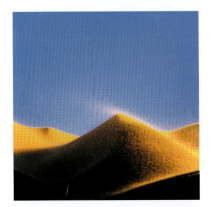

彩图 2-2　光的照射下显示阴影和层次

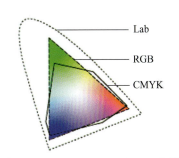

彩图 2-3　RGB、CMYK 和 Lab 色域

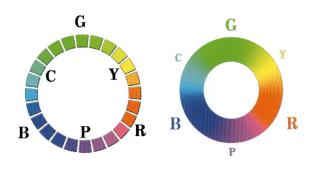

24 色色相环　　　　连续色相环

彩图 2-4　RGB 色环

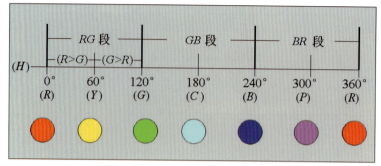

彩图 2-5　RGB 与三原色、三间色的色相角（H）关系

彩图 2-6　喜庆的红色

彩图 2-7　红花缀绿叶

彩图 2-8　红色背景配黄字

彩图 2-9　网页上采用的绿色背景

彩图 2-10　黄底上的蓝青字

彩图 2-11　蓝底上的黄字

彩图 2-12　蓝底上的青字

彩图 2-13　黑色可与任何颜色搭配

(a) 亮底配暗字　　　　　　　　　　　(b) 暗底配亮字

彩图 2-14　字色与底色明度差大于 50 灰度级

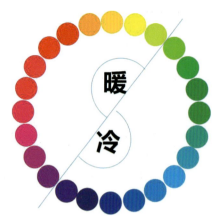

彩图 2-15　常见冷暖色示例

(a) 顶端的蓝色是轻柔的感觉

(b) 底部的蓝色有重量感

彩图 2-16　不同位置的色彩产生不同的视觉效果(1)

(a) 顶端的深红色有紧急的效果

(b) 底部的红色有稳重感

彩图 2-17　不同位置的色彩产生不同的视觉效果(2)

彩图 2-18　蓝黄面积比为 9∶3 的混色

彩图 2-19　色彩不对称的画面

(a) 红、绿色对比

(b) 红、蓝色对比

彩图 2-20　色相强对比的画面

彩图 2-21　纯度强对比的画面

彩图 2-22　影响色彩认识度的主要是明度

(a) 配合增添亮点

(b) 配合弥补不足

彩图 2-23　材质、纹理、光影配合的色彩对比

彩图 2-24　类似调和画面

彩图 2-25　对比调和画面

彩图 2-26　冷暖对比色之间有一些"过渡色"

彩图 2-27　在对比双色中间嵌入"过渡色"

(a) 暖色调（高纯度） (b) 冷色调（低明度）

(c) 暖色调（低纯度） (d) 冷色调（高明度）

彩图 2-28　画面个性由主色调决定

(a) 追求色彩关系的协调感 (b) 强调与主色调的反差

彩图 2-29　搭配色与主色调的关系

(a) 活泼律动型　　　　　　　　(b) 优雅浪漫型

(c) 质朴淡雅型　　　　　　　　(d) 庄重质感型

彩图 2-30　不同风格色彩搭配方案

彩图 2-31　透气色

彩图 2-32　清新、明快的背景

彩图 2-33　色相差大,纯度差大

彩图 2-34　明度差大,色相差小

(a) 色彩突出结构　　　　　　　　(b) 色彩区分内容

彩图 4-1　色彩在屏幕文本的呈现中的应用

(a) 明度差38　　(b) 明度差50　　(c) 明差度60

彩图 4-2　明度差对比

彩图 7-1　色彩的情绪

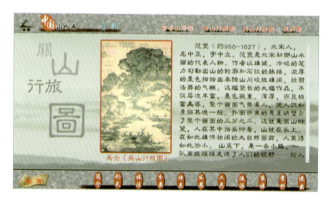

(a) 关山行旅图

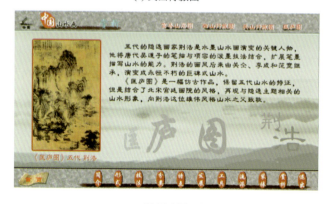

(b) 匡庐图

彩图 7-2　中国山水画

注：该案例由东营市振兴小学王美妍老师提供。

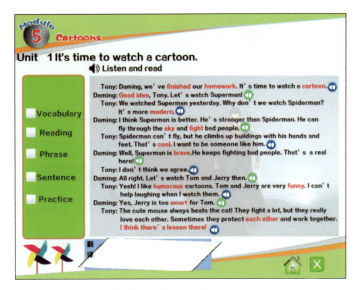

彩图 7-3　Module 5 Cartoons

彩图 7-4　梯形的面积

(a) 背景与主体采用顺色　　　　　　(b) 背景与主体形成颜色反差

彩图 7-5　古诗词三首之一

彩图 7-6　古诗词三首之二

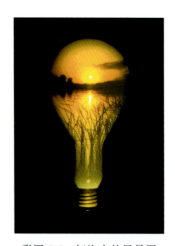

彩图 7-7　灯泡内的风景图

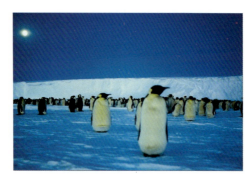

彩图 7-8　群集的企鹅

为使优质数字教育资源的设计、开发和应用有"章"可循，改变"摸着石头过河"的现状，天津师范大学游泽清先生带领教育技术学团队创立了"多媒体画面语言学"理论。笔者作为游泽清先生的学生、研究团队的成员，有幸经历了"多媒体画面语言学"的孕育和成长的过程。

从已故著名教育技术学专家游泽清先生2001年首次提出"多媒体画面语言"的概念起至今已有20年的历史，经过以游泽清先生、笔者、天津师范大学教育技术学专业教师、博士生和硕士生为代表的老、中、青三代科研团队的不懈努力，该理论逐步走向成熟。

为使该理论服务于实践和专业人才培养，我们团队在科研的基础上创设了"多媒体画面艺术设计"课程，并基于该理论的原创性研究成果同步编著了《多媒体画面艺术设计》教材。随着科研的积淀、课程建设和教学改革实践的逐步深入，《多媒体画面艺术设计》教材和课程建设逐渐迈入"成年"。该课程及教材建设大致经历了以下时期：

（1）萌芽时期——"多媒体画面"及"多媒体画面语言"概念的首次提出。

2001年，游泽清先生首次提出"多媒体画面"的概念，认为多媒体画面具有认知和审美的双重属性和功能，且提出编写多媒体教材也要遵守多媒体画面语言规范。

（2）初建时期——"多媒体画面艺术设计"课程的建立。

2003年，游泽清先生创设了本课程，同年出版了教材《多媒体画面艺术基础》。

（3）发展时期——"多媒体画面艺术设计"课程建设逐渐走向成熟。

2005年，"多媒体画面艺术设计"被评为国家级精品课程；先后于2005年、2009年和2012年围绕课程内容主办了三次全国多媒体设计研讨会；2006年，课程建设获天津市级教学成果二等奖；2009年开始，游先生先后主持出版了《多媒体画面艺术设计》教材的第1版和第2版，教材被评为"十二五"普通高等教育本科国家级规划教材。

（4）创新时期——"多媒体画面语言学"科学研究取得跨越式发展，课程内容和教学模式不断更新和完善。

2012年，游泽清先生仙逝后，笔者继续带领博士生团队开启"多媒体画面语言学"的深入探索，运用一系列科学实证的研究方法，对其理论框架、研究内容、研究方法、语法规则等进行了深入且持续的探究。团队先后获批了国家级和省部级课题十余项，出版了"多媒体画面语言学"研究系列丛书，发表了高水平学术论文五十余篇，探索出了一整套科学方法和多媒体画面语言系列语法规则。

在科研的基础上，笔者与团队将"多媒体画面艺术设计"课程建设成为国家级精品

资源共享课,并开始采用线上、线下混合教学模式;2013年,课程的项目实践模式获天津市级教学成果二等奖;2018年,课程的创新实践能力培养获天津市级教学成果二等奖;2019年,本课程教改获批天津市级教学成果重点培育项目;2020年,本课程被评为首批国家级一流本科课程。

在新时期,课程建设急需将近年来的科研成果落地并转化为课程的教学内容,为学习者提供新时期科学的数字教育资源优化设计的系统语言工具。教材《多媒体画面艺术设计》正是基于近年来科研成果和教学实践的需求并参考原有教材编著而成的。

本教材作者王雪是"多媒体画面艺术设计"课程团队的成员,是该课程的主讲教师。王雪是天津师范大学教育技术学博士点的首位博士生,是笔者的开门弟子,也是全国首位系统研究"多媒体画面语言学"的博士,现任天津师范大学教育学部教育技术系副教授、硕士生导师,曾到美国北得克萨斯州大学学习技术系访学一年,与国内外相关领域的教授专家建立了广泛的学术合作关系。王雪博士是伴随着"多媒体画面语言学"的科学研究过程成长起来的青年一代优秀学者,多年来持续研究"多媒体画面语言学""数字教育资源优化设计和学习分析"等相关问题,并始终坚持在"多媒体画面艺术设计"课程教学的第一线,从而在"多媒体画面语言学"研究领域和"多媒体画面艺术设计"课程教学实践方面已经具有了丰厚的学术成果积淀、深层次的教学经验积累和很强的综合发展实力。这些都为她编写《多媒体画面艺术设计》教材奠定了坚实的基础。

本教材与一般的教材有所不同,作者不但参考了原有教材的简练、精准、注重实践的特点,还把许多自己的科研成果、团队的科研成果植入了教材,阐述了许多新的学术观点,从原理开始再过渡到实践,使得该教材同时具备了教材与著作的双重功能与特点,凸显了教材的学术性和原创性,这也为新型教材的创作走出了一条新路,不失为一种独特的风格。

通过本教材可以领略到作者的学术追求。王雪博士存有对学术的足够敬畏之心,理论描述上字斟句酌,不敢半点恣意妄论;存有对实践的足够务实之心,规则描述上步步求实,不愿一丝虚作;存有对前辈的足够尊重之心,原有成果描述上原汁原味,不曾妄加更动;存有对新事物的足够追求之心,新构想、新观念贯穿全书,不虚原地踏步。

本教材的编著也需再次感谢游泽清先生为"多媒体画面语言学"所做出的卓越贡献!

愿本教材能成为学习者的良师益友!

<div style="text-align:right">

天津师范大学　王志军
2021 年 6 月

</div>

前 言

　　《多媒体画面艺术设计》依托天津师范大学教育技术学专业独创的"多媒体画面语言学"理论，直接针对当前数字教育资源优化设计无"章"可循的现状，融合了教育学、教育技术学、认知心理学、语言学、艺术设计、计算机科学等相关领域的基本理论，以学生的认知加工和审美需求为出发点，以帮助教师和相关人员设计出符合学习者认知加工特点和审美需求的数字教育资源为落脚点，提供了系统的、具有可操作性的多媒体画面艺术规则。本书参考借鉴了游泽清先生 2009 年出版的《多媒体画面艺术设计》（第 1 版）和 2013 年出版的《多媒体画面艺术设计》（第 2 版），结合多年来国家级精品课程、国家级精品资源共享课、国家级一流本科课程"多媒体画面艺术设计"的教学实践需求和近年来"多媒体画面语言学"及相关领域的最新研究成果编著而成。

　　本教材较原有教材的变化主要体现在以下几个方面：

　　完整地介绍了 2015 年以来多媒体画面语言学（Linguistics for Multimedia Design，LMD）理论体系架构的最新科研成果；

　　将多媒体画面语言语法规则的最新科研成果补充到静止画面、运动画面、文本、声音和交互艺术设计的相关章节中；

　　每章的开头增加"关键词""本章结构"，每章的结尾增加"复习与思考"，全书的最后增加"推荐阅读资料"，帮助读者更好地理解每章的知识内容结构，并有针对性地开展预习、学习、复习、教学以及知识的延伸拓展；

　　增加"延伸阅读"和"应用案例"两个模块，为读者呈现出每一章节的相应领域研究的最新进展和实践应用的具体方法；

　　注重书中配套素材和案例的质量，并增强其与书中讲述内容的匹配性；

　　对第 5 章"声音呈现艺术设计"部分的结构和内容进行调整，使其符合按照"基本元素、视（听）觉要素和艺术规则"进行展开的统一思路；

　　将多媒体画面艺术规则作为赏析作品的可操作性规则，并提炼出来作为 7.1 节，为每条规则配上案例和解析，为后面赏析相关领域的艺术作品和多媒体教材做铺垫，同时进一步丰富了 7.3 节中赏析多媒体教材的类型；

　　增加第 8 章"未来的数字教育资源和多媒体画面语言学"，对数字教育资源的未来趋势和"多媒体画面语言学"的研究应用趋势进行展望，帮助读者了解本领域的未来动向。

　　本教材包括 8 章，从"多媒体画面语言学"和多媒体画面艺术设计理论体系的基本概念和框架出发，将画面认知规律和艺术规则相整合，将画面上的基本元素和视（听）

觉要素分别定义为显性和隐性的客观刺激,并且将艺术领域中的视(听)觉要素与认知心理学中的"新质"视为因果关系,在此基础上对各类媒体呈现形式的基本元素、视(听)觉要素和艺术规则进行深入探讨,呈现出多媒体画面中各类媒体艺术设计的"章"——多媒体画面艺术规则。

第1章是概论,从媒体、多媒体等一些最基础的概念开始,一直讨论到"多媒体画面艺术设计"及"多媒体画面语言学"理论的形成。第1章既是全书的入门,也是全书的纲,以后各章都是围绕第1章的基本概念、框架和统一思路展开讨论的。

第2~6章分别探讨多媒体画面中的各类媒体(包括静止画面、运动画面、文本、声音)及其交互功能的设计,基本上按照基本元素、视(听)觉要素和艺术规则这个统一思路进行讨论,正是在这几章的深入探讨中为读者描绘出具有可操作性的多媒体画面艺术规则。

第7章讨论多媒体画面艺术作品的赏析,首先汇总介绍全书提出的34条语法规则,并为每条语法规则提供相应的案例分析,为本章的作品赏析提供依据;其次采用赏析的方式,对相关领域的艺术作品和不同类型的多媒体教材进行详细分析,培养学生的多媒体画面艺术创意和用多媒体画面语言思维的习惯。

第8章为未来的数字教育资源和多媒体画面语言学,主要探讨未来数字教育资源的发展趋势,并对"多媒体画面语言学"和多媒体艺术设计理论的研究与实践应用方式进行展望。

为了便于读者理解教材中无法直接表现的运动画面、声音、交互功能和赏析多媒体教材等内容,本书提供了配套视频素材,可扫描书中案例的二维码进行下载,此外,本书还提供了配套PPT演示文稿,可从出版社网站下载。

参与本教材编写工作的有王雪(全文书稿的编著和定稿)、天津师范大学博士生导师王志军教授("多媒体画面语言学"理论体系的构建和书稿章节结构的确定),以及硕士生高泽红、徐文文、张蕾、韩露、尹秀蕊、王娟、杨文亚、卢鑫(书中配套素材、案例和延伸阅读文献的制作、收集与整理)、赵亚楠和王少华(全文的校对和排版)。

特别感谢游泽清先生对本教材和"多媒体画面语言学"的奠基作用!游泽清先生描绘的"多媒体画面语言学"蓝图是我们这些后辈为之努力的动力和目标!特别感谢王志军教授领衔的"多媒体画面语言学"研究团队的刘哲雨、温小勇、冯小燕、吴向文、刘潇、曹晓静等博士!他们为本书的修订和编写提供了研究成果和支持!还要特别感谢书中引用文献、素材和案例的作者、提供单位和相关人员!

由于本教材中的许多观点和概念为首次提出,多媒体画面艺术规则仍需大规模教学实践检验,因此书中难免会存在一些不妥之处,恳请各位读者批评指正。

<p align="right">王　雪
2021年6月</p>

目 录

第1章 概论 ... 1
1.1 多媒体——一个流行已久的专业用语 ... 2
1.1.1 关于信息、媒体和媒介概念的界定 ... 2
1.1.2 回顾多媒体问世前后的历史背景 ... 3
1.1.3 如何理解"多媒体" ... 6
1.1.4 "多媒体"是否已过时 ... 7
1.2 多媒体画面——一种看似熟悉的新型画面 ... 7
1.2.1 "多媒体画面"的早期定义 ... 7
1.2.2 "多媒体画面"定义的再发展 ... 8
1.3 多媒体画面语言——一种有别于文字的信息时代语言 ... 9
1.3.1 设计多媒体教材遵循的是艺术规则,还是语法规则 ... 10
1.3.2 对画面语言和文字语言的进一步讨论 ... 11
1.3.3 如何建立多媒体画面语言的语法体系 ... 12
1.4 多媒体画面语言学——一门诞生和成长于中国的创新理论 ... 14
1.4.1 发展历史 ... 15
1.4.2 研究框架 ... 15
1.4.3 研究内容 ... 16
1.5 多媒体画面艺术设计——多媒体画面语言学的阶段性成果 ... 21
1.5.1 相关要点 ... 22
1.5.2 运用中需要明确的几个问题 ... 24
1.5.3 如何给"多媒体画面艺术设计"在信息时代中定位 ... 26
1.5.4 结论 ... 27
【复习与思考】 ... 28

第2章 静止画面艺术设计 ... 29
2.1 静止画面基本元素探讨(一)——面 ... 30
2.1.1 面的界定 ... 30
2.1.2 线的界定 ... 32
2.1.3 点的界定 ... 35

2.1.4　线和点的群集呈现艺术 ... 38
2.2　静止画面基本元素探讨（二）——空间 .. 42
　　2.2.1　画面上呈现二维空间的一些特点 ... 43
　　2.2.2　如何在画面上表现三维空间 ... 46
　　2.2.3　如何在画面上表现四维空间 ... 51
2.3　静止画面艺术规则探讨——构图 .. 53
　　2.3.1　静止画面（构图）上视觉要素的探讨 ... 53
　　2.3.2　静止画面（构图）艺术规则探讨 ... 56
2.4　静止画面基本元素探讨（三）——光与色 .. 65
　　2.4.1　引言 ... 65
　　2.4.2　有关光与色的基础知识 ... 66
　　2.4.3　色彩三属性 ... 71
　　2.4.4　对色彩三属性的进一步讨论 ... 76
2.5　静止画面艺术规则探讨——色彩 .. 81
　　2.5.1　静止画面（色彩）上视觉要素的探讨 ... 81
　　2.5.2　静止画面（色彩）艺术规则探讨 ... 82
　　2.5.3　色彩搭配艺术 ... 86
【复习与思考】 .. 89

第 3 章　运动画面艺术设计 ... 91

3.1　电视画面的基本元素 .. 92
　　3.1.1　画面"内部"运动和"外部"运动 ... 93
　　3.1.2　运动镜头 ... 93
　　3.1.3　景别 ... 96
　　3.1.4　景别组接 ... 100
3.2　计算机画面和多媒体画面的基本元素 .. 104
　　3.2.1　计算机画面的基本元素 ... 105
　　3.2.2　多媒体画面的基本元素 ... 109
　　3.2.3　运动画面的组接艺术——"广义蒙太奇" 110
3.3　运动画面的视觉要素及艺术规则 .. 113
　　3.3.1　运动画面的视觉要素 ... 113
　　3.3.2　规范运动画面的艺术规则 ... 116
3.4　各类运动画面呈现艺术的探讨 .. 121
　　3.4.1　电视画面的呈现艺术 ... 121
　　3.4.2　计算机画面的呈现艺术 ... 125
　　3.4.3　视频与动画结合的呈现艺术 ... 128
3.5　教学中应用最广泛的运动画面——教学视频画面有效设计的专题研究 129
　　3.5.1　教学视频中的字幕设计 ... 129

3.5.2　教学视频中的线索设计 .. 130
　　　3.5.3　教学视频中的情绪设计 .. 131
　　　3.5.4　教学视频中的交互设计 .. 131
　　　3.5.5　小结 .. 132
　【复习与思考】 .. 132

第 4 章　文本呈现艺术设计 .. 135
　4.1　认识屏幕文本 .. 136
　　　4.1.1　屏幕文本的概念及分类 .. 136
　　　4.1.2　屏幕文本与书本文字的共性和差别 138
　　　4.1.3　文本在屏幕上呈现的要点以及与图形、图像的配合 140
　4.2　屏幕上文本呈现的基本元素 .. 143
　　　4.2.1　屏幕文本的基本属性 .. 143
　　　4.2.2　文本的背景及运动 .. 147
　4.3　屏幕上文本呈现的视觉要素及艺术规则 151
　　　4.3.1　屏幕上文本呈现的视觉要素 .. 151
　　　4.3.2　规范屏幕文本呈现的三条原则 .. 155
　　　4.3.3　在屏幕上呈现文本时应遵循的艺术规则 159
　【复习与思考】 .. 164

第 5 章　声音呈现艺术设计 .. 165
　5.1　认识声音媒体 .. 166
　　　5.1.1　教学领域和影视领域中的声音媒体 166
　　　5.1.2　多媒体教材中的声音媒体 .. 168
　5.2　声音的基本元素 .. 171
　　　5.2.1　解说的基本元素 .. 171
　　　5.2.2　背景音乐的基本元素 .. 173
　　　5.2.3　音响效果的基本元素 .. 174
　5.3　声音呈现的听觉要素及艺术规则 .. 174
　　　5.3.1　解说呈现的听觉要素及艺术规则 174
　　　5.3.2　背景音乐呈现的听觉要素及艺术规则 180
　　　5.3.3　音响效果呈现的听觉要素及艺术规则 185
　【复习与思考】 .. 187

第 6 章　交互功能运用艺术设计 .. 189
　6.1　认识交互功能 .. 190
　　　6.1.1　两种不同类型的多媒体画面艺术 190
　　　6.1.2　从技术角度认识交互功能 .. 190

 6.1.3　从艺术角度认识交互功能 191
 6.1.4　从教学角度认识交互功能 192
 6.2　交互功能的应用 193
 6.2.1　导航类型的交互功能 193
 6.2.2　互动教学类型的交互功能 195
 6.2.3　导航与互动教学混合类型的交互功能 203
 6.3　交互功能的深层次开发 205
 6.3.1　技术层面的深层次开发 206
 6.3.2　应用层面的深层次开发 207
 【复习与思考】 209

第 7 章　多媒体画面艺术作品赏析 211

 7.1　多媒体画面艺术规则 212
 7.1.1　基本类规则 213
 7.1.2　画面呈现类规则 222
 7.1.3　画面组接类规则 230
 7.2　赏析相关艺术领域的作品 232
 7.2.1　静止画面（绘画）《灯泡画》赏析 232
 7.2.2　静止画面（摄影）《企鹅登岸》赏析 233
 7.2.3　运动画面（动画片）《妈祖》赏析 234
 7.2.4　运动画面（电视片）《爱的传递》赏析 238
 7.3　赏析多媒体教材 245
 7.3.1　如何赏析多媒体教材 245
 7.3.2　（高校）多媒体教材《机械原理》赏析 249
 7.3.3　（中学）多媒体教材 Module 5 Cartoons 赏析 261
 【复习与思考】 269

第 8 章　未来的数字教育资源和多媒体画面语言学 271

 8.1　未来的数字教育资源 271
 8.2　未来多媒体画面语言学的研究与应用 272
 8.2.1　未来多媒体画面语言学的研究 272
 8.2.2　未来多媒体画面语言学的应用 274
 【复习与思考】 274

参考文献 275

推荐阅读资料 281

概 论

【本章导读】

　　本章主要包括多媒体、多媒体画面、多媒体画面语言、多媒体画面语言学以及多媒体画面艺术设计这几大部分内容,通过对其概念、特征以及发展历史等的介绍,帮助读者对《多媒体画面艺术设计》这本书的结构框架和基本内容有一个初步的了解。学习本章内容时,作者给出以下两点建议:

　　(1) 理解多媒体画面前,需要首先明确媒体和媒介的概念、画面的两重使命、知识信息用文字和画面表现的特点、屏幕画面的特点以及电视画面、计算机画面和多媒体画面之间的异同之处。

　　(2) 为了建立多媒体画面的语法规则体系,有必要首先了解相关领域的艺术规律,包括绘画艺术、摄影艺术、书法艺术、音乐艺术、电影艺术、电视艺术以及电脑广告制作艺术等。通过对这些艺术理论和技术技巧的借鉴、发展和创新,逐步与这些领域脱钩,从而形成具有自身特点的理论体系,即多媒体画面语言学及其语法规则体系。

　　【关键词】 多媒体;多媒体画面;多媒体画面语言;多媒体画面语言学;多媒体画面艺术设计

【本章结构】

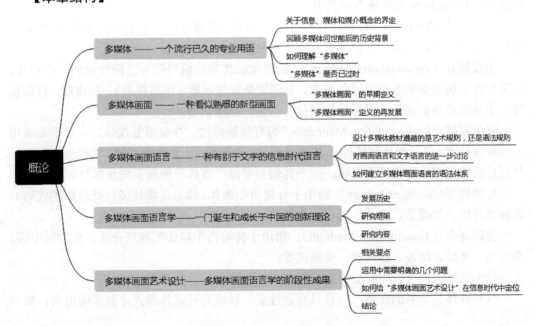

1.1 多媒体——一个流行已久的专业用语

"多媒体画面"是一个新概念,它由美术、影视、计算机等画面演变而来,但又具有许多新的特点。显然,要弄清这些特点,首先需要弄清楚"多媒体"这个专业用语。

在当今以数字化、信息化为特征的时代,"多媒体"可算得上是久盛未衰的时髦名词之一,它的问世引起专业界乃至普通百姓的普遍关注。无论是通信网络领域、广播电视领域,还是计算机领域等,都可以在前面冠以"多媒体"的形容词,如多媒体计算机、多媒体通信网络等。那么,究竟多媒体的内涵是什么呢?

"多媒体"是一个从国外引进的专业用语,即 multimedia。但是,由于中英文翻译上遇到了麻烦,以及人们对多媒体这一新兴领域的发展缺乏了解,致使很多人对该术语的理解一直存在一些误区。下面从国际上对"媒体"(media)一词的运用以及多媒体发展的历史背景两个方面进行讨论。

1.1.1 关于信息、媒体和媒介概念的界定

为了明确对"媒体"一词的界定,需要澄清英文 medium(或复数 media)的译名问题。比如说"将教学内容(信息)以文字、声音、图像等形式存储到磁带、光盘上",其中的文字、声音、图像是教学信息的表现形式(或载体);而磁盘、光盘则是存储这些信息载体的物理介质。在中文里,为了避免表述上的概念性混淆,建议将前者叫作"媒体",而后者称为"媒介"。但遗憾的是,二者的英文都用 medium 表示。

例如,原国际电报电话咨询委员会(CCITT)按照信息的获取、处理、存储、传输和显示,将 medium 划分成五种类型。

感觉媒体(Perception Medium):指直接作用于人的感官而产生感觉的媒体,如声音、图形、静止图像、动画、活动图像、文本、数据等。

呈现媒介(Presentation Medium):指感觉媒体和传输电信号之间转换的一些设备。它又分为呈现设备和非呈现设备两类,呈现设备如显示器(或监视器)、扬声器、打印机等,非呈现设备如键盘、鼠标、扫描仪、话筒、摄像机等。

再生媒体(Representation Medium):为有效地传输、存储感觉媒体,一般需要采用一些处理技术(包括硬件和软件),如图像编码、声音编码、文本编码等。这些经过加工、处理后的感觉媒体称为再生媒体。用于传输和存储的媒体一般属于再生媒体。

存储媒介(Storage Medium):指用于存储再生媒体(即感觉媒体经过处理后的代码)的物理介质,如磁盘、磁带、闪存、光盘等。

传输媒介(Transmission Medium):指用于传输再生媒体的物理介质,如同轴电缆、双绞线、光缆、微波、路由器、交换机等。

综上所述,便可以明确地界定信息、媒体和媒介三者的关系。

(1)媒体是信息的载体,信息只有通过某一种或几种媒体形式才能表达出来,如书

本上的知识内容是通过文字、图形、表格等形式表达出来的。这些文字、图形、表格便是表达知识内容的载体，即媒体。上述的感觉媒体和经过处理后的再生媒体均属于媒体的范畴。

（2）媒介是用于存储、呈现或传输媒体的设备或物理介质，如上例中的书本。显然，书本和书本上的文字等并不是一回事，如果都用"媒体"一词表示，就会造成概念性的混淆。上述的存储媒介、传输媒介和呈现媒介都属于媒介的范畴。

（3）在电子信息领域经常用到信息、信号和信道的概念：信息是通过某种信号形式表现出来的，如电视领域中的视频信号、音频信号，计算机领域中的各种格式的数据信号等。而信号只能在其规定的信道中传送，如录像机中的视频通道、音频通道，计算机中的各种总线等。

上述关于信息、媒体和媒介三者之间的关系，与电子信息领域中信息、信号和信道三者之间的关系是对应的。

1.1.2 回顾多媒体问世前后的历史背景

多媒体出现于 20 世纪 80 年代，不过，当时国内外杂志上流行的却是另外一个专业用语——"交互式视频"（Interactive Video），意指具有声像并茂、形象生动呈现优势的录像视频技术与具有交互功能的计算机技术两大分支正在相互渗透，趋于融合。

大家知道，盒式录像机和微型计算机的问世，曾经分别是电视领域和计算机领域的重要阶段性成果，代表着 20 世纪 70 年代的信息技术水平。20 世纪 80 年代以后，数字化技术在计算机领域的应用取得显著成效，使得电视、录像以及通信技术都开始由模拟方式转向数字化；另一方面，计算机应用开始深入人们生活、工作的各个领域，也要求其人机接口不断改善，即由字符方式向图形方式、文本处理向图像处理发展。代表这一时期发展方向的典型案例有：原国际无线电咨询委员会（CCIR）于 1982 年 2 月通过的，用于演播室的彩色电视信号数字编码标准（即 CCIR 601 建议）；苹果（Apple）公司研制的 Macintosh 计算机，其中引入了位图、窗口、图符等技术，并由此创建了意义深远的图形用户界面（GUI），同时采用鼠标（mouse）配合，使人机界面得到了极大改善；微软（Microsoft）公司推出的 Windows 操作系统作为 DOS 的延伸，并且不断更新版本，使之成为后来运行多媒体的一种普遍采用的工作平台。

虽然视频数字化和计算机图形化使双方朝着"结合"的目标迈进了一大步，但是二者在存储介质上仍相距甚远，需要找到一个切入点。

录像机中磁带存储系统采用的是线性记录方式，即先录先放方式，难以实现存储信息的快速检索和实时调用；计算机中虽然采用的是随机存储的磁盘记录方式，不存在上述问题，但在当时磁盘存储容量（几十兆）远小于光盘的情况下，在计算机中存储视频几乎是一种奢望。于是双方都将注意力集中到光盘上，希望以它作为二者结合的切入点。因为在当时看来光盘存储容量高（650MB），而且又能像磁盘一样实现快速寻址。

其实，早在 1982 年光盘便已作为家电产品（CD-DA）在市场上出现了，而 CD-ROM 光盘也于 1985 年成为计算机外设中的一员。双方将光盘作为"交互式视频"（IV）存储

介质的尝试，其典型例子应该是 1986 年由索尼（Sony）公司和飞利浦（Philips）公司联合推出的交互式光盘系统（CD-I）和 1989 年英特尔（Intel）公司推出的交互式数字视频（DVI）技术。虽然这两项成果都属于交互式视频领域，但是 CD-I 是由视频专业公司，按照在音像产品中引入微机芯片（MC68070）控制的设计思想开发出来的，当时称其为"电视计算机"（Teleputer）；而 DVI 则是由计算机专业公司，按照在 PC 中采用音视频板卡，软件采用基于 Windows 的音视频内核（AVK）的思路设计的，因此称其为"计算机电视"（Compuvision）。二者从不同的角度，按照不同的设计思想，最终实现了一个共同的目标：电视与计算机的有机结合，实可谓殊途同归。

需要说明的是，CD-I 和 DVI 都是交互式视频领域中以（CD-ROM）光盘为存储介质的阶段性成果，二者的技术分别在后来的 VCD 和非线性编辑系统中有所体现，功不可没。至此，采用光盘的 IV 产品一发而不可收，如 CD-G、CD-V、CD-IFMV、K-CD 等，几乎可以形成一个光盘家族，以致 20 世纪 90 年代后，有人扬言"20 世纪 80 年代是磁带的时代，而 90 年代是光盘的时代"。也就是在这段时期，"多媒体"（Multimedia）这一专业名词开始在社会上流传，并且取代了已经沿用多年的"交互式视频"。

1990 年 10 月，由美国微软公司发起组建的多媒体个人计算机市场协会（Multimedia PC Marketing Council）提出一个多媒体计算机技术规格：MPC 1.0，除 PC 的一般配置（10MHz 的 386CPU 芯片、2MB 内存、30MB 硬盘、Windows 3.1 操作平台）外，强调必须安装 CD-ROM 驱动器和声霸（Sound Blaster）卡。该规格表达了计算机业界的一个共识：可以将电视领域中的音频和视频引入其中的 PC 称为多媒体 PC。由于受到当时技术水平的限制，MPC 1.0 中还没有要求将视频捕获功能包括进去。（这个问题在 1993 年的 MPC 2.0 中仍未解决，但在 1995 年的 MPC 3.0 版本中已经解决了。）

传输视频的信息量很大（约 216Mb/s），使得 MPC 在处理视频时遇到了当年录像机面临的两大难题，即存储容量和存取速度的问题。

众所周知，20 世纪 30 年代发明的录音机采用的是固定磁头在磁带上纵向记录方式，根本无法记录比音频信息量大两个数量级的视频信号，为此花了近 20 年的时间，才发明了用旋转磁头在磁带上螺旋扫描记录方案，解决了提高头-带扫描（记录）的速度和提高信号在磁带上的存储密度两大难题，终于使录像机在 20 世纪 50 年代问世了。

1992 年及以后的几年间，计算机、电视、微电子和通信等领域的专业人员进行了全方位的技术合作，主要是围绕解决上述两大难题和提高 MPC 的处理能力，使多媒体技术取得了举世瞩目的进展。具体体现在以下几个方面：

① PC 连续多年不断升级，旨在不断提高运行速度，满足处理多媒体的需要（包括 CPU、内存、总线、显卡、接口等全方位的技术提高）。

② 硬盘存储容量和存取速度的大幅提高，硬盘阵列的采用，足以用来存储视频和动画媒体。

③ Windows 版本的不断升级，旨在充分满足处理多媒体的需要。

④ 各种数字化的视、音频设备和处理视、音频的板卡大量涌现，充实了 MPC 的外部输入、输出设备，而且为适应多媒体需要，采用了很多接口（如 USB、SCSI、IEEE 1394 等）。

⑤ 各种对视、音频进行转换和编辑的软件和各种交互式编著工具软件的出现，为用户制作丰富多彩的多媒体材料提供了强有力的软件工具（如 3D Studio Max、Authorware、Premiere 等）。

⑥ 各种视频、音频压缩标准（如 MPEG、M-JPEG、DV、AC3、ADPCM、子带编码等）的制定或运用，极大地减轻了 MPC 处理视、音频信号的压力。

在这段时期，非线性编辑系统和具有交互功能的 VCD 可以被视为两种类型的多媒体设备。其中非线性编辑系统（Nonlinear Editing System）由 DVI 演变而来，它是基于计算机的视频后期制作系统，其特点是以计算机为操作平台；以硬盘为操作过程中的存储媒介；对视频、音频及动画、图形、文本进行编辑和特技处理。由于硬盘为非线性（随机存取）的存储媒介，故而得名。该系统的工作思路是：将来自录像带、摄像机的待编视频信号通过计算机内专用板卡输入、压缩（可选）并存储在硬盘上，然后利用编辑软件对其进行编辑和特技处理。在这里，电视设备（摄像机、录像机、监视器等）充当了计算机外部设备的角色；而传统的视频编辑、特技设备却被计算机的专业软件所取代。

VCD（Video Compact Disc）是由 CD-I 和扩展结构的 CD-ROM（即 CD-ROM XA）演变而来的，它原是一种交互式的视音频播放机，与家用电视机和音响设备配合，由红外遥控器控制使用（和录像机用法相同），因此应属音像产品范畴。VCD 播放机由三个主要部分组成，即 CD-ROM 驱动器、MPEG 解压和微控制器，可见仍沿袭当年电视计算机（即音像产品中引入微机芯片）的设计思想，但是这一时期多媒体技术已有很大进步，使 VCD 这一音像产品与计算机的结合更加紧密，具体表现为：

① 利用 MPC 中的 CD-ROM 驱动器和解压软件，也能通过显示卡和声霸卡利用显示器和扬声器等外设播放 VCD 光盘。

② 在 VCD 机中再增加一片微机芯片或者采用 HTML 技术，同样能像计算机一样，对播放内容实现互动控制。

由此可以看出，这一时期的多媒体技术已日趋成熟，计算机与视频设备之间的界限已经模糊，两个领域的媒体已被有机地融为一体。显然，如果没有这几年取得的上述成果，如此完善的结合是很难想象的！

进入 2000 年以后，人们希望进一步将计算机的交互性、电视的真实感和通信或广播的分布性结合起来，以便向社会提供全新的信息服务，这便是所谓"3C（Computer，Consumer，Communication）一体化"或"信息家电"。其特点主要表现为：信息家电化、家电智能化、三网（计算机网、通信网和有线电视网）相互渗透。三网的联通发展主要经历了两个阶段：

① 电信网由语言通信向多媒体通信过渡阶段。在此发展阶段很大程度地扩大了综合业务数字网（ISDN）的可支持业务范围，比如可视电话、会议电话、视频点播以及由计算机支持的协同工作（如远程学习、电子报刊共编等）等。

② 有线电视（CATV）网向数字多媒体广播网（DMB-C）过渡阶段。传统 CATV 的优点是宽带，弱项是单项传输和没有交互功能，而 DMB-C 系统的出现正好可以弥补传统 CATV 的缺陷，该系统采用"准双向传输"和"本地交互"的技术措施来克服上述两个缺点，从而使宽带优势充分发挥出来。

总之，多媒体是一个历史阶段用的专业名词：20 世纪 90 年代以前叫"交互式视频"；2000 年以后叫"3C 一体化"或"信息家电"。但不论叫法如何变更，其表示计算机与广播电视、通信等领域中媒体的有机结合，并且网络互联与传输、交互和智能化会是其一直追求的目标。

1.1.3 如何理解"多媒体"

一直以来，对于"多媒体"一词并没有一个统一且严格的定义，其原因可能包括：

① 多媒体是从视频和计算机两个领域的需求出发，按照各自的技术思路和商业目的，殊途同归地发展而形成的，因此很难形成对多媒体的共识。

② 多媒体技术从问世之日起，便一直伴随着一些相关的技术在不断地发展和完善，因而使得当时有不少业内专家担心给出的定义跟不上其内涵的变化。

但很多学者根据不同需求从不同视角对多媒体进行了定义，目前较具代表性的是从技术领域出发，对其在广义上的理解："多媒体"是指计算机、通信和家电三个领域，在媒体、设备、技术和业务四个方面的有机结合。

由于多媒体画面艺术是基于屏幕呈现的艺术，因而在该领域对多媒体的理解是狭义上的理解，仅限于计算机和电视两个领域（不包括通信），而且只在呈现媒体方面有机结合（不考虑技术、设备和业务）。因此，在多媒体画面艺术领域，多媒体是指计算机领域中的媒体（如数据、文本、动画等）与电视领域中的媒体（如图像、声音等）的有机结合，并且具有交互功能。

在多媒体领域中，可以采用如下几大类媒体形式传递信息和呈现知识内容：

图——静止的图，包括图形（Graphics）和静止图像（Still Video）；

文——文本（Text），包括标题性文本和说明性文本；

声——声音（Audio），包括解说、背景音乐和音响效果；

像——运动的图，包括动画（Animation）和运动图像（Motion Video）。

以上媒体中，除声音外，均可具有色彩。

需要说明的是，目前交互功能是多媒体的一个基本属性，具有交互功能是指媒体在这种结合中处于基础地位。但是，具有交互功能并不能狭隘地理解为只有计算机才具有这种属性，因而得出两者结合中必须以计算机为基础的结论。因为多媒体的支持设备和技术中除计算机外，还有智能手机、平板电脑、液晶电视等，此外还包括具有交互功能的 VR 机、智能教学机器人等，无论其中采用了什么技术，只要最终能实现教学内容上的交互操作，都应视为具有交互功能。

由于不同学科的教学内容差异性很大，因而要求在各学科的多媒体教材（包括多媒体课件、微课、慕课、PPT 演示文稿等）中采用与其相适应的一种或几种媒体表现出来。研究教学内容与媒体之间的最佳搭配关系，是当前设计、开发多媒体教材过程中受到普遍重视的热门课题之一。此外，如何将多媒体领域中的交互功能更好地运用到教学过程中去，也是需要研究的课题。

1.1.4 "多媒体"是否已过时

被称为"多媒体学习之父"的迈耶（Richard Mayer）教授认为，多媒体实际上是一种学习方式，即多媒体仅代表从文字和图形中学习，而文字可以是口头表达的或是书面的，图形可以是插图，也可以是视频、动画或者虚拟现实等。所以继多媒体以后出现的"电子媒体""数字媒体""网络媒体""手机媒体""富媒体""新媒体""新新媒体""全媒体"等（统称为"X媒体"），以及目前最流行的互联网与云计算、大数据、人工智能、物联网、5G等，其实都属于大量使用多媒体的技术。

"X媒体"实质上是由多媒体（信息的表现形态）和各种媒介（信息的物理载体，包括传输、处理、存储和呈现等设备）组成的，所以任何"X媒体"只是媒介的载体不同。不管媒介技术如何发展、X媒体如何多样、循序演进，媒体的表现形态一直没有改变，还是"多媒体"，即可用交互控制的图、文、声、像的有机组合。"多媒体"已经成为信息传播的"文本"语言，是人类认知的基础性手段，是学习资源的基本组成单位，是数字化教学资源最直接、最具象的信息表现形式。因而，多媒体概念和相关研究一直没有过时，仍是研究者和教学实践者关注的重要研究领域之一。

1.2 多媒体画面——一种看似熟悉的新型画面

多媒体问世以前，市面上已经出现了书本教材和电子教材（E-instructional material）并存的局面，后者包括幻灯、电影、录像、电视、计算机辅助教学（CAI）等形式。如同教科书是由一页一页组成的一样，电子教材也是由许多画面组成的。例如，幻灯片教材、电视教材和计算机教材分别是由幻灯画面、电视画面和计算机画面组成的。但是多媒体出现以后，增加了一种新的画面类型和教材类型，即多媒体画面和多媒体教材。按照本书的观点，多媒体教材可以由电视画面、计算机画面、多媒体画面等多种类型的画面混合组成。

为了帮助理解多媒体教材中一些规律性的问题，有必要对多媒体画面进行深入探讨。

1.2.1 "多媒体画面"的早期定义

"多媒体画面"一词由游泽清先生于2003年提出并给其下了定义。"多媒体画面"是由电视画面和计算机画面演变而来的，集成了制作电视画面和计算机画面的特点和优势，是电视画面和计算机画面的有机结合，具体表现为：

一方面，非线性编辑系统在电视制作领域的广泛应用，使得大量由计算机制作的画面出现在电视屏幕上。例如，在一些专题片的片头、电视广告以及气象预报等电视画面中，大量的片头文字和动画图案都是由计算机制作出来的，这些电视画面中便已具备了明显的多媒体画面的综合特征；另一方面，视（音）频捕获卡及带视频输出的显示卡等

板卡的问世,并且广泛应用于计算机中,使得在计算机屏幕上也能出现用摄像机捕获的图像,并且听到和电视系统中一样的声音。于是一改早期计算机辅助教学课件的寂静无声和平淡画面的形象,以图文声像并茂的多彩画面代之,即多媒体画面。

多媒体画面是组成多媒体教材的基本单位,是基于计算机屏幕显示的画面,它具有如下几个特点:

① 多媒体画面是基于屏幕显示的画面,这是多媒体画面、电视画面和计算机画面共有的基本属性。在多媒体交互式环境中,媒体信息的呈现、输入与输出信息的感知和交互操作都是通过显示屏完成的,因此多媒体教材正是由这种基于屏幕显示的一帧帧的多媒体画面组合而成的。

② 多媒体画面是运动的画面,能够完整地表达一个知识点。多媒体画面是电视画面和计算机画面相结合的产物,可以表现动感。可以通过动画、视频表现具有运动特征和要求的教学内容;同时,对于静止的教学内容,也可以通过镜头的移动和景别的变化组接多角度、多层面的呈现,表现出动感。

③ 多媒体画面具有交互功能。交互功能实际上是一种多媒体画面呈现过程的控制功能,交互的作用不在于教学内容的呈现,而在于教学过程的控制。在多媒体的学习资源中它主要应用于导航、互动式教学、练习、测试以及虚拟现实等方面。

1.2.2 "多媒体画面"定义的再发展

"多媒体画面"提出于以个人计算机技术和网络技术为代表的信息技术时代背景之下,因此早期将其定义为电视画面和计算机画面的有机结合,它是组成多媒体教材的基本单位,并且是基于计算机屏幕显示的画面。随着物联网和云计算等新形态的信息技术的不断发展,用于呈现和发布多媒体教材的终端类型也不断丰富起来,陆续出现了电子白板、触摸电视、手机、平板电脑等呈现设备,学习者的学习方式也在不断变化,移动学习、微学习逐渐成为新的学习方式。显然,"多媒体画面"的早期定义已经无法适应新时代背景之下的多媒体学习方式的特点。因此,本书对其进行了重新定义,即"多媒体画面"是多媒体教材的基本组成单位,是融合了图、文、声、像等多种媒体形式的、基于各类型屏幕显示的画面,且具有交互功能。

1. 构成要素

多媒体画面是多媒体教材的基本组成单位,是多媒体问世之后出现的一种新的信息化画面类型,是基于数字化屏幕呈现的图、文、声、像等多种视、听觉媒体的综合表现形式,并具有一定的交互功能,如图 1-1 所示。

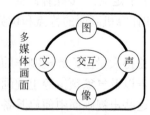

图 1-1 多媒体画面的构成要素

这里的交互与计算机科学领域中的交互含义一致,又称"人机交互",是指系统接收来自终端的输入并进行处理,然后将处理结果返回给终端的过程。交互的形式是多种多样的,根据不同的交互需求会有不同的输入输

出形式，呈现出多通道和智能化的趋势。但从多媒体画面的角度进行分析，交互的输出结果毋庸置疑是由多媒体画面呈现的，而交互的输入则是由不同的多媒体画面呈现终端自身特点决定的，目前最常见的是传统的计算机系统中采用的鼠标、键盘和手写板等，以及手机、平板电脑和交互式电子白板等采用的触摸显示屏。

2. 呈现设备

多媒体画面是基于屏幕呈现的，但不局限于计算机屏幕，同时包括电子白板、触摸屏电视、手机和平板电脑等多种类型的呈现设备的屏幕。各类呈现设备的屏幕是有区别的，具体表现为不同的尺寸、分辨率、亮度、交互方式和可移动性等，因此，对多媒体画面中各类媒体要素的设计规则进行研究时，需要充分考虑呈现设备的不同特征。

3. 特点

（1）屏幕显示性：多媒体画面是基于狭义的多媒体定义提出的。在多媒体环境中，信息的呈现、输入输出等交互操作都是通过显示屏完成的，多媒体教材是由这种屏幕显示的一帧帧的多媒体画面组合而成的。

（2）动态性：多媒体画面是随着时间不断变化的画面，这种特点不但有表现运动的潜能（即经常用一个动态"画面组"来表示教材中一个完整运动的变化过程或贯穿一个"知识点"），更重要的是便于通过控制画面的变化和组接，实现人机之间的信息交互。

（3）交融性：多媒体画面往往是视、听觉等多种媒体综合作用的结果。比如，图片以屏幕为载体呈现，与此同时，声音与图片相互对应、同步变化，两者产生的作用和发挥的功效是不同的，都成为多媒体画面不可分割的媒体形式。多媒体画面中的信息呈现方式丰富多样，是图、文、声、像等多种媒体形式的相互交融。

（4）交互性：随着智能电视、手机、平板电脑、电子白板等呈现设备的不断涌现，基于屏幕显示的多媒体画面逐渐呈现出多功能交互的特点，通过交互来实现按照学习者个人意愿的多个多媒体画面之间的组接，完成学习者与多媒体教材之间的深度互动。

（5）移动性：移动技术的不断发展使得多媒体画面的呈现设备具备移动性，用手机、平板电脑进行学习成为普遍的学习方式，多媒体画面也随之呈现出移动性的特点。

（6）智能性：在网络、大数据、物联网、虚拟现实、人工智能等技术的支持下，多媒体教材可以按需智能地推送给学习者，并且使学习者获得体验式的、沉浸式的学习体验，使得多媒体画面逐渐呈现出智能化的特点。

1.3 多媒体画面语言——一种有别于文字的信息时代语言

多媒体画面语言兴起于信息时代，是有别于纯文字语言的一种新的语言类型，它表达信息的方式是以"形"表"义"，即在多媒体教材的设计中，借助图、文、声、像等媒体或其组合来表达或传递教学信息和视听觉艺术美感，同时也可以借助交互功能来改善

教学过程，从而促进学习者在认知和思维方面的发展。

1.3.1 设计多媒体教材遵循的是艺术规则，还是语法规则

这个问题，关系到设计多媒体教材所遵循的那些规则的属性：
① 属于艺术范畴：遵循艺术规则。
② 属于语言范畴：遵循语法规则。
对于这个问题，应该从两个方面认识。
从组成结构看，画面艺术与画面语言具有共通性。
概略地讲，形成画面语言需要满足三个条件：
① 要有足够数量和类型的语汇和词汇。
② 已形成一套完善的规则（如语法、句法等）。
③ 在语言交流场合形成了共识。
其实，形成画面艺术所具备的条件也是这三条，即：
① 要有足够数量和类型的构成画面的基本元素。
② 已形成一套完善的规则（如艺术规则）。
③ 在艺术欣赏场合形成了共识。
但是，从社会功能看，二者却具有明显的区别：
① 画面语言用于传递知识信息，具有传承知识文化、交流思想感情的功能。
② 画面艺术用于传递视、听觉美感，具有赏心悦目、陶冶情操的功能。
由此可见，画面艺术与画面语言的划分，并非二者本身有什么不同，主要是看应用场合。其实，画面已经按照应用场合划分成两类：
① 传递视、听觉美感的画面，如美术绘画、艺术摄影、影视艺术等，显然属于艺术范畴，遵循艺术规则。
② 传递知识信息的画面，如地图、教学挂图、多媒体教材等，显然属于语言范畴，遵循语法规则。
需要指出的是，无论是画面语言，或是画面艺术，传递知识信息与传递视、听觉美感是不可分割的，只是在不同场合下有所侧重而已。
例如，一幅蕴含寓意的绘画，不仅赏心悦目，也会给人留下思考想象的空间；
又如，一篇润词极佳的颂扬长征的诗篇，在讲述艰苦环境和英雄业绩的同时，也会给人以艺术的享受。
现在回到设计多媒体画面属于哪个范畴的问题上来。回答是，取决于它的社会功能。在教学等领域，多媒体教材通过图文声像等媒体语言（属于语言范畴）表达教学内容，通过以形传义的形式（属于艺术范畴）优化教学环境，提高教学效率。因此，对于多媒体教材，应以传递知识信息为主，同时也应重视传递视、听觉美感。
因此，设计多媒体教材所遵循的规则具有共通性：
① 表现形式上，将其视为艺术规则。
② 教学内容上，将其视为语法规则。

1.3.2 对画面语言和文字语言的进一步讨论

这个问题应该从多媒体教材与书本教材呈现知识内容上的区别谈起。

大家知道，书本教材（纸介质）适于文字表述；多媒体教材（屏幕）有利于图形（尤其是运动图像）的呈现。将一部古典小说搬上屏幕，为什么不搞"文字搬家"，而要改编成电视剧（活动图像）的形式，就是由于纸质和屏幕的呈现特点不同所致。

将文本纳入为多媒体教材的呈现媒体，与图形、图像、声音一起用来表现教学内容。对文本来讲，存在"入乡随俗"和"扬长避短"的问题。因此，有必要比较一下图和文各自的特点和长短处，以便在设计多媒体教材时能够取长补短、优势互补。

（1）图或文都是借助自身的形和义传递信息，但是二者实践的方式完全不同：对于文字来说，字形和字义是分离的，字形的美感与否并不影响用符合语法的文字叙述表达知识信息。正因为如此，目前普遍采用打字、印刷等方式，将字形固定下来，于是使人感觉到只是在运用文字描述，完成传送知识信息这项任务。

图形的特点则是以形传义，即通过再现客观景物的外形（外貌）让人感知该景物，其中再现景物的形貌接近艺术，而传递景物信息则包含艺术和语言的成分。在这种情形下，表达知识信息与产生视觉美感两者是不可分离的。

（2）文字语言与画面语言的另一重要区别在于二者表达事物的维度不同。

文字描述具有线性的特点：事要一件一件地做，话要一句一句地说，正所谓"一张嘴表不了两件事"。文字语言的这种时间顺序性的特点，不仅降低了表达事物的效率，而且也难以如实地反映动态事件和视觉情景。例如，"三个人听到广播后的反映各不相同：A惊喜，B感到失落，C则喜忧参半"。其实这三个人的表情是同时出现的，而用文字表述时，则是A最先、B居中、C最后，即不可避免地出现了表述上的失真。

画面语言则是以二维画面形式显示事物的。房间的摆设，或者广场上的人群等，都可同时呈现在画面上。换句话说，画面语言不存在文字语言表达效率低和表述失真的弊端。

（3）文与图在呈现知识信息上各有优势和局限，需要互相配合，取长补短。

文字的优势是表意准确和给人以想象空间。其中表意准确可用于对定义、概念、法律条文等理论性强的内容进行严格表述；而给人以想象空间则是由于大脑中存储大量的表象组块，能够通过文字的指代符号将其激活。

例如，歌词"蓝蓝的天上白云飘，白云下面马儿跑"，使人想象出一片蓝天白云下面，马儿在草原上驰骋奔跑的广阔场面。这样描述产生的意境甚至胜过绘画、照片。

但是，运用文字是需要有一定文化基础的，即要求交流者具备一定的文化知识，甚至文学修养。

通过画面上的图形进行交流的优势是，可以形象地反映客观事物，具有直观、易懂的特点，不仅取消了交流者参与的门槛，即使对于具有文化知识的人，也减轻了学习交流过程中的负担。

例如，通过图解说明小学四则运算题，或者讲解人体内部器官，机械内部构造等，

可以得到事半功倍的教学效果。

文与图在画面上互相配合，能够达到取长补短的目的。

在用图表现力所不能及的场合，文字表意准确的优势将能充分显示出来。

例如，用图表现污染河流或空气中的化学成分，在地图上说明几个城市的位置关系，在印刷电路板上标出插座名称和引线编号等，这时添加文字说明，可以得到画龙点睛的效果。

但是，在文与图配合、互相补充时，切忌失去其优势。例如，将经典小说改编成电视剧的难点就在于，通过形象难以准确地再现原作者用文字描述的想象空间，而后者正是该经典小说的精华之处。

（4）历史上曾经以文字的出现作为人类文明的标志。中国早期的文字是象形的，说明图形早于文字。将文字作为书面语言的历史已经十分久远，采用文字传递知识信息，其适用范围是十分广泛的：从形象的幼儿教育到抽象的概念和理论，从文学、经济、法律等社会学科到物理、数学、机械等理工学科，甚至是政治、经济、生活等，几乎无一例外地都可以采用文字作为交流手段。但是，文字具有地域特点，不同国家或地区的文字不同，需要经过翻译才能进行交流；而图形则不存在这种局限，一些跨国公司的Logo、国际知名品牌的商标以及地图标记、交通图标等，都是一看就能明白其意的。

在当今以全球化为特征的信息社会里，由文字语言向图形语言过渡，将是人类社会进步的又一标志。典型的案例是，计算机之所以能在众多非英语国家迅速普及，采用图形化用户界面的Windows操作系统取代DOS操作系统是一个至关重要的原因。

综上所述，可以提出以下几条处理多媒体教材中图和文的原则：

（1）对于用"图"或"文"都能表现的教学内容，可以尽量多用一些以"图"为主的表现形式。

（2）文字的"字形"在画面上视为"图"，除遵循文本呈现规律外，还应遵循图形呈现的艺术规则。

（3）文字的"字义"不仅能够传递知识信息，而且也能传递一种在画面上看不见的美感，在多媒体教材中应该重视这类意象美。

1.3.3 如何建立多媒体画面语言的语法体系

如前所述，多媒体画面中允许采用媒体语言的类型，与电视、计算机和传统书本教材相比是最广泛的，要充分发挥这一优势，恰如其分地选择各类媒体准确地表达知识信息，改善教学效果。

但是，目前设计、开发多媒体教材的现状是，即使采用相同的多媒体创作工具软件，制作出来的作品也是良莠不齐、差距甚远！可见，在运用多媒体画面语言编写多媒体教材时，遵循相应的语法规则是保证教学质量的关键。

本书的任务便是创建一套多媒体画面语言的语法体系，使多媒体教材的设计、开发有"章"可循，从而扭转目前普遍存在的"摸着石头过河"的现象。

（1）按照惯例，一门新理论体系的建立，一般都需要经历以下几个阶段：首先从相

关知识领域中吸取"营养"，学习和借鉴这些领域中较为成熟的理论和经验；然后按照本领域的特点和需求，不断充实、发展和完善；最后从相关领域中脱离出来，逐步形成具有自身特点的理论体系。

同样，多媒体画面艺术也源于相关的艺术领域，包括绘画艺术、摄影艺术、音乐艺术、电影艺术、电视艺术和计算机文本与作图艺术等，通过对这些艺术理论和技术技巧的借鉴、发展和创新，逐步与这些领域脱钩，从而形成具有自身特点的艺术理论体系。

对于多媒体教材的特色，可以归纳为以下三点：

① 可以采用图、文、声、像等多种媒体，并且采用多种屏幕画面呈现方式。
② 具有交互功能。
③ 主要用于学科教学领域。

在参考借鉴相关艺术理论和技术时，只有时刻把握住多媒体教材的这些特点，才有可能在这些理论和技术的基础上发展、创新，进而形成相对独立的新理论和技术。相反，如果不考虑上述特点地照搬照抄，其结果只能成为相关理论的附属。例如，绘画、摄影艺术都是基于纸质画面的艺术，在纸介质上印刷的色彩理论属于青、洋红、黄、黑（即 CMYK）色域，而呈现多媒体教材的屏幕画面上，采用的却是红绿蓝（即 RGB）色域，由于色域的理论不同，在多媒体画面艺术中不能照搬照抄。又如，电影、电视艺术主要研究的是围绕剧情发展而设计演员服装、道具、灯光、布景之类的艺术，将其借用于学科教学领域，如同"隔靴搔痒"。

但是还应该认识到，多媒体画面语言的语法毕竟属于一种艺术语言范畴，与相关领域一样具有共同的语言属性和艺术属性。

不论哪一种类型的语言，都必须建立在已形成共识的语法（或艺术规则）之上，其中"共识"是进行交流的基础。例如，暗号和密码是经过双方约定后才能进行交流的；通过网络连接的计算机之间也只有采用相同的协议才能交换信息。各种类型的艺术语言，尽管各自语法不同，但有两点是相通的，一是真实，二是美感，或者统称为"艺术的真实"。这是由人们在长期生活实践中形成的视觉经验和审美心理需求所决定的。因此，用画面语言"写"教材时，一是要准确地呈现教学内容，二是要在呈现中尽可能地给学习者以美的感受，这种语言属性便是制定多媒体画面语言语法的一个指导原则。

艺术属性具有一种有别于理性思维的特点。理性思维是基于逻辑推理的思维，解决科学技术问题的方法和取得的结果都是唯一的。而艺术是一种以感性为基础的智慧，它以让人直观感知的形式体现创作者的审美观，虽然其中掺杂了许多个人的爱好、个性等因素，但由于人类对美的鉴赏是共通的，因此呈现在画面上的仍然是一些带有个性的艺术美。

多媒体画面语言的语法便是借鉴了相关艺术领域这些共同属性，并且按照自身的特点逐步发展形成的。

（2）由以上讨论可知，多媒体画面语言的语法应包括静止画面、运动画面、画面上的文本和声音，以及交互功能等几方面的语法（或艺术规则），将这些内容综合整理出来，便构成了多媒体画面语言的语法体系。

静止画面的语法主要讨论构成静止画面基本元素（面、线、点、空间、影调、肌理

和色彩）的艺术特点，以及由这些元素构成画面的一些艺术规则。

多媒体画面艺术是动感的艺术。运动画面并非局限于表现运动物体的画面，即使是静止的景物，也可以通过运动画面基本元素（镜头的推、拉、摇，摄像机机位的升、降和前后移动，以及景别变化与组接）的运用，使其从多个角度、多种层面地呈现出来，从而使学习者的认识更加全面和深入。因此，运动画面的语法应该包括"表现运动"和"运动表现"这两方面的内容。

文字和声音是传统教学中的两类主要媒体语言，但是在多媒体教材中，两者的使用环境和扮演的角色发生了变化：文本要从书本上的主角地位退下来，在画面中配合图形、动画、视频等媒体一起呈现教学内容；声音也不再限于讲解教学内容，在画面中要求其充当解说、音响效果和背景音乐三种角色。因此，需要从整体的角度来探讨多媒体画面上文本和声音应遵循的艺术规则。

交互功能和上述各种媒体语言不同，它的作用不是呈现教学内容，而是为了实现一种教学过程，即在配合各种媒体呈现的过程中，实现各种互动模式的选择。在多媒体教材中，它主要用于导航、互动教学、练习与实验等领域，每一个领域都从遵循智能度和融入度的视角提出了相应的语法设计规则。

上述这些内容，将在以后多媒体画面艺术作品赏析（第7章）中进行详细讨论。

综上所述，可以将本节的要点归纳如下：

（1）多媒体画面语言拥有最丰富的媒体资源，但是只有按照语法规则运用时，其优势才能充分发挥出来。

（2）多媒体画面语言的一个有别于文字语言的特点是以形传义，因此规范该语言的语法规则，与构成画面的艺术规则，不仅在内在结构方面，而且在社会功能方面都是相通的。

（3）正因为将多媒体画面艺术设计划归于语言范畴，运用时仅仅遵循艺术规则仍是不够的，还应遵认知规律。前者属于画面语构学部分；后者属于画面语义学和画面语用学的范畴；画面语构学、画面语义学和画面语用学共同组成多媒体画面语言学。1.4节将详细探讨多媒体画面语言学。

1.4　多媒体画面语言学——一门诞生和成长于中国的创新理论

多媒体画面语言学（Linguistics for Multimedia Design）是信息时代形成的一个新的设计门类，具有重要的应用价值。该理论的创建远非少数几位专家在较短时间内所能完成的，它是众多在该领域从事理论研究和艺术实践的人们经过相当长的一段时期集思广益，才逐步形成和不断完善的。天津师范大学多媒体画面语言学研究团队经过近20年的艰苦努力，博采众长，初步探索出了包含一整套语法规则的画面语言工具。

到目前为止，多媒体画面语言学理论体系已初步形成，包含基本概念、研究框架、研究内容和研究方法等，还形成了一系列具体的多媒体画面语言语法规则，力图解决设

计、开发和应用多媒体教材时无"章"可循的现实问题。

1.4.1 发展历史

多媒体画面语言学的发展历史主要可分为四个阶段。

第一阶段，2001—2003 年，明确了多媒体画面语言（Language of Multimedia）的一系列相关概念。其研究成果主要体现在以下方面：

① 提出了"多媒体画面"的概念，认为多媒体画面是一种基于屏幕呈现的运动画面。

② 明确了组成多媒体画面的基本要素，即图、文、声、像和交互。

③ 认识到图和文在形义关系上的区别，即字是形与义分离的，而图是以形表义的。

④ 认识到画面具有认知和审美的双重属性和功能，并且从系统论的角度看二者是同构的，即多媒体画面艺术规则与多媒体画面语言的语法规则是相通的。

⑤ 认识到多媒体画面艺术（或语法）规则规范的并非基本要素本身，而是基本要素的衍变。这一阶段的研究成果在 2003 年出版的《多媒体画面艺术基础》一书中进行了详细且系统的介绍，并且在此书中首次提出了"多媒体画面语言"的概念。

第二阶段，2004—2008 年，创建了多媒体画面艺术设计理论（Multimedia Design Theory）。通过从不同方面对组成多媒体画面的基本要素（图、文、声、像交互）、视听觉要素以及艺术规则进行界定，提炼出八个方面的多媒体画面艺术规则（即多媒体画面语言的语法规则），其中包括基础艺术规则三个方面，即突出主题或主体、媒体匹配、有序变化；媒体呈现艺术规则四个方面，即属性、背景、文本、解说；画面组接艺术规则一个方面，即交互功能。从而，2007—2008 年，研究团队在这些已有研究成果的基础上创建了"多媒体画面艺术设计理论"。

第三阶段，2009—2014 年，提出了多媒体画面语言学的研究框架。多媒体画面语言学是以符号学的研究框架为蓝本，通过类比多媒体画面语言和符号语言，初步形成了多媒体画面语言学的理论框架，其中包括画面语构学、画面语义学和画面语用学三个组成部分。画面语构学研究各类媒体之间的结构和关系，画面语义学研究各类媒体与其所表达或传递的教学内容信息之间的关系，画面语用学主要研究各类媒体与信息化教学环境之间的关系。

第四阶段，2015 年至今，对多媒体画面中各要素的有效设计和应用进行了研究（语法规则的补充与应用）。该阶段的研究主要侧重对多媒体画面中基本要素（图、文、声、像、交互）设计的语法规则和具体情境下多媒体画面语言语法规则的探究。通过利用眼动跟踪、脑电波跟踪、认知行为实验、大数据分析等研究方法，系统地分析了学习者的数字化学习与数字教育资源设计之间的关系，从而得出设计优质多媒体画面的语法规则。

1.4.2 研究框架

多媒体画面语言学的研究框架是以符号学的三分支学说为蓝本，通过类比多媒体画面语言和符号语言得出的。

符号学三分支学说是由美国著名实用主义哲学家莫里斯（Morris）在其《符号理论基础》一书中提出并创建的，即符号学研究框架主要是由语形学（syntactics）、语义学（semantics）与语用学（pragmatics）三个分支组成，如图 1-2 所示。语形学主要研究符号形式之间的关系即符号的结构，也称为语法学、语构学或句法学；语义学主要研究符号形式与符号所代表的对象之间的相互关系，即符形与符号所表达和传递的关于符号对象的信息内容；语用学主要研究符形、对象以及应用符号的具体情境之间的关系。

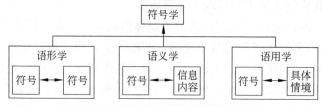

图 1-2　符号学研究框架

通过类比得出，多媒体画面中使用的基本符号是各类媒体；通过各类媒体符号所表达和传递的信息内容是教学内容；真实的教学环境是多媒体画面中各类媒体符号的具体情境。从而，就可以推演出多媒体画面语言学的研究框架，如图 1-3 所示。画面语构学研究各类媒体之间的结构和关系，属于视觉传达层面；画面语义学研究各类媒体与其所表达或传递的教学内容信息之间的关系，属于信息层面；画面语用学研究各类媒体与信息化教学环境之间的关系，属于功能层面。多媒体画面语言学的三个组成部分不是相互独立的，它们之间相互影响、相互作用。其中，画面语构学是基础，画面语义学和画面语用学是在画面语构学的基础上开展研究，同时这两方面的研究又对画面语构学的研究提出了相应的设计要求。

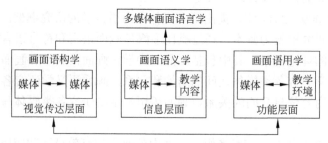

图 1-3　多媒体画面语言学研究框架

1.4.3　研究内容

1. 画面语构学

画面语构学又可称为画面语法学或画面语形学，主要研究多媒体画面中各种符号（即各类媒体）之间的结构和关系。多媒体画面语构学研究可以采用"构成"的研究路径：构成要素分析→构成要素的设计规则→要素之间的相互配合关系，即将设计对象概括成具有某种特征的视、听觉对象，对这一特定的对象进行构成要素分析，然后将构成要素的设计规则以及要素之间的相互配合关系总结为设计规律。因此，可以确定画面语构学

的研究内容包括三方面，即多媒体画面的构成要素分析、各媒体要素的设计规则和各画面要素之间的配合关系研究，其中，构成要素分析是画面语构学中其他两部分研究内容的基础。

（1）画面的构成要素分析。

多媒体画面的构成要素是通过对比文字语言层次的构成要素推导出来的，在文字语言层次，其构成要素主要包括：语素（字）→词→短语→句子→段篇。例如，文字语言里的一句话包括如下构成要素：

① 语素：灯、笼。

② 词：灯笼。

③ 短语：金黄的灯笼。

④ 句子：梨树挂起金黄的灯笼。

⑤ 段篇：梨树挂起金黄的灯笼；苹果露出红红的脸颊；稻海泛起金色的波浪；高粱举起燃烧的火把。

由此可推导出画面语言层次的构成要素主要包括：基本元素→媒体要素→画面要素→多媒体画面→画面组，具体如图 1-4 所示。

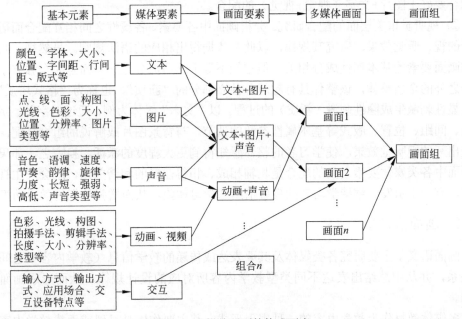

图 1-4　多媒体画面的构成要素

① 基本元素：指各媒体要素对应的基本属性。

② 媒体要素：包括静止的图、文本、声音、运动的图以及交互，简称"图、文、声、像、交"。

③ 画面要素：指不同媒体要素间的相互组合，即视、听觉要素。

④ 多媒体画面：指不同媒体要素相互组合后形成的画面。

⑤ 画面组：指多种多媒体画面相互组合后形成的画面。

（2）各媒体要素的设计规则研究。

各媒体要素设计规则的研究实质上是对各媒体要素的基本属性（基本元素）进行分析，通过总结基本属性的作用及其对应参数的调节规律，再结合具体情境，从而得出相应的语法规则。

（3）各画面要素之间的配合规则研究。

多媒体画面中经常会同时出现图、文、声、像、交互中两种或两种以上的媒体要素组合，这些要素之间的相互配合为学习者提供了轻松、愉悦的多媒体学习情境，使他们能够根据自身不同的认知加工特点来开展学习。目前主要从两个层面进行了该方面的研究，即认知心理层面和视听觉审美层面。

① 认知心理层面的配合研究。多媒体学习认知理论认为，视觉通道和听觉通道是两个相对独立的信息加工通道。多媒体教材同时呈现视觉、听觉通道的知识内容，例如图片和声音，通过视觉、听觉刺激后，分别由两个不同的通道加工，只要设计得当，相互之间就不会干扰或造成认知负荷。这种组合呈现方式既增加了学习者对知识内容的接受数量，又加深了学习者对知识内容的理解程度。在同一多媒体画面中，各类媒体之间的配合首先要关照到多媒体情境下学习者的认知加工特点，例如，图片+声音（视觉+听觉）的配合要好于图片+文字（视觉+视觉）的配合。

② 视听觉审美层面的配合研究。分析画面中各要素、各属性之间相互配合而衍变出的新的视、听觉效果，研究其规律，以此为依据得出相应的语法规则。虽然视、听觉效果与画面要素的基本属性成分相关，但它绝不等于这些成分之和，而是完全独立于这些成分之外的全新整体，该整体具有超越各独立部分的"新质"，也称为"格式塔质"，这是从显性刺激生成隐性刺激（新质）的过程。以"文本"媒体为例，通过对字体、字号、颜色、间距、位置、版式等基本属性参数的调节，与背景图片或解说的组合搭配，可以衍变出新的视听觉效果，使学习者的整体感知得到更大程度的激活。换言之，如果多媒体画面中各类媒体要素之间的配合是相辅相成、相得益彰的和谐关系，就会产生视听觉美感，有利于引发、维持学习者的良好情绪和学习体验，从而增强他们的学习动机。

2. 画面语义学

画面语义学主要研究各类媒体及其要表达或传递的教学信息（教学内容）之间的相互关系，并从中总结出表达不同类型教学内容所对应的设计规律，从而形成画面语义规则。

多媒体教材作为教学内容的一种表现形式，其主要作用是呈现或承载教学内容中各类知识信息。因此，更确切地讲，画面语义学研究实质上是挖掘各类媒体与不同类型的知识信息之间的匹配规律。

多媒体画面中媒体的类型是确定的，而通过媒体所传达的知识内容是不确定的，因此，需要对知识进行分类，目的是根据知识的特征采取不同的媒体呈现方式。通过文献梳理，发现存在十余种不同的知识分类方式，具有代表性的是从语言符号、知识效用、研究对象的性质、知识的形态等角度划分，由于多媒体教材应用于教学，本理论倾向于教育学和心理学领域的划分方法，按照知识属性分类，包括事实性知识、概念性知识、

程序性知识和元认知知识四类。事实性知识又叫"事实"，是一种单独出现、特定的知识内容，如事情具体的细节、专有名词、术语等；与事实性知识相比，概念性知识则更为抽象、复杂，具有一定的结构组织，如学科中理论、原理、结构、模型等知识；程序性知识是指如何做事的程序、步骤的知识，如使用方法、操作技能等知识；元认知知识是指学习者关于认知的知识，如学习目标、策略、任务和自我认知等知识。

通过以上分析，可以确定画面语义学主要就是研究图、文、声、像四大类媒体及交互形式与所表达或传递的事实性知识、概念性知识、程序性知识和元认知知识四大类知识间的关系和匹配规律，如图1-5所示，当然，在具体的教学实践中，还需要根据实际情况结合不同学科、学段等的特征对多媒体材料进行设计。

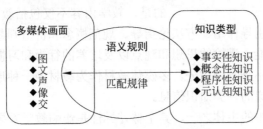

图1-5 画面语义学研究的内容

3. 画面语用学

画面语用学研究各类媒体与真实的教学环境之间的关系，从中总结出适合于不同教学环境特征的媒体设计规律，形成画面语用规则。

这里所指的是狭义的教学环境，与真实的教学过程相对应，是一个相对完整的教学系统，多媒体画面中各类媒体在教学过程中要与该教学系统中的诸多要素发生联系。因此，分析教学系统中的构成要素是确定画面语用学研究内容的前提。英国德蒙福特大学教授詹姆斯·阿瑟顿（Atherton J.）提出了教学系统三要素，即教师、学生和教材，并通过六种不同的教学三角模型展现了三大要素之间复杂的矛盾关系。多年来我国教育理论研究领域对教学要素问题也进行了大量的研究，出现了一批有代表性的研究成果。然而，由于不同的研究视角和研究问题自身的重要性和复杂性，学术界至今没有形成一个统一的认识，教学要素说仍众说纷纭。通过对已有的研究成果进行梳理和分析发现，除了"三要素说"以外，还有"四要素说""五要素说""六要素说""七要素说"以及"教学要素层次说"等。不同教学要素说体现出学者们不同的研究视角和侧重点，得出了不同的结论，反映出不同角度对教学系统的不同认识。例如，客观与主观、硬件与软件、静态与动态等，从本质上来说，不同的教学要素说并不存在根本上的对立与冲突。

这里从教学的本质来分析教学系统的基本要素。我国著名的教育理论家胡德海（1998年）认为教学是作为文化传承方式的师生交往活动，因此教学从本质上来说是一种认识活动，一种存在形态和社会现象，既包括主体，也包括作用的对象。进一步说，教学就是由教师和学生作为主体，以文化为内容，以媒体为手段所进行的一种文化交流和传承的活动。因此，就教学系统构成的基本要素来说，应当包括教师、学生、教学内容以及媒体，四个要素并不是彼此独立的，而是相互作用、相互联系的一个有机整体，

从而形成相对稳定的教学系统，如图 1-6 所示。可以说，离开这四者中的任何一个，都不能构成教学系统。没有教师，教学将失去主导；没有学生，就没有了教学对象；没有教学内容，就失去了教学的凭借；而没有了媒体，则失去了教学的手段及载体。这种观点与何克抗（2002）教授提出的 E-learning 教学系统的四个基本要素（教师、学生、教材即教学内容、媒体）学说相一致。

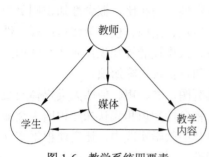

图 1-6　教学系统四要素

教学内容是指师生教学交往活动中为服务于教学目的而动态生成的各类素材和信息。需要注意的是，教学内容不仅包括教材内容（素材内容），而且包括动机作用、引导作用、方法论指导、规范概念和价值判断等，是学校和教师给学生传授的知识和技能、灌输的思想和观点以及培养的行为和习惯的总和。教材是教学内容的重要成分，但不是唯一成分。多媒体教材作为教材的一种形式，其主要任务是负责呈现或承载需要传递的各类知识信息。

学生是教学活动中的主体之一，其个体差异性是影响教学效果的重要因素，因此教学过程的各个环节都要充分考虑学习者的个体差异，做到因材施教。多媒体教材的设计同样也要关注学习者的个体差异，做到"因材设计媒体"。所谓个体差异，是指不同的个体之间在身心结构和外在行为方面所表现出的相对稳定的个性特征，表现在生理和心理两个方面。教育心理学的理论研究和实践探索表明，学习上的成功要求全部心理活动的积极有效的参与。对学习者的学习效果有重大影响的个体因素有很多，如年龄、性别、智力、学习风格和性格等。

教师是教学活动中的另一主体，其在教学系统中的作用主要体现为教师自身的职业活动，教师通过其职业活动引导整个教学过程，实现教学目的。需要注意的是，教师并不是单向地向学生灌输知识，而是教师与学生之间通过各类媒体进行互动，实现双向的交流。教师职业活动受教师所采用的教学策略指挥。教学策略是教学计划或方案的总体特征，也是教学途径的概要说明，正是在教学策略的框架和指导下，才有各种具体的教学方法。对教师的教学是否有效的考量，主要不是看教学方法本身是否新颖别致或高人一等，而是首先要考察其总体特征（即教学策略）是否合理、明晰。因此，多媒体教材的设计也要与教师所选用的教学策略（如主题探究、合作讨论、问题解决等）相匹配。

媒体是教学系统中承载教学内容的载体，是师生之间交往的媒介。教学系统中的媒体有两层含义：第一层含义是指融合两种以上的存储和传递信息的物理载体，如书本、挂图、磁盘、光盘、课件和网站等；第二层含义是指多种信息的表达形式，如文字、图形、图像、声音、动画等。显然，多媒体画面中的媒体要素取的是第二层含义，认为媒体是信息的表达形式，作为信息表达方式的媒体符号之间的关系属于画面语构学的研究内容。而第一层含义，即作为物理载体的媒体与多媒体画面中作为信息呈现形式的各类媒体之间的关系和规律则属于画面语用学的研究内容，重点研究计算机和移动设备等各类呈现设备的不同特性（如不同的呈现介质、不同的操作方式等）与多媒体画面中各类媒体符号的匹配规律。

本书认为教学系统的基本要素包括教师、学生、教学内容和媒体。同时，从系统论的视角进行分析，教学系统中的这四个要素并不是孤立存在着，而是相互关联、相互作用形成一个不可分割的整体，四者之间相互作用、相互联系，形成有机的一个整体，教学系统的整体功能（主要表现为学生的学习效果）是由四个要素交互作用（非简单叠加）而产生的，如果将其中某个要素从系统中割离出来，它将失去要素的作用。多媒体情境下的教与学的活动同样也发生于教学系统之中，学生的学习效果同样受到系统中各要素的综合交互影响，将多媒体画面中的媒体要素的设计从教学系统中割离出来，仅研究媒体要素本身的设计是片面的，必须将媒体要素的设计与教学系统中其他要素的相互联系和相互作用纳入研究视野中。这种观点与多媒体画面语言学的研究框架也是一致的。

通过以上分析，可以确定画面语用学的研究内容就是要研究多媒体画面中图、文、声、像四大类媒体及交互形式与作为物理载体的媒介、教师和学生之间的关系和匹配规律，如图 1-7 所示，以此得出画面语用规则，使多媒体画面的设计更符合媒体的特性、学习者的个体特征以及教师的教学策略和教学方法，实现多媒体情境下教学过程的最优化。

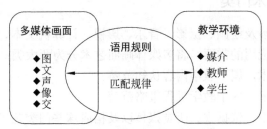

图 1-7　画面语用学的研究内容

1.5　多媒体画面艺术设计——多媒体画面语言学的阶段性成果

目前人们已经认识到，设计、开发多媒体教材，需要具备三方面的条件：
① 学科知识与教学经验。
② 多媒体技术开发知识。
③ 多媒体画面艺术知识。
以前许多学校为了弥补这些条件，除了重视学习多媒体技术外，还专门开设了美术、影视艺术等课程。

美术、摄影、电影、电视等艺术门类均已形成各自的理论以及规范艺术创作的规则，如对比、调和、均衡、变化、蒙太奇等。多媒体画面艺术属于一门跨艺术门类，虽然起步较晚，但由于它所具有的时代特色以及赖以支持的多媒体技术、网络技术、大数据技术和人工智能技术的飞速发展，其应用范围除多媒体教材和各类数字化学习资源外，还渗透到影视、舞台布景、广告、商品包装等多个领域，并且给这些领域增添了耳目一新的艺术效果，完全具备了形成一个新的艺术门类的条件。

1.4 节详细介绍了多媒体画面语言学理论体系的构建,多媒体画面艺术设计理论(Multimedia Design Theory)属于多媒体画面语言学的阶段性成果,目的是解决设计、开发多媒体教材中无"章"可循的问题。本书的名称也为《多媒体画面艺术设计》,体现出对多媒体画面艺术设计理论的运用,同时也体现了对本研究团队 20 余年研究成果的传承。与此同时,本团队所在学校的教育技术学专业先后将"多媒体画面艺术设计"这门课程建成为国家级精品课程(2005 年)、国家级精品资源共享课(2014 年)、首批国家级一流课程(2020 年),本书的几个版本一直都是该课程的配套教材。后续将通过多媒体画面语言学研究团队和全国乃至世界各地的同仁们的共同努力,不断充实完善,形成更加完备的多媒体画面艺术设计理论,不断扩充多媒体画面语言学理论体系。

1.5.1 相关要点

概括地讲,多媒体画面艺术包含三个要点。

1. 重新划分艺术门类

多媒体画面艺术涉及绘画、摄影、音乐、影视、计算机文本、图形、动画和广播等媒体艺术。按照教学应用的需要,将多媒体画面艺术分为两大类:

(1)媒体呈现艺术,属于教学内容认知范畴。

(2)画面组接艺术,属于教学过程策略范畴。

在媒体呈现艺术中,依据视、听觉媒体以及构成这些门类艺术的基本元素的异同,对上述这些艺术门类进行重新组合与划分。

其中用于视觉媒体呈现艺术的三类:

将计算机图形领域和摄影领域的媒体合并,统称为静止画面的媒体(简称为"图");

将计算机动画领域和影视领域的媒体合并,统称为运动画面的媒体(简称为"像");

将计算机文本艺术领域的媒体独立出来(即图和文在多媒体画面上的呈现艺术,被视为不同门类),称为文本媒体(简称为"文")。

用于听觉媒体呈现艺术的一类:

将广播和影视领域中的声音媒体合并,包括解说、背景音乐和音响效果,统称为声音媒体(简称为"声")。

经过这样重新组合与划分以后,在多媒体画面上呈现的媒体艺术便可归纳为四个门类,分别用图、像、文、声将其简明地表达出来。

需要说明的是,从艺术角度和从技术角度划分媒体是有区别的。

例如,"图"和"像"媒体,

按制作技术划分为:

像——(摄像机拍摄)视频、(数码相机拍摄)静像;

图——(计算机软件制作)动画、图形。

按呈现艺术划分则为:

图——(静止图形)静像、图形;

像——（运动图像）视频、动画。

又如，声音媒体，

按文件格式划分为：WAV、MID、WMA、MP3 等；

按呈现艺术划分则为：解说、背景音乐、音响效果。

因此，在吸收、借鉴相关艺术门类的成果时，必须时刻把握住多媒体画面呈现艺术这一特点，这是保证新门类得以独立形成而不致迷航的关键。

在画面组接艺术中，出于教学（认知）的考虑，将功能运用艺术（动态）与画面呈现艺术（静态）分开，进而将计算机领域中的交互功能（包括菜单、热区、超链接等）与影视领域中的编辑功能（包括编辑和特技等）合并，形成一门独立的组接画面艺术，这样便将教学过程中呈现教学资源的艺术和运用教学策略的艺术都涵盖了。

事实上，声与像、图与文的呈现艺术涉及人的认知渠道，包括听觉渠道与视觉渠道，表象渠道与概念渠道；用编辑、交互功能组接画面的艺术涉及教学过程中的策略，包括教的策略与学的策略。因此，这样的艺术门类划分应该是比较科学的。

2. 探讨艺术规则，产生视、听觉美感的内在机理

如 1.4.3 节所述，在多媒体画面艺术设计中，图、文、声、像均由各自的基本元素（elements）构成，但是艺术规则规范的并非这些基本元素本身，而是由基本元素衍生出来的视觉要素（Visual essences）或听觉要素（Audio essences）。按照认知心理学的观点，基本元素是指画面上呈现的客观刺激，而视、听觉要素则是能在知觉过程中生成"新质"或"格式塔质"的那些因素。人的知觉（或客观刺激产生的视、听觉效果）是由新质配合客观刺激形成的。按照艺术规则规范基本元素衍生视、听觉要素，形成的知觉（即新质配合客观刺激）便是和谐的，符合人的认知心理，因而产生视、听觉美感；反之违背艺术规则的视、听觉要素，将会产生不和谐的视、听觉效果，便被视为"败笔"。（以后各章还将对基本元素和视、听觉要素进行深入讨论）

综上所述，艺术规则的功能实际是规范基本元素在画面上的变化、布置及互相搭配（即所谓"衍生"的形式，或视、听觉要素），使其在观者的知觉中产生"新质"，并且使该新质配合画面上的基本元素形成和谐的知觉。这就是艺术规则产生视、听觉美感的内在机理。由此可以看出，多媒体画面艺术设计理论是按照系统论的观点建立起来的，这使它与所有传统艺术理论区别开来。为了帮助大家记忆和理解这一新理论的思路，可将其要点概述如下：

（1）画面上：基本元素—（衍生后）—视、听觉要素。

（2）大脑中：基本元素刺激的反映和视、听觉要素刺激的反映（新质）。

艺术规则规范画面上基本元素的衍变，旨在调控大脑中出现的新质，使其形成（认知或审美方面的）"亮点"。

可以将新理论中的艺术规则视为一个函数：$Y = F(X_1, X_2, \cdots, X_n)$，其中自变量（$X_1$, X_2, \cdots, X_n 表示画面上的基本元素，函数 $F(X_1, X_2, \cdots, X_n)$ 表示规范这些基本元素衍变的艺术规则，函数值（Y）便是大脑中期待出现的"亮点"。

各领域的艺术家探索该领域艺术规则的过程，实际是反过来进行的，即收集大量产

生视、听觉美感（或出现"亮点"）的画面，对其上基本元素的变化、布置及搭配进行分析、归纳，然后整理出一些抽象的规则，这就是艺术规则的形成过程。显然，按照这样整理出来的规则去变化、布置及搭配画面上的基本元素，该画面必然会产生和谐的视、听觉效果。

多媒体画面艺术设计结合这一思路和多媒体画面语言学的教学科研成果，归纳、整理出了几十条行之有效的艺术规则，从而保证了在设计、开发多媒体教材时有"章"可依。

3. 多媒体画面艺术要与各门类艺术兼容

多媒体画面艺术的最重要特点，是它对相关艺术门类的包容：在多媒体画面上，允许采用影视领域的媒体（如图像、声音、色彩等）和计算机领域的媒体（如动画、图形、文本、数据等）实现画面组接及信息内容之间链接等功能。因此，多媒体画面艺术设计与这些相关门类艺术理论的兼容，是对它的一条基本要求。

实现多媒体画面艺术设计理论的兼容问题，是需要具备先天条件和后天条件的。多媒体画面艺术中允许采用各传统艺术的媒体，以及将多媒体画面艺术视为一个艺术系统的思路，已为解决兼容问题奠定了基础（即先天条件）；在创建的过程中，还需要十分仔细地做好以下三项工作：重新划分传统艺术的门类；将各传统艺术视为不同的艺术系统；对这些传统艺术门类中的基本元素、艺术规则进行统一的表述（即后天条件）。划分艺术门类已在本节介绍过了，而如何对新划分门类的基本元素（及衍生的视、听觉要素）和艺术规则进行统一的表述，将在第2～5章分别详细讨论。由此可以看出，该理论的建立是对这些相关门类的艺术规则进行了深入研究，发现尽管各门类艺术理论的表达不同，但其运作的内在机理具有共性，因此提出了按照各门类艺术的基本元素的异同重新分类，使得各门类的艺术规则，能够以统一的形式在多媒体画面上运作。换言之，多媒体画面艺术设计理论是在各门类艺术的更深层面上运用它们的艺术规则，因此不仅能够保证其兼容性，而且还能深化对各门类艺术的理解，有利于它们之间互相借鉴，取长补短。

需要注意的是，本节讨论的重新划分艺术门类，只是针对传统艺术而言，是为配合多媒体画面艺术设计理论兼容所做的准备。至于该理论是如何实现兼容的，需要等具备第2～5章的知识后才能进行。

最后指出，创建多媒体画面艺术设计理论的工作，实际已超出艺术领域本身。准确地讲，它已属于哲学和认知心理学的范畴。例如，主观与客观、局部与全局、差异与共性、认知与审美等关系的处理既要深入了解各艺术门类的本质属性和内部规律（集中思维），又要跳出门类艺术而发现其局限，以及比较与其他艺术门类的异同（发散思维）等。总之，只有以辩证唯物主义为指导思想，借鉴认知心理学及一般艺术学的理论，才能保证理论创建工作的顺利进行。

1.5.2 运用中需要明确的几个问题

1. 设计多媒体教材应该考虑的因素

如前所述，多媒体画面具有语言属性，因此可以认为，书本教材是采用文字语言编

写的，而多媒体教材则是采用多媒体画面语言编写的。

按照（文字）语言的要求，运用文字语言编写书本教材，仅考虑语法规则这一方面是不够的。例如表达同一教学内容，可以采用许多种不同的语句，其中有的废话连篇，有的词不达意，但是这些语句都可以是符合语法、句法规则的。又如，在儿童教材中采用严格的学术用语，虽然也不违反语法，但是效果肯定不好。

如1.4节所述，语言学（符号学）包含了三个方面，分别叫作语构学、语义学和语用学。

语构学实际就是语法、句法，研究组成语言的基本元素（语汇、词汇）之间的结构关系。

语义学研究语言与其表达内容之间的关系，旨在规范语句，使其准确、高效地表达内容。上述废话连篇或词不达意的语句，属于语义学的研究范畴。

语用学研究语言符号与具体使用情境之间的关系，旨在保证通过语言交流取得最佳效果。上述在学术著作和儿童读物中用语的问题，属于语用学的研究范畴。

据此，可以将（文字）语言运用的三原则归纳如下：
（1）符合语法。
（2）准确、高效地表达内容。
（3）考虑运用语言的语境，使语言的运用对接受者产生最佳效果。

运用文字语言时考虑的这些因素，在运用多媒体画面语言编写教材时也可供借鉴。类似地，我们也提出了设计多媒体教材时应该考虑的三个方面：
（1）画面艺术规则（属于画面语构学）——规范组成多媒体画面的基本元素之间的结构关系，旨在符合人的认知规律、更好地传递视、听觉美感。
（2）画面认知规律（属于画面语义学）——规范多媒体画面与其表达内容之间的关系，旨在准确、有效地呈现各种类型的教学内容。
（3）友好画面设计（属于画面语用学）——多媒体画面的人性化、自然化设计，旨在最大限度地适应不同的教学环境和学习者的水平、习惯。

这三个方面也可相应地视为画面语构学、画面语义学和画面语用学，其中画面语构学是"树根"，而画面语义学和画面语用学则是长出地面的两棵树。关于多媒体画面语言学科研成果的相关内容，将在团队的多媒体画面语言学系列研究丛书中详细论述。

由于在多媒体画面上表现教学内容，具有许多不同于书本教材的特点，如多种媒体配合表现、图形（像）以形传义、重视环境对认知的影响等，画面艺术规则不仅用于传递视、听觉美感，而且还能以画面语言语法的形式，配合画面认知规律规范教学内容的传递。

需要指出的是，人们已经习惯按照（文字）认知规律编写书本教材，但是按照画面认知规律编写多媒体教材，目前尚有许多空白领域需要研究。

综上所述，同样可以归纳出设计多媒体教材的三原则：
（1）遵循多媒体画面艺术规则。
（2）遵循多媒体画面认知规律。
（3）按照学习者特点和学科专业特点进行设计。

2. 如何给"多媒体画面艺术设计"在教育技术学中定位

这个问题实际是探讨"多媒体画面艺术设计"属于哪个学科领域。

教育技术学研究的是教育信息环境下的教学资源与教学过程。

例如，信息技术与课程整合（即如何在信息环境中进行教学活动）；教学过程中重视教和学的策略（即重视学生的主体地位）；知识与获取知识的能力并重；结论与探讨结论的过程并重等。

因此，设计、开发多媒体教材，实际是为教育信息环境提供教学资源。此外，在制定教与学的策略时，不可避免地涉及多媒体教材的运用。

多媒体画面艺术设计理论的主要目的是使多媒体教材的设计、开发有章可循，其中探讨的媒体呈现艺术与画面组接艺术，分别适用于教育信息环境下的教学资源与教学过程。因此，应该将多媒体画面艺术设计理论视为"教育技术学"学科中的一门教学资源设计理论。

1.5.3 如何给"多媒体画面艺术设计"在信息时代中定位

教育部印发的《教育信息化"十三五"规划》中指出"要优先通过教育信息化手段不断扩大优质教育资源的覆盖面"。在《教育信息化 2.0 行动计划》中进一步指出，"要建立国家数字教育资源公共服务体系联盟，积极探索资源共享新机制，提升数字教育资源服务供给能力，以教育信息化支撑引领教育现代化。"在中共中央、国务院印发的《中国教育现代化 2035》中又进一步指出，"要利用现代技术加快推动人才培养模式改革，实现规模化教育与个性化培养的有机结合，创新教育服务业态，建立数字教育资源共建共享机制。"

综上，进入信息时代以来，一方面为教育提供了信息化的教学环境，另一方面要求教育培养适应信息时代需要的人才。因此，教育改革应该在两个层面上进行，即操作层面和观念层面。前者要求在营造信息化教学环境的同时，探索在新环境中进行教学活动的规律（即适应现代科学技术发展的要求）；后者则需要首先在观念层面上认识什么样的人才是适应信息时代需求的（即适应社会发展的要求）。

回顾我国以前教育信息化的历程，基本属于操作层面教育改革范畴，可以概为以下几个方面：

① 营造信息化教学环境，包括教育网络、校园网及网校的建设；多功能计算机教室、网络课程教学平台、信息化图书管理系统及信息化行政管理系统的建设等。

② 建设信息化教学资源，包括网络课程、多媒体课件（或积件）、PPT 课堂"板书"、学科网站等。

③ 引进和探索适应信息化教学的现代教育理念，如师生在教学中的重新定位；在传授知识过程中重视能力培养；强化在信息化环境中学习和交流的理念；将学校教育延伸到社会教育和终身教育（即大教育观）等。

④ 探讨与信息化环境适应的教学实践，如探讨以学生为主体的教学设计；探讨信息

技术与课程整合；探讨线上教学模式以及线上线下混合教学模式；探讨人工智能+教育的教学模式与实践等。

应该充分肯定这一阶段教育信息化所取得的成绩。但是总的来说，目前教育的现状仍落后于时代发展，不能适应社会发展对教育的要求，主要体现在对信息时代需求人才的特点认识不足，因而在观念层面上的改革力度不够。

简要地讲，观念层面上的教育改革至少应该具有以下几方面的特点：
① 由培养学习型人才转向培养创新型人才。
② 重视人才潜能发展，真正实现教育个性化，做到"因材施教""人尽其才"。
③ 充分注意到信息化语言环境的特点和优势，普及在信息环境中广泛运用的多媒体画面语言，旨在适应信息时代的需要。

由此可见，作为多媒体画面语言的多媒体画面艺术设计理论是在信息化语言环境中书写、阅读等交流活动所必须具备的基础知识。普及这些知识，相当于人们进入信息时代的"启蒙"教育。

1.5.4 结论

一般地，建立一门新的理论，需要回答以下三个问题：
① 该理论的命名和研究范围。
② 该理论的理论体系及与相关学科之间的关系。
③ 该理论所属学科及应用领域。

现在这些问题均已有了明确的回答，整理如下：
① 名称：多媒体画面艺术设计理论。
② 研究范围：多媒体画面艺术规则（即多媒体画面语言语法，隶属于多媒体画面语言学）；多媒体画面认知规律；多媒体画面的人性化、自然化设计。
③ 理论体系：静止画面呈现艺术；运动画面呈现艺术；画面上文本媒体呈现艺术；画面上声音媒体呈现艺术；运用交互功能的艺术。
④ 与相关学科的关系：该理论与下列各门类艺术兼容。
- 绘画艺术；
- 摄影艺术；
- 音乐艺术；
- 影视艺术；
- 动漫艺术；
- 计算机图形、文本艺术。

⑤ 所属学科：教育技术学。
⑥ 应用领域：多媒体教材、影视、广告、舞台布景等领域中的多媒体画面艺术设计。

【复习与思考】

理论题

1. 如何界定"信息、媒体和媒介"的概念?它们三者之间的关系如何?
2. "多媒体"概念中最本质的要素是什么?其中"多"的含义是什么?
3. "多媒体画面"的性质和特点是什么?
4. "多媒体画面语言"与文字语言相比有什么异同?
5. 分析多媒体画面语言和文字语言各自的特点和长短处。
6. 画面和文字如何互相配合,才能达到取长补短的目的?
7. 如何理解多媒体教材设计所遵循的规则?是语法规则,还是艺术规则?
8. 什么是"符号学三分支"学说?分析其基本观点和内涵。
9. 多媒体画面语言学的发展主要经历了哪几个阶段?简要分析其内容。
10. 请画出多媒体画面语言学的理论框架图,并进行简要分析。
11. 如何理解多媒体画面语言学的研究内容?
12. 如何理解多媒体画面中的基本元素?
13. 如何理解多媒体画面中的视、听觉要素?
14. 多媒体画面艺术设计理论中"艺术规则"运作的内在机理是什么?
15. 设计多媒体教材的三个基本原则是什么?
16. 多媒体画面艺术设计理论的研究范围是什么?
17. 多媒体画面艺术设计理论的理论体系是什么?

实践题

1. 运行几个不同类型的多媒体教材,简要分析画面中的基本元素和视、听觉要素。
2. 运行几个不同类型的多媒体教材,分析它们是如何通过呈现学习材料促进学习的。
3. 运行几个不同类型的多媒体教材,分析它们的组成部分,评论各个部分设计的优点和缺点。
4. 利用学习材料为大学语文课中某个知识点的学习做准备,分别采用文字语言形式和多媒体画面形式呈现学习材料,实施学习和测试过程后,统计相关数据,并分析两种方式的异同和各自的优势。

静止画面艺术设计

【本章导读】

多媒体画面艺术设计,实际上是按照设计目的和艺术规则,对画面上的基本元素进行变化、布置和(或)互相搭配,旨在通过画面的表现形式,传递知识信息和视、听觉美感。所以,"设计"主要涉及两方面:客观刺激和主观感受。一方面,画面上呈现的客观刺激分为显性刺激与隐性刺激两类,显性的客观刺激即构成画面的基本元素;隐性的客观刺激便是这些基本元素在画面上的变化、布置和(或)互相搭配。在设计中,前者可供选择,后者可以操作,因而都是设计者创作的实施对象。另一方面,创作出来的画面,如果其中呈现的客观刺激(尤其是隐性刺激),引起的视、听觉效果中出现了"新质",便为该画面实现"传递"功能奠定了基础。

由于画面上的隐性刺激(即基本元素的变化、布置、搭配)是引起视、听觉效果中"新质"的主要因素,因此将其叫作视、听觉要素,以便和显性刺激(基本元素)区别开来。按照设计目的和艺术规则选择基本元素,操作视、听觉要素,实际目的在于"加工"知觉中的"新质",使其与显性刺激的反映配合,形成和谐的视、听觉效果,达到准确传递知识和产生视、听觉美感的目的。由此可见,选择基本元素与规范视、听觉要素,前提是要对基本元素的基础知识(包括属性、特点以及在画面上的呈现艺术)有所认识。换言之,深入探讨多媒体画面艺术设计理论中各艺术门类的基本元素,是在该门类中正确运用艺术规则的基础。

本章将探讨静止画面的艺术设计。如 1.5.1 节所述,无论是计算机作图软件绘制的图形,还是数码相机拍摄的图片,由于都具有同样的构成画面的基本元素,以及遵循同样的艺术规则,因此在多媒体画面艺术设计中将二者视为相同的艺术门类,即静止画面艺术。

静止画面的艺术主要体现在"形"和"色"两个方面,在美术领域分别属于"平面构成"和"色彩构成"研究的范畴。在多媒体画面艺术设计理论中,可以仍然借鉴二者的研究成果,但是要适当调整。构成静止画面的基本元素有七种类型,即面、线、点、空间、色彩、影调和肌理。从艺术角度看,可进一步将线与点视为特殊形态的面(也可称其为"形态"),而将色彩、影调、肌理视为面的各种属性,画面中的主体之间、主体与背景之间会形成空间。因此,静止画面的基本元素可概括为三种类型:面(或形态)、空间以及各种属性。本章将分别讨论这三类基本元素的基本知识,然后探讨由这些基本元素衍生的视觉要素及其遵循的艺术规则。

【关键词】 形态；空间；属性；客观刺激；显性刺激；隐性刺激；知觉；新质

【本章结构】

2.1 静止画面基本元素探讨（一）——面

2.1.1 面的界定

静止画面上的"面"，实际是指图形，即图的形态，包括抽象的几何形态和具体的写实形态两类。前者一般由计算机软件绘制，如机械零件、几何制图等，即矢量图；后者通常用数码相机拍摄或扫描仪扫描，如风景、人物、会议等照片，即位图。

在传统美术（平面构成）中，将"面"定义为在二维空间中由轮廓线决定的形态，这是对抽象的几何形态（矢量图）而言的。写实形态（位图）是通过不同灰度层级或色彩的点的形式呈现的，其中不存在轮廓线，为了保持定义的一致，建议将其类似地定义为在二维空间中由包络线决定的形态，如图2-1所示。需要指出的是，多媒体画面艺术设计理论已经将计算机图形（矢量图）和拍摄图片（位图）划归同一类媒体（静止画面），那么该媒体的基本元素（形态）就应该有统一的表述，即"静止画面的形态是指由轮廓线或包络线围成的面"。因此，这一定义的意义在于，将美术领域中的概念延伸到了摄影领域，并且为多媒体画面艺术设计理论兼容传统艺术进行了铺垫。

(a) 由轮廓线决定的形态　　　　　　　(b) 由包络线决定的形态

图 2-1　静止画面中"面"的定义

　　许多计算机绘图软件（如 Photoshop、CorelDRAW 等）规定只能对封闭轮廓线内部的面填充颜色，这是出于技术上的要求。事实上，由于人在（视）知觉时有长时记忆中的经验和知识参与，因此，即使轮廓线不封闭，即把封闭轮廓线中一些与形态特征关系不大的线段去掉，记忆中的经验仍能将其补充出来，而不影响对形态的识别，这便是构图艺术中常见的"意会形态"，如图 2-2 所示。

(a) 未封闭的轮廓线勾画出人脸形态　　　(b) 未封闭的轮廓线塑造出立体文字形态

图 2-2　意会的"面"

　　意会面给画面艺术的启示是，可以将轮廓线分为决定形态特征的线和与形态特征无关的线两类，前者称为"标识线"，是决定形态特征的关键。漫画艺术家们便是通过这些反映形态特征的标识线勾画人和物的形态的。

　　轮廓线在画面艺术中还有另外一种表现形式，即所谓的"共轮廓线"，又称"形态互补"，如图 2-3 所示。

(a) 字母 M 与 B 形态互补　　(b) 人脸与桌台形态互补　　(c) 人脸与手形态互补

图 2-3　共轮廓线的"面"

　　文字、图形之间的共轮廓线或形态互补，属于象征或标志图案艺术设计的重要内容，常用于会标、广告等设计。

　　在画面上呈现的"面"，主要是通过形态及其属性（色彩、肌理、影调）来传递信息和美感的。由于图形是以形传义的，因此应该是符合视觉习惯（真实性）与符合审美需求（艺术性）并重。对于计算机绘制的图形，要求尽可能准确、逼真；对于数码相机拍摄的图片，则要求取景、用光及拍摄尽可能突出主题，展示亮点，如图 2-4 所示。

(a) 对图形要求准确、逼真　　　　　　　　(b) 对图片要求突出主题、展现亮点

图 2-4　面通过形态和属性实现传递功能

2.1.2　线的界定

在平面构成中，将"线"视为以长度为特征的"面"，即这个面的宽度与长度比较相差过于悬殊，以致从心理上达到可以忽略的程度。

对于这一界定的讨论如下。

（1）将线划归到"面"的范畴，因而也应具有面的特征：形态及其属性（色彩、肌理、影调）。

例如，可以将一些通常认为由线条组成的文字和符号，视为由封闭轮廓线围成的面，如图 2-5 所示。因而，线条应该具有形态、肌理和色彩的特征。

(a) 封闭轮廓线形成的文字　　　　　　　　(b) 封闭轮廓线形成的符号

图 2-5　将文字和符号视为由封闭轮廓线形成的面

事实上，在计算机绘图软件中，专门设置了各种线端和线体形态的素材库，如图 2-6 所示。

(a) 各种线端　　　　　　　　　　　　(b) 线体的各种形态

图 2-6　线的形态

在 Photoshop 中，可以生成各种肌理的线型，如图 2-7 所示。

此外，计算机字库中的文本是可以在调色板上选择各种色彩的。

在生活中，通常可以将许多外形（外在形态）以长度为主要特征的景物视为线条，如图 2-8 所示。

图 2-7 由 Photoshop 生成各种肌理的线型

（a）猫的尾巴可视为线条

（b）火烈鸟的颈部可视为线条

图 2-8 将以长度为特征的外形视为线条

（2）在画面艺术中，线也分为抽象几何形态与具体写实形态两类，二者在画面上的表现形式以及传递信息、美感的方式也不相同。

写实形态的线在画面上常以图片（位图）的形式表现，多种多样的形态表现出不同的艺术效果，如图 2-9 所示。

（1）竖直挺拔的形体显示雄伟和阳刚的艺术风格（见图 2-9（a））。

（2）水平坐落的形体具有平稳、安定的视觉效果（见图 2-9（b））。

（3）弯曲线条给人以柔美、流畅的视觉动感（见图 2-9（c））。

（4）倾斜的线条可以用来表现画面的深度（见图 2-9（d））。

（a）竖直挺拔的形体庄重威严

（b）水平坐落的形体平稳安定

图 2-9 线的表现艺术

（c）弯曲的线条柔美流畅

（d）与画框倾斜的线条表现深度

图 2-9（续）

从远处看一些长宽比例相差悬殊的景物，如在飞机上看地面的河流、公路等，也都将其视为线。

几何形态的线在画面上则常以"线条图形"（矢量图）的形式呈现，不仅能够勾画教学对象的外部轮廓，而且还能描绘教学设备的内部构造和工作原理。

线条图形用于教学，具有如下优点：

（1）可以对讲述对象删繁就简，突出重点。

例如，讲授机床内的齿轮传动时，可以删除机床内部的支架、电路、油路等器件，而将齿轮的传动重点突显出来，如图 2-10 所示。

（2）可以深入内部结构，由表及里。

例如，讲授内燃机内部工作原理，可以去掉外壳，而将内部的点火系统、进排气口以及活塞、偏心轮等器件直观显露出来，如图 2-11 所示。

图 2-10　齿轮传动的线条图形

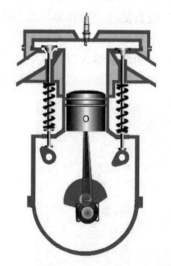
图 2-11　内燃机内部结构的线条图形

（3）可以对抽象概念或难点进行形象化的说明。

例如，讲授地形地貌时，对于抽象概念"等高线"，可以采用线条图形将其形象地呈现出来，如图 2-12 所示。

(a) 山峰的地形地貌

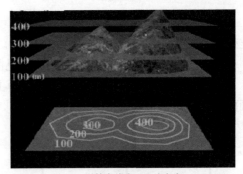
(b) 用等高线表示山峰高度

图 2-12　等高线的线条图形

2.1.3　点的界定

在平面构成中，将点视为对可以从心理上忽视外观形象的形体的概括。

对于这一界定的讨论如下：

（1）虽然线和点都被视为特殊形态的面，但是点的特殊性超过了线，理由有二：

① 形态是面的基本特征之一，线的特征只是表现在对形态的限制，即忽视了面的宽度，而点则连形态本身都被忽略了。

② 将点界定为"形体"，实际是指形体的表面，即包括曲面和平面在内的面，线作为特殊的面，一般是指平面。

（2）在画面艺术中，可以忽视外观形象的情况有两种，即具体写实情况和抽象虚拟情况，它们都是以"点"看待的。换言之，点是对这两类情况的概括。

① 具体写实情况：考虑面积或数量因素时，一般便习惯地忽视形体的外观形象。

面积因素：当某形体在画面上的面积，与背景、周围景物或画框相比相差悬殊以致可以忽视外观形象时，便可将该形体视为"点"。

例如，用摄像机拍摄广场上的某人，由特写通过变焦拉回到广场全景时，该人在画面上所占的面积显著缩小，变成外形可被忽视的"点"。

数量因素：当画面上呈现众多数量的形体时，通常会使观者转移关注的视线，即由个体转移到关注群集，从而忽视个体的形态，将其视为群集中的一个"点"。

例如，天空中雁群飞过时，人们关注的是雁群的"人"形排列，而忽视每只雁的飞行姿态，如图 2-13 所示。

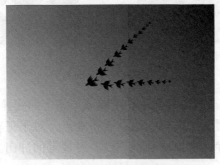

图 2-13　雁群中每只雁被视为"点"

② 抽象虚拟情况：在多媒体教材中，为了呈现教学内容的需要，经常用到一些抽象虚拟的"点"，常见的有以下几种：

a. 画面上的几何中心与视觉中心（见图2-14）。

几何中心是指画面的正中心，即画面上水平中线与垂直中线的交点。视觉中心位于画面几何中心沿中垂线向上约2/5处。

（a）几何中心　　　　　　　　　　　　（b）视觉中心

图2-14　画面上的几何中心与视觉中心

图2-15　画面上的注视中心

屏幕上没有内容时，人的视线总是习惯地落在画面视觉中心处。观看位于视觉中心的教学内容，可以减轻视觉疲劳。因此，可以形象地将其比喻成"画面上视觉势能的最低处"。

b. 注视中心（见图2-15）。

画面上只有一个景物或若干景物集中一处时，无论它（或它们）的大小如何，以及位于画面上的哪个位置，都会将人们的视线吸引到它（或它们）上面，使其成为注视中心。显然，画面上的背景越洁净、素雅，这种注目性越显著。

c. 变异的点（见图2-16）。

（a）色彩变异　　　　　　　　　　　　（b）形态变异

图2-16　变异的点

在一个点的群集中，个别点在色彩、明暗或形态上的变异，使其成为视觉焦点。

变异的点可用于强调教学内容中的重点和难点。对于正在讲解或者打算强调的内容，通过变色或其他变异，可以增强该"点"对视觉的冲击力，起到"电子教鞭"的效果。

d. 对比的点（见图2-17）。

在画面上放置两个点，若它们的大小相当、位置比较接近，则能吸引观者视线在它们之间往返移动，有利于对二者进行比较。

在教学上经常利用这一特性比较两个同类物体之间的异同。例如，图2-18中，比较两类内燃机（汽油机和柴油机）的异同时，通常会将它们安排在对比点位置上进行比较。

图2-17 对比的点

图2-18 将汽油机和柴油机安排在对比点位置上进行比较

抽象虚拟"点"的共同特点是：在教学应用中关注的只是这些"中心"或"点"的性能和效果，无论在视觉中心、注视中心、对比的点上放置什么教学内容，或者将教学内容的色彩、形态变异，都会具有这些性能和效果，从这种抽象的意义上讲，也可以认为是忽略了具体形式的内容，而将其视为"点"。

（3）在线和点的界定中都用了"从心理上忽视……"的表述，意指在画面上，线和点都属于"心理量"的范畴。

画面上的心理量有两个要点：一是基于客观因素；二是受主观因素的影响。

基于客观因素，是指画面上提供了可以"忽视"的客观依据，如明显的长度特征（线）、面积因素或数量因素（点）。

受主观因素影响，是指关注的意识（即注意）出现了转移：由面的特征转移到线或点的特征。

至于主观因素与客观因素之间的关系，还需补充说明以下两点：

① 主观注意力的转移，是由于客观提供了转移的依据，这是主观对客观（即可以"忽视"的条件）的依赖。

② 但是，要求画面上提供转移的依据又是有底线的。如果将图2-9（a）中的铁塔画成线，或者将图2-13中的雁群画成一些点，便失去了真实感。这是主观对客观（即画面呈现的形态）的制约。

通过以上讨论，可以再次体验到艺术思维与科学思维的不同。

科学思维基于逻辑推理，判断"忽略"概念真伪的结论是唯一的。例如，判断"忽略π的小数点后第5位"这一命题：$\pi=3.1416$（真）；$\pi=3.14159$（假）。艺术思维则是基于视觉习惯和审美心理，对于"忽略"的理解，便不能照搬上述的逻辑思维方式。例如，对于雁群中的每一个体，一方面因关注群集、忽略其飞行姿态而将其视为"点"；另一方面还必须将其飞行姿态画出来，而不能用"点"取代。从逻辑推理角度分析，前者为"真"，后者为"假"；但从视觉习惯和审美心理角度分析，前者和后者都为"真"。

2.1.4 线和点的群集呈现艺术

对于抽象形态（或矢量图形）类型的线和点，除了上述个体呈现艺术外，在画面上还有另外一种艺术呈现形式，即所谓的群集呈现艺术形式。

与上述几何学中关于点、线、面三者关系类似，在艺术领域中，线的群集可以形成（虚）面；点的群集也可以形成（虚）线和（虚）面。由这些元素群集呈现的艺术，有一个共同的特点：其中每一单个元素的变化似乎是随意的、无规则的；但是，在群集中却严格地接受互相配合或协调的统一的约束。

1. 群集线的呈现艺术

许多线条群集后会产生单一或少数线条不能产生的艺术效果。

一般地，线条与线条之间的关系，不外乎平行、相交，直线或曲线（包括圆、椭圆）之间相切以及许多直线呈放射状态等。

如果按照视觉习惯将这些线进行排列或者交叠，就会产生出奇妙的艺术图案。

1）线的排列

按照视觉习惯，将直线、曲线、波纹线或粗细不匀的线进行平行、交错、疏密不匀、相切、放射等方式排列，可以产生动感、立体感、虚图等艺术效果。图2-19～图2-22所示的，是由一些线排列产生的艺术效果。

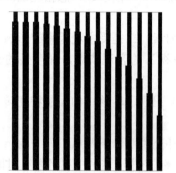

图2-19　两组平行线接点轨迹形成的虚线

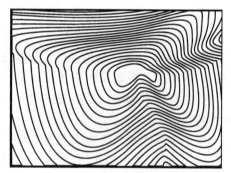

图2-20　扭曲的同心闭合曲线造成的立体感

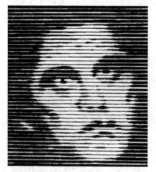

图2-21　调整平行线的粗细形成的虚头像图

图2-22　变化多端的内切圆

其中，图 2-19 将两组粗细不同的平行直线进行上下衔接，这样所有接点的轨迹就形成了一条虚线，该虚线的形态可以随意设计，形成既实用又有美感的面的分割线。

图 2-20 是由一组平行的封闭曲线构成的图案，类似于扭曲了的同心圆。按说圆形被扭曲后便失去了光滑圆润的美，但是如果所有曲线都按统一的约定进行扭曲，反而出现了意想不到的艺术效果：整个图案就像出现褶皱的一张纸，颇具立体感。

图 2-21 是由一组粗细不匀的平行线构成的一个虚人头像。设计时先根据黑底白像的构思，周围用粗线形成黑色背景，然后按照头像的需求精心调整每一条水平线的粗细，利用人眼认识头像的经验和分类归纳能力，最终形成头像的视觉效果。该图案中每一条平行线的粗细看似随意，实际是严格按照头像的视觉效果要求精心安排的。

图 2-22 是由三组内切圆构成。一方面在每组中逐渐增大内切圆的半径；另一方面在各组之间改变内切圆的切点位置，因而使其不仅具有纵深感，而且形态十分活跃，颇具动感。

2）线的交叠

如果将两组排列的线交叠，会使情况变得更加复杂，能够产生出比排列线更加丰富多彩的视觉效果。图 2-23～图 2-26 是一组线的交叠产生的艺术效果。

图 2-23　平行线与同心圆交叠

图 2-24　波的交叠

图 2-25　交叠产生"翻页"效果

图 2-26　三组平行线的交叠

图 2-23 所示为一组水平的平行线和一组同心圆交叠，其规律是：

（1）平行线的中间较粗，逐渐向上或向下变细。

（2）同心圆的内圆较粗，逐渐向外变细。

（3）每两条平行线分别与一个对应圆的上下部位相切。

如此交叠后的同心圆出现了向前突出的纵深感，产生出类似照相机变焦镜头向外延伸的视觉效果。

图 2-24 是两组同样的同心圆部分交叠，在交叠部位出现了闪烁效果。在讲授物理声学或光学中波的干涉现象时，通常采用这类线的交叠方案。

图 2-25 所示的两组交叠的排列线中，用一组略带放射状的平行线作背景，再用一组略带扭曲的平行线作前景。背景又分上、下两部分，上部的线左粗右细，下部的线正好相反，使背景图案趋于平衡、稳定；前景也从中间分为两部分，一部分的线上细下粗，另一部分正好相反。由背景均衡图案衬托前景图案的扭曲，因而造成"翻页"的立体感觉。

图 2-26 是一种创意新颖的交叠形式。三组大同小异的平行线，其中每条线的线宽和平行的方向相同，而且间距分布（上宽下窄）也相同，仅仅是三组线的线端包络各异，因而利用平面遮挡的视觉习惯形成的立体感。这样的图案寓意深刻，用简洁的形态显示出纵深感，似乎三组平行线处于三个不同深度的层面上。

2. 群集点的呈现艺术

群集点是在实际生活中能够经常见到的，例如虚线就是由许多点形成的，改变点和（或）短线的间距与搭配关系，可以生成种类繁多的虚线。许多计算机软件（如 Word）中都安排了各种虚线的素材库，如图 2-27 所示。

图 2-27　各种虚线的素材库

又如，体操表演时，由群众摆成的各种方阵图案；毛衣上用各种花色绒线编织成的各种花纹；建筑物大厅里用瓷砖铺成的各种马赛克图案等，都可视为群集点的呈现艺术。

其实，写实形态（或位图）的摄影照片也是通过群集点显示出来的。

在画面上，群集的点也和线条一样，可以构成虚面。改变点的大小、形态和密度分布，同样可以产生许多意想不到的艺术效果，如图 2-28 所示。

图 2-28（a）根据头像的特征改变点的密度分布。设计时，充分利用了美术中速写的技巧，使生成的虚拟人像简洁、传神。

图 2-28（b）看似简单，实际是一幅构思巧妙、制作精细的作品。首先将画面分割成主体和背景两个区域，在这两个区域中，点的形态和分布密度相似，但在点的大小变化上，两者正好相反：背景区域上部采用黑底白点，而且白点的面积由上部至中部逐渐变大；由于中部白点的面积超过黑底面积，以致产生白底黑点的视觉效果；再往下变成白底上的黑点逐渐变小。这种变化规律形成了上深下浅的渐变背景。

（a）群集点通过密度变化形成人脸头像

（b）群集点通过明暗和大小变化形成蛋形图案

（c）群集点通过大小变化形成 S 状图案

（d）群集点通过形态变化形成棋盘状图案

图 2-28 点的群集在画面上呈现的艺术效果

主体区域上的变化规律与背景相同，只是变化的方向相反。如此安排不仅使主体蛋形的轮廓显露出来，而且增加了由中间向（上下和左右）两侧的细微变化，使立体感也随之显露出来了。

图 2-28（c）通过点的位置和大小的变化显示出图案的立体感。一方面，规定每一列点按 S 形排列；另一方面，点的面积经过由小变大，由大变小，再由小变大的变化（各列的变化规律相同）。于是，利用近大远小的视觉习惯，立体感便在这种曲线走势及相应的大小变化中显示出来。

图 2-28（d）是对一个黑白棋盘方格进行变化而生成的图案，其变化的规律是：首先从四角开始，从水平方向向垂直中轴线逐渐实行水平压扁，然后对第二行和倒数第二行实行同样操作，同时对这两行实行纵向压扁，以此类推，直至水平中轴线会合。这样便形成了一个同时具有点对称和轴对称的方格图案，而且显示出由四角向中心凹陷的视觉效果。

如前所述，几何形态与写实形态是分别用轮廓线和包络线界定的，从线和点的群集呈现艺术中可以进一步看出，其实二者在画面上还可结合起来，形成一种新的（即虚面的）呈现艺术形式。

应用举例

在实际的多媒体画面艺术设计作品中经常涉及群集线的艺术设计，如图 2-29 所示。

(a) 群集线构成正方体

(b) 群集线构成塔状图案

(c) 群集的方块构成水波状图案

图 2-29　群集线作品图例

注：该案例由天津师范大学教育技术学专业提供

图 2-29（a）巧妙运用不同的排列方式将简单的群集线条呈现出正方体形态，极具立体化效果。

图 2-29（b）充分利用透视规则，将线条按照近大远小的规律进行位置排布，呈现出下落的塔状，为线条赋予重量感，使画面具有纵深美。

图 2-29（c）中方块按照顺时针方向旋转排列，通过虚实和颜色变化，呈现出水波流转状，画面动感随之而来。

2.2　静止画面基本元素探讨（二）——空间

如何界定画面上的空间？这个问题需要从两个层面回答：

（1）为什么将"空间"列入静止画面的三类基本元素之一，它有何特点？

（2）在静止画面中研究空间的目的是什么，如何研究？

如 1.5.1 节所述，基本元素是指呈现在画面上、能够引起主观（视、听）知觉的客观刺激。显然，由面、线、点形成的形态，以及包括色彩、肌理、影调在内的属性都是满足这两方面条件的，因而可以视为静止画面的基本元素。与二者不同的是，空间指的是烘托、陪衬画面上主体的呈现环境，一般情况下指主体与背景的关系，有时也指诸多主体之间或主体内部各部分之间的关系。由于这些"关系"同样也呈现在画面上，并且也属于能够引起知觉的客观刺激，因此理应将其视为基本元素。

顺便指出，虽然主体和环境（背景）都可用形态和属性这两类基本元素表示出来，但是画面上主体与环境之间的"关系"却需要以隐性客观刺激配合的形式表现出来，因此应将"空间"视为一类新的基本元素。

在静止画面中研究"空间"的目的是，使主体在画面上的呈现符合视觉习惯，满足审美心理需求，尽可能逼真，成为该主体在现实生活中的再现。

无论通过摄影还是通过绘画形成的单幅画面，在呈现景物与环境之间的关系时，都会遇到下面三个方面的矛盾：

（1）画面因边框存在被限定在有限范围以内，具备了可度量的长度、宽度和面积。

这一特点引出了客观景物广阔性与画面有限性之间的矛盾。

（2）画面是平的，只具有二维空间的物理属性。但是，客观景物存在于三维空间之中，这一现实形成了人们的空间观念和思维方式，于是出现了三维客观世界视觉习惯和二维画面表现之间的矛盾。

（3）用单幅画面只能表现静止的图形，而现实生活中存在大量运动、变化的事物，因而存在如何在静止画面上表现运动形体的矛盾。

这些问题都属于平面构成研究的范畴，因此本节准备讨论下列三个内容：

（1）画面上呈现二维空间的一些特点。
（2）如何在画面上表现三维空间。
（3）如何在画面上表现四维空间。

2.2.1 画面上呈现二维空间的一些特点

在画面上呈现二维空间，主要是指呈现主体与背景之间的关系。从呈现艺术角度看，画面上的背景与主体关系分为两种情况，即背景独立于主体存在以及由主体演绎出背景。无论在哪一种情况下，背景相对主体都应处于陪衬地位。

1. 独立于主体存在的背景

这时背景在画面上的功能或者是烘托主体（见图 2-30），或者是单纯地美化环境（见图 2-31）。

图 2-30　背景图案与主体匹配起到烘托作用　　图 2-31　无内容的背景起到美化的作用

对于烘托主体（或主题）的背景，其上一般有与被烘托对象匹配的内容，要求符合视觉习惯，形成一种主-从呼应的关系；对于单纯美化环境的背景，其上也可以有修饰画面的图案或者只有变化的色彩、灰度等，一般要求满足审美心理。

在这类情况下，对背景的共同要求是：不能喧宾夺主！如果背景的内容对观者认知主体（或主题）产生了误导，或者转移了观者的注意，或者干扰了对主体（或主题）的认知，这时应该取消背景，以确保主体（或主题）的呈现。

综上所述，可以归纳出处理静止画面上背景与主体（或主题）关系的三原则：

① 烘托主体（或主题）。
② 美化环境。
③ 不喧宾夺主。

明确这三条原则的理论依据是,如同语法修辞在文字语言中属于冗余信息一样,背景在画面语言中也属于冗余信息范畴。烘托主体或美化环境的背景有利于认知活动,所以应视为有效冗余信息予以肯定;但对喧宾夺主的背景,由于其影响了教学活动的正常进行,所以应视为干扰信息加以防止。或者换句话说,应该明确以"不喧宾夺主"为背景设计的底线。

还需指出,静止画面中的背景设计三原则,在运动画面中以及在文本、声音媒体呈现中均适用,有关内容将在以后各章中分别讨论。

2. 由主体演绎出来的背景

由主体演绎出来的背景,是指背景并非客观存在的实体,而是观看者通过自己的视觉经验和心理效应联想出来的。

例如,在图 2-32 中,一张空白纸上画一架飞机,会使人联想到其背景必定是天空(见图 2-32(a));如果在该纸上改画一条船,则会联想到水面的背景(见图 2-32(b))。在这里,"天空"和"水面"并非客观存在,而是通过人们的视觉经验和心理效应联想出来的。

(a)由飞机联想到在天空飞翔　　　　　　(b)由船联想到在水面航行

图 2-32　由主体演绎出的背景空间

正因为观者具有这种在画面上由主体演绎背景的经验和心理,在画面设计时应该注意以下几点:

1) 可以通过形体与边框大小的关系来显示画面空间的辽阔与拥挤

如上所述,画面中的空间内涵可以借助形体表现出来,同样,这个空间的大小也可以通过形体大小与边框面积的关系表现出来。

例如,在图 2-33 中,边框面积远比飞鸟和人物的形体大得多(见图 2-33(a)、(b)),联想到的天空及湖面背景就显得十分辽阔;反之如果在有限的边框内画一个大的形体(见图 2-33(c)、(d)),则背景空间就变得狭窄得多。

2) 可以通过调整背景图案与边框的位置关系来拓宽画面的视野

当画面需要用一些背景图案进行美化或陪衬时,为了给主题内容留出比较宽裕的空间,通常将这些背景图案安排在靠近屏幕边框的位置,或往上、下靠边,或往左、右靠

（a）飞鸟翱翔在辽阔的天空

（b）人物矗立于宽阔的湖面

（c）人物跨越边框呼之欲出，背景显得局促

（d）主体占据画面，背景空间显得拥挤

图 2-33　形体与边框大小的关系

注：案例（b）作者为 Wouter De Jong，引自网站 https://www.pexels.com/zh-cn/photo/571169/；
　　案例（d）作者为 Jasmin Chew，引自网站 https://www.pexels.com/zh-cn/photo/5390338/

边，这样就能给主体内容留出较为宽裕的阅读空间。例如，图 2-34 显示了背景与边框的位置关系。

在图 2-34（a）中，背景图案放置的位置居中，显得主题内容的阅读空间狭小；图 2-34（b）的背景图案往四周边框靠近一些，给主体留出了宽阔的展示空间。

（a）背景图案过于靠近主体显得很挤　　　　　　（b）背景图案靠边给主体留出较宽裕的阅读空间

图 2-34　背景图案与边框的位置关系

3）边框对具有方向性形体的制约

画面中形体在很多情形下都具有方向性。例如，某人的目光凝视前方；运动物体的行驶方向等。具有方向性的形体会对观看者的视线有引导性，使其沿着该方向移动，因此要求边框在该方向的前方留有足够的空间，否则会使人产生受阻的感觉。

摄影的人都有这样的经验：拍摄侧面或半侧面像时，总是将人安排在画面的一侧，面向较宽阔的另一侧以给观看者留出较为宽裕的视线引导空间。

图2-35所示的是边框对形体运动方向的制约。其中图2-35（a）、(b)无论是飞机飞行或是滑雪跑步，其运动前方因有边框的束缚，都会使观看者感到走投无路，似乎就要"碰壁"；图2-35（c）、(d)将其中主体运动方向反转过来，给运动前方预留足够的空间，观看起来就顺畅多了。

（a）飞机和滑雪者的运动方向快要"碰壁"

（b）跑步者前方遭遇边框限制

（c）运动前方留有广阔空间

（d）跑步者前方空间足够宽敞开阔

图2-35　边框对运动方向的限制

注：案例（b）和案例（d）作者为Savvas Stavrinos，引自网站https://www.pexels.com/zh-cn/photo/853248/

2.2.2　如何在画面上表现三维空间

人们生活在三维空间中，长期以来养成了对这个立体世界的视觉习惯和思维方式，

因此只要按照这些视觉习惯和思维方式在画面上呈现景物，人们便会认同画面所展现的三维空间。

在平面构成中，已经归纳总结出许多借助构图基本元素在画面上表现三维空间的方法，本节先介绍这些方法。至于在色彩构成中如何通过光线、色彩、肌理等基本元素表现三维空间，以及在运动画面中如何通过运动镜头和声音来表现三维空间，这些内容也将在以后讨论。

从构图的角度讨论在画面上表现三维空间的方法，包括透视、遮挡、明暗（或阴影）、虚实以及利用斜线或曲线的变化五种。

1. 透视

透视的概念是为了在画面上体现各个形体或形体各个部分之间的纵深关系而引入的。设想在观察者的眼睛与这些处于纵深位置的形体之间放置一块透明的玻璃，如果将隔着玻璃看到的这些形体认为是"画在玻璃上的一些图像"，则会发现二者之间存在着一种函数关系，即画在玻璃上形体像的大小是实际形体离透明玻璃远近距离的函数：离得近的形体像大，反之就小。因此，透视的基本表现方法可以简明地概括为"近大远小"。

在平面构图时，经常运用近大远小的方法在画面上表现形体间的纵深关系，如图 2-36 所示。

图 2-36　用近大远小的方法表现纵深关系

图中这些人物形体由大到小，表现出他们处在画面纵深方向上由近及远的位置上。这种表现方法同样适用于表现同一物体各部分之间的纵深关系。

需要说明两点：

（1）在画面上表现纵深关系时，分两种情况：对于地面景物，一般习惯将画面下部设为近处，由下往上对应由近及远；对于天空景物，则习惯将画面上部设为近处，由上往下对应由近及远。

（2）在图 2-36 中，除了用大小表现纵深关系外，各形体之间的位置关系也是极为重要的因素。如果确定最近和最远两个形体以后，那么位于这两个形体之间的形体，其纵深位置肯定处于两者之间，而与该形体的大小没有关系，如图 2-37 所示。

（a）人处于树木和房屋中间　　　　　　　　　（b）人行走于两处堤岸之间的拱桥上

图 2-37　位于中间的人是由其位置决定的，与其大小无关

2. 遮挡

人们对于遮挡现象已习以为常，从而形成这样一种视觉经验：当近处形体遮挡远处形体时，远处形体被遮挡的部分将看不见。这种前后重叠的关系是三维空间的属性之一，同样也是一种与画面垂直的纵深关系。

在平面构图时，利用这一视觉经验，可以用遮挡的方法在平面上造成视觉的纵深感，如图 2-38 所示。图中尽管被遮挡的部分看不清楚，但是人们还是认为该形体是完整的，这是因为该形体的完整形象已给人留下深刻印象。

（a）两人前后遮挡表现纵深　　　　　　　　　（b）指示牌与牌楼前后遮挡表现纵深

图 2-38　用遮挡的方法表现纵深关系

有这样一个故事：相传一位名画家以画马见长，一位精明的商人专程请他给自己画一幅八骏图。在谈报酬时，商人卖弄商场的手腕将报酬压低了一些。画家心中不悦但未形于色，作画时只画了七匹栩栩如生的骏马，而用遮挡法只将第八匹马的后尾部露出，使商人暗自叫苦，不料想此故事流传开来，为这幅传世之作留下了一段佳话。

上述遮挡法同样适用于表现一个物体的纵深部位。例如，一个六面立方体在画面上最多只能呈现三个面，其余部分均被遮挡，但是由于视觉经验，人们还是将其视为一个六面体。

3. 明暗或阴影

大家知道，明暗或阴影的出现是由于光线照射的结果。当光线照射在物体上时，物

体上迎光部分明亮，避光部分较暗，而被物体遮挡的背后，由于得不到光而处于阴影之中。

明暗或阴影是三维空间的一个重要属性，同时也是构图的基本元素之一，因而常被用来在画面上表现立体效果。

在图 2-28（b）中，蛋形上明下暗，好像光线从上部照射下来，由于灰度（明暗）层次丰富，因而增强了立体的视觉效果。

图 2-39 所示的是用阴影表现立体效果。图 2-39（a）来自画面侧方的阳光照射在人物主体上，虽然看不见太阳，但是根据投射在地面上的阴影可使人感觉到，侧方确实有阳光照射过来。图 2-39（b）同样未出现太阳，但是沙漠明显的明暗分界线以及黑色的人物剪影预示了画面左侧有强烈的光线照射。

（a）人的影子为画面增添立体感　　　　（b）明暗分界凸显沙丘的立体感

图 2-39　用阴影表现阳光来自侧方

注：案例（b）作者为 Amine M'Siouri，引自网站 https://www.pexels.com/zh-cn/photo/3284167/

在专栏片头或广告中，也常用阴影表现立体效果，如图 2-40 所示。图 2-40（a）为标题字添加阴影，使文字呈现浮雕效果；图 2-40（b）在装饰画框的侧面加上阴影，则会使画面的立体效果显示出来。

（a）为文字添加阴影以增添立体感　　　　（b）为画框边缘添加阴影以增添立体感

图 2-40　添加阴影以呈现立体效果

4. 虚实

光在空气中传播时，会因为受到尘埃和水分对光线散射和吸收作用而衰减，而且传播距离越远，光能损失越大。这种现象叫作"视觉衰减"或"视觉梯度"。显然，视觉衰减程度与两个因素有关：被视物体上反射光的强弱以及该物体与观看者之间距离的远近。对于近处物体或在强光照射下的物体，由于反射光较强，表现为该物体的轮廓清楚、细节清晰、颜色鲜艳、层次分明；相反，对于远处物体或弱光照射下的物体，因为物体反射光弱而使形态模糊，表现为轮廓线和细节难以看清，颜色的纯度明显降低而变得暗淡，明暗对比也明显减弱。

在平面构成中，利用了这种被视物体的虚实视觉效果与其距离远近之间的依赖关系，在画面上通过景物的虚实来体现其纵深感。例如，图 2-41（a）中，树的远近感就是通过形体虚实配合透视、遮挡等方法产生的；图 2-41（b）借助同样的表现手法赋予画面层次感，山川的重峦叠嶂之感跃然纸上。

（a）虚实变化的森林产生纵深感

（b）虚实变化的山川产生纵深感

图 2-41　通过虚实手法产生纵深感

5. 利用斜线和曲线的变化

在几何学中讨论六面体时，先在画面上画一个长方形，然后用两个平行四边形表示六面体的顶面和侧面，如图 2-42（a）所示。这就是常见的用与画面边框倾斜的直线或用不成直角的两相交直线方法来显示纵深感。此外在画圆柱体时，也是将两端的圆变成椭圆，再用两根直线连接，如图 2-42（b）所示，其视觉效果就好像从上往下看到的圆柱体一样。

（a）利用与画面边框倾斜的线绘制立方体

（b）利用扁平的椭圆表现圆柱体

图 2-42　几何学中表现立体的方法

利用斜线和曲线变化来表现立体感的方法，在几何学和机械制图中广泛用到，在平面构图艺术中，这些技巧得到了进一步发展，从而创造出许多更富艺术特色的立体图形。这里举几个例子说明（见图 2-43）。

（a）将同心圆变化出三个层面　　　　　　　（b）将方格变化得凸出来

图 2-43　利用斜线和曲线的变化呈现立体效果

图 2-43（a）是将一个同心圆分成三段，再用三组平行的斜线分别将各同心圆连接起来。经过这样变化以后，该同心圆三个层面的立体效果便显示出来了。

图 2-43（b）对横竖线条形成的方格图案进行这样变化：从中心开始将直线改为曲线，并且相应地改变线条间的间隔，于是该图案的中间就好像凸出起来，具有明显的立体效果。

此外，图 2-20 中，由一组扭曲的同心闭合曲线产生的褶皱效果，也是很好的实例。

2.2.3　如何在画面上表现四维空间

画面上不仅能表现三维空间，而且能表现空间中的动感，即运动趋势。这是利用人们长期观察物体运动时形成的一种视觉"惯性"。因此，只要在构图时表现出这种惯性的形态或者呈现这种惯性形态的环境，都能使人联想到运动，从而在心理上接受这种运动的感觉。在画面上表现物体在三维空间中的运动，实际是给三维空间赋予了随时间变化的特征，因而被视为表现四维空间。

通常采用以下几种方法在静止画面上表现四维空间：

（1）通过人、动物、车辆或机械等在运动过程中的姿态表现运动。例如，人在悠闲散步、正常行走、急速赶路和飞快奔跑时的姿态是不相同的，因此构图时便可用这些姿态表现人的行进速度，如图 2-44 所示。

（2）通过人的面部表情表现动感。例如，人在用力搬运重物时，或者沉醉于表演时，其面部表情都具有鲜明特点，因此构图时便可用这些面部表情来表现当时的活动场景，如图 2-45 所示。

图 2-44　低头行走的少女

图 2-45　沉醉于表演的歌手

注：该案例作者为 Thibault Trillet，引自网站 https://www.pexels.com/photo/man-wearing-black-collared-long-sleeve-shirt-holding-microphone-167378/

（3）通过特定的运动环境，表现在该环境中的运动。例如，人在游泳池中游泳的姿势或者飞鸟在天空翱翔的姿势等。在这种特定的环境下，人和鸟都不可能停止下来，因此可以用这类场合作背景，衬托出该背景下主体的运动，如图 2-46 所示。

（a）正在游泳的运动员　　　　　　　　（b）翱翔天空的飞鹰

图 2-46　通过环境表现运动

注：案例（a）作者为 JIM De Ramos，引自网站 https://www.pexels.com/photo/person-swimming-in-body-of-water-1263348/

（4）通过外加辅助图形或文字表现主体正在活动。例如，在飞行子弹后加几根线条表示速度很快；在人头像旁加一个带有文字的闭合线，表示该人正在讲话的内容等，如图 2-47 所示。

（a）飞行的子弹　　　　　　　　（b）正在讲话

图 2-47　外加辅助线条或文字表现主体正在活动

不过应该强调指出，在静止画面上表现运动形态是绘画或摄影艺术水平的一种体现，许多艺术大师在该领域都留下了不朽之作。但是，将这种艺术形式用于教学难免会受到

一些限制。例如，用挂图说明内燃机中活塞的运动过程，或者表现小球自由落体时各时刻的速度和加速度等，其效果远不如视频或动画。可见，用运动画面表现运动过程，其效果肯定比静止画面好。

2.3 静止画面艺术规则探讨——构图

如前所述，为了使各相关艺术门类的艺术规则能够以统一的形式在多媒体画面上运作，多媒体画面艺术设计规则并不是采用修改各艺术规则的方法，而是深入这些传统艺术理论的更深层面挖掘它们的共性。结果发现，各门类艺术规则的运作机理，都是用于规范该门类的视、听觉要素，旨在"加工"观者知觉中的新质，最终形成和谐的视、听觉效果。多媒体画面艺术设计理论认为，按照这一思路探讨图、文、声、像等各艺术门类的艺术规则，便能维持它们在多媒体画面上形式的统一。本节讨论静止画面（构图）的艺术规则。

2.3.1 静止画面（构图）上视觉要素的探讨

画面上的视觉要素有两个要点：一是指它的定位，属于客观刺激范畴，但与基本元素不同，它是基本元素在画面上变化、布置和互相搭配的形式，因此又叫隐性的客观刺激；二是指它的功能，即引起主观视（知）觉中"新质"的主要因素，因此叫作视觉要素。并且指出，按照艺术规则规范视觉要素时，就会产生和谐的知觉效果，这样的视觉要素便可称为画面上的"亮点"。下面分别从客观和主观两个角度，对静止画面上（构图）的视觉要素进行探讨。

1. 视觉要素是由基本元素衍变来的

例 2-1 图 2-48 产生的视觉效果是和谐的，具有协调一致和"立体"化的美感。

图 2-48 协调一致的造型

但是，将图 2-48 中的基本元素分解为图 2-49 中的（a）、（b）后，虽然图 2-49（a）中的一些小方块整齐排列，仅从这些基本元素本身却看不出"亮点"；图 2-49（b）为其中某一方块朝左上角方向投射的阴影，显然仅靠如此单一的立体造型，也不能产生视觉美感。

（a）小方块群　　　　　　　　（b）方块的立体造型

图 2-49　构成图 2-48 中的基本元素

从这个例子可以看出，虽然图 2-48 是由图 2-49（a）和（b）所示的基本元素构成的，但是它的视觉艺术效果却并非产生于这些基本元素本身，而是需要将它们进行布置、搭配，即衍变成视觉要素以后，才能将"亮点"显露出来。

例 2-2　从图 2-50 也可以看出，视觉要素是如何由基本元素衍变来的。图 2-50（a）的一些基本元素（平行线条）只要将其中每一条线的粗细按照图 2-50（b）所示进行变化和搭配，便可在观者知觉中产生"虚头像"。

（a）等距平行线　　　　　　　　（b）虚头像

图 2-50　视觉要素与基本元素的关系

这又一次表明，画面上的"亮点"并非源于基本元素本身，而是产生于基本元素在画面上的变化、布置和互相搭配，即视觉要素。

一般地，静止画面上的视觉图形，不论简单或者复杂，其艺术效果都是通过这些视觉要素体现出来的。例如，形体在画面上呈现的位置是否合适；各形体之间的空间关系如何；图案中各种线条是怎样搭配的，以及景物的布光、用色、实物的纹理、材质等；画面就是通过这些要素产生视觉刺激的。因此，静止画面的艺术规则，实际是指规范这些视觉要素的一些规则。

按照视觉要素引起的视觉效果不同，可以将基本元素（如面、线、点、空间及色彩、肌理、明暗等）在画面上的变化、布置、搭配进行如下分类：

（1）按照位置分，有上下、左右、水平、垂直和倾斜、纵深等。
（2）按照形态分，有长短、粗细、曲直、方圆、整齐和随意、二维和三维等。
（3）按照布局分，有疏密、均衡、对称和非对称等。
（4）按照布光分，有明暗、阴影、深浅层次等。
（5）按照用色分，有色彩的明度、色相、纯度及其面积、形状、位置等。

（6）按照纹理、质感分，有粗糙和光滑、皱褶、镜面及透明感等。

从图 2-51 可以看出，不加修饰的原图（见图 2-51（a）），与将基本元素衍变出视觉要素后体现出来的艺术效果（见图 2-51（b）），其差别是十分明显的。其中图 2-51（b）显示出的视觉要素，不过是由图 2-51（a）中线条的长短、直斜，形态的方圆、二维与三维，色彩的色相与明度搭配，光线的明暗以及文本的字体、字号等基本元素在画面上的变化、布置、搭配而已。

（a）不加修饰的原图　　　　　　（b）通过视觉要素体现的艺术效果

图 2-51　视觉要素体现出来的艺术效果

2. 知觉中的新质是由视觉要素产生的

如 1.5.1 节所述，"新质"是因为有长时记忆中的经验、知识参与知觉过程而形成的。在客观刺激中，如果基本元素衍生出来的视、听觉要素，与长时记忆中的经验、知识同构，则会在知觉中产生"新质"。由于知觉的和谐与否主要取决于新质，因此在赏析时，可以将制作过程的思路反过来，即通过画面上的"亮点"或"败笔"找出新质，继而找到视、听觉要素，最后分析出基本元素在衍生视、听觉要素的过程中，是遵循或违背了哪些艺术规则。

例如，图 2-52 中的"亮点"是群集线产生的立体感（新质），继而分析产生立体感的视觉要素，是由一群同心圆（基本元素）按照相同的扭曲要求进行变化形成的。此时的新质，便是由于该视觉要素与长时记忆中的褶皱纸张经验同构产生的。

又如，图 2-53 中的"亮点"是飞机飞行的动感（新质），产生动感的视觉要素则是基于画面上主体（飞机）与背景（天空）的合理搭配。显然，这种主体与背景配合产生的动感是符合视觉习惯的。

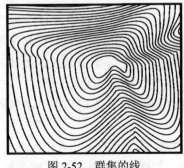

图 2-52　群集的线　　　　　　　　图 2-53　正在飞行的飞机

综上所述，艺术规则的功能实际是规范基本元素在画面上的变化、布置及互相搭配（即所谓"衍生"）的形式，或视、听觉要素，使其在观者的知觉中产生"新质"，进而形成和谐的知觉，这就是艺术规则产生视、听觉美感的内在机理。

各领域的艺术家探索该领域艺术规则的过程实际是反过来进行的，即收集大量产生视、听觉美感的画面，对其基本元素的变化、布置及搭配进行分析、归纳，然后整理出一些抽象的规则，这就是艺术规则形成的过程。显然，用这样整理出来的规则去变化、布置及搭配画面上的基本元素，该画面必然会产生和谐的视、听觉效果。

需要指出的是，设计多媒体教材，属于认知活动与审美活动的范畴，因此对视、听觉要素的要求应该包括三个方面：

① 配合客观刺激，形成和谐的画面，满足审美心理需求（艺术规则）。

② 配合客观刺激，有利于知识信息的传递，减轻认知负荷，提高教学效率，取得良好的教学效果（认知规律）。

③ 配合客观刺激，形成以假乱真的画面，符合人的视、听觉习惯（艺术规则和认知规律）。

☆ 延伸阅读 ☆

高家明在对点、线、面的视觉心理效果研究中有过详细介绍：点的视觉心理效果一般有吸引感、集中感、活跃感。规则点的视觉心理效果偏于规整感、严谨感；而形状近似不规则的自由点，会使人产生动感、活泼感；递减形成的偶发点具有放射感、扩散感和随意感。画面形状的线，有某种暗示导向、延伸、分割、包围等视觉心理效果的作用。线的粗细、边缘质地和线内质地也会产生不同的暗示视觉心理效果。近似几何形的规则形面，一般使人有整齐、严谨、精确、理性的视觉心理效果。近似几何形面及几何形面连接而成的半规则面，其形状对称者偏于稳定感、整齐感、秩序感。非对称者偏于参差感、曲折感、变化感。冯小燕的研究表明，不同的画面布局（标签式、瀑布流式）对不同的知识类型具备特定的最佳适应性。标签式布局通过知识模块切分和呈现顺序的设计影响学习者的学习路径和导航操作，相比瀑布流式布局更能激发学习者动机，增加时间投入，减少认知负荷并提高学习效果。

2.3.2 静止画面（构图）艺术规则探讨

艺术规则的功能是为了产生和谐的知觉，那么什么样的知觉能够称得上"和谐"呢？

"和谐"绝不是单调，单一和平淡是产生不出美感的。美感出于变化，但是无序的变化也不可能产生美感。艺术规则的功能，便是规范变化的"度"。只有适度的变化（如恰到好处的修饰、恰如其分地烘托、画龙点睛等），才能产生和谐的视觉美感。

在静止画面上，规范基本元素变化、布置、搭配形成"亮点"的构图艺术规则可归纳为三大类：

① 将同类视觉要素中的差异进行比较，形成一种视觉反差的美（对比）。

② 维持形态的"量感"在画面上的均衡，形成一种视觉上平衡的美（均衡）。

③ 用统一的规则作为变化的"度"，形成一种视觉构图的美（变化）。

分别详细讨论如下:

1. 对比

在客观世界中,各种形体之间都存在差异,物体内各部分之间也存在着差异,正因为如此,这个世界才显得风姿多彩、变化万千。事物间的差异是通过比较的方法显露出来的,这种用比较显示差异的方法叫作对比。

在教学过程中,为了讲述某教学内容的共性和特点,经常采用对比的方法以深化认识和巩固记忆,这已被教师视为一种行之有效的教学方法。在构图中,同样可以采用对比的方法来造成视觉上的跳跃,产生新鲜感,从而提高画面内容的注目性、趣味性和可观赏性。

对比作为一种构图的艺术规则,主要用于主体与背景之间、各形体之间和形体内各部位之间,旨在突出主题、比较差异或者美化画面。

按照画面上出现的视觉要素不同,可将对比划分为各种类型,如大小对比、疏密对比、曲直对比、亮暗对比、形状对比等。

图 2-54 中通过多种明暗视觉要素的对比(主体与背景、背景与背景、主体与主体之间的明暗对比),凸显各要素之间的差异,造成强烈的视觉冲击,更好地传递画面信息,吸引读者的注意力,同时引发其深入思考。

图 2-54 明暗的对比

图 2-55 (a) 中示出的群鸟飞向光明的画面,通过明暗、疏密和大小三类视觉要素的对比,使人产生一种由近及远、追求或者到达一个共同目标的意境。图 2-55 (b) 以同样手法展现扶梯螺旋向上的情景,使观者目光聚焦于扶梯最终消失的位置。如果在该画面中缺乏这些对比,例如色调缺乏明暗变化,则群鸟便失去了飞行目标,扶梯也失去了盘旋而上的动感;同样,若不用大小和疏密的对比,则无法体现由近及远的意境。这些例子说明,采用对比方法要符合构图主题思想的需求,关键是掌握好"度",要求"用得其所,恰到好处"。

在图 2-56 所示的图案中,采用了线条的曲直、方圆和疏密的对比,因而使该图案显得变化有序与和谐。在花纹的设计上,四角的图案相同,均采用以曲(线)包直(线)的格局,而整体图案却正好相反,采用的是以直包曲的格局,即用一个长方形围住以圆

（a）群鸟飞向光明　　　　　　　　　　（b）扶梯盘旋而上

图 2-55　明暗、疏密和大小的对比

为中心的曲线菱形图案。此外，在纹样疏密的分布上，由四角向中心，按密-疏-密方式分布，具有明显的节奏感。该图案的对称性属于均衡类型的艺术规则，将在后面讨论。

图 2-56　线条的曲直、方圆的对比

在大小或形状的对比中，一般采用人们熟悉的事物作参照物，以突出被比较形体的过大（或过小），或者显示其形状特殊。例如，将平板电脑与一本书放在一起比较，用以说明这种移动设备的小巧玲珑和便于携带。

将不同质感的物体放在一幅画面中对比，结果是粗糙的显得更加粗糙，细腻的更加细腻。例如，一棵老树的树干上长出一枝嫩芽，在老树皮的陪衬下，嫩芽充满了生命的活力；又如，图 2-57 中不同的手置于同一画面中，用成人饱经风霜青筋满布的手掌衬托出孩童皮肤的细嫩弹润。这些对比手法常被摄影师用来凸显画面的视觉冲击。在多媒体教材中，为了展示一些部件或生物标本，也经常在展台上铺上一块质地柔软的绸缎，用以烘托主体的质感。不过，在用质感对比手法时，应注意以下两点：首先是用好光线，丝绸的轻薄感只有在逆光或散射光下才显露出来；其次，还应注意影调层次，光照过强或过弱都很难展示质感，如图 2-58 所示。

最后还要讨论一种属于概念性的对比方法，如轻重对比、软硬对比、动静对比、虚实对比等。所谓概念，是对事物共同特征进行抽象概括，因而能够反映客观事物的关键和本质的特征。例如，铁块具有重和硬的属性，棉花具有轻和软的属性；又如，运动物体的形态较虚，静止物体的形态真实清晰，这些都是日常生活中形成的概念。在画面上可以通过一些视觉要素表现这些属性，例如用深色和直线条表现铁块的重和硬，用浅色和曲线条表现棉花的轻和软。但是，轻重和软硬二者又是有区别的两类概念：轻重属于量感的概念，而软硬属于质感的概念。如前所述，量感除了受客观物理因素影响外，还

图 2-57 通过质感对比凸显差异

注:该案例作者为 Anna Shvets,引自网站 https://www.pexels.com/zh-cn/photo/3845458/

图 2-58 通过质感对比烘托主体

注:该案例作者为 Michael Steinberg,引自网站 https://www.pexels.com/zh-cn/photo/342942/

会受到许多主观因素的影响,如视觉对异常的形态、色彩、明度格外敏感,即量感重。质感则不存在这种影响。同样,表现动静和虚实也是有区别的;表现运动的方法除了虚化外,还有运动姿态、特定环境等;而虚化除了表现运动外,还可用来表现远近。

此外,在多媒体教材的静止画面艺术设计中经常用到的图文呈现同样遵循以上艺术规则,图 2-59 显示了如何通过元素之间的对比,包括字体大小、粗细、间距、颜色以及图文装饰的位置、比例大小等对比,表现内容结构上的区别与联系,同时突出重点。掌握了这些概念性对比的特点以后,便能按照构图主题思想的要求,做到"用得其所,恰到好处"。

(a) 画面缺乏变化略显单调乏味

(b) 增加对比后使画面更具冲击力

图 2-59 图文呈现中对比艺术规则的应用

2. 均衡

均衡是平面构成中的术语,用来说明构图在稳定状态时各部分"力"的分布态势。(这里的"力",实际是指量感)。画面均衡感是视觉追求的一种心态,不均衡就会觉得不稳定,总希望从反方向加一个"力"使之平衡才好。均衡的画面是人们共同的心理需求,

因而是一种构图艺术规则。

画面的几何中心位于水平中线与垂直中线的交点，但是人的视觉已经习惯于在重力环境下的现象，认为基础牢固才具有稳定感，因而自然地将水平中线向上移一些。这样，移动后与垂直中线形成的交点便成为视觉中心。视觉中心位于画面几何中心偏上一些的位置，从几何角度看有些失衡，但在量感上却是均衡的。

在屏幕上没有内容显示时，人的视觉总是习惯地落在画面的视觉中心上，似乎可以将其想象为视线在画面上"势能"的最低处。因此将教学的重点和难点内容放在该位置时，具有减少视觉疲劳的优势。教材的书名和章节的标题一般都安排在画面水平中线偏上一些的位置，即视觉中心位置，如图 2-60 所示。

图 2-60　标题字安排在视觉中心位置

此外，在图 2-16 中也是将被突出的莲花、变亮的圆形或裂开的蛋、变形的五边形都安放在视觉中心上。

画面均衡是指量感上的均衡，而量感是一个心理量，受一些客观因素（即隐性客观刺激或视觉要素）和主观因素（即知觉中新质）的影响，因此有必要将这些影响量感的因素归纳整理如下。

（1）数量因素：数量多则感觉重。

（2）面积因素：面积大则感觉重。

（3）位置因素：距离中心较近的量感重（杠杆原理），此外，由于视线习惯于自左向右移动，因而总觉得画面右半侧形体的量感比左半侧的重一些。

（4）形态因素：规则转折的直线和随意弯曲的曲线相比，带棱角的形体和圆球相比，前者的量感重。

（5）方向因素：物体运动的前方和画中人物注视的前方都会形成量感。

（6）色彩因素：冷色调（蓝、青）在感觉上比暖色调（红、橙）重。

（7）明亮因素：深色物体显得比浅色的重。

（8）知识因素：教学内容的重点、难点或者正在讲授的知识点，通常是注视的焦点，因而量感很重。

（9）心理因素：画面上某些醒目或者新鲜刺激的内容，如静态背景中有一个运动（或变化）的形体；暗色环境中出现一个亮点；虚化背景上衬托一个鲜艳的图案等，这些反差极大的内容都会在心理上产生很重的量感。

因此，在构图时应充分考虑影响量感的诸多因素，以保持画面上的均衡。

例如，在图 2-61 中，键盘的存在已使画面左侧量感偏重，当咖啡杯与耳机也集中在画面左侧时（见图 2-61（a）），导致画面严重失衡，而当把键盘摆放于画面右侧位置时（见图 2-61（b）），有效使画面左右两侧的量感均衡，从而保证整体画面的和谐感。

 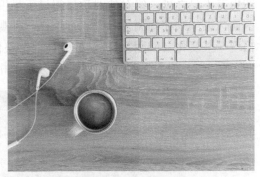

(a) 元素集中导致画面量感不均衡　　　　　　(b) 元素均匀分布保证画面量感均衡

图 2-61　画面量感与各元素位置的关系

注：该案例作者为 Lukas，引自网站 https://www.pexels.com/zh-cn/photo/317377/

在图 2-62 中，尽管有许多观日出的人，量感很重，但是由于众人的目光都集中在画面的主体（初升的太阳）上面，因而使画面左上角的量感足以与右下角均衡。

图 2-62　观日出

对称是指图形或物体对某个点（或线）在大小、形状和排列上具有一一对应的关系，这个点（或线）叫作该图形或物体的对称点（或对称线）。显然，这是一种严格意义上的均衡，是均衡的一种特殊形态。图 2-63 中示出的是一个点对称的图案，其中图形的对称点位于画面的几何中心。这样的构图，画面上下、左右的图案均相同，因而给人庄重、稳定的感觉，显示出一种完全均衡的对称美。

由于生活中对称的现象十分普遍，如人体和一些动物的体形、许多房屋建筑的结构等，这些对称给人以稳定感与和谐美，形成了我国传统艺术中的一种均衡构图思维模式。但是，对称式构

图 2-63　一种点对称图案

图也有不足之处：绝对的对称显得过于呆板，缺乏生气，看久了很难产生视觉兴奋感。因而，近年来在构图艺术中流行这样一种观点，即在整体上维持对称的风格，而在局部出现一些变化（或翻新），这样既能保持整体上的稳定、和谐，又能增加一些活跃气氛。图 2-64（a）和图 2-64（b）所示的分别是相对对称和旋转对称的两个例子。

(a) 相对对称图案

(b) 旋转对称图案

图 2-64 对称图案示例

除对称外，均衡还有另外一种比较特殊的形态，叫作呼应。呼应是指两个以上形体之间，通过"呼唤"与"响应"的关系达到画面上的均衡。根据画面的内容和表现方法，大体可分为形态呼应、内容呼应和色彩呼应等几种形式。

图 2-65 所示的是形态呼应的一个例子。图 2-65（a）中的文字显得有些单调和唐突，而在图 2-65（b）中加上一些阴影陪衬后就显得丰满且富有立体感了。

(a) 无阴影文字稍显单调

(b) 添加阴影增添立体感

图 2-65 文字形态呼应

在图 2-66 所示的例子中，图 2-66（a）只有左下角的背景图案，对画面内容的烘托作用总有某种欠缺的感觉，略显孤单。而图 2-66（b）中右上角添加了一个类似的背景图案予以呼应，使烘托主体的作用显著增强。

(a) 文字与背景相对孤立

(b) 背景呼应烘托文字

图 2-66 背景图案应呼应

内容的呼应是根据画面中的情节产生的内在联系，使内容具有合理性与可读性。

例如，在图 2-67 中，猫显露的体形远比狗大，二者在形态上明显地不均衡，但是它们通过目光对视以及猫的面部表情，似乎产生一种彼此交流的意境，即内容的呼应取代了形态上的失衡。

图 2-67　画面中情节的呼应

又如，图 2-55（a）的画面中，上方的亮光以及群鸟飞行的方向，与其周围的群鸟也形成了一种内容上的呼应，尽管二者在画面上所占的面积和数量相差很大，但由于有了内容上的呼应，使二者的量感达到了均衡。

3. 变化

对于运动画面，变化可以理解为画面内容随时间的改变；而对于静止画面，则应理解为避免构图形式或画面布局过于单调、死板而增添的一些变异。

画面的生气与活力在于变化，单调、死板是构图的大忌。但是变化要遵循一定的规律，有规律的变化才能显示出有序与和谐。因此，构成静止画面的另一条艺术规则应该是"单一时找变化，变化时求统一"。

例如，图 2-28（d）的群集艺术图案便是由黑白棋盘格演变出来的，现将该图案变化前后的对照示于图 2-68 中，用来说明变化艺术规则在基本元素衍变过程中的规范作用。为了给图 2-68（a）所示的棋盘格增添一些生气与活力，可以对每一小格进行变化（即打破原先单一的格局），但是变化过程要在统一的约定下进行：分别从水平方向和垂直方向逐渐向中轴线加大压扁（即规范变化过程中的"度"），结果出现了如图 2-68（b）所示的由四角向中心凹陷的视觉效果（即亮点）。

（a）变化前的棋盘格　　　　　　　　　　（b）变化后的棋盘格

图 2-68　变化规律使棋盘格产生了立体感

在图 2-69 中示出了两组圆族：一组为较大的圆环；另一组为较小的白色圆面。为了使其变化以产生艺术造型的效果，一方面将二者的大小、方位和形状进行渐变，另一方面要求在变化中始终服从统一的约定：尽管从图 2-69 中看不到，但所有大圆环的圆心轨迹也形成一个"圆"，这些大圆环是等距地围绕这个"圆"移动的，而每个白色圆面只出现在大圆环的相交处。经过这样的变化之后，便形成一个如图 2-69 所示的立体感很强的艺术形态。

图 2-70 示出的是八个金属轮圈产品的陈列，观后使人感到一种艺术享受。其实这八个依序由小到大的轮圈可以有许多种摆放方式，为什么按图 2-70 的摆放方式便能够产生视觉美感呢？仍然是基本元素（轮圈）在衍变视觉要素的过程中遵循了变化的艺术规则的缘故：在摆放方式上追求变化，包括平放、立放、正躺、斜立；变化中又要求遵循统一的约定，即"一躺配一立""依大小顺序排列""各立圈的倾斜一致"。这样其实是提示了画面中主体排列的结构顺序，在多媒体教材的设计当中同样可以借鉴这种方法提示教学内容的结构。

图 2-69 渐变构图形式

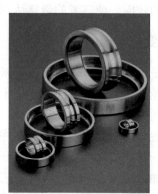

图 2-70 金属轮圈产品的陈列

☆ 延伸阅读 ☆

多媒体认知学习理论提出的"提示结构原则"指出：如果给学习者学习提示，即通过对比、变化等方式起到让学习者关注画面中某些特定部分的作用，能够突出主要学习材料的组织结构，那么学习者的学习效果会更好。提示策略包括：①使用箭头，如在多媒体教学中放映图像时，可以使用箭头指向同步语音中所提到的特定部分，以引起学习者对特定信息的关注；②区分颜色，即在所演示的图像中使用不同颜色，以区分不同事物；③闪烁，即将某一系统或事物的特定部分闪烁，以引起学习者的特别注意；④指向手势，即在屏幕上用一个手形图标指向系统的某一特定部分；⑤灰显，即屏幕上的图像在描述某一特定部分时，该部分放大显示，而图像中其余部分则变成灰色显示。

2.4 静止画面基本元素探讨（三）——光与色

2.4.1 引言

在 2.1 节已经明确，静止画面是由七类基本元素构成的，即面、线、点、空间、色彩、肌理和影调。在多媒体艺术设计的相关理论中，经过归类，还可进一步将其合并为面（或形态）、空间及各种属性三类。

将面、线、点归类为"面（或形态）"的依据，是因为人的视觉习惯于将线、点视为特殊形态的面；而将色彩、肌理和影调归类为面（或形态）的属性，则是因为它们都是通过填充于形态之中，或者围绕在形态周围来修饰后者，使其符合视觉习惯和满足审美心理需求。

从画面艺术设计的角度看，如果认为形态的基础是"面"，那么形态属性的基础便应该是"光"和"色"。准确地讲，"光"才是人能感觉到色彩、肌理、影调的基础，没有光，则什么也看不见。

色彩是通过色相、明度和纯度三个彼此独立的量呈现出来的。这一点与形态通过面、线、点来呈现是类似的。其中只有明度是可以单独存在的，这时叫作灰度，不同明度等级的灰构成了形体的层次，最亮的灰是白；最暗的灰是黑。肌理是纹理和材质的总称。当人们从画面上察觉到形体的"纹理"和"材质"时，便已经到达了知觉中出现"新质"的阶段，与该"新质"对应的隐性刺激（或视觉要素），不过是光、形态、色彩及其层次等基本元素在画面上的变化、布置和搭配。

影调包括形体的层次和阴影，在画面艺术中常用来体现光源的方位及形体的立体感，当人们从画面上形成了这类方位感和立体感时，便说明在知觉中已经出现了"新质"，与其对应的隐性刺激（或视觉要素），仍然是光、形态、色彩及其层次等基本元素在画面上的变化、布置和搭配。

由此可见，通过对光和色彩的深入讨论，便可顺其自然地认识形态的属性，包括色彩、肌理和影调。

顺便说明，"光和色是形态属性的基础"这一论点是由多媒体画面艺术设计理论得出的。因为在多媒体画面艺术中，所有色彩都由"0""1"两个数字组成，形体的纹理、材质，如金属、塑料、玻璃、烟雾等物质的视觉效果，都是靠软件制作出来的。在传统艺术中，色彩依靠不同种类颜料来表现，为了表现形体的纹理和材质，可以选择有金属光泽或者荧光色的颜料，甚至可以"不择手段"地将实物粘到画布上，或将实物混到艺术作品中，在这种情况下，便不能得出上述论点。

在美术领域，"平面构成"和"色彩构成"分别是研究"形"和"色"的艺术门类，因此理应顺其自然地将静止画面基本元素中的形态和空间划归到"平面构成"的研究范围，而将形态属性划归到"色彩构成"的研究范围。但是，由于这两个艺术门类形成的历史背景和应用环境不尽相同，不仅二者所遵循艺术规则的表述各异，而且研究的内容

之间也似乎各不相干，毫无联系。多媒体画面艺术设计理论需要借鉴平面构成和色彩构成的研究成果，首先必须找到此两种艺术门类的共同点，以便由此切入来发展、建立统一的艺术理论。

现在运用已形成的多媒体画面艺术理论的观点，发现平面构成与色彩构成的共同之处如下：

① 二者的研究目的相同——都是为了更好地传递知识信息和传递视觉美感。
② 二者的研究依据相同——都需要符合视觉习惯和满足审美心理需求。
③ 二者都由各自的基本元素组成——形态（面、线、点、空间）及色彩（色相、明度、纯度）。

此外，二者的艺术规则都用来规范各自基本元素在画面上的变化、布置和搭配（即视觉要素），并且以后还会进一步发现（见 2.5 节），尽管二者艺术规则的表述不同，其内涵却是彼此相通的。

二者的区别，仅仅是研究对象不同：

① 平面构成的研究对象（即基本元素）是面、线、点（包括主体与背景之间的关系，即空间）。
② 色彩构成的研究对象（即基本元素）是色相、明度、纯度（包括纹理、材质、影调）。

本节讨论静止画面的第三类基本元素，它们基于光和色，可以借鉴色彩构成的研究成果，但需要按照多媒体画面艺术设计理论的需求进行取舍和组织。

多年的教学实践经验表明，对于非美术专业的学习者，由于缺乏有关色彩的基本知识，在多媒体教材的色彩设计和使用中有很大的盲目性。因此，在借鉴色彩构成的艺术规则之前，有选择地介绍一些相关的知识，可以达到事半功倍的效果。

2.4.2　有关光与色的基础知识

色彩的本质是什么？人们感觉到的色彩是由哪些因素决定的？

物理学与解剖学等学科揭示了色彩的本质：人感觉到物体的色彩，是因为光刺激人的视觉器官，将视觉信息传到大脑的视觉中枢而产生的一种反映。光是产生色的原因，色是感觉到光的结果。

总之，人们对色彩的感觉，要有光，要有光照射的对象，要有视觉器官和大脑，三者缺一不可。

因此，有关光与色的基础知识应包括光、色以及视觉生理三部分内容。

1. 光和色彩

在日常生活中，人们眼中接收到的光，除了光源直射、折射（如显示器或指示灯的光）与散射（如天空的散射光）外，大多是通过光线照射到物体后的反射。

被照射对象接收到的光照，除来自光源，通常情况下还来自周围环境对光的反射，显然，二者的影响都应考虑在内。此外，被照物体本身对不同光波的反射、透射和吸收

具有选择性，因而也会影响人对色彩的感觉。所以，人们看到物体呈现的色彩，应该是光源色、环境色和物体的固有色三者综合的结果（见彩图 2-1）。

1) 光源色

照射物体的光源，除日光外，还有月光、火光、各种灯光等。

日光是由波长为 400～760nm 的连续光谱混合而成的白光。红、橙、黄、绿、青、蓝、紫色光就是从日光中分解出来的各种波长的色光。由于日光的光谱连续、完整，人们已对它习以为常，因而一般感受不到该白光的光源色存在。

至于灯光、月光、火光等，很难有完整的光谱色出现，这时光源色反映的是连续光谱色中所缺少颜色的补色，所以也有人把这类光源色称为不平衡的光谱色（这里提到的补色，可以将其理解为：两种色光混合，若得到白光，则这两种色光互为补色）。例如白炽灯中光谱缺蓝色，因而其光源色中反映出有些偏暗黄，即蓝色的补色；又如火光的光谱中缺绿色和蓝色，因而火焰中反映出红和黄，即绿色和蓝色的补色。表 2-1 示出的是一些常见光源的色彩。

表 2-1 不同光源色

光源	光源色
日光	（晨）冷红色（玫瑰红）、（午）白色（无色）、（昏）橙红色
月光	淡蓝色
白炽灯	淡黄色
钠灯	橙黄色
荧光灯	白色（无色）
水的反光	淡青色
火光	红色

为了检测光源色，一般采用白色、不透明且表面光滑的被照物体，并且尽量避免环境色的干扰。

在多媒体画面的创作中，应该注意不同光源色的区别。例如，在摄像之前调节白平衡，就是为了防止拍摄过程中引起光源色的失真。

2) 固有色

在色彩构成中，有"物体色"和"固有色"两个概念，后者仅指物体在日光的照射下呈现出的色彩，而前者则取消了"日光"这个限制。固有色有两个内涵：一是指光源仅限于日光；二是指已形成共识的抽象概念。例如，绿叶、红花、蓝天、黄土等。它是凭借视觉经验积累，深刻地记录在人们头脑中，并通过媒介传播，逐渐对色彩形成的一种共识。

在设计多媒体画面时，往往首先要选取一个表现物体固有色的色彩，经过反复推敲，直到认定该色彩是此物体的最典型色彩为止，然后加上亮面、暗面、高光、反光，使之成为一个物体色彩的整体，如果缺乏固有色的概念，则可能会因反复涂抹而事倍功半。

3) 环境色

被照射物体，一般除受主要发光体（或反光体）的照射外，同时还可能受到次要发

光体（或反光体）的影响，只是影响比前者弱。次要发光体（或反光体）所反射的色光在物体暗面的反映就是环境色，在素描中俗称"反光"。每一种物体都向它周围空间反射色光，而对近旁的物体形成环境色。环境色的强弱除与光源有关外，还与环境反射程度（光滑度，反射色的明度等）有关。

环境色主要在主光源照射范围以外起作用，充当"陪衬"角色。在用 Photoshop、3D Studio Max 等软件创作多媒体画面的过程中，可以人为地加强环境色的影响，以达到增强空间感、层次感及勾画轮廓的效果。但需注意，如果环境色的强度超过主光源，环境色则会变成光源色。在摄影上常用的轮廓光就是一种成为光源色的环境色。

需要指出的是，物体颜色的纹理和材质，只有在光的照射下才能显示出来，如图 2-71 所示。图 2-71（a）中树叶的纹理是在光的照射下通过叶茎的形态、树叶色彩和明暗层次的变化而呈现出来的。图 2-71（b）中纤维织物的材质也是在光的照射下通过纤维的形态，以及纹理间色彩、明暗的变化呈现出来的。

（a）树叶质　　　　　　　　　　　　　（b）纤维织物的纹理

图 2-71　光的照射下显示纹理和材质

顺便界定一下材质和纹理。

画面上的材质，是指将物体本身性质的表面效果呈现出来，如金属材质具有的光泽感和坚硬感；玻璃材质具有的透明感；毛织物具有的柔软性和透气性等。

纹理（包括天然纹理和人造纹理）则需表现物体表面的纹理组织，如木材表面的木纹、针织品表面的纤维组织、水泥地面上的拉毛纹理等。

质感的美是静态的、朴实的，具有纯天然属性；而纹理的美具有动感、艺术感，且可加工修饰。同一材质的物体，由于表面处理不同，可以有不同的表面效果。此时材质并没有变，只能用纹理的变化说明表面效果的改变。具有质感和纹理的面能够强化视觉效果，使形态的表现更具真实感。

还需指出的是，阴影和层次也只有在光的照射下才能显示出来，如彩图 2-2 所示。

彩图 2-2 中从左上角入射的阳光照射在沙丘上，通过明暗层次与阴影的配合，体现出光源的方位和地面的立体感。

2. 色域

在一种颜色系统中，可以显示或打印的颜色范围称为色域。

颜色范围是指颜色的种类和数量，在不同的色域中，颜色的种类和数量不同，所以必须在确定的色域中研究色彩。例如，显示器屏幕上的色彩是 RGB 色域，而打印用的色彩是 CMYK 色域。

1) 三类色域

（1）RGB 色域。

一种色域决定一种颜色模式。所谓颜色模式，是指用于生成和重现该色域中所有色彩的具体方式。比较典型的方式是通过该色域的若干个原色（或基色），按照某种规则混合出该色域中的所有色彩。例如，在 RGB 色域中，存在三个原色：红色（red）、绿色（green）、蓝色（blue）。通过这三个原色的不同强度的混合，可以得到 RGB 色域中的所有颜色。在计算机中，将 RGB 每种颜色由强至弱进行 8 位数据量化，可以产生 2^8=256 种强度，根据排列组合的原理，通过 RGB 三种颜色的不同组合就可以呈现出 256×256×256=16777216 种颜色，即常说的"24 位（3×8）真彩色"。当 RGB 值均为最高（255，255，255，即三者均为 8 位 1）时，产生白色；反之，均为最低（0，0，0，即三者均为 8 位 0）时，产生黑色。

此外，RGB 色域中色彩的混合为加色混合，即色彩混合后亮度提高。由于显示器采用 RGB 色域，因而在显示器上为加色混合。

（2）其他两类色域。

在使用计算机进行多媒体画面设计时，还会接触到两类色域：一类是在印刷或打印领域使用的 CMYK 色域；另一类是进行色域转换时用到的 Lab 色域。

CMYK 色域中有四种原色，分别是青色（C）、洋红（M）、品黄（Y）和黑色（K）。通过这四种颜色分别按不同比例（0%～100%）进行混合，可以产生 CMYK 色域中的所有颜色。CMYK 色域包含印刷油墨能够打印的全部颜色。理论上，青色（C）、洋红（M）和品黄（Y）三者合成，将会吸收所有颜色而生成黑色，即这些色彩属于减色混合方式。由于所有打印油墨都包含一些杂质，这三种油墨实际生成的并非纯黑色，而是土灰色，因此必须另加黑色油墨。为避免与蓝色用的符号 B（blue）混淆，黑色用 K（black）表示。将这些油墨混合重现 CMYK 色域中所有色彩的颜色模式，称为减色混合。

Lab 色域的含义与 RGB 和 CMYK 色域不同，它实际是指三个通道。其中 L 是指亮度分量（从白至黑）用的通道，a 是指一对补色分量（即绿色-红色）的通道，b 是指另一对补色分量（即蓝色-黄色）的通道。Lab 颜色模型是在国际照明委员会（CIE）于 1931 年制定的颜色度量国际标准模型的基础上建立的。1976 年，该模型经过重新修订并命名为 CIE Lab。Lab 颜色与设备无关，无论使用何种设备（如显示器、打印机或扫描仪等）创建或输出图像，这种模型都能生成一致的颜色。Lab 色域通常用作 RGB 色域与 CMYK 色域互相转换（即屏幕显示与打印转换）时的中间过渡色域。

（3）RGB 与其他色域的关系。

Lab 具有最宽的色域，包括 RGB 和 CMYK 色域中的所有颜色。

RGB 色域和 CMYK 色域分别代表两类不同的色彩空间。尽管 RGB 色域通常比 CMYK 色域大一些（即能够表示更多的颜色），但仍有一些 CMYK 颜色位于 RGB 色域之外。另外，即使在同一色域内，不同的设备（如显示器、投影仪）产生的色彩范围也略有不同。RGB、CMYK 和 Lab 三个色域的关系如彩图 2-3 所示。

2）RGB 色域中的三原色

在多媒体画面艺术中，可以按照三原色将色彩分为"有彩色"与"无彩色"两大类。

其中无彩色即灰度（白、灰、黑），对应三原色（红、绿、蓝）值相等：$R=G=B$。如果将明度最低的黑（0，0，0）至明度最高的白（255，255，255）分为100等份明度差（称为100级），则三原色值与灰度值的对应关系见表2-2。

表2-2　三原色值与灰度值的对应关系

$R=G=B$	255	240	230	210	180	150	128	100	80	64	40	32	16	8	4	1	0
对应明度值（L）	100（白）	95	91	84	73	62	54	42	34	27	16	12	5	2	1	1	0（黑）

有彩色指三属性（色相、明度、纯度）俱全的色彩，对应三原色值（R、G、B）不相等。此时可分为两种情况：

（1）三原色值均不为零（即R、G、B中的最小值不为零），表示该色中含灰，即为不纯色。

（2）三原色值中有一个或两个为零（指R、G、B中的最小值为零），表示该色中不含灰，即为纯色，见表2-3。

表2-3　色彩的分类

色彩	有彩色	既有明度，又有色相与纯度	纯色（不含白、灰、黑）	R、G、B三值有一个或两个为0
			纯色与白、灰、黑相混合	R、G、B三值无一个为0且最多只能有两值相等
	无彩色	只有明度	白色	(255, 255, 255)
			灰色	(X, X, X)（$0<X<255$）
			黑色	(0, 0, 0)

可见，由三原色（R、G、B）能够组合出RGB域中的所有颜色，包括有彩色和无彩色。

3. 色彩的视觉生理

如前所述，人感觉到物体的色彩，是因为光刺激人的视觉器官，将视觉信息传到大脑的视觉神经中枢而产生的一种反映。这就是说，色彩感觉是由客观因素及主观因素造成的。客观方面包括以上讨论的光和色彩等刺激因素；主观方面则包括人接受和传递刺激信息的生理特征以及由色彩引起的心理效应（其中心理效应将在2.4.4节中讨论）。

人的眼睛具有光学系统的功能，即具有感光和感受色彩的功能。简单地讲，眼球如同一架数码相机，就像数码相机中存储芯片上的成像信息，需要通过USB接口送到计算机去显示一样，在视网膜上成像的信息，也需通过视神经送到大脑皮层中去完成色彩感觉。

在眼球的基本结构中，视网膜的视细胞层包括视杆细胞和视锥细胞，是视网膜的感光部分。视锥细胞密集分布在视网膜的中心窝部位，呈黄色，称为黄斑，主要功能是辨色和认识形体，但灵敏度不高，只能适应亮光环境下的视觉；视杆细胞分布在距离中心窝20°处，感光灵敏度高，能适应暗光环境下的视觉，但不能辨别颜色和细节。神经节

细胞的轴突，在视网膜乳头处聚集成束穿过眼球后壁形成视神经，最后通向大脑皮层由枕叶区完成色彩感觉。

现代视觉理论表明，视网膜上有三种类型锥细胞，分别对红、绿、蓝三种色光刺激敏感。当一种色光刺激视网膜时，三种锥细胞分别对该色光中的红、绿、蓝三种色光产生反应，这一点类似于 RGB 色域。当视网膜的刺激送入视觉中枢传输通道时，需要进行信息编码，这三种刺激再重新组合，形成三对与其相应的视神经反应（黑-白、红-绿、黄-蓝），类似于 Lab 色域。在黑-白反应（明度反应）中，若白反应强便抑制黑反应，产生白的感觉，反之产生黑的感觉。互补色红-绿反应和黄-蓝反应也相同（这就解释了为什么色盲患者的明度感觉仍然正常；红绿色盲对黄蓝颜色的感觉仍然正常）。最后，三对反应在大脑皮层的视觉中枢产生各种色彩的感觉。

这就是说，视觉传输过程中存在两种不同机制：视网膜成像时，锥细胞是三色制；视觉信息向大脑皮层视区传导通道中形成四色机制。

人的视觉久看某一颜色时，便会本能地寻找该色的补色，客观上没有时，视觉上也会"创造"该补色，这就是所谓的"补色现象"。补色现象是由视觉神经相互诱导而产生的，色光刺激一般总是产生一对互补色的视觉，而且两者兴奋与抑制是轮流的，如久看红色再看其他颜色，其他颜色会发绿。这一生理现象是由于眼睛为了调节视觉疲劳而产生的一种视觉平衡。补色现象的存在，使得对比色（如红、绿或黄、蓝等）的对比效果更加强烈。

2.4.3 色彩三属性

在基于屏幕呈现的色彩理论中，色彩的三原色（R、G、B）属于物理范畴，意指屏幕上的色彩是由这三个原色混合出来的；而色彩的三属性则属于呈现艺术范畴，意指画面上的色彩是用这三个彼此独立物理量描述的。

色彩的三属性包括色相、明度和纯度。其中"色相"是区别各种色彩的名称；"明度"用来识别色彩的明暗程度；"纯度"描述色彩纯净的状态。三者结合起来就能完全确定色彩的个性，它们之间某一项或多项发生变化时，这个色彩的个性就随之发生了变化。由于画面上的色彩是由这三个物理量组成的，因此在多媒体画面艺术设计理论中将其视为构成色彩的基本元素。

需要说明的是，色彩的本质是光，因此描述色彩物理属性的物理量与光波的物理量是相通的，如色相对应光波的波长（或频率）；明度对应光波的振幅。但是，纯度实际已属于"波的合成"范畴，它是用来描述纯色与无彩色合成的一个物理量。

1. 色彩三属性

在"色彩构成"中，关于色相、明度、纯度的要点如下。

（1）明度（brightness）指色彩的明暗程度。

在色彩三属性中，只有明度可以不依赖于其他属性而单独存在。明度不仅表现在无彩色的黑、白、灰关系中，也表现在有彩色的红、黄、绿、青、蓝、紫等色彩中。三原

色（红、绿、蓝）与三间色（黄、青、紫）的明度是不同的。上述六种色彩按明度高低依序排列为：黄色（98）、青色（91）、绿色（88）、紫色（60）、红色（54）和蓝色（30）。（见表 2-4，表中三间色是由三原色等量混合得到的，如红+绿=黄；绿+蓝=青；蓝+红=紫，因而间色的明度高于混合的原色明度，这也说明了多媒体画面艺术的色彩系统是一种加色系统。）

表 2-4　三原色与三间色最高明度值（L_M）

色彩	三原色			三间色		
	红（R）	绿（G）	蓝（B）	黄（Y）	青（C）	紫（P）
R	255	0	0	255	0	255
G	0	255	0	255	255	0
B	0	0	255	0	255	255
最高明度值（L_M）	54	88	30	98	91	60
色相角 H/（°）	0	120	240	60	180	300

人的视觉对明度最为敏感，所以在创作实践中，更要特别注意不同色相的明度差别（如字色与底色的明度差）。

（2）色相（hue）是一种色彩区别另一种色彩的表象特征和色别名称。

按照太阳光谱波长顺序排列，依次为红、橙、黄、绿、青、蓝、紫，但研究时是将该色相序列的首尾相连而形成环状，称为色相环，常用色相角（以度为单位）表示。在 RGB 色环中，包括三原色、三间色以及由它们之间再产生的间色，如彩图 2-4 所示（图中为 24 种色相）。

（3）纯度（saturation）又称饱和度，指色彩中掺灰的程度。

人的视觉所能感受到的色彩，大多并非纯度很高的，而是掺了灰的色彩。由于 RGB 色彩系统是加法混合系统，掺灰后虽然该色彩的纯度降低了，但是明度却提高了。在 RGB 色彩系统中，可以从组成色彩的 RGB 中最小值，看出该色彩中掺灰的多少。若 RGB 中有一个或两个为零时，纯度最高（为 100%）；若无最小值时（即 $R=G=B$），则全是灰色（纯度为 0）。

2. 色彩三属性与三原色之间的关系

研究色彩三原色（R、G、B）与三属性（H、S、B）之间的关系，将有助于深化对色彩三属性的理解。

Photoshop 绘图软件中分别列出了三原色（R、G、B）和色彩三属性（H、S、B）两组选项，如图 2-72 所示。其中 H 表示色相角，变化范围为 0°～360°，不同角度表示不同色相；S 为纯度，表示纯色中掺灰的程度，变化范围为 0～100%（纯色）；B 表示相对明度，在 Photoshop 中分别采用了绝对明度（L）和相对明度（B）两个参数（前者安排在另一组选项 Lab 中），其含义将在下文中说明。

图 2-72　Photoshop 中 RGB 与 HSB（L）关系

1）RGB 与明度的关系

表 2-4 中列出了各原（间）色的最高明度（L_M），这是指绝对明度（模拟量）。该表还指出，各原（间）色的最高明度都对应该色的 255（数字量，即用 8 个"1"表示）。

可以用图 2-73 简要说明绝对明度（L）与 RGB 中数字量的关系。

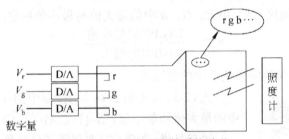

图 2-73　RGB 与明度关系的说明

三束彩色显像管中有三套彼此独立的激励发光系统。

以红色发光系统为例，电子枪（r）受数字电压（V_r）的驱动，发出的电子束射向红色荧光粉（r），发红光。数字电压 V_r 的变化范围为 0～255V，分别对应 8 位"0"至 8 位"1"。V_r 越高，电子枪发出电子束的强度也越高。荧光粉发出红光的明度随着电子束的强度而变化（可用照度计测量）。

绿色和蓝色发光系统，除荧光粉分别发绿光和蓝光外，其工作过程完全类似。

当三色系统同时工作时，例如同时给三个电子枪加电压 $V_r=V_g=V_b=255V$ 时，则红、绿、蓝荧光粉均发出明度最亮的（红、绿、蓝）光，此时三色合成为白光，用照度计测出其明度值，并将此明度值定为"100"；反之，将 $V_r=V_g=V_b=0V$ 时的荧光粉发光明度值（也用照度计测出）定为"0"，这样便将荧光屏的发光明度等分为 100 级（即 0～100），并以此为标准确定 RGB 色域中各色彩的绝对明度值（L）。由此可见，绝对明度值是根据照度计测出的明度值换算过来的。

例如，给电子枪加电压为 $V_r=255V$，$V_g=V_b=0V$（即 R、G、B 分别为 255、0、0），此时显像管为红屏，用照度计测出明度后，折合到 100 级标准值中，对应为 54，因此在 Lab 选项中的 $L=54$。

图 2-72 中的相对明度（B），是用该色彩 RGB 中的最大值与 256 之比表示的：

$$B = \text{RGB 中的最大值}/256 \tag{2-1}$$

式（2-1）中 B 的百分比变化范围为 0～100%。

例如，表 2-4 中，红色的最高明度（$R=255$，$G=B=0$）为 $L_M=54$，此时相对明度 $B=100\%$。而当三原色为 $R=128$，$G=B=0$ 时，该红色的 $B=128/256=50\%$。

实际明度（L）、最高明度（L_M）与相对明度（B）三者之间的关系如式（2-2）所示：

$$L = L_M \times B \tag{2-2}$$

为了帮助理解式（2-2），可将其改写为 $L/L_M = B = \text{RGB 中最大值}/256$。式中，左边和右边分别为模拟量（明度）和数字量（驱动电压），均为实际值与最大值之比。表 2-4 中列出的是各原色和各间色的最高明度值 L_M，对应该色的驱动电压（即 RGB 中最大值）为 255V；反之，如果 RGB 中的最大值小于 255，则对应的应该是实际明度值 L。因此，式（2-2）的意义在于，明确了驱动电压（RGB 中的最大值）与实际明度值之间的对应关系。

2）RGB 与色彩纯度的关系

RGB 与色彩纯度的关系是根据纯度和灰度的定义确定的：纯度（S）表示纯色中掺灰的程度；灰度值即彼此相等的三原色值（$R=G=B$）。

一般情况下，纯度（S）由 R、G、B 中的最大值与最小值决定：

$$S = 1 - \frac{\text{RGB 中的最小值}}{\text{RGB 中的最大值}} \tag{2-3}$$

式中，RGB 中最小值决定该色彩中的灰度值。

图 2-74　纯度公式的说明

式（2-3）可用图 2-74 说明，图中的 A 和 C 分别表示 RGB 中的最大值和最小值，$S=(1-C/A)=(A-C)/A=B/A$。

这就是说，灰色（C）取代了部分纯色，使原先的纯色（A）缩小到（B）。纯度（S）表示缩小后的纯色（B）与原先纯色（A）之比，即表示由于掺灰，使原先的纯色比例降低了多少。

$S=1$（即 $B=A$，$C=0$），表示没有掺灰，纯色比例没有缩小；$S=0$（即 $C=A$，$B=0$），表示全部纯色被灰色取代，纯色缩小到零。

例如，$R=32$，$G=128$，$B=128$，由式（2-3）可知，$S=1-32/128=75\%$（表示掺了 25% 的灰，纯色缩小到原先的 75%）。

其中灰度值的明度，即 $R=G=B=32$，查表 2-2，可得 $L=12$。而该青色的明度由式（2-1）、式（2-2）和表 2-4 可知，$L=45.5$。

3）RGB 与色相的关系

表 2-4 还给出了 RGB 与三个原色、间色的色相角（H）关系。

进一步研究表明，当 RGB 取任意值时，它们与色相角之间的关系相当复杂。但是在宏观上，二者之间仍然存在以下规律，如图 2-75（见彩图 2-5）所示。

将 $H=0°～360°$ 分为三段，分别用 $j=0$，1，2 表示，其中：

① $j=0$ 为 RG 段（即 RGB 中 RG 较大），占 0°～120°，以 Y（60°）为中心。

② $j=1$ 为 GB 段（即 RGB 中 GB 较大），占 120°～240°，以 C（180°）为中心。
③ $j=2$ 为 BR 段（即 RGB 中 BR 较大），占 240°～360°，以 P（300°）为中心。

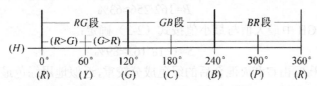

图 2-75　RGB 与三原色、三间色的色相角（H）关系

事实上，这三段中，RGB 与 H 之间关系完全相同，因此只要讨论 $j=0$ 段即可。

在 $j=0$ 段，又分为三种情况：
① $R=G \to H=60°$　　　　（黄）；
② $R>G \to H=0°～60°$　　（偏红的黄或偏黄的红）；
③ $R<G \to H=60°～120°$　（偏绿的黄或偏黄的绿）。

还可沿此思路继续讨论下去。

例如，在 $R>G$ 或 $R<G$ 范围内，RGB 与 H 的依赖关系完全对称，而且又分两种情况：
① 当 $R>2G$（或 $G>2R$）时，存在关系 $R=2^nG$（或 $G=2^nR$）（$n=0, 1, 2, \cdots, 7$）。
② 当 $G<R<2G$（或 $R<G<2R$）时，存在关系 $R=G+2^n$（或 $G=R+2^n$）（$n=1, 2, \cdots, 6$）。

由于这些内容已超出讨论范围，故从略。

对于 $j=1$ 段或 2 段，只需用 GB 或 BR 代替 RG，且用 $H_j=H+j\times 120°$（$j=1$ 或 2）替换 H 即可。

需要说明的是，人的视觉对色相的分辨能力是十分有限的，即使近似估计的色相值，其结果仍具有一定的可信度。

3. 色彩三属性与三原色关系的实例与结论

1）实例

综上所述，三原色（RGB）不仅能够组合出该色域中的所有色彩，而且还能用来确定这些色彩的属性。在图 2-72 中，任意给定三原色（RGB）值，则该色彩的三属性 H、S、B（或 L）便会随之确定下来。下面通过两个实例说明。

例 2-3　已知 $R=10$，$G=139$，$B=139$，据此分析该色彩的三属性。

分析：① 灰度值为 $R=G=B=10$，按表 2-2 查出明度约为 3。
② 由于 RGB 中较大的两个值为 B 和 G，且 $B=G$，故属于 $j=1$ 段的中点，即青色 C（$H=180°$）。
③ 由式（2-1）可知相对明度为 $B=139/256=54\%$。
④ 青色的最高明度 $L_M=91$，由式（2-2）可知实际明度为 $L=91\times 0.54=49.14$。
⑤ 由式（2-3）可知纯度为 $S=1-10/139\approx 93\%$。

例 2-4　已知 $R=54$，$G=162$，$B=18$，据此分析该色彩的三属性。

分析：① 灰度值为 $G=R=B=18$，按表 2-2 查出其明度约为 5。
② 由于 RGB 中较大的两个值为 R 和 G，故属于 $j=0$ 段，且由于 $G>R$，故可知 H 为

60°～120°,（详细讨论从略，实测值为 $H=105°$），即偏黄的绿。

③ 相对明度由 RGB 中最大值与 256 之比决定：

$$B=162/256≈63\%$$

④ 纯度由 RGB 中最大值与最小值按式（2-3）确定：

$$S=1-18/162≈89\%$$

由于 G 远大于 R，由 G 和 R 混合后的绿色成分较重，近似地用绿色最高明度（$L_M=88$）计算该色彩的实际明度，由式（2-2）可知：

$$L=88×64\%=56.32$$

2）结论

从设计、开发多媒体教材的需求出发，可以从以上讨论中归纳出通过 RGB 影响色彩属性的一些比较实用的结论。

① 色相取决于 RGB 中两个较大值的比例。

② 相对明度（百分比）取决于 RGB 中的最大值。

③ 色彩中含灰量取决于 RGB 中的最小值。

④ 色彩纯度取决于 RGB 中的最大值与最小值之差。

⑤ 二色混合后，色彩明度会提高。同理，掺灰后的色彩纯度降低，而明度仍会提高。

此外，还可粗略地对色彩明度进行调节（此时色相和纯度均有变化，但视觉效果不明显）。将 RGB 中最大值调低，可降低该色彩明度；将 RGB 中最小值调高，可提高该色彩明度。

这是因为该色彩的实际明度 $L=L_M×B$，而相对明度为 $B=$RGB 中最大值$/256$，所以降低 RGB 中最大值，就能使该色彩的相对明度下降，进而使实际（绝对）明度降下来。

例如，$R=158$、$G=34$、$B=217$ 时，$L=43$；若将 RGB 中最大值 $B=217$ 降到 $B=170$，实际明度 L 值也会由 43 降到 40。

此外，RGB 中的最小值即灰度值。由于在纯色中掺灰为加法混合，所以提高灰度值便会提高该色彩的明度。

例如，$R=158$、$G=34$、$B=217$ 时，$L=43$；若将 RGB 中的最小值 $G=34$ 提高到 $G=98$ 时，实际明度 L 值也由 43 提高到 52。

2.4.4 对色彩三属性的进一步讨论

在构成静止画面的诸多基本元素中，色彩应属受到格外重视且十分熟悉的一类。人们长期生活在一个色彩世界中，对于许多常见的色彩已经习以为常，形成了相关的视觉经验，其中包括对一些典型色彩特点及搭配方面的知识，以及由某些色彩引起的心理效应。因此，在对色彩三属性有了初步认识的基础上，将这方面的知识内容进行概括和整理，必然有助于提高对色彩的敏锐感，进而培养主动选择色彩的习惯。

1. 一些典型色彩的特点及搭配

1) 红色

大面积红色可在心理上造成温暖、喜庆和庄严的感受（见彩图 2-6）；利用红与绿互补的特点，在大面积绿色中用少许红色点缀，能收到赏心悦目的视觉效果（见彩图 2-7）；红色波长较长，不易分辨细微变化，因此用于文本呈现时要注意易读性问题。

具体地，红色文字的字号不能太小，且与背景色的明度差要大；采用红色背景时，字色用高明度黄、白色的效果较好（见彩图 2-8）。

2) 绿色

绿色是一种视觉和心理上都容易接受的色彩，会给人轻松、自然的感觉；绿色的明度较高（仅次于黄色、青色），采用降低纯度或纯度渐变的绿背景，可以产生清新、明亮的感觉。在这样的背景上配深蓝、深紫、红或黑字，视觉效果较好；在网页上，采用深绿与橙黄、咖啡色配合；或者用暗绿作辅助色，配合深灰、深蓝色，都会有协调的感觉（见彩图 2-9）。

3) 黄色

黄色是光感最亮的色彩，有前移扩张的感觉，但是缺乏深度，因此较少用作背景色。在黄底上用蓝青字，效果不太理想（见彩图 2-10）。

在深、暗色（如蓝、红、黑色）背景上用黄字的效果好，而且纯黄比浅黄的效果更好（见彩图 2-11）。

4) 蓝色和青色

蓝色和青色在画面上视觉特点近似：容易分辨细微变化，呈现文字易读性好；二者都有后退、收缩的感觉，显得有厚度和深度，做背景色显得深沉和淡雅；青色由蓝和绿混合而成，比蓝色淡且亮，在蓝底上采用青、黄、白色字，可以产生清新、明亮的感觉（见彩图 2-12）。

5) 黑、白、灰色

黑、白、灰属无彩色，只有明度属性，可与任何彩色搭配（见彩图 2-13）。

文字易读性规则要求："亮底配暗字"或者"暗底配亮字"，即字色与底色明度差要大于 50 灰度级。实践表明下列搭配的效果较好：白、浅灰背景配红、黑、深蓝色字；黑、深灰背景配黄、青、浅绿色字；亮灰字需采用黑、暗蓝、暗紫底色（见彩图 2-14）。

2. 色彩的心理效应

色彩本身是一种物理现象，但观看色彩的人有思想，有感情，有不同的经历和爱好，因而对该色彩的心理感受就会不同。

观者对色彩产生的心理感受，主要是由色彩联想导致的。所谓色彩联想，是指通过色彩联想到与该色彩相关的经验以及该经验的属性（如情感、象征、感觉等）。

例如，红色使人联想到婚庆、流血牺牲等（经验），由此进而联想到与该经验相关的情感（经验的属性），即喜庆、革命热情等；又如，黑色与白色使人联想到煤块与棉花的颜色（经验），由此进而联想到煤块的重和棉花的轻（经验的属性），即赋予黑色和白色以重和轻的心理感受。

色彩的心理联想有以下两方面内涵。

（1）单纯性心理效应：由色彩的物理刺激直接导致的心理体验，又叫"色彩的感觉"。

（2）间接性心理效应：由单纯性心理效应进而引起其他感受，甚至引起一连串心理效应（如情感、象征、习俗等），又叫"色彩的心理表现"。

巴甫洛夫认为，人类的认识活动依赖于两类信号系统：第一类信号以感觉、知觉、表象的形式直接反映现实；第二类信号则以抽象思维形式间接、概括地反映现实。因此，色彩的感觉属于认识的直接反映；色彩的心理表现属于认识的间接反映。

在色彩构成中，色彩的联想视创作主题不同可分为具体联想、抽象联想和共同联想三种类别。

色彩的具体联想即色彩的感觉，而色彩的抽象联想便是指色彩的心理表现。不同的人会因年龄、性别、经验、阅历的不同，对同一色彩产生不同的抽象联想。一般来说，阅历越丰富，色彩感性积累就越丰富。

至于色彩的共同联想，是指由色彩视觉引导出其他领域的感觉。共同联想是色彩的三种联想中最难把握的。

现将三种联想的具体内涵归纳在表 2-5 中。

表 2-5 色彩的联想

色彩	具体联想	抽象联想	共同联想
红色	太阳、火、血	热情、革命、危险	吼叫、辣、热
橙色	橘子、柿子、灯光	温暖、焦躁、可怜	酸、干枯、悠扬
黄色	向日葵、香蕉、鸭梨	光明、希望、欢乐	清香、明快、悦耳
绿色	树叶、草地、山	生命、安全、和平	涩、清凉、清雅
青色	天空	高傲、时尚、清晰	轻柔、俏丽
蓝色	大海	理想、永恒、深远	悠远、深刻
紫色	葡萄、紫菜、茄子	高贵、优雅、神秘	幽深、酸甜
白色	雪、白云、白糖、白纸	神圣、干净、光明	宁静、光亮
黑色	夜空、墨、炭	死亡、刚健、坚实	苦、沉重、炭
灰色	乌云、老鼠、灰烬	忧郁、绝望、阴森	烟味、消沉

下面对色彩的感觉和色彩的心理表现分别进行讨论。

（1）色彩的感觉。

在多媒体画面艺术设计中，培养对色彩的感觉是运用色彩的重要组成部分。

色彩的感觉取决于色彩的纯度、明度、色相、面积等因素，通过这些因素的变化和配置，可以调节出各种感觉的色彩，包括冷暖、进退、缩胀、轻重、软硬、华丽与素雅等。

① 冷暖。

实验心理学的研究表明，在不同色光的照射下，人的肌肉机能、血液循环可以产生不同的反应；人的温度感觉、血液循环速度、血压、脉搏在红色环境中升高，在蓝色环

境中降低；此外，色彩的冷暖感还与人的心理联想息息相通：看到红橙色就联想到太阳、火焰，因而感到温暖；看到蓝、紫色则联想到大海、天空，因而感到凉爽。因此，人们便将色彩分成两大类："冷色系"和"暖色系"。在色相环中，红、橙、黄色的波长较长，属于暖色调，其中以橙红色为暖极（即最暖）；紫、蓝、青色的波长较短，属于冷色调，其中以蓝色为冷极（即最冷）；冷暖色调以绿色和品红色为分界，这两种颜色被称为（中间）不定色（见彩图 2-15）。

另外，冷暖感是相对的（即有条件的），例如，不定色与冷色相配时变暖，与暖色相配时变冷；又如，冷色不纯时感觉暖，暖色不纯时感觉冷，因而不能孤立地判断色彩的冷暖。

② 进退与膨胀。

同形同面积的两个（或以上）不同色彩，在相同的背景衬托下，给人的感觉是不一样的。

可以设计这样一个实验：在灰背景的衬托下，放置白色和黑色两个大小相同的正方形，如图 2-76 所示，观察后的感觉是，白色比黑色近，而且比黑色大。

图 2-76　进退与膨胀实验

同样的实验：在白背景上分别放置红色和蓝色两个大小相同的正方形，发现红色感觉比蓝色近些且大一些，说明红色与蓝色相比，有靠近感和膨胀感。一般来讲，明度高的色彩有前进感和膨胀感；明度低的色彩有后退感和收缩感。暖色的感觉与亮色相同；冷色的感觉与暗色相同。

③ 轻重与软硬。

如前所述，色彩的轻重和软硬感觉，主要是由色彩联想导致的，即由色彩联想到与该色彩相关的经验，进而联想到该经验的属性。根据人的色彩体验，对明度低的色彩，很容易联想到金属、煤、石块等生活中常见的重而硬的物体，反之亦然。因此，看白色和黑色的抽象图形时，总是觉得黑色比白色图形沉重。同样大小的箱子，涂成浅绿色或白色，可以使人有减轻的感觉。

基于这样的认识，可以在画面上通过色彩与构图配合，表现物体的轻重与软硬。

④ 华丽与朴素。

在日常生活中，华丽色彩总是和明亮、鲜艳相联系的；而朴素色彩则给人淡雅、质朴的感觉。一般地，华丽色彩的明度、纯度都较高。对于明亮鲜艳、对比强烈的色调感觉华丽；而深沉灰暗、调和一致的色调给人以朴素的感觉。

具体地，从色相方面看，暖色给人的感觉华丽，而冷色给人的感觉朴素；从明度方面看，明度高的色彩给人的感觉华丽，而明度低的色彩给人的感觉朴素；从纯度方面看，纯度高的色彩给人的感觉华丽，而纯度低的色彩给人的感觉朴素；从质感方面看，质地细密有光泽的色彩给人以华丽的感觉，反之，质地疏松无光泽的色彩使人感觉朴素。

⑤ 其他色彩感觉。

色彩音乐感：色彩与音乐的关系很密切。音乐可以用色彩的三属性表现，彼此借喻，相得益彰。声音的高低用明度表示：高的声音具有明亮感，低的声音具有黑暗感。纯度根据泛音多少决定：泛音少的声音是鲜艳的，如长笛、黑管；泛音多的声音则不具鲜艳感，如小提琴、钢琴。此外，不同情调的音乐旋律可以用不同的色相表现，如悲壮的旋律对应红色、阴森恐怖的旋律对应黑色、轻松欢快的旋律对应粉红色或浅绿色等。

色彩味觉感：在色彩联想中，黄色、绿色往往能传达出酸涩的联想感觉；甜的味道往往可以和淡红、粉红等色联系在一起；苦的味道可以和泥土的棕褐色相联系；而辣的味道能使人联想到辣椒等调味品的红色。人通过生活经验，将自己的味觉与许多食品的色彩对应地联系起来。通过色彩的味觉感训练，可以拓宽人对色彩的表现范围，提高表达各种色彩主题配置的能力。

色彩空间感：在平面构成和色彩构成中，已经归纳总结出许多通过构图、光线、色彩、肌理等基本元素在画面上表现三维空间的方法。其中色彩通过色光在空气中的传播、吸收与反射，构成了视觉中的色彩空间：近的物体色彩鲜艳、远离后变得模糊等，这是最朴素、最基本的色彩空间感觉。在色彩构成中，主要利用色彩的明、暗和鲜艳、模糊等层次对比造成凹凸、纵深的空间感（见图 2-41），甚至可以利用人的视错觉造成视觉矛盾空间和假象空间。

（2）色彩的心理表现。

色彩的心理表现是以抽象思维形式，间接、概括地联想出来的，包括色彩的感情表现、象征表现等。

① 色彩的表情。

色彩只是一种物理现象，但人们长期生活在一个色彩世界中，积累了许多与色彩相关的视觉经验，一旦色彩刺激与这些经验相互联系，人们以往的视觉经验和对环境色彩的体验会不知不觉地融进自己的主观情感，色彩就自然地拥有了生动的表情。以下列出的是一些已形成共识的色彩表情。

红色会传出喜庆、革命、危险的表情特征；

橙黄色让人感到饱满、成熟和充实；

红底上的黄色显得十分醒目、辉煌；

低明度的冷色（如纯蓝色、深蓝色）标志理智、博大；

高纯度的紫色会使人产生高贵、神秘等心理感受；

白色常使人们体会到卫生、圣洁等思想暗示（但是长时间观看大面积白色会产生视觉疲劳）；

灰色是能满足人眼舒适要求的中性色，特别适合表现金属的质感（但需注意，纯色中加入过多的灰色，会淡化该色彩的表情特征）；

靓丽色彩在黑色背景衬托下显得格外淡雅和鲜艳；

绿色的表情特征范围颇为广泛：绿中掺蓝会给人带来冷静、清爽等感受；绿中掺黄会产生新生、纯真和酸涩等效果；绿中掺白会使环境变得清淡、凉爽、舒畅等。

② 色彩的象征。

当色彩的联想内容达成了共识，并且通过文化传承而形成固化的观念时，表达这种联想内容的色彩便具备了"象征"的意义。此时的色彩已逐步从具体的物体中分离出来，而成为一种概括、抽象的特殊思维形式或艺术表达形式。

由于时代、地域、民族、历史、文化背景等差异，对色彩的喜好、理解有较大的差别，因而，不同国家、种族和人群对某种色彩象征的偏爱也有所不同。用色彩还可以代表企业精神和产品象征，例如，可口可乐用红色、IBM公司用蓝色等，均已成为消费者心目中熟悉的颜色。

由于色彩心理是通过多渠道接受信息综合形成的，而且因各人的年龄、经历、习俗以及性格爱好而有所不同，致使对色彩的视觉心理众说纷纭。正因为如此，系统地研究色彩引起的各种心理效应，并以色彩的基本规律为依据，对色彩本身进行概括和整理，提高对色彩的敏锐感，努力做到在用色上从消极地接受转变为积极地选择，显然，这对今后的色彩设计工作是有帮助的。

☆ 延伸阅读 ☆

陈祥认为，不同肌理呈现出的色泽不完全相同，带给人的视觉效果和心理感受也有所不同，通常细而密的表面给人以轻快、活泼和光滑感；粗糙的表面有沉重、笨拙、质朴之感。又因色相、纯度以及明度的差别，所以呈现不同的感官体验，高明度给人明朗、华丽、洁净、积极的感觉，中明度给人柔和、甜蜜、端庄、高雅的感觉，低明度给人严肃、谨慎、神秘、苦闷、稳定的感觉。纯度越高，色彩越鲜艳活泼引人注意，冲突性越强；纯度越低，色彩越朴素。苏梅也强调，根据色彩的记忆性原则，一般暖色比冷色的记忆性更强。在实际的多媒体教材设计与应用中，色彩的正确运用也能促进学习效果的提升，例如，Ozcelik等学者的研究结果表明，相较于传统形式，采用颜色编码能有效提高学习者在插图和文本之间定位相应信息的效率，促进对知识的记忆和理解应用，从而提升学习效果。

2.5 静止画面艺术规则探讨——色彩

2.5.1 静止画面（色彩）上视觉要素的探讨

如前所述，视觉要素是由基本元素衍变来的，静止画面（构图）上的视觉要素是基本元素（构成形态的面、线、点及空间）在画面上变化、布置和互相搭配；而静止画面（色彩）上的视觉要素则是指基本元素（构成彩色的色相、明度、纯度及其在画面上的位置、面积）的变化、比较和搭配。知觉中有关色彩（包括肌理、影调）方面的"新质"，便是由这些视觉要素引起的。下面通过几个例子说明。

例 2-5 色相、纯度、明度的变化，分别给人的感觉是：暖色调显得柔和、温暖，而冷色调则显得洁净、清新；纯度高的色彩对人的刺激感强烈，纯度低的色彩则显得淡雅；明度高的色彩显得透亮，明度低的色彩则显得深沉。因此，在色彩设计时，便可按照（色彩）艺术规则规范运用这些由基本元素衍变出来的视觉要素，实现传递知识信息和传递视觉美感的目的。

例 2-6 色彩在画面中的位置不同，就会产生不同的视觉效果：蓝色在画面的顶端感觉是轻柔的，而换到画面的底部就有一种重量感（见彩图 2-16）。

此外，深红色在画面的顶端有沉重紧急的效果，而在底部却表现得十分稳重（见彩图 2-17）。

例 2-7 在构图艺术中，曾经讨论过形态的量感及其对画面上均衡的影响（见 2.3.2 节）。色彩艺术中同样存在色彩的量感及对色彩构图艺术影响的问题。

色彩的量感（即色量）是指画面上该色彩对视觉刺激的力度，它由三个量决定，即该色彩的纯度、明度和面积：

（某色彩在画面上的）量感＝（该色彩的）明度×纯度×面积

经验表明，人眼和大脑均适应中性灰色，否则就会出现视觉残像。例如，看明色过多会导致暗色残像；看红色过多时会出现绿色残像等。这些现象都是由于色量不平衡导致视觉生理失调的结果。

一般地，只有色量相等的二补色相混，才会产生中性灰色。例如，二补色黄与蓝的明度比大致是 3∶1，若两者纯度相同，则为保证色量的平衡，要求蓝色的面积为黄色的 3 倍。这样混合的结果便是中性灰色（见彩图 2-18）。

虽然色量的平衡是人的视觉生理的需求，但是维持色彩在画面上的均衡，却是人们共同的审美心理。画面中色彩分布的平衡或失衡，也会在知觉中产生"新质"。因此，在 2.5.2 节将要介绍的色彩艺术规则中，画面上均衡的色彩也属调和色彩的一种。

顺便指出，和构图艺术中形态均衡类似，色彩的平衡也有对称与不对称之分。对称平衡使得整个画面的色彩构图十分稳定，达到平衡效果，但是也会因缺乏变化而显得古板、单调。一些优秀作品中采用更多的是不对称平衡，即画面左右的色彩并不对称，但为了维持心理上、视觉上的平衡，通过变化画面两侧色彩的面积、位置、方向以及色彩三属性之间的关系，使画面在色彩不对称的情况下仍能维持视觉和心理上的平衡（见彩图 2-19）。

2.5.2 静止画面（色彩）艺术规则探讨

一般将赏心悦目的色彩效果称为色彩调和。其中"悦目"指符合视觉习惯，而"赏心"则需要满足人们的审美心理需求。由于人们的审美心理与地域风俗、社会风气、年龄、性别及观念有密切的关系，因此"赏心"一般要比"悦目"复杂得多。尽管如此，人们接受调和色彩的心理需求仍有共性，即过于单一的色彩或者配色过杂都被视为"不调和"的色彩，从视觉上或心理上都难以适应。换句话说，调和色彩是指画面上的色彩有变化但不过分刺激，统一但不单调。

仅从色彩角度观看画面时，人们要么是在寻找颜色的差异，要么是思考如何将不同颜色融合。前者属于色彩的对比，即强调色彩的冲突和反差；后者属于色彩的调和，即强调色彩的协调和统一。因此，色彩对比与色彩调和便是规范色彩视觉要素的两项基本原则，即色彩的色相、明度、纯度在画面上进行变化、比较和搭配时，应该遵循色彩对比、调和艺术规则。

必须强调指出，虽然在传统艺术中，"平面构成"和"色彩构成"对各自遵循的艺术规则表述不同，但是多媒体画面艺术设计理论却将二者结合起来构成了静止画面艺术，并且认为它们遵循艺术规则的指导思想应该是相同的，即有序与和谐（如果将艺术规则视为函数，这就是所求的函数值）。对于构图或色彩，"和谐"绝不是单调，单一和平淡产生不出美感。美感源于变化，但是无序的变化也不可能产生美感。说到底，艺术规则便是规范变化的"度"。这样，多媒体画面艺术设计理论就为平面构成和色彩构成中各艺术规则的表述，提供了统一的指导思想：艺术规则规范的是各传统艺术中基本元素的衍变，不同艺术规则的差异只是衍变形式的差异，但是它们的实质是相同的，即变化是基础，规范变化的"度"是关键。平面构成在这一思想指导下形成了对比、均衡和变化三条基本艺术规则，而色彩构成也是在同一思想指导下形成了对比、调和艺术规则。所以本节讨论的静止画面（色彩）艺术规则，与 2.3.2 节介绍过的静止画面（构图）艺术规则是相通的。

下面结合一些实例，分别讨论对比与调和艺术规则。

1. 色彩对比

色彩的色相、明度、纯度在画面上进行变化、比较和搭配时，应该遵循色彩对比艺术规则。事实上，当两种以上颜色在同一画面上出现时，色彩的色相、纯度、明度都可以形成对比，而且这些对比又可大体分为强对比与弱对比两大类：强对比可用来突出主体；而弱对比则是为了起烘托、陪衬作用。此外，在对比中加入纹理、材质、光影等因素，还会给画面增添亮点。

1) 色相对比

由于色相差别形成的色彩对比，称为色相对比。色相对比有两个要点，一是对比的色彩中不含有黑、白、灰成分，即指高纯度色彩之间的色相对比；二是指由色彩在色相环中的位置来决定对比的强弱：对比的二色在色相环上的距离越远，对比越强，反之越弱。

例如，在彩图 2-20 中示出的是两幅色相强对比的画面，其中红、绿色和红、蓝色在色相环上的距离都较远（红与绿色是一对互补色彩），因此对比的反差效果都很强烈。由于彩图 2-20（b）中采用的是蓝色背景，因此在蓝球的背后加入黑灰，旨在使主体与背景的反差突显出来。

此外，彩图 2-19 所示的栅栏画面也应视为遵循对比规则的一个典型案例。该画面的亮点在用光上：光照射在栅栏和山坡上，形成了冷、暖和亮、暗的对比。由于明亮处的色彩中增添了材质、影调，因此更增强了画面的质感和动感。

两种色彩在同一画面中，面积小的一方会受面积大的一方的影响，即略带上大面积

色彩的补色。因此，如果采用的主体与背景互为补色，则主体便因与大面积补色背景进行对比而更加鲜艳突出，因而增强了烘托主体的艺术效果（见彩图2-7）。

2）纯度对比

对纯度对比可以有两种理解：一是指纯色与含有黑、白、灰等浊色之间的对比；另外还可将其视为不同纯度的色彩组合而形成的对比。

纯度对比通常用在突出纯色的场合，此时须将主体与背景的纯度差拉大，并且一般是以纯度低的色彩衬托纯度高的色彩。

例如，彩图2-21示出的是由背景和瓶在色相上呈弱对比的画面，旨在烘托瓶的暖色调。但是，为了突显主体（瓶）的轮廓，采取了以下两种方法：

（1）拉大了主体与背景的纯度差距，将背景虚化为低纯度，用来突出高纯色瓶的轮廓。

（2）借助用光，不仅拉大了主体与背景的明度差距，而且增强了圆瓶凸凹有序的立体感和瓷器的质感。

需要注意的是，色彩纯度的高低取决于不同光线的照射：只有在扩散、柔和的光线照射下，才会产生高纯度的色彩；在强光照射下，色彩的纯度会降低；在阴影中，色彩会变暗，纯度也会降低。因此，强光和阴影会降低色彩的纯度；而柔光和散射光会提高一部分色彩的纯度。例如，在彩图2-16（b）中，画面上部蓝天色彩的纯度由于阳光光线过强而降低；画面下部的纯度则因光线变暗也降低下来。只有画面中部，在柔光和散射光的照射下，蓝色的纯度较高。因此，在色彩纯度相差不大的情况，可以通过调节光线照射的方法将纯度差距拉大，以便于比较。

在色彩艺术中，纯度的把握是最困难的，高水平的多媒体画面设计者应在色彩领域中不断拓宽见识、积累经验，绝不能一味只用高饱和度的色彩。

3）明度对比

因色彩的明暗差异而形成的对比，称为明度对比。在色彩三属性中，明度对比的特点最明显，也最实用。

为讨论明度对比规则方便起见，需要引入一个与明度有关的概念，即"色彩认识度"。色彩的认识度是指在画面上仅通过色彩辨认出形态的清晰程度。显然，色彩认识度取决于该形态的色彩与周围色彩的对比，尤其是明度对比。虽然色相对比与纯度对比对色彩认识度也有影响，但都不如明度对比的影响大。

例如，在蓝色背景上辨认青色的十字（见彩图2-22），此时没有借助轮廓线等其他手段，仅仅通过色彩的差异就能清晰地辨认出"十"字的形态，可谓色彩认识度高。但是，蓝、青色在色相上为弱对比，而二者的明度差很大，即蓝（$B=30$）和（青 $C=91$）的明度为强对比。可见，在色彩三属性中，影响色彩认识度的主要是明度。

在讨论屏幕文字呈现艺术时，明度对比规则是保证文字易读性的三原则之一。实验表明，为了满足色彩认识度的要求，字色和底色的明度差应超过50级明度差。由于大面积高亮度背景比较刺眼，且一般情况下不包含信息内容，因此采用暗底亮字显得更为合适。

运用明度对比的原则是，在强调色相、纯度或冷暖色的场合，或者需要淡化形体轮

廓的场合，应该将各色彩的明度差尽量减小，即采用明度弱对比；反之，在强调色彩认识度时，则应采用明度强对比。

需要说明的是，在对比中加入纹理、材质、光影等基本元素，有时可以给画面增添亮点，或者弥补对比中的不足。

例如，彩图 2-23（a）中示出的是一幅色相对比的画面，主要用于突出主体。但由于有了材质、纹理、光影与色彩配合，使画面的内涵更加丰满、真实：背上明亮的羽毛和地面上的阴影，使人联想到阳光的照射；空旷的沙地，使主体更加突出。

彩图 2-23（b）示出的则是一幅色相弱对比的画面，此时由于主体与背景顺色，影响了鱼的形态辨认，这个问题也是在加入了材质、纹理（即借助一些白色斑点）以后才解决的。

2. 色彩调和

单色画面上不存在"对比"与"调和"的问题。只有两种以上颜色在同一画面上出现时，才有可能进行比较或搭配，因而才会出现用对比、调和艺术规则进行规范的问题。

从本质上讲，调和是在对比基础上提出来的，调和的关键在于掌握好画面上色彩对比的"度"。无论强对比还是弱对比的画面，都存在是否调和的问题；如果弱对比画面上的反差不足，则显得单调；反之，如果强对比画面上的反差过分生硬，则显得刺眼。二者都属不调和的画面。

因此，在强对比画面与弱对比画面上，运用调和艺术规则的目的和技巧是相反的：调和弱对比时需要重视变化，旨在防止画面单调；调和强对比时需要缓冲变化，旨在防止画面过分生硬。

在传统艺术中，将弱对比的调和与强对比的调和分别叫作类似调和与对比调和。

1）类似调和

类似调和强调色彩属性中的一致性，追求色彩关系的统一感。在色相、明度和纯度三属性中，有一个或者两个属性相同（或近似），而只是变化其他两个或一个属性，就构成了类似调和的画面。

一般情况下，在类似调和画面中，进行比较的色彩呈弱对比状态，即采用顺色（同类色、近似色）或者低纯度色彩，因为这些色彩配置在一起时，对比不明显，不刺眼，整幅画面显得十分和谐统一。由于在追求色彩关系的一致性、统一感的过程中，极易导致画面色彩近乎单调，因此需要按照调和艺术规则，注意适当加大纯度差或明度差，使画面显得有些生气和活力。

彩图 2-24 示出的是一个类似调和画面的例子，其"亮点"是通过一个反差不明显，但又颇具立体感的同心圆体现出来的。但是，如果纯度差或明度差不够时，极易使画面显得单调而变得不够调和。此时调和艺术规则的任务，就在于调整这些若隐若现同心圆在画面上呈现的"度"。由此可见，艺术规则是在技巧运用中体现出来的。

此外，在彩图 2-23（b）中，由于主体、背景呈纯度弱对比，且明度较低，如果没有借助一些白色斑点的修饰，鱼的形态也就难以辨认出来，该画面也就变得不够调和了。

2）对比调和

对比调和强调色彩属性中的反差。在对比调和中，色相、明度、纯度三者或部分、或全部处于强对比状态。

为了使对比色彩柔化或有序化，一般不是采用减少对比差距的方法，而是在对比色彩之间增加一些"过渡"，使"突变"转化为有序的"渐变"，从而达到调和的目的。

例如，在彩图 2-25 中，地面上光照处与阴影处的亮度形成强烈对比，但是由于在二者之间有了浅灰的"过渡"，使对比的刺激得到了缓和，因而使调和画面的"亮点"显露了出来。

在彩图 2-26 中存在明显的冷暖色对比，但是画面显得很美，其亮点就在于对比色彩之间有了一些"过渡色"，这是大自然显露出来的一种宁静与和谐。一般地，按照对比、调和艺术规则，在搭配反差较大的色彩中各自混入一些缓冲的过渡色，会使二色的差异平缓地过渡，形成画面上的一类"亮点"。

在对比双色的中间嵌入一小块面积色彩过渡，或者在两块面积相邻处均加入同一种过渡色，也会使视觉得到缓冲，如果设计得巧妙，还能给人增加有序与和谐的感觉。彩图 2-27 的上、下部色彩明度反差很大，但是在冷色调画面中间嵌入了一条高亮、暖色的图案，不仅使视觉得到缓冲，而且形成了一个"亮点"。

通过上述讨论不难发现：不强烈的色彩容易调和；按秩序变化的色彩容易调和；色彩表现一致时容易调和；感受上互相补充的色彩容易调和。

在画面中，色彩的集中与分散也会影响到对比调和的效果，当色彩相对集中时，容易表现对比关系；当色彩相对分散时，容易表现调和关系。

此外，如 2.5.1 节所述，色彩在画面上的量感是由该色彩的纯度、明度和面积决定的，因此，同时有纯度、明度和面积对比时，还应当注意维持色彩量感在画面上的均衡。色彩均衡的画面也属一种调和的画面。

2.5.3 色彩搭配艺术

回顾本节与 2.4 节对色彩艺术的讨论，可以将其要点归纳如下：

① 按照多媒体画面艺术设计理论，构成色彩的基本元素为色相、明度、纯度（即色彩的三属性），画面上的色彩是用这三个独立物理量描述的。

② 色彩产生的视觉效果，是由这些基本元素在画面上的位置、所占面积的变化以及不同色彩的比较和搭配引起的，也就是由这些基本元素衍变出来的视觉要素引起的。

③ 如果色彩的色相、明度、纯度在变化、比较和搭配的过程中遵循了色彩对比、调和的艺术规则，那么画面上的色彩就会符合人们的视觉习惯和满足审美心理需求，即出现"亮点"；反之，违背艺术规则就会产生"败笔"。

④ 扼要地讲，色彩对比、调和的艺术规则包括两个方面内容，即突出主体时，用强对比；烘托、陪衬主体时，用弱对比。运用对比时，要掌握好变化的"度"，即强调色彩的冲突和反差时，注意运用对比调和使其不过分刺激；强调色彩的协调和统一时，适当运用类似调和以摆脱平淡和单调。

⑤ 如果在基本元素衍变为视觉要素的过程中增添用光、肌理、影调等元素，有时会出现锦上添花的效果。

下面运用这些理论要点，结合一些实际画面，讨论色彩搭配艺术，包括配色计划和一些配色经验。

1. 配色计划

在设计多媒体教材时，按照教学设计的目的和要求规划色彩搭配的方案，称为配色计划。配色计划包括两方面内容：通过处理画面的色调控制整个画面的色彩效果；根据教学主题的需要选择搭配色。因此，在配色计划中运用配色的技巧，主要体现在色调和搭配色的选择和搭配上。

画面色调是画面颜色基调的简称，是指对画面色彩结构的整体印象，在配色前必须按照教学设计的要求确定整体色调，使画面主色调与教学主题相适应。画面上的色调可以体现在色相、明度和纯度等方面。画面的个性和特色一般由主色调决定，如彩图 2-28 所示，用暖色系显得柔和、温暖（见彩图 2-28（a）和（c））；用冷色系显得洁净、清新（见彩图 2-28（b）和（d））。以纯度高的色彩为主，刺激感强烈（见彩图 2-28（a））；用纯度低的色彩，给人淡雅的感觉（见彩图 2-28（c））。以明度高的色彩为主，显得透亮（见彩图 2-28（d））；以明度低的色彩为主则显得深沉（见彩图 2-28（b））。

除主色调之外，搭配色的作用可以烘托主色调，也可与主色调形成反差（见彩图 2-29）。烘托主色调的色彩，应与主色调处于弱对比状态，追求色彩关系的协调感（见彩图 2-29（a））；与主色调形成反差的色彩，则应与主色调产生强对比，以获得强调（见彩图 2-29（b））。

应用举例

以下四个案例分别采用不同的色彩搭配方案，传达出风格迥异的视觉体验。彩图 2-30（a）以上海城市观光为主题，选明黄色为主色调，配以黑色、蓝色等辅助色，借由对比色间的跳跃感展现活泼律动的氛围，有效地烘托了主题，传达出吃喝玩乐的悠闲生活氛围；彩图 2-30（b）采用浅紫、玫红色调配合花草饰物，主体形态与色彩相得益彰，尽显优雅浪漫之感；彩图 2-30（c）意在介绍中国古建筑，从中国传统文化中汲取灵感，选择同样源于中国传统青花瓷的蓝白配色，加之水墨、古建筑等元素的选取，呈现出质朴淡雅的气息；彩图 2-30（d）主题为某教育研究项目，内容严肃而正式，用色时大面积选用黑灰色打底，给人以低调沉稳的视觉体验，再搭配明亮的蓝绿色作点缀，使得整体画面庄重而有质感。

2. 配色经验

人们在绘画、摄影实践中积累了许多关于色彩运用的经验，使静止画面的色彩艺术规则更加丰富、更加具体化。下面是一些运用色彩艺术规则的实例。

彩图 2-31 中的"亮点"，是在低明度、低纯度的画面中添加了一种透气色，即在昏暗的晨雾中加进了路灯，因而形成了冷色与暖色、明亮与昏暗、清晰与混浊等一系列的

对比。设想将路灯拿掉，则整个画面显得发闷，因此明亮、暖色灯光的出现，给画面带来了一种"透气"的感觉。

彩图 2-32 中的"亮点"，则是表现在背景色彩的变化上。设想蓝色背景没有变化，不仅由于高纯度使背景与主体对比过于生硬，而且使画面的明度暗淡下来。将花瓶背后蓝色的纯度逐渐降低、明度逐渐提高，给画面带来了一种清新、明快的感觉。

彩图 2-28（c）中的"亮点"是由拍摄聚焦和用光产生的。一般在阳光照射的背面应为暗面，如树干下半段那样。但是，鸟和树干上半段十分明亮、清晰，说明不仅拍摄聚焦在此处，而且用了辅助光。如此处理的画面效果是，主体与背景均为暖色调，呈弱对比，使画面显得柔和、淡雅；但是，由于用了辅助光，使主体不仅明亮、艳丽，而且连鸟和树干的纹理、材质都显露了出来，将一幅以站在树干上的鸟为主体，以远处旭日、天空和树枝为背景的画面交代得清清楚楚。

按照静止画面的色彩艺术规则，色彩的色相、明度、纯度的反差，以及它们在画面上的面积，互相之间是有制约关系的，可以将其概括如下：

① 色相差与纯度差在配色时宜同方向变化。

当色相差大时，纯度差也宜大；当色相差小时，纯度差也宜小。而且主体以纯度偏高为好。例如，彩图 2-33 中，主体与背景的色相（红与绿）的反差大，二者的纯度差别也大，而且主体清晰（纯度高）、背景模糊。

② 明度差与纯度差在配色时宜反方向变化。

当明度差小时，纯度差宜大；当纯度差小时，明度差宜大。例如，彩图 2-29（b）中，主体与背景的明度都较高（即明度差小），需要加大二者纯度的差别：用模糊的背景衬托清晰的主体。

③ 明度差与色相差在配色时宜反方向变化。

当明度差小时，色相差宜大；反之，当色相差小时，明度差宜大。例如，彩图 2-34 中，主体与背景均为蓝色（即色相差小），为了突出主体，加大了二者明度的差别。

④ 明度差、色相差与面积差在配色时宜同方向变化。

明度、色相与面积的关系应该是，不论是明度差大，还是色相差大，都宜加大二者的面积差。反之，当明度差小或色相差小时，面积差也宜小。彩图 2-7 中用一朵红花点缀绿叶的结果，大片绿色将红花衬托得格外红艳，便是大面积差配大色相差的例子；彩图 2-27 则是大面积差配大明度差的例子：画面上部明亮且面积大，下部暗淡且面积小，因而才能显现出稳定、雄伟的气势。如果缩小上下部面积差，即扩大下部暗淡的面积，这种感觉便会立即消逝。

☆ 延伸阅读 ☆

李红英从实证角度对多媒体画面分割及色彩设计规则进行了验证，研究表明：能够适应视觉习惯和心理感受的画面色彩设计更受学习者青睐，画面遵循色彩设计规则更易带来美的体验和感受。冯小燕通过研究画面色彩搭配设计，提出建议：适宜的背景色与内容提示色搭配能增加学习材料吸引力，提高学习专注程度，降低信息识别与获取难度，减少认知负荷，优化学习体验，提高学习效果。设计时采用背景色和提示色为对比色的搭配方式，可以提高信息获取效率，其中暖色背景搭配冷色重点内容提示色最为理想，

其次是冷色背景，暖色提示色，同时需避免色彩搭配带来的负面作用。王志军、冯小燕也提出：画面设计需考虑充分发挥并协调色彩美学、情感与认知三者之间的功能，以优化学习体验，提升学习效果。王志军、曹晓静进行了数字化学习资源画面色彩表征影响学习注意的研究，提出"色彩编码设计形式""色彩线索设计形式"和"色彩信号设计形式"三种色彩表征设计形式，通过对色彩表征设计流程的系统梳理，推导出"学习注意类型分析、色彩表征设计形式分析、色彩表征语义设计、色彩表征语用设计、色彩表征语构设计"的设计流程，为提升数字化学习效果提供了新思路。

【复习与思考】

理论题

1. 如何定义多媒体画面中的静止画面？
2. 静止画面中的哪些元素是基本元素？依据是什么？
3. 如何定义"点""线""面"，怎样理解它们的不同形态和属性？
4. 群集点和群集线的呈现艺术有什么特点和类型？两者之间的结合有什么特点？
5. 如何定义"空间"的概念，它属于基本元素还是视觉要素？
6. 在画面上表现二维、三维、四维空间的特点和方法分别有哪些？
7. 构成静止画面上色彩的基本属性有哪些？
8. 明度、纯度、色相的定义及其与三原色之间的关系是怎样的？
9. 什么是色彩的心理效应？
10. 什么是色彩的视觉要素？
11. 静止画面（构图、色彩）形成视觉要素的方法和类型有哪些？
12. 静止画面（构图、色彩）艺术规则有哪些特点和分类？

实践题

1. 利用色彩对比的构图艺术规则，结合群集点或群集线的方法，设计制作一张可以展现积极向上寓意的海报。
2. 利用"呼唤"与"响应"的均衡构图艺术规则，制作一张画面内主体与背景均衡且明度差与面积差相协调的图片。

运动画面艺术设计

第 3 章

【本章导读】

既然多媒体画面艺术是基于运动画面的艺术范畴，为什么多媒体画面艺术设计理论还要将第 2 章的静止画面的呈现艺术包括在内呢？静止画面与运动画面有什么关系呢？对此有如下两点解释：

① 运动画面是由一组（单帧）画面组成的，因此静止画面呈现艺术的一些亮点及艺术规则，同样会在运动画面中体现出来。

② 在多媒体教材中有许多教学内容是静态的，如文本、表格、仪器设备等需要采用静止画面呈现方式才能看清。

在讨论静止画面呈现艺术时，虽然借鉴了美术、摄影领域的艺术理论和艺术技巧，但是多媒体画面艺术设计理论还是认为，应该将基于屏幕呈现的静止画面艺术，与在纸介质上呈现的美术、摄影艺术区分开。这是因为屏幕画面可以不停地更替呈现内容，具有与各类运动画面（包括电视画面、计算机画面和多媒体画面）实现转换、配合的技术背景，因此前者能够纳入统一的理论之中，而后者不能。

顾名思义，静止画面的美是静态的，是一种体现在画面上的空间美；运动画面的美应该表现在动感上，是一种通过画面更替体现出来的时间美。回顾静止画面中对基本元素的界定是在画面上呈现的，并且对观者视觉形成客观刺激的所有元素。沿着这一思路，可以将运动画面的基本元素界定为使静止画面上的基本元素产生动感的所有元素。换言之，运动画面的基本元素，就是那些通过各种技术手段使画面上的主体、背景及色彩、肌理、影调产生各种变化、运动的方式。例如，电视画面通过采用各种运动镜头或各种景别组接的技术，便会产生画面内容的连续或不连续地变化、运动方式。由于不同的技术手段产生的变化、运动方式各不相同，因此，通常也可用技术手段来对基本元素分类。

顺便指出，由于多媒体教材是由大量运动画面链接而成的，其中一些亮点往往需要许多运动画面互相衔接、配合才能显露出来。因此，通常是将运动画面放在多媒体教材中探讨其呈现艺术的。

如果暂时不将声音、文本媒体考虑进去，则构成多媒体教材的基本元素应该包括以下四个方面：

① 静止画面的基本元素（如主体、背景及色彩、肌理、影调等）。

② 各种类型的运动画面（电视画面、计算机画面和多媒体画面）。

③ 运动画面的基本元素（各种运动镜头、各种景别及其组接）。

④ 运动画面之间的各种链接手段（编辑功能、数字特技、交互功能、超链接等）。

按照多媒体画面艺术设计理论的要求，在第 2 章中对构成静止画面的基本元素及其产生画面美感的视觉要素和艺术规则进行了详尽的讨论。同样，本章将该理论运用于运动画面，即探讨运动画面的基本元素，以及有关运动画面视觉要素和艺术规则的内容。由于运动画面包括电视画面、计算机画面和多媒体画面三种类型，下面先讨论各类运动画面的基本元素，然后探讨运动画面的艺术设计。

【关键词】 运动画面；电视画面；计算机画面；多媒体画面；广义蒙太奇；新质

【本章结构】

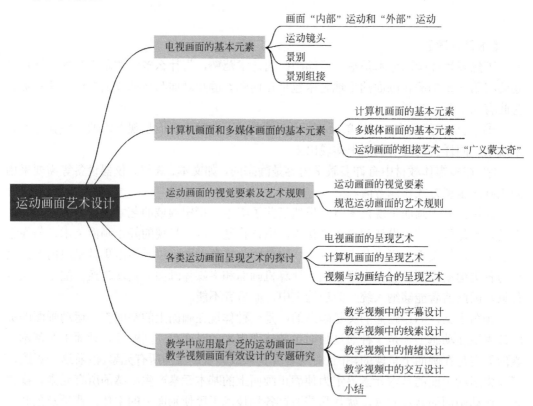

3.1 电视画面的基本元素

电视画面是利用摄像机拍摄的运动画面。在多媒体教材中，用摄像机拍摄的运动画面有两种形式：一种是利用摄像机记录运动或变化的内容而形成的运动画面，这里的运动是指画面"内部"运动；另一种是不论教学内容是运动或静止的，都可以通过移动摄像机的机位或者镜头变焦而形成画面内容相对画框的运动，或者通过各种景别的组接而形成的镜头间的转换，通常将这种由制作手段造成画面内容相对画框的运动，称为画面"外部"运动。

多媒体画面艺术设计理论认为，电视画面的动感艺术，是通过采用各种运动镜头或组接各种景别等技术手段，使原本在画面上静止的基本元素（形态、色彩、各主体间的

配合关系、背景对主体的陪衬关系）出现运动或变化而体现出来的。这些运动、变化的刺激能够被观者察觉，而且它们确实是在播放电视画面的过程中出现的，因此应该视为一种基本元素，但是和上述静止画面的形态、色彩以及形态间各种关系等基本元素不同，将这种表现电视画面运动特征的基本元素称为"运动"。

综上所述，可以顺其自然地将电视画面的基本元素界定为，使电视画面上原本静止的各基本元素产生运动或变化的技术手段，如运动镜头、景别组接等。

3.1.1 画面"内部"运动和"外部"运动

1. 画面"内部"运动

对于教学内容中的运动（或变化）对象，采用运动画面呈现其运动（或变化）过程，教学效果远比静止画面好。

例如，讲解化学反应过程中两种元素在试管中发生的化学变化，教授健美体操时示范动作要领，等等，用电视画面表现这些运动（或变化）过程的教学效果，远比教学挂图或照片好。

需要指出的是，采用摄像机记录电视画面时，要注意画面记录的运动（或变化）过程与实际过程是有区别的。

为了更好地反映运动（或变化）的特点或要点，应该十分重视拍摄的技巧。一方面需要研究运动（或变化）的规律，考虑被摄体和周围环境在拍摄过程中有哪些因素发生变化，其中哪些变化因素是教学研究的重点等；另一方面还要按照教学要求精心选择好摄像机的位置，拍摄的角度和高度。一般要求该运动画面能够反映运动（或变化）的全过程，而且将待研究的变化因素突出显示出来。

2. 画面"外部"运动

种类繁多的运动拍摄技巧的引入，给电视画面艺术增添了生气与活力，不论被摄体处于运动或者静止状态，都能看到画面上的被摄体相对画框在运动（或变化）。因此，将运动画面界定为"画面内容相对画框呈现出运动（或变化）的画面"是比较准确的。采用运动拍摄手段表现教学内容，可以使画面从"书本搬家"的呆板呈现形式中解脱出来。

按照画面上被摄体运动（或变化）的连续与否，可以将运动画面的基本元素（即制作手段）分成运动镜头和景别组接两类。运动镜头是通过机位移动和镜头变焦实现的，表现在画面上的被摄体相对画框的运动是连续的；景别组接则是将不同景别的镜头（如全景、特写等）根据内容呈现的需要进行选择并且编辑起来，形成画面内容的"跳转"。

3.1.2 运动镜头

根据摄像机运动的方式，运动镜头可分为推镜头、拉镜头、摇镜头、移镜头、跟镜头以及升降镜头六种（镜头变焦包含在推、拉镜头中）。这六种运动方式构成了电视画面的一类基本元素。摄像机便是通过这些运动镜头，使画面中的内容相对画框发生了位置

的变化或运动，从而能够多层次和多角度地呈现教学内容。下面分别简要说明这些运动镜头的要点。

1. 推、拉镜头和镜头变焦

推、拉镜头是指被摄主体在画面中由小逐渐变大或者由大逐渐变小，同时周围的环境空间也随之变化。推镜头时，主体周围的环境由大变小，镜头从整体转向局部，突出局部细节，或者由群体转向个体，此时该个体成为画面中的主体，并将主体周围多余物体排除到画面之外；反之，主体的环境空间在拉镜头时逐渐向周围展开，使其似乎从画面退向远方，案例如图3-1所示。

（a）起幅（推镜头）　　　　　　　　　　　　（b）落幅（推镜头）

（c）起幅（拉镜头）　　　　　　　　　　　　（d）落幅（拉镜头）

图 3-1　推镜头和拉镜头

注：该案例由天津师范大学教育技术学专业提供。

推、拉镜头有两种拍摄方法：一种是移动摄像机拍摄，即被摄对象的位置不变，摄像机向被摄主体方向推进或远离；另一种是利用镜头的变焦方式拍摄，此时的被摄主体和机位均不动，只需通过调节摄像机焦距拍摄即可。两种拍摄方式对于被摄主体在画面中的变化效果是相同的，即二者都能使被摄主体由小变大、由远而近或者相反，因而能够形成纵深移动的视觉效果。二者的区别主要表现在摄像机拍摄的视距、视角和焦距上：机位不动（变焦）时，视距不变，但焦距变化，因而视角和景深也随之变化；移动摄像机时的情况正相反，此时的焦距不变，因而视角和景深也不变，但是视距变化了。

顺便说明，视角一般指水平视场的夹角；而景深是指变焦时，前后移动的最大范围。镜头变焦与机位移动方案的比较见表3-1。

表 3-1　镜头变焦与机位移动方案的比较

变化效果	摄像机镜头变焦方案	机位（进、退）移动方案
镜头视角	变化	不变
视距	不变	变化

续表

变化效果	摄像机镜头变焦方案	机位（进、退）移动方案
景深	变化（焦距变了）	不变（焦距不变）
画面效果	仅景物大小变化	有视线前后移动的感觉

推、拉镜头分起幅、推进、落幅三个阶段，其最终目标是落幅：推镜头是为了突出主体；而拉镜头的目标则是为了交代主体与环境之间的关系。推、拉镜头均要求摄像机移动时的速度要均匀、平稳，快慢要根据教学内容而定，最后落幅为固定画面时要自然，并且注意在整个过程中保持主体始终在画面结构中心的位置。

用变焦距方法拍摄推、拉镜头时，画面的焦点应以落幅时的主体为基准，防止变焦后的画面上主体模糊。

2. 移动、升降镜头和摇镜头

移动镜头是指摄像机在移动中拍摄静止或运动的物体，就像人们边走边观察景物一样，从一个视区移向另一个视区，因此移动镜头没有固定主体。升降镜头则是由于被摄体较高，需要将摄像机放在可以做升降运动的机架上，通过从上而下（或相反）地拍摄，使被摄体依序在画面上展示出来。因此，升降镜头虽有主体，但是局部内容却是变化的，案例如图3-2所示。

（a）移动镜头

（b）升镜头

图3-2 移动镜头和升降镜头

注：该案例由天津师范大学教育技术学专业提供。

摇镜头是借助三脚架上的活动底盘或者拍摄者自身水平或垂直移动光学镜头轴线进行拍摄，摇摄可以将视线由一点移向另一点，也可以环顾四周进行摇摄移动。升降镜头和摇镜头多侧重介绍一些大场面环境，案例如图3-3所示。

由于屏幕画框的限制，无法用单一镜头看清这类环境中的一些细节时，电视画面的这些基本元素便可以用来完成此项工作，进而使摄像机得以在进入的空间里进行多角度、多景别地拍摄，全方位地表现空间或群体形象。

图 3-3 摇镜头

注：该案例由天津师范大学教育技术学专业提供

移动（包括升降）镜头和摇镜头的区别是：前者可以始终垂直地正对着被摄对象拍摄，其画面效果有些类似边走边看；而后者则由于摄像机的摇摄，其视觉效果有些类似对画面内容进行扫描的感觉。

3．跟镜头

跟镜头是在摄像机跟随运动被摄体一起运动时进行的拍摄，要求摄像机跟的速度与被摄物体的速度一致，运动的物体在画框中始终处于相对稳定的位置，而背景却始终在变化中。

跟镜头的景别要求在拍摄过程中始终不变。

跟镜头和推、移镜头的拍摄是各有特点的。推镜头的画面中始终有个主体，机位向主体推进，落幅停止在主体位置上；移镜头的画面中没有具体的主体，它从一开始就表现的是空间或群体形象；而跟镜头画面中始终跟随一个具体的移动主体，以主体运动的速度决定摄像机的速度，因而呈现的是一个相对稳定地表现运动主体的画面。

顺便指出，在制作电视画面的这六种基本元素中，能够产生画面纵深效果的是，摄像机的推、拉、跟镜头和变焦。例如，摄像机向画面纵深方向推进时，使离摄像机近的景物不断从画框两边滑出，人们的视线便会随摄像机的运动不断向纵深方向移去。又如将近景拉向远景时，也会出现近大远小的纵深效果等。

3.1.3 景别

运动镜头是指摄像机的拍摄方式，而景别则是指摄像机拍摄出来的画面效果。在多媒体教材中，借鉴了电影、电视的成功经验，即根据屏幕画面的特点，通过摄像机运动拍摄和镜头变焦方式，创造出不同画面造型和景别变化，形成了多媒体画面中表现"内部"运动和"外部"运动的因素。

例如，通过电视报道大会的盛况时，一般是用全景、近景和特写分别表现整个会场、主席台和报告人；用镜头变焦实现景别的变换；用移镜头依序介绍各排座位上的听众等。正是由于运用了这些运动画面的基本元素（各种运动镜头、各种景别及其组接），使本属静态画面的会场，得以生动、变化的形式呈现出来。由此可见，对景别的正确选择与合理搭配，是用好景别组接的关键。为此，有必要先认识一下各种景别的要点以及形成因素。

1. 各种景别的要点

景别一般分远景、全景、中景、近景、特写五种。电影、电视中由于故事情节和人物刻画的需要，采用的景别更多，除上述景别外，又增加了大远景、大全景、中近景、大特写等共十几种景别。

一般情况下运用的这五种景别的要点如下。

1）远景

远景一般表现比较开阔的场面，多用来交代环境和地理特点（见图3-4）。

2）全景

全景表现主体的全貌及主体周围的环境，有明确的中心（见图3-5）。

图3-4　远景

图3-5　全景

3）中景

中景处在全景与近景之间，拍摄时把握住物体的内部结构及表现力（见图3-6）。

4）近景

近景空间范围小，主要表现物体的局部，此时主体在画面上占主导位置（见图3-7）。

图3-6　中景

图3-7　近景

5）特写

特写表现被摄物体某一局部细节及内部特征（见图3-8）。

不同景别的区分，一般是以被摄主体在画面上所占面积的比例大小为依据。

多媒体教材的画面主要呈现教学资料，一般以全景和特写用得较多。按照被摄主体与屏幕画面的关系进行划分：

图 3-8 特写

① 表现被摄主体全貌及其所处环境特点的叫全景（见图 3-9）。
② 表现被摄主体局部细节的叫特写（见图 3-10）。

图 3-9 表现主体全貌及其所处环境

图 3-10 表现主体局部细节

例如，介绍汽车或仪器时，可将有汽车或仪器整体的画面视为全景画面，而将表现汽车或仪器的局部细节的画面视为特写画面。

全景与特写的景别对教学内容具有不同的表现功能。

全景所表达的内容，是要尽可能完整地表现被摄主体的全貌，其功能是呈现一个完整形态；或者交代出整体内部各个局部之间的关系；或者显示出一个系统内部各个体之间的联系。特写的功能则是突出整体中某一局部或群体中某个体的细节特征，旨在以各个击破的方式深化对整体或群体的认识。

特写画面满足了学习者看全景时，急于探究某些未看清的关键部位或个体细节的心理。这一点比以往课堂教学中采用挂图或黑板板书，更能满足学习者的心理需求。由于特写与全景画面的配合运用，使学习者的注意力在全景的"量"与特写的"质"上往返跳动，从而使学习过程有节奏地向前推进，这是符合人的认知规律的。

例如，在介绍"照相机的使用"的画面中，全景是照相机的全貌，再利用交互功能，通过鼠标单击相机各部件处的热区（光圈、快门等），便会切换到呈现相应部件细节的画面（即特写画面）上去，并且用解说词或字幕配合说明该部件的功能。这样便交代出整体结构及其各个局部之间的关系。

附带指出两点:

(1) 拍摄全景时,要注意拍摄的高度和角度的选择。

选择拍摄角度时,要注意主体在场景中所处的位置,以及主体和环境之间的关系。

拍摄高度的选择有俯拍、仰拍和平拍三种:俯拍常用来表现大场景,应注意让人看清该场景表现的主题;仰拍主要用于突出主体,可以把主体后面不必要的背景排除在画面外;一般情况下选择的角度是平拍。

选择拍摄高度和角度的目的是更好地呈现这些物体与环境之间的关系。仰拍、俯拍都要掌握好分寸,一般只稍仰、稍俯就可以。

(2) 不同景别组接的运动画面,要以全景画面为基准。

一般是由全景画面确定其他景别画面的色调与影调,这样便保证了该运动画面艺术上的统一。

2. 景别的形成因素

景别的变化是由三类因素造成的。

1) 摄像机与被摄体距离远近(摄距)的画面效果

在摄像机焦距不变的情况下,一般来讲,摄像机离被摄体距离近时,被摄体在画面中所占面积大,因而显得主体突出。反之,摄像机离被摄体远时,主体占的面积就小,主要显示主体在周围环境中的位置。因此,调整摄距的远近,画面景别也会相应地变化。

2) 调节镜头焦距的画面效果

在摄像机摄距不变的情况下,调节镜头的焦距会形成视角的变化和景别大小的变化。一般来讲,焦距与视角的大小是一种反向变化的关系,即焦距越长,视角越小;焦距越短,视角越大。

附带说明,视角一般以观看一定距离景物的有效范围为依据,人眼的水平视场夹角为 $40°\sim 60°$。

摄像机的镜头按焦距划分,大体可分为标准镜头、广角镜头和长焦距镜头(摄远镜头)三大类:水平视角(即水平视场夹角)在 $45°$ 左右、焦距在 25mm 基本上是标准镜头;广角镜头的水平视角一般在 $60°\sim 130°$,焦距在 16mm、12mm、10mm、6.5mm 等的系列镜头;长焦镜头的水平视角在 $8°\sim 23°$,焦距在 $50\sim 150$mm。

一般摄像机只用一个变焦距镜头,常见的摄像机镜头有 $12\sim 75$mm、$10\sim 150$mm、$9.5\sim 143$mm 等几类;数字摄像机变焦距镜头的变倍较宽,有 $8.7\sim 165$mm 和 $6\sim 150$mm 等。因此,一般摄像机和数字摄像机都已基本涵盖了上述三大类镜头的功能。

3) 被摄主体在纵向移动时形成的画面效果

被摄主体在摄像机镜头的轴线方向纵向运动时,主体在画面上所占的面积就会发生变化:或是主体由远而近,主体在画面上越来越大;或是主体远离摄像机,在画面上的面积变小,因而景别也相应变化。

虽然第 1 种和第 3 种都是摄像机与主体之间的相对运动,但是二者形成的画面效果是有区别的:摄像机移动时主体以外的背景也随之变化;而主体移动时(摄像机不动),只是主体在画面上的面积变化,背景是不变的。

以上三类决定景别变化的因素，拍摄时可以单独运用，也可以结合起来运用。

3.1.4 景别组接

和运动镜头的实景连续运动拍摄相比，景别组接至少在以下两个方面有所延伸：其一，进行组接的画面，可以不受时间和空间的限制，即可以不受限于在同一环境中的连续变化；其二，进行组接的依据，可以不受实景、实物同一性的限制，即允许根据画面内容衍变的需要进行组接。因此，在运动镜头之外引入景别组接的方案，是使运动画面的变化由写实向写意的一次飞跃。

电视画面中的景别组接，技术上由非线性编辑提供支持；运用时遵循"蒙太奇"艺术思想。

运动画面的组接，通常是放在多媒体教材中讨论的。编辑功能和蒙太奇思想原是在影视领域中的画面组接中运用的。多媒体技术问世后，多媒体教材中的运动画面除电视画面外，还包括计算机画面和多媒体画面；基于磁带的传统编辑被非线性编辑所取代；蒙太奇思想也出现了质的提升。

1. 非线性编辑

随着存储介质的改变以及音视频信号的数字化，视频编辑的手段也发生了质的变化：从"线性编辑"过渡到"非线性编辑"。

线性编辑是指在磁带上进行的编辑。磁带录放音视频信息需要按先后顺序进行，即先录先放，因此磁带被称为"线性存储媒介"。

非线性编辑是指在磁盘上进行的编辑。磁盘存取信息可以随机进行，不分先后，因此磁（光）盘被称为"非线性存储媒介"。

顺便指出，在录像机磁带上记录的音视频信息，可以有模拟信号和数字信号之分；而存储在计算机磁盘上的音视频信息，则必须是数字信号，这时如果待存储的是模拟音视频信号，还必须先将其数字化。

1）非线性编辑及其特点

非线性编辑系统是把输入的音视频信号进行模/数（A/D）转换，采用数字压缩技术存入计算机磁盘中。由于硬盘传输速率可以满足在 1/25s 内对任意一帧画面的随机存储和读取，从而能够实现音视频的非线性编辑。

非线性编辑系统将传统影视节目后期制作系统中的编辑机、调音台、字幕机和数字特技等设备集成于一台计算机内，用计算机处理、编辑文本、图像和声音，再将编辑好的视音频信号转换成模拟或数字信号输出，录制在录像机的磁带上，或存储在光盘、硬盘等存储设备上。非线性编辑系统中采用专门开发的非线性编辑软件实现编辑和特技功能，目前常用的编辑软件有 Adobe Premiere、Edius 等。

非线性编辑具有如下特点：

（1）非线性编辑系统以计算机（或工作站）为操作平台，用硬盘作存储媒介，对视频图像、声音、色彩和计算机图形、动画、字幕等媒体进行综合处理，因此实质上属于

一种多媒体设备。

（2）与传统的编辑系统相比，非线性编辑系统的优点有：不存在磁头和机械磨损；复制损耗很小（仅数字化和压缩、解压中有些损耗，远比磁带复制损耗小）；编辑精度高（避免了预卷、时基误差等）；特技（含数字特技）、动画、字幕、配音可与编辑同期进行；修改方便等。

（3）与传统的编辑系统相比，非线性编辑系统的缺点是：软件特技生成速度慢；用磁盘存取数字音视频信息，在存取速度和存取容量方面，都较磁带录放音视频信息略逊一筹；此外，既然非线性编辑是在计算机上进行的，因而不可避免地应注意一些计算机的通病（如瓶颈、死机及感染病毒等）的出现。

2）非线性编辑的艺术应用

非线性编辑是靠软件运行的，主要功能大体可分为切换、混合、各种划变、色键和数字特技等。这些功能在画面组接中应用时均会产生相应的艺术效果。

（1）切换效果（Switch）。

切换效果是在画面上用一个场景置换另一个场景（案例见图 3-11）。切换过程是在瞬间完成的，给人的印象是一种不被察觉的改变。因此，通常将其用来表现思路、视点的改变或者话分两头描述的教学内容。

图 3-11　画面切换

（2）混合（Mix）。

混合包括淡出和淡入两种效果（案例见图 3-12），其中淡出（fade out）是指场景逐渐消失；而淡入（fade in）是指场景逐渐出现的情况。

图 3-12　画面的淡出和淡入

注：该案例由天津师范大学教育技术学专业提供

一般将淡出、淡入结合起来运用，即当 A 场景逐渐消失时，B 场景逐渐显现。淡出、淡入效果能够体现出组接前后两个画面之间联系的紧密程度以及两个画面内容过渡的衔接性，尤其是当 A、B 两场景以半隐半显形式重叠出现时，可以用来对二者进行比较。

（3）划变（Wipe）。

从艺术的角度看，划变实际是一种画面的动态分割，即通过画面分割线的移动实现两个图像的切换。它将静止画面中的画面分割以运动画面中的动态形式表现出来，实现了前、后两个画面的组接（案例见图 3-13）。根据分割的几何图案和分割线的运动方式不同，形成了成百上千种划变方式，因而产生出种类繁多甚至意想不到的艺术效果。

图 3-13　划变特技效果

注：该案例由天津师范大学教育技术学专业提供

在教学应用上，可以运用划变产生的主画面与辅画面分别表现教学内容中的原因与结果，或者主体与局部，使学习者可在同一画面上看到二者动作的配合关系。

此外，各种划变方式会给教学镜头之间的转换增添艺术感。精心选择与教学需求匹配的划变形式，会对画面组接的艺术呈现起到锦上添花的作用。

（4）色键（Chroma Key）。

色键是利用某一纯色的色电平做键控信号，控制 A、B 两路景物信号的切换，用其中一路（如 A 路）的背景产生该键控信号，为此该路景物的背景必须是纯色（如蓝色）。由于一幅二维画面是以扫描方式转换为一维时间信号依序通过切换开关的，当扫描到 A 路的背景时，键控信号使切换开关选通 B 路景物信号；反之，当扫描到 A 路的前景时，切换开关选通 A 路前景信号。于是，由切换开关选通输出的画面上便是将 A 路的前景（如人或物体）叠加在 B 路景物之上。因为 A 路中的前景以外的背景（如蓝色幕布）已被 B 路景物所取代，犹如从背景中将前景抠出后叠加在 B 路景物上一样，因此色键特技又叫抠像特技（见图 3-14）。

（a）A 路信号　　　　　　　　（b）B 路信号　　　　　　　　（c）抠像后的画面

图 3-14　色键特技效果

色键在科幻教学片中的运用是十分广泛的,主要用于置换教学内容的背景。

在运动画面中,有一类是将电视画面与动画画面结合起来表现教学内容的,这就需要利用色键实现,具体实例将在 3.2 节中介绍。

2. "蒙太奇"艺术

蒙太奇(Montage)来自法语,原义为建筑学上的构成、装配,后被用于电影、电视艺术,主要指不同内容的镜头组接。

具体地,在故事片或电视剧的创作中,根据主题的需要,情节的发展,观众注意力和关心的程度,将全片(剧)所要表现的内容分解为一些段落、场面、镜头,分别进行拍摄和处理。然后再根据原定的创作构思,运用艺术技巧,将这些段落、场面、镜头,合乎逻辑地和富于节奏地重新组合,从而构成一个有机的艺术整体,形成一段完整地反映生活,表达思想,情节连贯的故事内容。这种构成一部完整影片或电视剧的独特表现方法称为蒙太奇。

夏衍在《写电影剧本的几个问题》中对于电影蒙太奇是这样论述的:"所谓蒙太奇,就是依照情节的发展和观众注意力和关心的程度,把一个个镜头合乎逻辑地,有节奏地连接起来,使观众得到一个明确的印象和感觉,从而使他们正确地了解一件事情发展的一种技法。"

这就是说,电视画面中的景别组接,只有遵循"蒙太奇"艺术思想,才能将画面中内容的运动、发展、变化合乎逻辑地,有节奏地表现出来。不论画面用来表现的是故事内容,或是教学内容,这一规则都是适用的。

在蒙太奇的产生和发展中,美、英以及苏联的许多著名导演都发挥了特殊的作用,爱森斯坦和普多夫金的贡献尤其显著,他们总结了自己和前人的创作经验,不断研究、探索实践,不仅丰富和发展了蒙太奇技巧,还创立了蒙太奇理论,提出了蒙太奇是电影艺术的独特的形象思维方法,并且将它与辩证思维直接联系起来,使它上升到美学和哲学的高度。

☆ 延伸阅读 ☆

爱森斯坦提出 1+1=3 公式,把蒙太奇艺术上升到一个新的理论高度,为完整的蒙太奇理论的形成做出了极大的贡献。把两个不同性质的镜头组接在一起,必然会产生一种冲突,这个冲突会产生第三重含义,从而形成一个新的镜头概念。简单来说,每一个电影镜头都有各自的含义,如果把两个含义不同的镜头组合在一起,就会产生这两个镜头之外的第三种含义。这就是蒙太奇学派的著名公式(1 + 1 = 3)所表达的意思。与此同时,两个镜头或画面组接起来会产生冲击观众心理联想的功能,从而达到带动观众情绪,引起观众共鸣的目的。

对于在电视画面中的蒙太奇,可以归纳出如下几个要点:

(1)可以使画面呈现按照故事(或教学)内容的发展进行,从而将观者带入有别于现实时空的情境之中。

(2)可以将一些彼此独立的镜头组合成一段完整的故事(或教学)内容,通过在观者的知觉中产生"新质",从而使电视画面得以实现传递知识信息和传递视觉美感的目的。

（3）多媒体画面问世以后，计算机画面和多媒体技术的加入，使传统"蒙太奇"的内涵发生了很大的变化。因此，在多媒体教材中运用的是变化后的蒙太奇，称为"广义蒙太奇"，详细内容将在 3.2.3 节中介绍。

3.2 计算机画面和多媒体画面的基本元素

计算机画面是利用计算机软件制作出来的运动画面。虽然计算机画面与电视画面的制作手段不同，但是在使静止画面基本元素产生动感的画面艺术效果上，二者却具有许多相似之处。3.1 节介绍的电视制作的各种运动镜头，其画面效果都能用计算机软件制作出来。

例如，计算机软件制作的左右、上下滚动功能，相当于摄像机的"摇"镜头和机位升降移动（见图 3-15）；动画的缩放功能与摄像机推、拉镜头的画面效果是相似的（见图 3-16）等。

不仅如此，计算机软件还能完成更多运动画面的功能，如旋转、镜像、变形等（见图 3-17）。

图 3-15　计算机软件制作的左右、上下滚动

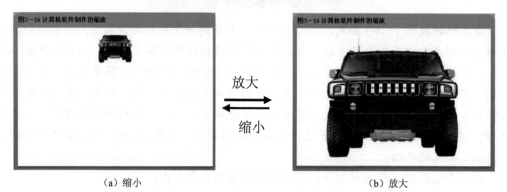

（a）缩小　　　　　　　　　　　　　（b）放大

图 3-16　计算机软件制作的缩放

　　（a）原形　　　　　　（b）旋转　　　　　　（c）镜像　　　　　　（d）变形

图 3-17　计算机软件完成的旋转、镜像、变形功能

　　正是基于计算机画面与电视画面的基本元素之间具有的这种相似性，多媒体画面艺术设计理论才将二者归并为运动画面的两种类型。此外，由于多媒体画面的基本元素是由计算机画面与电视画面的基本元素组合起来的，因此也应归并为运动画面的一种类型。

　　本节分别讨论计算机画面和多媒体画面的基本元素。

3.2.1　计算机画面的基本元素

　　计算机画面是用计算机软件制作的运动画面，主要指计算机动画画面，在本书中也可简称为动画画面。计算机动画区别于计算机图形的标志，是使图形产生了运动效果。计算机画面的基本元素，可以视为那些使计算机图形（包括画面上的主体、背景及色彩、肌理、影调）产生变化、运动的技术手段，即计算机动画制作技术；也可视为动画的运动（变化）方式。

　　动画大师诺曼·麦克拉伦（Norman Mclaren）说，"动画是'画出来的运动'的艺术"。这就是说，运动是动画艺术的本质，而这种运动是画出来的。运动指的是运动画面的共性，即呈现方式；而"画出来的"说出了产生运动的技术手段，即两类运动画面的区别：计算机动画的制作与上节运动镜头的拍摄是不同的。因此，这句话实际上已全面地概括了计算机画面的基本元素。

　　在讨论计算机画面的基本元素之前，先简要介绍一点计算机动画的基础知识。

1. 认识计算机动画

　　依据人的视觉残留生理特性，动画装置采用了与电影（或电视）相同的标准，即以每秒 24（或 25）幅画面的速率播放，再加上每秒 24（或 25）次遮挡，这样人眼看到的就是每秒放映 48（或 50）幅画面。既能有效消除闪烁看到连续运动的效果，同时又节省了一半的胶片（或磁带）。

　　传统动画片的制作工艺属于逐帧动画，组成动画的一系列相关画面的每一幅与前一幅只是略有不同。若按每秒 24 幅画面制作，一分钟的动画就要制作 1440 幅，可见制作工作量是十分巨大的。

　　从 20 世纪 60 年代起，随着计算机图形技术的迅速发展，计算机动画技术也很快发展起来，其标志是计算机动画制作软件及硬件的日趋成熟，计算机动画的应用领域日益广泛。多媒体教材便是其中的一个应用领域。

2. 计算机（动画）画面的基本元素

计算机动画的制作原理与传统动画基本相同，只是在传统动画的基础上，应用计算机技术完成了动画的制作和生成，从而不仅节省了大量手工制作劳动，而且其效果也是传统动画所达不到的。由于采用了数学算法处理方式，动画的运动效果以及画面的色调、影调和肌理等效果不断优化，同时使计算机动画的种类不断增多。

根据运动控制方式的不同，计算机动画可以分为实时（real time）动画和逐帧（frame by frame）动画两种；根据视觉空间的不同，又可将计算机动画分为二维动画与三维动画两种；根据动画的交互程度的不同，计算机动画还有交互式动画和非交互式动画之分。正是这些动画制作手段，构成了计算机（动画）画面的基本元素。

1）实时动画和逐帧动画

（1）实时动画。

实时动画也称为算法动画，是用算法实现物体的运动以及实现对该运动的控制。在实时动画中，计算机对输入的数据进行快速处理，并在人眼察觉不到的时间内将计算结果随时显示出来。实时动画的响应时间与许多因素有关，如计算机运算速度的快或慢；图形计算使用的是软件，还是硬件；所描述的景物是复杂，还是简单；动画图像的尺寸是大，还是小。实时动画的特点就是能够实时地显示，如人在操作电子游戏机时，游戏机上的运动画面一般都是实时动画。

在实时动画中，一种最简单的运动形式是对象的移动，它是指屏幕上的一个局部图形或对象，在二维平面上沿着某一固定轨迹做步进运动。在运动过程中，该图形或对象的大小、形状、色彩等效果是不变的。大部分的多媒体教材制作软件（如 Flash、PowerPoint等）都具有对象移动的功能（案例见图 3-18）。

图 3-18 实时动画中的对象移动功能

因为对象的移动相对比较简单、容易实现，而且不需要生成动画文件，所以在多媒体应用中经常采用，例如文字在屏幕上的滚动、平面图形在画面上的平移等。

（2）逐帧动画。

逐帧动画也称为关键帧动画或帧动画，即通过显示一帧一帧动画的画面序列而实现的运动效果（案例见图 3-19）。

图 3-19 逐帧动画

逐帧动画继承了传统动画的制作工艺，包括按照剧本要求、设计关键帧、绘制中间帧以及拍摄合成等制作环节。其中关键帧也称为原画，一般指表达某动作的转折或极限位置、一个角色的特征或其他重要内容的画面；中间帧则是位于关键帧之间的过渡画面，可能有若干帧。在关键帧之间可能还会插入一些更详细的或动作幅度较小的关键帧，称为小原画，以便于中间帧的生成。有了中间帧，动作就自然、流畅多了。在传统动画的制作过程中，不论是关键帧，还是中间帧，都是手工绘制出来的。

运用计算机制作逐帧动画时，中间帧不需要手工绘制，只需采用自动插帧的方式生成动画，即只要确定了起始和结束两个关键帧，其余的中间帧由计算机以插值的方法自动生成，并且自动产生过渡或渐变效果。也就是说，在整个计算机动画的制作过程中，仅需在时间轴（Time Line）上选定一系列关键帧的起始和结束位置，并进行绘制，然后选择中间帧的插帧方式，就可以动态生成一系列相关画面。因此，用计算机制作动画，远比传统动画工艺简单、迅速。

计算机动画的关键技术体现在动画制作软件和硬件上。动画制作工具软件是由计算机专业人员开发的。用户可以不需要编程，直接使用这类工具软件，通过相当简单的交互式操作，就能实现计算机的各种动画功能。不同的动画效果，取决于不同的计算机动画软、硬件的功能。虽然制作的复杂程度不同，但动画的基本原理是一致的。换句话说，动画的创作本身与其说是一种技术实现，还不如说是一种艺术实践：动画的编剧、角色造型、构图、色彩等的设计，需要靠技术与艺术完美结合才能较好地完成。总之，计算机动画制作是一种基于技术的艺术创意性的工作。

2）二维动画和三维动画

（1）区分二维动画和三维动画。

在第2章中，曾分别介绍了利用透视、遮挡、明暗（或阴影）、虚实以及利用斜线或曲线的变化等方法，形成显示画面纵深的视觉感，以达到一种立体效果。现在应该强调指出，这种利用联想和视觉经验形成的"立体"画面实际上仍然是二维的，只不过看上去是具有立体感的画面而已。

为了讲清这一道理，可以设想沿着纵深方向相隔一定距离站着两个人。从正前方看，这两个人显得近者大而远者小；当观者移到侧面，即站在两个人之间观看时，这两个人便应该是一左一右。这是在真实三维空间中的体验，即观者可以从不同的视角看到这两个人之间的位置关系。利用近大远小的透视原理在画面上表现这两个人时，实际只是固定在正前方一个视角。虽然也可以按照视觉经验，从正面或侧面等几个视角"画"出他们之间不同的位置关系，但是也只能是按照有限个固化了的角度呈现这种"立体"视觉效果。这种利用联想和视觉经验"形成"的立体效果称为二维"立体"效果。

因此，辨别立体效果是三维或是二维，关键看能否任意调整视点观察画面中的物体。在一些三维动画软件（如 3D Studio Max 等）中，安排了所谓的"摄像机"功能，从而可以实现从任意视点和轨迹观察三维场景。

（2）制作二维动画和三维动画。

二维动画和三维动画在制作方法上是不同的。例如，在二维处理中，如果制作人行走的动画，需要一帧一帧地绘制走路过程中变化了的画面（见图3-20），而在三维处理

中如果制作观察车辆整体的旋转动画,则需要先建立一个车辆的模型,再在车辆的表面贴上材质(见图 3-21),然后使模型步进旋转,每次步进便可自动生成旋转的动画画面。

图 3-20　二维动画制作

图 3-21　三维动画制作

注:该案例来自参考文献[32]。

如果将二维动画对应于卡通动画片,三维动画对应的则是木偶动画。如同木偶动画中要首先制作木偶、道具和景物一样,三维动画也需要建立角色、实物和景物的三维数据模型。模型建立好了以后,给各个模型"贴上"材料,相当于各个模型有了外观。模型可以由计算机控制在三维空间里运动:或远或近;或旋转或移动;或变形或变色等。然后,在计算机内部"架上"虚拟的摄像机,调整好镜头,"打上"灯光,最后,便形成了一系列具有立体感的画面。三维动画之所以被称作计算机生成动画,是因为动画中的物体不是简单地由外部输入的,而是根据物体的三维数据在计算机内部生成的,运动轨迹和动作也是按照三维空间进行设计的。

3) 交互式动画和非交互式动画

交互功能是计算机的一种属性,利用计算机制作的动画也就顺其自然地被赋予了这一属性。因此,自从计算机应用到动画制作领域后,交互式动画也就随之诞生了。交互式动画不仅给操作动画内容提供了可能性,而且还为用户留下了广阔的创作空间(见图 3-22)。

在使用计算机以前,制作的动画都没有交互功能,即均属非交互式动画。其实,非交互动画与交互动画又可以理解为"自动"与"手动"动画。

一般情况下,后者是通过单击或者拖动"热区"而产生运动(或动作)的。画面上的"按键"在单击下的动作,或者拖动滑块使画面上文字滚动等,都是交互动画的一些常见实例。

图 3-22 交互式动画

在教学中经常遇到一些需要手动控制设备（或仪器）动作的内容，例如，照相机的变焦镜头被单击后，镜头会伸缩移动，并且小窗口中被摄对象也会随之变大或变小。因此，将交互功能配合动画运用，所达到的教学效果是课堂上黑板板书和教学挂图望尘莫及的。

3.2.2 多媒体画面的基本元素

正如本节开始时所述，多媒体画面的基本元素是由计算机画面与电视画面的基本元素组合起来的，因此，可以用计算机画面和电视画面的基本元素界定多媒体画面的基本元素：使多媒体画面上原本静止的各基本元素产生运动或变化的技术手段，如电视画面中使用的运动镜头、景别组接等技术手段，和计算机画面中使用的各种动画制作技术手段。正因为如此，多媒体画面具有这两类基本元素的优势和用场。

由电视画面基本元素构成的运动画面，其优势在于"真实"，主要用于一些演示实际操作的场面和再现客观场景的镜头；由计算机画面基本元素构成的运动画面，其优势在于"创意"，十分适合用来说明工作原理、内部结构以及制作虚幻场景。因此，由多媒体画面基本元素构成的运动画面既可再现真实场景和演示实际操作，又能说明工作原理、内部结构和创建虚幻场景，如果将二者结合起来，其画面效果远非只用计算机或电视画面所能比拟的。

例如，影视作品"西游记"中，先拍摄主人公在蓝色幕布前的表演，再将视频图像从蓝色背景中抠出，通过色键将表演的主人公叠加到用动画制作的虚幻场景中去，从而使作品中描绘的神话情节得以在画面上再现。

多媒体画面的另一个典型实例是电视节目"天气预报"（见图 3-23）。

图 3-23 中，节目主持人的视频图像通过色键叠加到用动画制作的背景上。主持人的解说、手势与背景上略带动感的各种气象符号（晴、雨、雷、风等）的默契配合，使多媒体画面的优势得到了充分发挥。

图 3-23 天气预报

此外,有些电视台和学校采用的"虚拟演播室",是到目前为止视频与动画组合制作的最成功范例。在演播室中,播音员周围的布景全是用动画制作的,而播音员则是通过色键叠加到动画中去的。虚拟演播室的技术难点在于,要求拍摄播音员的真实摄像机与动画制作软件中"摄像机"(即"视点")保持同步,以保证真实摄像机面对播音员推拉摇移和变焦操作时,播音员周围的虚拟布景也能相应地变化。

由多媒体画面基本元素构成的运动画面,关键在于(电视、计算机)两类画面基本元素的结合,即"真实"与"创意"的结合。前者的可信度高,而后者的虚构性强,二者的结合为教学内容的设计提供了广阔的空间。

附带说明两点:

(1)由于视频能够如实反映客观实体,因此要求配套的动画尽可能逼真、精细,以期达到以假乱真的教学效果。

(2)与视频配套的动画制作,应力求满足教学内容的需求。必要时还需要采用交互功能进行控制,详细内容将在 3.2.3 节中介绍。

3.2.3 运动画面的组接艺术——"广义蒙太奇"

1. 问题的提出

从以上对三类运动画面(电视画面、计算机动画画面和多媒体画面)基本元素的界定中,给人留下一个印象:不论电视制作或计算机制作,似乎都应该按基本元素运动或变化的特点将技术手段分为两类,即"运动镜头类"——基本元素在画面内连续运动或变化;"画面组接类"——基本元素在画面内不连续运动或变化(加"类"表示包括计算机制作手段在内)。这一认识实际还是局限在电视制作的框架内。但是,在多媒体画面中,由于包含了电视、计算机两类画面的基本元素和制作手段,情况远比上述认识复杂!通过将"蒙太奇"(电视画面组接艺术)延伸为"广义蒙太奇"(多媒体画面组接艺术)的讨论,便可说明这一点。按照多媒体画面艺术设计理论,可以将运动画面基本元素的要点概括如下:

(1)运动画面区别于静止画面的特点,主要体现在动感上,因此运动画面的基本元素应该界定为,使静止画面上的基本元素产生动感的所有因素。以电视画面为例,就是那些使画面上的主体、背景及色彩、肌理、影调产生变化、运动的技术手段,包括各种运动镜头、各种景别及其组接的技术手段。

（2）运动镜头和景别组接为产生画面动感的两类技术手段，因此应被视为运动画面基本元素的两种类型。对于电视画面，运动镜头是通过镜头变焦和机位移动来实现的，呈现在画面上的被摄体相对画框的运动是连续的；而景别组接则是将不同景别的镜头（全景、特写等）根据内容呈现的需要进行选择并且编辑起来，形成画面内容的"跳转"。因此，这两类基本元素的区别就在于它们产生的画面动感是否连续。

（3）由于组成多媒体教材的运动画面除电视画面外，还包括计算机画面和多媒体画面，因此需要将上述认识电视画面基本元素的思路，延伸到其他两类运动画面的基本元素中。为此，一方面需要在运动镜头的拍摄手段之外，将计算机动画制作手段包括进来；另一方面，计算机技术和多媒体技术的加入，使规范电视画面组接的蒙太奇艺术内涵发生了很大的变化。为了保持上述思路的连贯性，在多媒体画面艺术设计理论中将规范（包括电视画面、计算机画面和多媒体画面在内的）运动画面组接的艺术，称为"广义蒙太奇"。

2. 广义蒙太奇

与影视艺术相比，在多媒体教材中，以下两方面原因导致传统"蒙太奇"艺术和技巧的质的变化。一方面，多媒体教材中的画面内容是按照教学计划设计的，其中没有人物活动和剧情发展，因而不存在故事情节中的时间和空间，这一点正好就是影视中蒙太奇艺术的基本思想；另一方面便是如上所述的，由于计算机、多媒体和网络技术的介入，和当年影视技术比较，不仅组成画面的媒体更加丰富，即除电视图像、声音外，还有计算机的图形、动画、文本等多种媒体参与，而且画面链接的方式和技术也更加多样化，除传统的线性编辑外，还引入了非线性编辑、数字特技、交互功能以及超文本、超媒体链接等。因此，有必要按照多媒体教材的这些特点，将传统"蒙太奇"的内容予以延伸，进而建立"广义蒙太奇"的概念。

综上所述，多媒体教材中的广义蒙太奇，是指运用多媒体技术手段制作画面和进行画面链接，从而使教学内容的呈现得以在有别于现实时间和空间中进行，旨在提高学习效率和取得好的学习效果。如果说传统蒙太奇是在影视画面中应用艺术规则，广义蒙太奇则是在（包括电视画面、计算机画面和多媒体画面在内的）运动画面中运用艺术规则。

这一定义凸显了广义蒙太奇用于多媒体教材与蒙太奇用于传统影视的区别：

（1）广义蒙太奇中包含了"画面构成蒙太奇"和"画面链接蒙太奇"两方面内容，而且二者涉及的基本元素彼此不同：构成画面的基本元素包括主体、背景、色彩、影调、肌理、镜头、景别、动画、文字、解说、音乐和音响等；而链接画面的基本元素则包括非线性编辑、数字特技、超级链接、人机交互等。

（2）广义蒙太奇按照认知学习规律和多媒体画面艺术规则将这些基本元素进行组合，以实现教学内容在画面上的最佳呈现。

通过解读上述要点可以看出，在广义蒙太奇的"链接"概念中，除了规范画面间链接的"画面链接蒙太奇"外，还增加了规范画面内不同媒体间链接的"画面构成蒙太奇"。前者简称为"帧间蒙太奇"；而后者简称为"帧内蒙太奇"。增加帧内蒙太奇的原因，是由于有了计算机、多媒体和网络技术的介入，因而在同一画面中出现了计算机媒体和视

频媒体之间的链接（即出现了多媒体画面）。

总之，在多媒体画面艺术设计理论中提出的"广义蒙太奇"概念，既是组接（电视画面、计算机画面和多媒体画面）运动画面的艺术，又包括了同一画面内不同媒体间链接的艺术；既可采用非线性编辑、数字特技等电视编辑手段，也可采用交互功能、超级链接等计算机、网络技术的链接方式，极大地满足了设计多媒体教材的需要。此外，在电视领域，"广义蒙太奇"与传统"蒙太奇"是兼容的。

3. 广义蒙太奇的应用

在多媒体教材中，运用广义蒙太奇的实例是很多的。

例如，学习使用示波器的课件中，主画面上是由计算机软件绘制的示波器操作面板，并在面板上各旋钮处设置热区。为了突出荧光屏上波形的显示效果，采用了视频捕获的真实示波器显示的波形，通过色键特技将其"贴"在示波器的荧光屏上，案例如图 3-24 所示。

图 3-24　帧内蒙太奇的实例——示波器

配合各旋钮热区的操作，荧光屏上的视频波形也相应变化，即通过操作面板和荧屏窗口的配合显示完成了对一台示波器的操作。这里，由于运用了特技手段，将一台示波器上的旋钮和波形分别由计算机绘制和视频捕获的素材表现，并互相配合显示到主屏和辅屏上（即不同于现实的空间），从而达到了改善教学效果的目的。

又如，在介绍"磁盘"的多媒体教材中，首先呈现的是这样一组镜头：用摄像机拍摄开盖计算机的全景，介绍硬盘在计算机中的部位，然后通过变焦（推镜头），落幅停止在硬盘位置上（特写）。接下来的一组镜头是：用鼠标单击硬盘（热区）后，硬盘盖开了，呈现的是另一组关于硬盘内部结构和工作的镜头，鼠标指针移到开盖硬盘内的磁头、磁盘、移动臂等器件时，均有相应的文字说明。众所周知，由于硬盘是密封的，因此用特写镜头呈现一组开了盖的硬盘工作的真实画面，可以极大地满足学习者对了解硬盘内部结构的好奇心（见图 3-25）。

由于硬盘是计算机中存储数据的地方，学习计算机时需要掌握数据在磁盘中存储的逻辑结构和物理结构，而后者是由磁盘的盘面、面上的轨道和扇区三部分组成的。尤其是当硬盘由多盘片构成时，为了讲解各面上的轨道形成"柱面"的概念，只好用计算机图形、动画表示，而这一部分内容只能采用计算机画面。

图 3-25　硬盘内部结构

该多媒体教材就是运用电视编辑和（或）交互功能等手段，将这些电视画面、计算机画面和多媒体画面链接组成的。在制作过程中，教学内容方面遵循的是认知规律；艺术呈现方面遵循的则是广义蒙太奇艺术思想。

需要说明的是，虽然上述广义蒙太奇的艺术思想是针对多媒体教材设计提出的，其实它的应用范围可以覆盖到更多的领域，包括广告设计、舞台布景设计等。

3.3　运动画面的视觉要素及艺术规则

3.3.1　运动画面的视觉要素

1．明确探讨运动画面视觉要素的思路

回顾第 2 章对静止画面中视觉要素的讨论，可以从客观方面的定位和主观方面的功能两个方面，将其要点归纳如下：

1）视觉要素属于客观刺激范畴

视觉要素是从构成画面的基本元素衍变出来的，对于静止画面，便是指其基本元素在画面上的变化、布置和（或）互相搭配。无论基本元素或视觉要素，都是在画面上呈现的，并且能够形成视觉效果的客观刺激。这两类客观刺激的区别在于，基本元素是显性的、明确的，即体现在具体的形体、背景及其属性上，可供设计者选择；视觉要素是隐性的、可变的，即体现在基本元素的布局、配合上，可由设计者进行操作。

2）视觉要素是引起视觉效果中"新质"的主要因素

画面刺激为什么能够形成视觉效果？关键在于知觉中产生了"新质"。画面上呈现的两类客观刺激中，隐性刺激（即视觉要素）是产生"新质"的主要因素。

画面所形成的视觉效果可以是"亮点"，也可以是"败笔"。其内因取决于由"新质"配合显性刺激的反映，是否能够形成和谐的知觉；外因则是在画面上选择基本元素，并操作其衍变视觉要素的过程中，是否遵循了艺术规则。

这就是说，按照设计目的和艺术规则来选择基本元素，操作视觉要素，实际目的在于加工知觉中的"新质"，使其与显性刺激的反映配合，形成和谐的视觉效果，达到准确

传递知识信息和满足审美心理需求的目的。

这些要点表明了多媒体画面艺术设计理论对视觉要素的共性的界定,因而能够使各相关艺术门类的艺术规则以统一的形式在多媒体画面上运作;但是,由于各艺术门类的基本元素互不相同,因而衍变出来的视觉要素也应该是各具特点的,只有按照各艺术门类的特点探讨由基本元素衍变视觉要素的过程,才能确保多媒体画面艺术设计理论与各门类艺术理论的兼容。

因此,界定运动画面的视觉要素,必须按照运动画面(即有别于静止画面)的特点,探讨那些在画面中产生运动"新质"的隐性客观刺激。

2. 运动画面中的视觉要素

从 3.2 节中已经知道,运动画面的基本元素实际是指使画面内容产生变化、运动的技术手段,包括各种摄像运动镜头、各种计算机动画制作以及画面组接的技术手段。

现在从几个方面来体验一下,这几类基本元素是怎样产生与运动有关的"新质"的。

(1)如 3.1.2 节所述,在采用摄像机记录的电视画面中,记录的运动(或变化)过程与实际过程是有区别的。

例如,俯拍运动会上团体操表演的镜头中,有一种居高临下的感觉;而仰拍舞台上英雄人物的亮相时,则在主观上会觉得被摄主体十分雄伟、高大。又如,摄像机镜头的推、拉、跟或者变焦,会使人们的视线随着拍摄方向,在画面的纵深方向上移动;又如,拍摄运动速度时,运动路线与镜头轴线的方位不同,会在画面上产生不同的速度感:横穿镜头而过的动作速度要比实际运动快些;而纵向镜头相对要慢得多。这些感觉都是由于在摄像技术手段中,运用了这样或那样的拍摄技巧,也就是在拍摄出来的画面中,融进了有别于显性客观刺激(即基本元素)的隐性刺激,以致在知觉中产生了与运动有关的"新质"的缘故。事实上,那些"居高临下""雄伟高大""纵深"以及"运动速度"的感觉,正是由运动画面上隐性客观刺激(即视觉要素)所产生的。

由此可知,在多媒体画面艺术设计理论里可以表述为:对于"运动镜头"这类运动画面的基本元素,它所衍变视觉要素的过程,实际是指对运动镜头运用技巧的过程。如果在运用技巧过程中遵循了艺术规则,则会使该运动画面产生和谐的视觉效果,即亮点;反之,违背了艺术规则,便会出现败笔。

(2)采用"画面组接"这类基本元素构成运动画面或多媒体教材时,它衍变视觉要素的过程,实际是对不同运动画面或媒体的选择过程。请看这样一个例子:

有五组镜头:

镜头 A 一辆汽车在高速公路上行驶(运动画面—电视画面);

镜头 B 悬崖边(静止画面);

镜头 C 马路边,有一路灯杆(静止画面);

镜头 D 汽车正在崖边下落(运动画面—动画画面);

镜头 E 路边的路灯杆歪斜,旁边停留一辆损坏的汽车(运动画面—动画画面)。

采用"画面组接"方式构成故事情节时,有两种不同的选择方案,将会形成两种不同的印象。

① 如果选择镜头 A、B、D 的画面组接，看到的是汽车冲到崖边落下去了（"新质"）。

② 如果选择镜头 A、C、E 的画面组接，看到的却是汽车撞倒路边灯杆，车也被撞坏了（"新质"）。

这就是影视领域常用的蒙太奇艺术，用多媒体画面艺术设计理论解释，便是在用"画面组接"技术手段（基本元素）的过程中，由于融进了不同的选择（技巧），因而就能产生出不同的故事情节（"新质"）。或者说，运动画面的基本元素衍变视觉要素的形式，还应包括"选择（技巧）"在内。

必须指出，多媒体教材遵循的是广义蒙太奇艺术，包括帧间和帧内蒙太奇两种类型，其中帧内蒙太奇指的是画面内不同媒体之间的链接，因此还应将不同媒体的选择（技巧）包括进去。一般地，画面或媒体的选择，要考虑以下几方面因素：

① 教学内容（文、理、艺术等门类学科，理论、实验、训练等内容）；

② 学习对象（成人或儿童，科普讲座或系统讲授）；

③ 学习条件（单机版或网络版，PC 或手机等）。

④ 如前所述，运动镜头和动画制作这两类基本元素，是各具优势和用场的，因此将电视画面的真实感与计算机画面的创意性配合运用，有时能起到优势互补、以假乱真的视觉效果。

例如，中央电视台播放的"嫦娥探月"电视片中，采用了如下一系列镜头：

① 火箭架的现场（电视画面/推镜头：全景→特写近景）。

② 火箭点火、起飞（电视画面/特写）。

③ 火箭升空，快速离开地面直冲云霄（电视画面/跟镜头）。

④ 二级火箭脱落，卫星两侧伸开太阳能板（计算机画面/动画）。

⑤ 卫星绕地球在飞行轨道上飞行（计算机画面/动画）。

在这个短片中，开始用各种运动镜头的电视画面，像新闻报道一样介绍了火箭现场以及点火、起飞、升空的全过程，给人留下了真实可信的印象（见图 3-26）。

图 3-26 火箭升空的实况

但是，在火箭继续升空的过程中，拍摄实况已不可能，这时动画创意的优势便显露出来。于是升空后的飞行"实况"，只好按照科普讲座的形式，通过动画创作的计算机画面表现出来。由于在短片制作过程中，内容上遵循了认知规律（即按照人们的认知习惯和视觉习惯），画面组接时采用的是广义蒙太奇艺术，因而显著地提高了这段计算机画面

的可信度，其中的"亮点"就体现在运动画面各基本元素的配合运用上。

该短片正是按照这一思路，通过动画将卫星在天空中的飞行全过程演示了出来，包括卫星绕地球轨道飞行，继而转轨到绕月球飞行，扫描拍摄月球表面并向地球传回数据信息，最后以视频形式将月球表面的真实图像呈现出来。如此安排的高明之处是：一方面，用计算机画面填补了火箭起飞和月球表面图像电视画面之间的空缺；另一方面，头、尾电视画面的陪衬，使观众不仅相信计算机画面的真实性，甚至期盼着用它揭示这段头、尾间空缺之谜。因此，可以将该10分钟左右的短片视为新闻报道与科普创作有机结合的范例。

综上所述，可以对有关运动画面视觉要素的概念归纳如下：

（1）运动画面的基本元素，是指各种摄像运动镜头、各种计算机动画制作以及画面组接的技术手段；而运动画面的视觉要素则是指在这些技术手段中融进的运用、选择、配合等技巧。从这个意义上讲，可以认为运动画面的视觉要素是在基本元素的基础上衍变出来的。

（2）使画面内容产生变化、运动的技术手段，是显性的、明确的，属于显性客观刺激；而在这些技术手段中融进的各种技巧则是隐性的、可变的，属于隐性客观刺激。在由画面内容产生的视觉效果中的"新质"主要是由隐性客观刺激引起的。

（3）艺术规则规范的是运动画面的视觉要素。如果在运用技巧过程中遵循了艺术规则，则会使知觉中的"新质"配合显性刺激的反映，产生和谐的视觉效果，即亮点；反之，违背了艺术规则，便会出现败笔。

3.3.2 规范运动画面的艺术规则

在多媒体画面艺术设计理论里，可以对静止画面与运动画面的呈现艺术比较如下：

构成静止画面的基本元素，是指画面上的主体、背景及色彩、肌理、影调，画面是通过它们对观者视觉形成客观刺激的；但是，在观者知觉里形成"新质"并且产生视觉效果，还得依靠基本元素衍变出来的视觉要素，或者说，画面产生的视觉效果是由这些基本元素在画面上的变化、布置和（或）互相搭配形成的；如果在衍变过程中遵循了艺术规则，则会使知觉中的"新质"配合基本元素的反映，产生和谐的视觉效果，即亮点；反之，违背了艺术规则，便会出现败笔。

静止画面的美是一种体现在画面上的空间美。

构成运动画面的基本元素，是指那些使画面上的主体、背景及色彩、肌理、影调产生变化、运动的技术手段，包括各种运动镜头、各种景别及画面组接的技术。画面是通过它们形成动感的；但是，在观者知觉里形成"新质"并且产生运动视觉效果，却是由于在基本元素的基础上衍变出来的视觉要素，即在这些技术手段中融进的运用、选择、配合等技巧。如果在衍变过程中遵循了艺术规则，则会使知觉中的"新质"配合基本元素的反映，产生和谐的视觉效果，即亮点；反之，违背了艺术规则，便会出现败笔。

运动画面的美应该表现在动感上，是一种体现在画面上的时间美。

借鉴美术、摄影领域的艺术理论和艺术技巧，在第2章中已经明确了，规范静止画

面的有（形体、背景上的）对比、均衡、（空间布置上的）变化以及（色彩、肌理、影调上的）对比调和等艺术规则；同样，借鉴影视和计算机动画制作领域的艺术理论和艺术技巧，本节将规范运动画面的艺术规则归纳如下。

1. 突出主体（主题）原则

在制作运动画面的技术手段中运用技巧时要遵循"突出主体（或主题），排除干扰"的艺术规则，确保运动画面在整个播放过程中，画面的主体（或主题）内容成为观者的注视中心。

经常采用的突出方法：

（1）将主体置于画面的视觉中心或明显的位置。

（2）使主体相对画面上的烘托、陪衬景物，处于异色、异质或鲜明的状态。

（3）尽可能避免烘托、陪衬或其他不相干的景物遮挡主体，或者转移视线。

例如，在"嫦娥探月"的电视片中，画面的主体是火箭及其运载的卫星。为了确保主体在起飞前或升空过程中始终处于画面的视觉中心，中央电视台采用了各种拍摄手段，甚至事先布置了多个机位进行分段拍摄。因此，尽管火箭飞行速度很快，但是播放的效果却是能够满足观者的视觉习惯和心理需求的。在升空后飞行的动画片中，卫星绕地球或月球轨道飞行，由于此时地球或月球占用了画面的明显的位置且面积较大，因此改用了动静对比和明暗对比的方法来突出主体。

在多媒体教材中有一种经常用运动画面来突出主体的方案，即为了从不同侧面观察某教学对象，采用旋转画面来呈现教学内容。电视画面中采用的有两种方案：

一种是被摄主体固定不动，将摄像机的机架沿着主体周围的轨道慢慢移动。这样拍摄出来的画面上，主体和周围环境都是随着拍摄角度改变而一起变化的；另一种方案则是摄像机固定，而将被摄主体置于一个旋转台上，使被摄体的不同侧面依序呈现在拍摄视角范围之内。这样拍摄出来的画面，仅主体旋转而背景是不动的（案例见图 3-27）。在计算机制作中，旋转功能一般采用后一种方案（案例见图3-28）。

图 3-27 摄像机不动，主体转动

图 3-28 计算机制作的照相机的展示

附带说明两点：

（1）一般认为，俯拍不如仰拍那样容易突出主体，似乎此时的主体不明确了。其实，像俯拍、全景这类画面，或用来表现主体与周围环境关系；或用来表现某一主题，此时

突出的应该是这类关系或主题。例如,俯拍运动会上的团体操表演突出的应该是整齐划一的操练或群体拼出的图案。

(2)在多媒体教材中,违背突出主体(主题)原则的例子是比较常见的,如片头设计中的背景过于抢眼或分散注意;呈现文本时的字色与底色的明度反差过低,影响阅读;用文本、解说难以说清楚某一难点,需要图解配合而未用等。由此可以看出,在制作手段中运用技巧时,遵循或违背突出主体(主题)原则,是产生亮点或败笔的关键。

2. 优势互补原则

在制作多媒体教材的过程中,无论是不同类型的运动画面配合,还是同一画面中不同媒体配合,都要遵循"优势互补,分工合作"的艺术规则,将多媒体的潜在优势充分发挥出来。

一般地,在多媒体教材中,每一类型的画面都有各自的用场和优势,只要将其合理配合,就体现了优势互补、分工合作的原则。例如,整体(全景)与局部(特写)的配合;实物(视频)与内部结构(动画)的配合;菜单页面与返回页面的配合等。

在"嫦娥探月"电视片中,计算机画面与电视画面的配合运用便是一个遵循"优势互补,分工合作"原则的范例。事实上,二者在天、地之间,虚、实之间进行分工合作,又各自发挥创意与写实的优势,以弥补对方的不足,因而才出现了上述"亮点"。从这个意义上讲,完全可以认为优势互补和分工合作,是规范运动画面制作技巧的一条重要原则。

多媒体教材和电视节目中体现优势互补原则的例子是很多的。例如,在教材中演示汽车(或桥梁)的破坏性实验时,首先拍摄汽车(或桥梁)的视频图像,以电视画面的形式呈现出来,给人留下真实的印象,然后仿照实物制作成动画,因而可以按照教学需求进行创意,设计出一系列毁坏性或消耗性的实验,并且融进交互功能让学习者操作。实验结果可以取自真实实验测试的数据,将其安排在相应的虚拟实验结果中,因而具有真实感。图 3-29 中案例示出的是电工学中的"高压电缆对接实验"。

图 3-29 动画演示"高压电缆对接实验"

由于采用动画形式配合进行实验,可以减少教学消耗,教学效果也很理想,因此现在已在各高校中广泛采用。

此外,在同一画面中,不同媒体配合也要遵循优势互补的原则。以图 3-24 中案例所示的示波器为例,荧光屏上的真实波形显示效果,配合计算机绘制的面板上各旋钮的热区操作,由于视频、动画这两类媒体以及交互功能的分工合作,并且各自的优势得到充分

发挥、互相补充，使学习者在课件中操作自如，感觉真实，达到了改善教学效果的目的。

必须强调指出，按照优势互补原则选择配合的媒体、画面的前提是对所选媒体、画面的特点和用法有清楚的认识。有关内容将在 3.4 节中详细讨论。

3. 动静一体原则

图 3-30 示出了多媒体画面艺术设计理论对运动画面中媒体的划分。

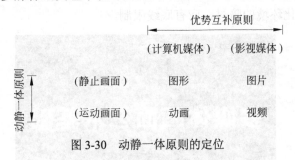

图 3-30 动静一体原则的定位

由此看出，"优势互补原则"是针对影视媒体和计算机媒体的特点提出的；而"动静一体原则"则是针对运动媒体和静止媒体的特点提出的。在运动画面中，动静一体原则常用于以下三个方面：

1）在同一画面上，将运动媒体和静止媒体视为一体

在运动画面上，静止媒体便于看清细节或等待思考；而运动媒体可以生动地反映教学内容或者给画面增添活力。在运动画面中将二者视为一体，有助于在知觉中产生"新质"，或者在看清细节的基础上增添动感。

例如，在介绍内燃机内部结构的多媒体教材中，为了让学习者看清内部结构，设计者放弃了采用动画呈现的方案，改为以计算机图形（静止画面）为基础，只是在局部活动的部件处采用动画，如凸轮、曲轴等（案例见图 3-31）。

动静一体原则还可用来规范主体和背景的关系。背景的作用是烘托主体或者美化画面，为了不喧宾夺主，一般采用主体运动、背景静止的形式。但是，有时主体是静止的（如以文本为主的屏幕或网页），为了使整体画面不呆板、生硬，增加小面积与内容相关的物体作为背景，并使之动起来，既不影响主体的表现，又增加了动感（案例见图 3-32 右上角的旋转小地球）。

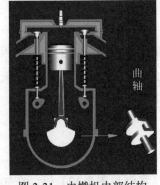

图 3-31 内燃机内部结构

图 3-32 小面积背景运动

需要说明的是，在动静一体原则中，应该将媒体之间相互配合以突出某一主题与背景陪衬、烘托主体区别开来。后者属于主从关系，应受不喧宾夺主底线的限制；而前者为配合关系，不受此底线的限制。例如，中央电视台的"新闻联播"片头，通过背景地球的转动，寓意新闻信息遍及全球，并使人联想到每天的新闻都在不断变化。由于此处片头与地球为配合关系，因此不受底线的限制。

但是，如果将"新闻联播"片头改为"多媒体画面艺术基础"，案例如图3-33所示，则地球背景便属美化环境的陪衬，应有底线限制。

图3-33　大面积背景运动

由此成功案例可以看出，按照动静一体原则，将静止与运动媒体视为一个整体中的组成部分，然后根据教学内容的需求统筹调用，就能取得满意的教学效果。

2）将静止画面的艺术规则移植到运动画面

如本节的前言中所述，静止画面与运动画面的美，分别体现在空间与时间上，动静一体原则是指，静止画面的艺术规则可以移植到运动画面上来。

例如，将静止画面的对比艺术规则用于运动画面，要求多媒体教材中各章、节的菜单、内容结构和版面布局尽可能形成对比；将静止画面的均衡艺术规则移植后，要求运动画面中菜单转移的画面上具有返回功能，或者说可以将双向跳转视为在时间轴上的"呼应"。此外还要求多媒体教材内，同一内容的标符、用色均应前后统一（即在时间轴上的"均衡"）；按照运动画面中变化、统一规则，要求各章、节背景的图案、用色及背景音乐应该大同小异（即在保持教材外观格调统一的基础上略有变化）。

3）运动画面与静止画面视为一体进行组接

（1）产生新质。

在"嫦娥探月"的电视片中，有一组火箭升空的画面。如果孤立地看，由于空旷的天空无参照物，似乎是火箭停在天空的静止照片。为什么观者仍然认为火箭是在天空中飞行？就是因为观者将这一组画面与它前、后的运动画面视为了一体，因而使这一组画面在知觉中产生了"新质"的缘故。

（2）节奏感。

展示多幅图片时，为了给播放过程增添一些动感，可以在图片更替期间添加一些数字特技，如各种划变效果（案例见图3-13）或淡入淡出（案例见图3-12）等。在知识信

息的静态呈现过程中，穿插一些动态效果，虽然信息量并没有增加，但是形成了认知过程中的节奏感（新质），有助于减轻视觉疲劳。

与在同一画面上动静关系分为两类一样，在组接的画面之间也存在配合关系与主从关系两类。例如，"嫦娥探月"火箭升空过程中的各组镜头是配合关系，共同分工合作表现"升空"这一主题；而在静态教学图片之间插入的特技效果过渡画面，则是陪衬关系，应注意掌握好分寸。

最后指出，正如第 1 章中所述，多媒体的关键特征和优势，便是多门类艺术领域中媒体的有机结合，优势互补原则和动静一体原则都不过是该特征的具体体现。以后将会进一步看到，在声音、文本等门类艺术领域中，还会有体现该特征的艺术规则出现。

3.4　各类运动画面呈现艺术的探讨

由于不同学科和课程的门类过于广泛且深浅不一，以致关于"什么样的教学内容应该选用什么样的媒体表现"的问题很难回答。但是，多媒体教材中采用的媒体类型是有限的，因此可以将问题倒过来提问，即"什么样的媒体可以表现什么样的教学内容？"或者问"什么样的运动画面可以表现什么样的教学内容？"。

从呈现艺术的角度看，三类运动画面（电视画面、动画画面、多媒体画面）都可以用来表现教学内容中的动感。为了回答上面的问题，需要分别对这三类运动画面的呈现特点、适用场合以及在运用中应注意的要点进行讨论。

3.4.1　电视画面的呈现艺术

运用电视画面表现教学内容，曾在 20 世纪 80 年代十分流行，在我国称作"电视教学"和"电化教育"，在国外则叫作"开放大学"（Open University）和"媒介服务"（Media Services）。当时采用的技术手段主要是用（录像）磁带记录模拟音、视频信号，由于在录像记录中已经解决了存储容量和存储速度的技术难点，一盘磁带可以记录 1～4 个小时的图像和声音节目。在多媒体教材中采用电视画面表现教学内容时，通过计算机磁盘记录数字音、视频信号，需要提高计算机的数据运行速度，增大磁盘存储容量。尽管对数字音、视频信号采用了压缩技术，但其数据量还是比较大，因此，在多媒体教材中，选择电视画面较为慎重。

下面分别讨论多媒体教材中的几种应用电视画面表现教学内容的场合。

1. 需要电视画面的场合

（1）在教学内容中，插入一些珍贵的视频镜头，可以显著提高教学资料的"身价"和真实感。

例 3-1　对于有关治疗视网膜脱落的医学多媒体教材，在医用显微镜下拍摄的珍贵手术镜头，将眼球内的视网膜病变以及采用医疗器具实施治疗的实际过程一览无余地呈

现在画面上。该教材用这样的电视画面配合病理的讲解，其教学效果甚至会超过临床见习，被医学院校师生和医务界同行视为难得的参考资料（案例见图 3-34）。

图 3-34　视网膜脱落手术镜头

类似的例子还有很多，如在火箭发射现场拍摄的一些与教学有关的重要资料；水库建成后首次放水的一些重要数据的视频采集；水下摄像机拍摄的水底作业等。这些都是在正常情况下无法得到的重要视频资料，将其恰如其分地应用于多媒体教材中，无疑会增强教学效果。

（2）在实验教学、技能操作教学以及示范教学等教学活动中，通过一些现场拍摄，有利于给学习者进行示范和演示。

例 3-2　在多媒体教材"PC 组装（DIY）"中，主板各部分元件及插座的识别、CPU 及内存条的安装、磁盘及光驱等的连接等，这些实际操作过程只能采用电视画面表现，必要时可以辅之以文字和声音解说配合说明（案例见图 3-35）。

图 3-35　PC 组装的操作过程

例 3-3　讲解新的教学理念和教学模式时，最好结合一位教师的课堂教学进行示范说明（案例见图 3-36）。

图 3-36　教师的课堂教学实况

由于多媒体教材具有采用多种媒体及运动画面的优势,所以可以采用这种课堂教学实况来配合理论讲解的方式,从而使一些新术语、新名词以及新的教学理念得以在学习者熟悉的教学实践中理解和接受。

例 3-4 在一些以实际操作或形体训练为主的学科中,除了讲授必要的基础知识外,专业课均以培养学生的技能、技巧为主。在这样的教学环境中,通过拍摄的方式将一些规范的操作实况记录下来,让学生反复观看,领会其要领,无疑是成本低、效果好的教学模式。图 3-37～图 3-39 分别给出了这些操作的实况:其中图 3-37 示出的是烹饪比赛的现场演示;图 3-38 示出的是工艺学校中进行手工编织教学的工艺课;图 3-39 示出的是体育学校中的武术训练课实况。

图 3-37 烹饪比赛

图 3-38 编织工艺课

图 3-39 武术训练课

类似的例子还有针灸与推拿的教材中,用电视画面呈现穴位的部位以及显示扎针、推拿的手法;各种球类、游泳、体操等训练中,采用微格教学检查每一动作的要领;京剧艺术的教学中,拍摄记录演出实况揣摩表演的神韵等。

在以上这些实际操作教学中,采用电视画面是最佳的选择,用其配合现场操作实习,可以取得事半功倍的教学效果。

(3)在多媒体教材中,有一些教学内容是不适合用动画画面表现的,只能通过电视画面进行教学。

例 3-5 讲解动物的种类、习性及活动特点时,为了给学习者提供一个真实的动物形态,一般采用拍摄照片或者视频图像作为辅助教材,后者由于能够通过动物的活动表现其生活习性,因此教学效果更佳。图 3-40 所示的是鸟类的活动情况。类似的例子还有鱼类、昆虫类等。

有关旅游的教学资料,是以介绍各地风景名胜和山水花草为主的(见图 3-41),这

些内容可用纸质材料，通过文字描述配以图片进行介绍，但是不如电视画面形象生动。

图 3-40　鸟类的活动图像

图 3-41　介绍风景名胜的电视画面

用音视频媒体介绍旅游景点，可以说是得天独厚的最佳配合，将这种在电视艺术中已被证实效果极佳的形式用于多媒体教材中，一定能取得好的教学效果。

例 3-6　对于一些著名的演出活动，如大型歌舞表演、交响音乐会、著名京剧演员的会演等，都只能用电视画面记录演出实况。其中有些世界级艺术大师（如帕瓦罗蒂等）的演出实况将成为音乐教学中的珍贵资料。图 3-42 所示的是一场交响音乐会的演出实况。

图 3-42　交响音乐会演出实况的电视画面

此外，类似的例子像名模表演、汽车展销、兵器或舰船的介绍等，这些内容都不适合用动画画面表现，而只能用电视画面进行教学。

2. 拍摄电视画面时应注意的事项

（1）对于电视画面有两方面要求，即传递信息内容和表现拍摄效果。但是，在多媒体教材中，应该以前者为主，即要求专业拍摄人员应与教师密切配合，预先从教学计划和艺术呈现的角度制订摄制方案，在拍摄过程中要遵循教学第一、艺术第二的原则。在按照教学要求取景的基础上，尽量保证教材的画面质量。如果教师掌握拍摄技巧，能够一人完成制作任务就更好了。

（2）由于摄像过程类似于用画面边框将现实世界中的景物"切割"下来，因此教材画面的质量是由取景来决定的。所谓取景，实际是指选择拍摄位置、角度和确定景别。要使教学的重点内容呈现在画面上的视觉中心部位，并且尽可能地将多余的内容排除在画面之外，即遵循"突出主体（主题）原则"。必要时，还需要对拍摄的对象加以修饰，即追求画面的教学效果的原则，有时是可以保持实况记录真实性原则的。

（3）由于视频数据量很大，为了节省数据量，拍摄的视频片段，应在满足教学需求

的前提下尽可能短些。如尽可能减小视频图像画面的尺寸，适当压缩处理视频数据量等。

☆ 延伸阅读 ☆

王雪等在分析了已有的微课视频特点的基础之上，以问卷调查的方式了解大学生对微课视频质量的需求，根据需求并结合相关理论提出微课视频的教学设计和画面设计两大方面的设计规则。教学设计角度：①教学内容精简化原则；②教学目标层次化原则；③教学过程情境化原则；④教学策略适用性原则；⑤教学媒体双通道原则。画面设计角度：①背景简单原则；②文、图、声并茂原则；③声音设计原则；④交互人性化原则。

3.4.2 计算机画面的呈现艺术

在多媒体教材中，电视画面与动画画面相比具有制作简单、反映真实的两大优势，因而十分适合用在 3.4.1 节所介绍的教学中。但是对于另外一些教学内容，例如，表现事物的内部结构、说明工作原理，演示一些虚拟的现象等，电视画面就会感到"力不从心"了，而表现这类教学内容正是计算机（动画）画面的强项。下面分别讨论多媒体教材中的几种应用计算机（动画）画面表现教学内容的场合。

1. 哪些场合需要运用计算机（动画）画面

（1）采用动画表现运动教学内容，可以取得突出重点、形象逼真的教学效果。

例 3-7 讲授机械传动系统这类与生产实际紧密联系的课程时，传统的教学方法是结合实际机械设备上的齿轮、连杆或凸轮实例进行讲解。从教学角度看，这些设备上与传动系统无关的一些零件会遮挡视线或者分散注意力，形成一种教学上的干扰。为了排除干扰，突出重点，后来采用教学挂图或教学模型来辅助说明，但又感到这些教具缺乏动感，不能反映机械设备工作时的运动路线及传动要领。

采用计算机动画演示，可以使上述问题得到圆满的解决：一方面可以将设备中传动系统以外的零件省略掉，只画出各传动部件的图形，案例如图 3-43 所示；另一方面由于采用了动画的形式，能够动态地演示出设备的运动路线及传动要领。因此可以认为，采用计算机（动画）画面来讲解机械传动系统，是一种较理想的教学方案。

图 3-43 齿轮传动系统示意图

例 3-8 无论横波、纵波,以及波的干涉、衍射等,都可以用动画形象逼真地表现出来,不仅如此,还可以通过鼠标拖动几个参数滑块,分别调节波形的振幅、频率和相位,如图 3-44 所示。

图 3-44 用动画演示波动现象

因此,用动画演示这类物理实验,比用演示实验仪器更简便,效果更好。

此外,在给运动员讲解跳远动作的力学分析时,采用简化人体的跳远姿态,即采用简意图以动画形式连续完成跳远的全部动作,并且配合矢量箭头讲解每一步动作的受力情况。这种将理论与实际紧密结合的教学形式,与上例中的机械传动采用计算机动画演示,属同一种类型。

(2) 动画不受实物结构的局限,可以深入到内部进行演示。

例 3-9 为了讲解人在不同状态下大脑的活动情况,可以用动画配合交互功能分别表现出觉醒、深度睡眠和做梦时的脑电波(案例见图 3-45)。从该图可以看出,由于有了动画和交互功能的参与,其表现能力比传统的教学挂图和模型都略胜一筹。

图 3-45 动画制作的脑电波

类似的例子还有用动画表现人体或生物的内部构造和各种零部件的剖面等。

(3) 将实物衍变成动画,然后按教学需求演示需要长时间的运动(变化)或者进行一些毁坏性、消耗性的实验,可以节省教学时间或费用。

例 3-10 地球的自转、公转运动,或者月球围绕地球的公转运动,都可以通过动画创意将其呈现出来,在教学规定时间内,演示完这类自转、公转运动的全过程(案例见图 3-46)。

此外,人的生长过程,从胎儿、出生、幼儿、青少年、成年到老年的生理特点,也

都可以类似地用动画演示出来。

图 3-46　行星运行轨道

例 3-11　有些化学实验的消耗材料较多，这时可以运用动画模拟实验，配合交互功能，既可让学习者动手操作，取得实验反应预期的结果，又能节省实验材料（案例见图 3-47）。

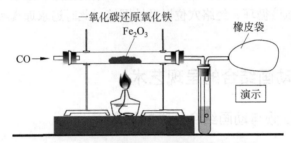

图 3-47　动画模拟化学实验

类似的例子还有，在住房安全教育中，用虚拟现实演示防火、防煤气泄漏、防盗等。用这种动画形式同样可以达到教学目的，而且成本大幅降低；在材料力学、水力学、电子仪器中采用动画形式进行实验，可以减少教学消耗，教学效果也很理想，现已在各高校中广泛采用。

（4）大量教学实践表明，用图示说明教材内容时，在某些情况下，采用动画的效果比课堂板书或挂图好。

例 3-12　小学数学课中讲解如何计算圆周长时，采用圆在刻度尺上滚动的动画表示，能使抽象的描述形象化，便于小学生理解（案例见图 3-48）。

图 3-48　圆周长的计算

在小学四则运算问题中，也可以列举出很多这样的例子。

目前的中、小学课程中，如语文、外语、历史等，经常有一些带有故事情节的课文，如果将其配上动画（或图形），会使教学过程形象生动，取得事半功倍的教学效果。此外，几何、机械制图、机械原理等课程，都特别适合用动画（配合色彩、文字、声音）表达。

2. 制作计算机（动画）画面时应注意的事项

（1）动画的优势体现在说明教学原理，表现内部结构或一些需要创意的内容，通常这些都是教材中的重点和难点。因此，一定要将动画的优势在教学效果上体现出来，如简明、扼要地演示工作原理或工作过程；层次分明地呈现内部结构等。评价动画画面的好坏，主要是看它在教学过程中是否运用得恰到好处，并且取得好的教学效果。

（2）按照认知规律，教学环境的改善对认知过程是有帮助的。因此精美、逼真的动画制作，有利于激发学习兴趣，改善教学效果。

（3）对高水平动画制作的要求，与其说是追求精美、逼真，不如说是追求教学效果更为准确！由于教学用的动画一般不用位图，而采用矢量图，对于有些教学内容，只需用示意图就可以说清楚。特别是那些由动画创作出来的抽象、想象的教学内容，如宏观宇宙、微观粒子、血液循环、经络穴位以及地图等，此时追求逼真实际是为了准确地表现科学原理。

3.4.3 视频与动画结合的呈现艺术

1. 适合采用视频与动画结合画面的场合

（1）由于视频信息量很大，因此一般采用缩小视频画面尺寸（如 1/4 屏画面）显示。为了掩饰视频画面小于屏幕尺寸这一现象，常用的技巧是专为视频画面绘制一个"框"，其形状如书本、画册、电视屏幕、相框的"框"等。

在多媒体教材"电视信号测试"中，"电视屏幕"上采用电视彩条信号，电视机却是动画画面。而且用鼠标单击电视机上的亮度、对比度旋钮时，彩条也随之变化（案例见图 3-49）。

图 3-49 电视机的彩条信号

（2）将视频图像从蓝色背景中抠出，然后叠加在动画画面上，便可按照优势互补原

则，将视频图像的"真实"优势与动画的"创意"优势结合起来，其教学效果远非只用计算机或电视画面所能比拟的。

这类例子已在 3.2 节中讨论过了，不再赘述。

2. 运用视频与动画结合画面时应注意的事项

（1）视频与动画结合画面（即多媒体画面）的优势在于，"真实"与"创意"的结合，因此要求以创新思维设计动画，使其与视频图像融为一体。此外，动画制作应尽可能逼真，争取达到以假乱真的教学效果。

（2）动画和视频图像的制作，均应以教学需求为依据，并且以是否取得好的教学效果为检验标准。

3.5　教学中应用最广泛的运动画面
——教学视频画面有效设计的专题研究

教学视频是基于多媒体的学习方式中学习者学习的重要对象。在教学环节或自主学习中有效应用教学视频能够将枯燥的讲解变得更加形象化和生动化。同时，教学视频画面自身的诸多特性必然会对学习者产生不同的影响，因此有必要对教学视频中画面元素进行有效设计。目前很多研究者使用各种技术（如眼动跟踪技术等），分析了教学视频中的各种组成要素对学习者学习行为和效果的影响。本节旨在归纳相关研究，期望对教学视频中画面元素的设计有更深入的揭示，以供设计者和使用者们参考。

3.5.1　教学视频中的字幕设计

1. 典型研究

Chan S 等通过实验探究屏幕捕捉型的教学视频中讲解字幕的影响，研究结果发现，讲解字幕并不存在冗余效应。汪存友也认为在线教学视频合理呈现讲解字幕，不会导致冗余效应，并且合理地呈现讲解字幕有利于强化学习者对关键教学内容的记忆和迁移。但讲解字幕并非越多越好，要综合考虑教学内容类型等各类影响因素进行设计。

王雪等在研究中将网络教学视频常见的字幕设计方式分为无字幕、全字幕和概要字幕三种形式。通过眼动跟踪实验发现，在陈述性知识类型的教学视频中，学习者更倾向于从字幕中获得知识，与解说词一致的全字幕有利于学习者记忆更多的学习内容，取得更高的学习质量。但在程序性知识类型的教学视频中，字幕的呈现对学习者产生干扰，不利于学习者的理解和迁移。这与汪存友的实验结论有共通之处。

王志军等提出新型交互式字幕（指字幕与情境恰当融合，创新应用合适的色彩、艺术字、图片等将文字动态化、情感化、内涵化的呈现方式）相比于传统字幕，更有利于促进学习者与学习资源间的交互，从而提升学习兴趣和学习效果。

2. 设计规则

规则 1：对于陈述性知识，应该为视频配上字幕，与解说词一致的完整字幕有利于帮助学习者获得更多的学习数量，当讲解到重难点知识时才出现的概要性的字幕，则会帮助学习者取得更好的学习质量。

规则 2：对于程序性知识，应该为视频配上概要性的字幕，概要性字幕能够帮助学习者取得更多的学习数量和更好的学习质量，同时应该避免为视频添加完整的字幕，以免对学习者的学习产生干扰。

规则 3：在对字幕进行设计时，可根据视频需要，使字幕与情境充分融合，创新应用恰当的色彩、艺术字体、图片、动画和音效等将文字或字幕动态化、情感化、内涵化呈现，形成新型交互式字幕。

3.5.2 教学视频中的线索设计

1. 典型研究

线索（cue）是指在多媒体学习材料中采用的一种非内容信息，如颜色、文字、图片显示大小等，用于引导学习者关注学习材料中的关键信息，指导学习者的认知加工。梅耶等通过总结以往研究，提出线索具有三个重要功能，即引导注意、引导知识组织和引导知识整合。De Koning B B 等进一步将其凝练为选择、组织和整合。

Boucheix J M 和 Lowe R K 指出，在时间上合理地呈现线索有利于帮助学习者整合时空信息，从而促进更高效的视觉认知加工和学习效果。谢和平等认为线索与解说应同步呈现，可促进图文整合和学习效果。同步的线索设计能帮助学习者将解说和对应的画面元素进行匹配，达到"所见即所闻"的效果，提高学习者的注视时间，帮助学习者将图文信息整合成一致的心理表征，最终提高学习效果。

梅耶将线索分为言语线索和视觉线索两类，其中言语线索是指操纵和设计关键文本内容以引起学习者注意，包括设置标题、列举大纲、解说音提示等，视觉线索是指添加标注以增强视觉感知效果，包括箭头、颜色、聚光灯、显示空间和手势等。Ozcelik E 等利用颜色（视觉线索）进行线索设计，并记录学习者的眼动过程，发现被试者对线索区域信息的注视次数和总注视时间更多。古岱月的研究表明教学视频画面中重难点提示（言语线索）在右侧时，学习者的整体学习效果最好。杨九民等通过实验研究得出结论：低知识经验水平的学习者在学习含有视觉线索的教学视频后，学习满意度与学习效果有显著提升。王雪等的研究表明，言语线索、视觉线索以及"言语+视觉"的混合线索都有利于帮助学习者对信息的选择，而视觉线索和混合线索还可帮助学习者进行信息的组织和整合。

2. 设计规则

规则 4：教学视频中应添加线索，与无线索组相比，视觉线索、言语线索和混合线索（综合使用视觉和言语线索）等线索呈现形式都能有效将学习者的视觉注意力引导到

线索区域，帮助学习者合理分配有限的认知加工资源，取得更好的学习效果。

规则 5：教学视频中可通过设置线索突出重难点内容。注意，在设计线索时，线索与解说应同步呈现，避免呈现速度过快，教学视频显示空间过小。

3.5.3 教学视频中的情绪设计

1. 典型研究

梅耶认为情绪设计是对多媒体学习材料中呈现教学内容的关键元素进行再设计和修饰，其中，对图形等视觉元素增加拟人化的特征、采用暖色等被称作视觉情绪设计，对解说的音高、音色进行调整，添加符合教学需求的背景音乐等被称作听觉情绪设计，目的是增强学习材料的吸引力，进而提升学习者的学习动机、引发学习者的积极情绪。

Um E 等人运用颜色和形状对多媒体学习材料"人体的免疫过程"进行情绪设计，结果发现暖色和圆形可以激发学习者的积极情绪，降低感知到的难度并且提高理解和迁移成绩。梅耶认为添加非常有趣的细节（也被称为诱人的细节）可以提高学生的学习效果，因为添加的细节会让学习者更加努力学习，但添加的细节必须使用得很有节制。梅耶等的研究发现，采用圆形、表情丰富的拟人化设计能够促进多媒体学习。熊俊梅等通过实验研究发现，视觉和听觉情绪设计均可诱发学习者的积极情绪，提高成绩，这与韩美琪的研究结论一致。Chung S 等通过在背景图像加入动机线索这一方式，对教学进行情绪设计，并且用实验证明了适度使用带有动机提示的背景图像对学习者情绪和效果有积极影响。

杨红云等的研究采用元分析方法，对二十年来国内外有关视觉情绪设计影响学习效果的 31 篇文献进行了梳理与分析。研究发现：整体而言，视觉情绪设计能够促进保持成绩、理解成绩和迁移成绩的提高，且总结出多媒体学习材料中使用饱和、高亮暖色、图片及拟人化设计对于多媒体学习认知过程和学习效果有益。Brom C 等对多媒体学习中拟人化和愉悦色彩对学习的影响进行的元分析也表明拟人化和使用彩色是有效的设计原则。

2. 设计规则

规则 6：对教学视频进行情绪设计，一是使用具有美感的设计元素进行视觉情绪设计，如对文字、图形、图片等视觉元素增加拟人化特征，采用暖色、圆形设置合理的布局等；二是对教学视频进行听觉情绪设计，如设置解说的音高，调整音色，添加符合教学需求的背景音乐等。

规则 7：当教学视频中需要出现与教学内容呈现无关的背景图像时，适度加入动机线索（如促进生存、避免危险等）更有利于学习者合理分配有限的认知资源。

3.5.4 教学视频中的交互设计

1. 典型研究

教学视频中交互设计的目的在于激发学习者的主观能动性，引导学习者主动学习、

建构知识体系，从而促进有意义学习结果的发生。

梅耶通过实验研究验证了自主控制有利于提升学习者的学习效果，而且自主控制的交互性越高，赋予学习者的学习自主性越多，越有利于学习者学习。王雪等通过实验研究得出结论：在陈述性知识类型的教学视频中应该添加交互功能，而且交互控制程度越高（完全自主选择 ＞ 选择既定顺序 ＞ 无选择），对于优化学习者的视觉认知行为，获得更好的学习体验和学习效果越有利。在程序性知识类型的教学视频中应该添加交互功能，优先设置完全自主选择类型的交互控制程度，该类型对于控制认知负荷、优化认知行为最有利，但应避免添加选择既定顺序类型的交互控制程度，因为它会导致学习者对程序性知识的技能转化与应用产生干扰，阻碍有意义的学习发生。

王雪等采用实验研究法探究触摸交互和鼠标交互对不同年龄学习者数字化学习效果的影响，提出在选择和设计数字化学习材料的交互方式时，对于大学生，触摸交互最佳，对于中学生，可自由选择。杨九民等认为弹幕作为在线视频课程中的一种新型交互方式，能够让学习者与视频内容实时互动，并且通过实验研究得出弹幕对学习者的学习具有积极影响。

2. 设计规则

规则 8：对于陈述性知识教学视频，采用完全自主选择或选择既定顺序交互方式，可以优化学习者的视觉认知行为，引导学生主动建构知识。

规则 9：对于程序性知识教学视频，可采用完全自主选择交互方式，帮助学习者有效控制认知负荷，但应避免使用选择既定顺序，防止对程序性知识的技能转化和应用产生干扰。

规则 10：对于大学生，可优先选择触摸交互。对于中学生，触摸交互和鼠标交互可自由选择，同时可通过实际需求增加交互弹幕进行实时互动，以优化学习效果。

3.5.5 小结

教学视频因其多通道展现教学内容的特性而成为数字化学习资源的首选形态之一。对教学视频中各个元素（如字幕、线索、情绪元素、交互等）进行设计，可以增强学习者的学习动机，提升学习效果，但也并不是对所有元素都需要进行设计，在提高学习资源质量的同时，其与内容的适配性也是关键，所谓"弱水三千，只取一瓢饮"，正是这个道理。注意运用相关理论或原则指导教学视频的设计，加强画面信息的可认知程度，使学习者更加准确、有效地接受和处理知识信息。

【复习与思考】

理论题

1. 谈谈你对运动画面的理解。

2. 什么是画面"内部运动"和"外部运动"？
3. 六种运动镜头属于基本元素，还是属于视觉要素？
4. 电视画面有哪些基本元素？计算机画面有哪些基本元素？
5. 确定运动画面的依据是什么？
6. 什么是运动镜头？运动镜头有哪几种？了解六种运动镜头各自的特征和功能。
7. 电视画面、计算机画面、多媒体画面的视觉要素各是什么？
8. 画面组接的含义是什么？有哪些种类？
9. 谈谈你对蒙太奇和广义蒙太奇的理解。
10. 哪些教学内容适合采用视频与动画结合的画面？试举例说明。
11. 哪些教学内容需要运用计算机（动画）画面？试举例说明。
12. 规范运动画面呈现的三个艺术规则是什么？
13. 广泛阅读文献，了解教学视频画面有效设计的相关研究。

实践题

1. 在网上找一些运动画面，分析它们的基本元素。

2. 选定教育技术学某门课程的某个知识点，运用表现运动画面的两种形式（运动镜头和景别组接）进行多媒体教材的制作。

3. 项目实践：搜集各种动态多媒体学习材料，为大学教育技术某门课程的某个知识点学习做准备，并借鉴本章的艺术设计规则，设计该知识点的动态多媒体形式的学习材料。实施教学和学习效果测试过程后，发放问卷（自制），统计相关调查数据，分析使用的动态多媒体材料有什么优点和不足。

文本呈现艺术设计

第4章

【本章导读】

第2、3章分别讨论的静止画面和运动画面的艺术,其实只是涉及图形和图像在画面上的呈现艺术。在多媒体教材中,属于视觉领域的媒体,除了"图"(即图形、图像)以外,还应包括"文"(即文本),因此本章准备讨论文本在多媒体教材中的呈现艺术。

由于多媒体教材是基于屏幕的教材,因而文本在多媒体教材中的呈现艺术,主要是指文本在屏幕上的呈现艺术。正如1.3节中指出的,屏幕以呈现图形(尤其是运动图像)见长,而文字则一直是用在书本教材上表述内容的,现在将文字从纸介质搬上屏幕,自然会遇到这样两个问题:

① 搬上屏幕以后,文本有哪些特点仍然保持,有哪些特点需要改变?

② 搬上屏幕以后,文本呈现应注意哪些要点?文、图配合的形式与在纸介质上有何不同?

为了强调在显示屏幕(影视、计算机)上呈现文本与纸介质(如书籍、报刊等)上的文字的区别,本章采用了"屏幕文本"(Text On Screen,TOS)这一术语,并且将在讨论有关屏幕文本的基本元素、视觉要素和呈现艺术的问题之前,先回答上述两个问题。

【关键词】 屏幕文本;基本元素;视觉要素;运动文本;易读性;适配性;艺术性

【本章结构】

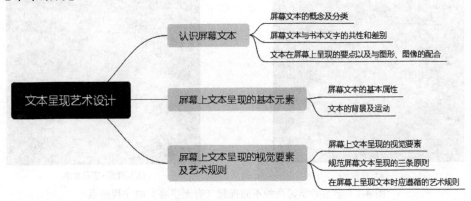

4.1 认识屏幕文本

4.1.1 屏幕文本的概念及分类

1. 屏幕文本的概念

我们现在常用的"文本"一词来自英文 text，也有本文、正文、语篇和课文等多种译法。它是指书面语言的表现形式，可以是一个单句，如谚语、格言等，也可以是多个句子的组合，如一个段落、一篇文章。解构论认为，文本不过是一种特殊而又一般的文本"书写"形式而已。文本这个词广泛应用于语言学和文体学中，而且也在文学理论中扮演活跃的角色，但它含义丰富而不易界定，给实际运用和理解带来一定困难。一般地，文本是语言的实际运用形态。而在具体场合中，文本是根据一定的语言衔接和语义连贯规则而组成的整体语句或语句系统，有待读者阅读。

总之，文本就是以文字和各种专用符号表达的信息形式，是现实生活中使用最多的一种信息存储和传递方式。在多媒体画面语言中，文本主要指屏幕文本，是多媒体画面的最基本元素之一。多媒体画面的信息呈现、输入与输出等交互操作主要通过屏幕完成，屏幕包括台式计算机屏幕、电子白板、平板电脑屏幕、手机屏幕等。因此，我们把显示在屏幕上的、用于表达信息内容的、能够进行编辑的文本称为屏幕文本。屏幕文本是多媒体教材中最基础也是最主要的组成部分，既可以独立出现，也可以与其他要素组合呈现。王雪、王志军和侯岸泽使用眼动仪跟踪了学习者学习两种不同视频（有无字幕）的眼动行为，如图 4-1 所示。图 4-1（a）的视频画面没有添加文本字幕，学习者的视线主要集中于视频画面区域；图 4-1（b）的视频画面添加了文本字幕，学习者的视线更多地集中于视频中的文本字幕区域。这表明，当与其他形式媒体组合时，屏幕文本仍是学习者获取信息的主要来源，因此有必要对屏幕文本的设计呈现方式进行深入讨论。

（a）视频

（b）视频+字幕文本

图 4-1 学习者学习两种不同视频（有无字幕）的注视热点

2. 屏幕文本的分类

根据应用场合的不同，我们将屏幕文本分为标题文本、交互文本、内容文本、图表

文本和图像文本五大类。

1) 标题文本

标题文本一般用来概括主题，是文本内容的浓缩，与文本主题密切相关。标题文本常用于章、节、小节标题等，它的呈现形式一般与主题相呼应，但在颜色、字体大小等方面都会与内容文本有所区别。主标题文本的字号在保证标题内容尽量在一行显示的前提下可以适当选择偏大一些，还可以采用艺术字增加主标题的艺术美感，副标题使用常规文字，字号略小于主标题。图 4-2 中，"中国山水画"就是该多媒体课件的主标题，通过字体的变化、位置的变化、字色的变化以及与背景图片的配合，呈现出与课件主题相匹配的艺术风格。

2) 交互文本

一般来说，如果单击某个文本，文本的内容与其跳转的内容相吻合，则发生交互作用，那么这种文本也就被称为交互文本。交互文本多用来作为导航菜单，在艺术呈现上一般也与主题内容相呼应。图 4-2 中的"简介""形式"等就是交互文本，作为课件的导航菜单，选用"华文行楷"字体，并以印章图片作为背景，呈现出的艺术风格与山水画卷背景相吻合。

图 4-2 标题文本和交互文本

注：该案例由东营市振兴小学王美妍老师提供

3) 内容文本

内容文本相对于标题文本而言，则是对主题的详细陈述。内容文本在文本数量上一般相对较多，因此我们对内容文本字号的选择，应根据内容文本的数量进行确定。图 4-3 中的内容文本则是对主题"国画装裱"的详细介绍，其字号相对来说较小、字体与课件整体风格相统一，呈现出与课件主题相匹配的艺术风格。

4) 图表文本

图表是一个可读可视化的复合体系，能够更好地将隐含的、复杂的和含糊的信息内容加以归纳编排，运用特定的视觉化元素以显著、鲜明、简单、直接、连贯的可视化方式直观地呈现。图表文本一般出现在表格中，即表格中所包含的所有文本，包括数字、符号等。为了不对学习者产生干扰，分散其注意力，通常对图表文本不作艺术性的加工和处理，尽可能使其清晰、明了，以便于学习者理解。图 4-4 中的图表文本就没有添加艺术效果，整个图表看起来清晰、简洁。

图 4-3　内容文本

5）图像文本

与图表文本相似，图像文本则是对图像进行解释说明，帮助学习者更好地理解图像，更好地发挥字义的作用。同样，与图表文本相同，为了避免学习者被图像文本的艺术性所干扰，使学习者很快建立对图像的认知，一般也不对图像文本作艺术处理。图 4-5 中的文本说明了仪器的名称，并未添加艺术效果。

实验分组	计算机屏幕			iPad		
	平均值(S)	标准差	N	平均值(S)	标准差	N
12 号	168.2100	72.39487	10	159.1890	60.15829	10
18 号	130.8310	47.29279	10	149.0780	59.71583	10
24 号	105.7600	48.78163	10	141.7380	47.98331	10
28 号	138.1980	54.96558	10	120.1590	40.02649	10
36 号	93.8710	41.52055	10	163.4400	67.48842	10

图 4-4　图表文本

遥测式眼动仪

图 4-5　图像文本

4.1.2　屏幕文本与书本文字的共性和差别

1. 共同点

在书本教材或多媒体教材中，文本有两个特点是可以通用的，即表意准确和形义分离。

（1）表意准确是文本传递知识信息的优势。将这一特点带进屏幕，便可在图形、图像力所不能及的场合起到画龙点睛，甚至取而代之的作用。文本传递信息的准确性是图形和图像无法比拟的。

例如，没有文字配合标明地名、河流名、道路名等，而只剩下图形（即圆点、圆圈、线条等）的地图，将会变成一张看不懂的图纸。同样，仪器面板上画的一些旋钮、开关、

插孔,也是需要文字配合才能标明其功能。管道里排放出来的污水或烟尘,也都需要用文字注明其成分、温度等。文本表意准确的这一优势在纸介质或屏幕上,都可用来弥补图示的不足,起到画龙点睛的作用。

按照信息加工认知理论,人的大脑中的表象是以组块形式组织的,每个组块的指代符号经常用的是文字(或言语),呈现这些指代符号的文字(或言语)可以准确地调出它所代表组块的表象内容。因此,用文字指代符号可以将它所代表的理论、概念、定律、公式等内容准确地表达出来。不仅如此,由于人脑中的表象可以是客观存在的反映,也可以是各种反映的组合,还可以是对其进行修改、加工后"创造"出来的表象内容,所有这些新、旧表象都可以用相应的指代符号(文本)表示出来,因此,在教学中的许多抽象概念、一些视觉无法达到的客观存在或客观规律,都可以形成大脑中的理论或概念。在屏幕上呈现这类教学内容时,采用图表达往往会力不从心,可以借助文字的形式进行描述。

顺便指出,正是由于在多媒体教材中保持了文本"表意准确"这一优势,才使得它能够和书本教材一样,对于人类知识积累和文化传承具有重要的意义。

(2)形义分离是指文本传递知识信息的机理。它表明文本的"形"在屏幕上呈现时,应该与图形、图像一样遵循静止画面和运动画面的艺术规则。但是,文本的艺术呈现与用文本表意(即传递知识信息)是互相分离、彼此独立的。

例如,电视节目"新闻联播"的片头中,文字标题在转动的地球和雄伟的音乐背景烘托中呈现出来,使观众感觉到图、文、声、色融为一体的气氛,这是由于文本的"形"按照艺术规则呈现的结果。但是,如果将"新闻联播"四字的顺序颠倒,或者其中有了错别字,此时对艺术效果的影响并不大,但是文本传递信息的功能却丧失了。

此外,文本所特有的修辞美,完全是通过字义表现的,如华丽的辞藻、严谨深刻的论述以及优美的诗篇等,这些都是一种有别于字形呈现艺术的潜在美。因此,在屏幕上运用文本媒体时,除了注意呈现在画面上的形式美外,不可忽视文本的表意功能和修辞美的特点。换句话说,构成呈现文本画面的基本元素,不仅包括字形,而且还应将字义考虑进去。

2. 不同点

人们对于文字在书本教材中的运用已经习以为常,将其移到屏幕上呈现时,应该注意以下三个方面的变化。

1)表达方式上的变化

在书刊杂志上,文字是按照语法、句法叙述的,每一句的主、谓、宾语结构以及修饰词、标点用法都应十分严谨,否则视为低级错误。文字的这种表述方式,不可避免地存在大量语法修辞和标点符号等冗余信息;但是在多媒体教材上,文本则可以采用所谓"画面表达方式",即在保证知识信息准确传递和屏幕文本易读性的前提下,可以简略地采用提纲,甚至关键词等形式进行表述,不仅省略了大量语法方面的冗余信息,而且可以配合图、声媒体,对教学内容的阅读、理解和记忆更加有利。

顺便说明,文本在屏幕上也可以采用按照语法表达的方式(如网上博客、新闻等),

但这并非屏幕呈现的最佳方式，篇幅不宜过长。采用书本搬家的方式，绝对是一种"扬短避长"之举。因此，文本在屏幕上采用简略的表达方式，应视为一种"入乡随俗"的变化。

2）呈现方式上的变化

与书本文字比较，屏幕文本在呈现方式上有以下三点变化。

（1）具有动感。

书本上的文字是静态呈现的，但是屏幕画面属于运动画面范畴，因而可以使呈现在屏幕上的文本具有动感。其中包括文本的运动（如文本字幕的左飞、右飞运动、卡拉 OK 的字色变化）；背景的运动（如网页中经常为标题设计的动感背景或变化的 Logo）；或者文本、背景一起运动（如电视节目的片头）等。

（2）有更多的媒体配合。

虽然在书本上，文字可以和图形、图片、表格等配合使用，但在一般情况下是以文字表述为主的。而在多媒体教材中，文本除了可以和上述静止画面（图形、图片、表格等）配合外，还可和运动画面（动画、视频图像等）以及声音等媒体配合使用。

文本在屏幕上所具有的借助动态以及（动画、图像、声音等）多种媒体配合呈现的优势，不仅有利于改善传递知识信息的效率和效果，更为深刻的意义在于，将会彻底转变人们长期在书本教材环境中养成的一种"重知识内容、轻表现形式"的传统观念。多媒体画面艺术设计理论认为，屏幕文本不仅可以通过字义的描述来表达知识、信息，而且还可以通过字形的艺术表现形式来营造一种良好的学习氛围。

（3）可以刷新。

在纸介质上印刷的文字不能更改，而在屏幕上呈现的文本是可以刷新的。屏幕文本在呈现方式上的这一变化，特别适合于多媒体教材中的编辑排版和网络新闻中的不断更新。

例如在编写多媒体教材或网上发布消息时，可以利用剪切、复制、删除等功能，将整句、整段文本内容进行移动或修改，比在纸介质上逐字抄写、删改的效率更高，效果更好。

3）呈现介质的变化

如前（1.2 节）所述，文本在屏幕上呈现是要受到技术限制的，这是屏幕文本有别于纸介质上印刷文字的又一特点。正是考虑到屏幕画面的分辨率等技术因素的限制，不仅需要强调文本在屏幕上采用简略的表达方式，尽可能地避免"书本搬家"；而且还要求屏幕文本呈现时，应注意采用（将在 4.3 中介绍的）确保易读性的三条措施，以提高对屏幕文本的识别率和降低阅读过程中的视觉疲劳。

4.1.3　文本在屏幕上呈现的要点以及与图形、图像的配合

1. 文本在屏幕上呈现的要点

按照多媒体画面艺术设计理论，多媒体教材中采用的图、文、声、像四类媒体均由各自的基本元素构成。在讨论静止画面和运动画面呈现艺术时，已经分别将屏幕上呈现

图形、图像的基本元素概括为各种形态、主体与背景、填充形态（背景）的色彩等属性，以及上述这些基本元素的运动方式。

至于屏幕上呈现的文本，可以将其归纳为由软件制作的（文本）和从字库中调出的（文本）两大类。其中软件制作的艺术字是将文字图形化，属于"图"的范畴，十分适合将其与图像有机地组合起来，使两者融为一体，增加文字的可视性和表意性，使画面的主题在活泼生动的形式中表现出来。

这类文本广泛用于标题、广告等场合，如图 4-6（a）、（b）所示。

（a）广告艺术字

（b）标题艺术字

图 4-6 属于"图"范畴的艺术字

由于屏幕是以呈现图形（尤其是运动图像）见长的，因此从字库中调出的文本也应类似地按照图形、图像的呈现艺术处理，注意特征元素、色彩等属性的选用。此时可将图形、图像的各种形态对应为文本的各种属性；图形、图像中的主体与背景的关系，便可自然地视为文本与背景的关系。除了这些屏幕上呈现文本的基本元素外，还应包括填充文本（背景）的色彩等属性，以及文本（背景）的各种运动方式。

综上所述，可以将文本在屏幕上呈现的要点概括为以下几个方面：

（1）屏幕上呈现的文本如果是由软件制作的艺术字，可以按照图形、图像的呈现艺术处理；如果是从字库中调出的，考虑到屏幕擅长呈现图形、图像的这一特点，也应类似地将其按照图形、图像的呈现艺术处理。因此，屏幕文本也应和图形、图像一样，静态呈现时遵循静止画面的艺术规则，动态呈现时遵循运动画面的艺术规则。

（2）鉴于屏幕文本具有上述呈现方式和呈现介质方面的特点，由此推导出规范文本呈现的三条原则。这就是说，从字库中调出的屏幕文本除遵循图形、图像的艺术规则外，还应遵循专为规范它而制定的三条原则，即易读性、适配性、艺术性。

（3）鉴于文字具有形义分离的特点，因此，屏幕文本除了注意字形呈现的形式美外，还应将文本的表意功能和修辞美的优势充分利用起来。

这些内容将在 4.3 节中详细讨论。

2. 文本在屏幕上与图形、图像的配合

在多媒体教材中，教学内容是通过图文声像等多种媒体表现的，此时屏幕文本需要以配合图形、图像、动画、声音等其他媒体的角色呈现在画面上。因此，将书本教材改编成多媒体教材时，需要进行再创作，将单一的文字描述形式，改编为图文声像等多种媒体配合的表现形式，即需要重新考虑文本媒体的定位问题。按照教学内容的要求，可以将屏幕文本在画面中的定位概括为以下3种类型（见图4-7）。

（1）充当主角（见图4-7（a））。

此时屏幕文本的表述方式与书本教材中的文字叙述类似，即按照语法叙述，配合插图说明，只是需要考虑屏幕呈现的特点，即篇幅不宜过长，而且文本呈现应遵循"易读性三原则"。此种类型常用在多媒体教材中表述理论、概念或描述设备的工作原理。此外，在呈现菜单和片头、片尾的字幕时，一般也是文本充当主角。

（2）充当配角（见图4-7（b））。

此时屏幕文本的呈现方式与书本教材中的图示类似，即用文字配合标明图中的名称。由于字数较少，因此一般不存在易读性问题，但需注意配合得恰到好处，尽可能起到画龙点睛的作用。存在多处图形需要文本标明时，可借用线条将文、图连接起来。

（3）图文配合的形式呈现教学内容（见图4-7（c））。

此时的呈现方式类似图文对照，二者互相配合。这种类型介于前两者之间，对屏幕文本的呈现也需兼顾两者的要求，既要考虑屏幕文本呈现的特点，又需注意与图配合得恰到好处。

(a) 文本充当主角

(b) 文本充当配角

(c) 图文配合呈现教学内容

图 4-7　屏幕文本在画面中的定位

☆ **延伸阅读** ☆

（1）Scheiter K 等通过两组眼动实验探究了多媒体学习材料中的图文元素中如何合理地呈现线索，分析了视觉注意力与学习效果之间的关系，结果表明突出与图片对应的特定文本，有利于促进学习者将图文信息整合成为连贯、一致的心理表征，提高学习成绩。

（2）温小勇以教育图文融合的基本途径为实验设计依据，开展眼动实验研究。通过观测被试者在学习图文材料时的眼动行为和学习效果，发现和挖掘出了教育图文融合的 4 条设计规则。

① 内容相关规则：画面中的图、文媒体承载的教学信息应为同一或相似主题的知识点，尽可能排除其他无关干扰。

② 语义图示规则：图示是抽象文本的可视化，图示蕴涵的语义必须与文本语义保持一致性。图示设计及呈现应尽可能促进主动学习行为的投入，帮助学习者深入思考、突破浅层学习，实现对知识的意义建构。

③ 交互设计规则：交互设计必须以理解图文内容为基础目标，让学习者能够主动调控认知过程（包括选择信息、组织信息、建立言语和视觉模型、检验模型等），尽可能帮助学习者创造和建立与画面之间的有意义联结，使他们感知到舒适的用户体验。

④ 关联线索设计规则：线索是画面中非教学内容的信息（如颜色、箭头、闪烁等），线索应该凸显画面中的关键教学内容，引导学习者加工特定的教学内容，尽可能帮助学习者建构命题表征和心理模型，并建立二者的联系。

（3）Li M 等将教育类网页划分为右上、左上、左下、右下四个区域，对文本和图片两种类型的媒体在教育类网页中的最佳呈现位置进行了研究。研究表明，需要重点突出的文本和图像都最适合放在教育类网页的左上区域，对于文字来说，最差的位置是页面的右下区域，而对于图片来说最差的位置是页面的左下区域。

4.2 屏幕上文本呈现的基本元素

从字库中调出文本的基本元素包括：文本的基本属性，字义、文本与背景及其填充的色彩等属性，以及文本与背景的各种运动方式，本节将讨论文本呈现的这些基本元素。由于文字的字义和言语的音义在表意上是相同的，故将字义安排在第 5 章（声音呈现艺术设计）中讨论。

4.2.1 屏幕文本的基本属性

文本呈现的基本属性包括字体、字号、行间距、字重、字体宽度、字形、字间距、颜色等。

1. 字体

字体指的是文字书写结构方面的形式。基本字体是在承袭汉字的各种书写风格的基

础上，经过统一整理、修饰而形成的，开始被应用于印刷之中（因而又称印刷字体），现在也被沿用于屏幕上。恰当的字体选择与组合不但能使文本活泼、美观，更重要的是不同的字体具有不同的感情色彩，它可以给人以柔美、阳刚、优雅、庄重、诙谐、怪异、滑稽、飘逸、清新等不同的感觉。多媒体教材和书本中采用字体的差异，是考虑到二者呈现环境和支撑媒介的不同；学术论文和儿童读物在屏幕上采用的字体的差异（见图4-8和图4-9），则是由于二者的学习对象和学习内容的不同所致。正确选择字体不仅会影响学习者的阅读体验，而且会影响画面的艺术效果。

当今的科技人员，除了掌握本专业的技术外，还应该具备起码的艺术修养，通过理性思维与感性思维的结合，才能实行对产品进行人性化和自然化的设计。

图4-8　学术论文采用的字体　　　　　　图4-9　儿童读物采用的字体

在印刷和屏幕中经常采用的字体，有宋体、楷体和黑体等几种。不同字体具有不同的特点和应用场合。宋体是汲取了古代印刷中的宋体和明刻书的精粹演变而来的，字型竖粗横细、方整规范，因此广泛用于书本或其他印刷读物之中；楷体的笔画富于弹性，尖锋柔和、转折圆润，比较适合用在以表现图形、图像见长的屏幕上。虽然目前在多媒体教材中，文本采用宋体的远多于楷体，但是通过比较后发现，后者的艺术效果一般优于前者。黑体的笔画较粗、刺激力度较大，因此在印刷和屏幕中可用于标语、标题以及强调内容等醒目的场合。图4-10所示为三种印刷字体。

多媒体画面艺术（宋体）

多媒体画面艺术（黑体）

多媒体画面艺术（楷体）

图4-10　三种印刷字体

需要说明的是，在同一个多媒体画面中，不适合选用三种以上的字体，字体过多会影响整体画面效果，如图4-11所示，所谓"弱水三千，只取一瓢饮"。

繁琐的字体搭配会导致整个画面失调。可以这样说，字体可以成就设计也可以毁掉设计。

图4-11　过于烦琐的字体

☆ 延伸阅读 ☆

王雪对文本的字体与呈现设备对学习者视觉认知过程和学习效果的影响进行了深入探究，研究结果表明，当学习材料由计算机屏幕和 iPad 呈现时，宋体组、楷体组和黑体组的保持测试成绩、迁移测试成绩和总成绩的组间差异都不显著。这表明在两种呈现设备下，学习材料的字体对学习者的学习数量和学习质量影响都不显著，可以根据教学内容特点和画面整体风格选择使用的字体。

2. 字号

计算字体面积的大小有号数制、级数制和点数制（也称为磅）。计算机采用点数制的计算方式。标题用字大约为 40 点以上；正文用字一般为 10～14 点，文字多的版面，字号可减到 7 点或 8 点。通过字号变化突出重点，一般被强调的文字字号要至少加大 4 点（见图 4-12）。字越小，密度越高，整体性越强，但过小会影响阅读。字号会直接影响到学习者对信息的获取，在一个画面上要尽可能保持字号的一致性，采用的字号不宜杂乱，过多的字号会让学习者眼花缭乱。

> 画面上呈现的客观刺激分为显性刺激与隐性刺激两类，显性的客观刺激即构成**画面的基本元素**。

图 4-12 加大字号凸显重点

☆ 延伸阅读 ☆

水仁德比较了不同字号对学习者的成语词性判断正确率的影响，当文本的字号为 24 号及以上时则影响不显著，因此建议多媒体课件中文本大小应设置为 24 号以上的尺寸。

王雪在研究中发现，当学习材料由计算机屏幕呈现时，不同的字号对学习者的数量和质量有一定影响，当字号适中（18 号和 24 号）时，可以节约学习者视觉认知资源，帮助学习者取得更好的学习效果和更高的学习效率。而当字号过小或过大时学习者的学习效果则相对较差，字号对学习数量的影响不显著，对学习质量的影响更为显著。

3. 行间距

行间距就是指行与行之间的距离，行间距的宽窄是设计时较难把握的。行间距过窄，缺少一条明显的水平空白带导引视线，阅读时上下文字间容易相互干扰；反之行间距过宽，过大的空白带破坏了各行间的延续性，长时间观看会引起眼睛疲劳。以上两种极端的排版，既不实用，也不美观。根据实践经验，在空间允许的情况下，字号与行间距的比例以 4∶5 为宜，即用字 12 点时，行间距设为 15 点。

除常规比例外，行间距还应依据主题内容的需要而适当调整。一般娱乐性、抒情性

的多媒体画面，通过加宽行间距以体现轻松、舒展的情绪；也有纯粹出于版式的装饰效果而加宽行间距的。另外，为增强版面的空间层次与弹性，可采用宽、窄同时并存的方法。

4. 字重

同一种类型的字体可以有不同的外在表现形式，有些字体显得黑、重，有些字体显得浅淡、单薄，而有的字体则比较正常，在轻重方面处于平均值。在计算机和字幕机的字库中，一般都有对正常字体加粗（Bold）和变细（Light）的功能（见图 4-13）。

Normal　　Bold　　Light

图 4-13　同一种字体的不同字重

粗体（Bold）通常用于正文中需要强调的信息，粗体字应该与细体一同使用。设计人员应用的粗体字越多，设计中所表达的信息就越强。单薄而细致的字被称作细字体（Light），细字体可以满足设计中细致、淡雅的字体需要。

5. 字体宽度

同一字体还可以有不同的宽度，也就是在水平方向上占用的实际空间。在一般的制作软件中都可以调节字体的宽度：紧缩或扩展（见图 4-14）。

Normal　　Condensed　　Extended

图 4-14　同一种字体的不同字宽

紧缩（Condensed）也称作压缩，这种紧缩格式字体的宽度要比正常宽度小；扩展（Extended）有时被称为加宽，与紧缩格式正好相反，它在水平方向上占用的空间要比正常字体的宽度大。

6. 字形

字形是指字体以什么样的形态出现在正文中，通常使用的字形有正常体（Regular）、斜体（Italic）和下画线体（Underline）三种（见图 4-15）。

Regular　　*Italic*　　<u>Underline</u>

图 4-15　各种字型

正常体（Regular）是人们最熟悉的一种字形，它不加任何修饰，一般用于正文。斜体（Italic）与粗体字一样，用于页面中需要强调的文体。斜体是从手写体发展而来的，类似于向右倾斜的书法效果。下画线体（Underline）和斜体的作用类似，用于表示在正文中需要强调的文体，而更多的时候还是用于表示文字的链接。

7. 字间距

字间距指的是相邻两个字符之间的距离。与行间距一样，字符间距也会影响段落的可读性。正文的正常间距，应以大多数人的阅读习惯为准。报纸由于受版面限制，行间距与字间距有些密，属于特例之一。

8. 颜色

颜色是构成文本的基本属性之一，与书本中传统的黑色文字不同的是，在多媒体画面中能够根据教学内容和色彩设计艺术规则，并结合设计者的创意确定文字的颜色，为文字增添颜色能使多媒体画面更加引人注目，营造美的学习环境。但在选择文字的颜色时要与背景和其他媒体相协调，其颜色明度要与背景的明度有一定的差别，保证文字的可读性。

☆ 延伸阅读 ☆

安璐和李子运使用眼动仪对适合黑色文本的教学 PPT 的背景颜色进行了研究。研究将黑色文字搭配白色、黄色、蓝色三种背景颜色的 PPT 呈现给学习者，分析了学习者注视次数、注视时间、第一次到达目标区域的时间等眼动数据，总结出当文本颜色为黑色时，相对于其他颜色的背景，白色背景是最利于学习者学习的教学 PPT 背景。

李萍关注到网络课件中文字的颜色、字体和字号的设计，通过两组实验证实了文字的颜色、字体、字号对眼动数据和测试成绩产生影响，并得出结论：蓝色宋体的文字更能吸引学习者注意，学习效果更好。

4.2.2 文本的背景及运动

如 2.2 节所述，被视为画面基本元素之一的"空间"，指的是烘托、陪衬画面上主体呈现的环境，一般情况下是指主体与背景的关系。如果画面呈现的主体是文本，便是指文本与背景的关系。

1. 背景

画面上的文本一般是配合背景呈现在屏幕上的。背景经常用来起烘托、陪衬的作用，也可用来美化环境。

画面上文本的背景一般分为无内容背景和有内容背景两类。其中无内容背景可与任何文字配合，主要用来起烘托气氛或美化环境的作用，但是需要强调这类配合的底线，不能因追求背景色彩明度变化而影响看清文本，应保证该背景上呈现的文本清晰、易读（见图 4-16）。

有内容背景一般用来与主题内容配合，起烘托、陪衬的作用，此时不仅需要保证该背景上的文本清晰、易读，而且还应注意背景内容不能背离主题或者过于抢眼，以免喧宾夺主（见图 4-17）。

图 4-16 变化背景影响看清文本

图 4-17 喧宾夺主的背景

此外，画面上文本的背景还可分为无动感背景和有动感背景两类，其中有动感背景在背景中添加了运动因素，可以使观者感觉到画面的生气与活力。例如，在课件或网页标题的背景中添加一些烘托或美化的运动图案，便会使标题在运动背景的衬托下显得更加生动（案例见图 4-18）。

图 4-18 衬托课件标题的运动背景

2. 文本与背景关系

在讨论静止画面艺术时，曾经将画面上主体与环境之间的关系（即"空间"）视为一类基本元素，并且明确了背景相对于主体的陪衬地位。这些结论同样适用于文本：应将文本与背景的关系视为一类基本元素，背景在呈现文本的画面上仍然需要遵循"烘托主体、美化环境、不喧宾夺主"三原则。

如 2.2 节所述，烘托主体的背景应符合视觉习惯，即要求背景内容与文本形成一种呼应关系；而美化环境的背景应满足审美心理，即要求在该背景的图案、色彩、肌理、影调衬托下，使文本显得更加赏心悦目。但是由于背景毕竟属于冗余信息范畴，如果能

够使其有利于认知或审美活动，还可视为有效冗余信息予以肯定；反之，对喧宾夺主或者影响了教学的背景，则应视为干扰信息，或者修正，或者取消。

在图 2-30 和图 2-31 中曾分别示出了烘托主体和美化环境的背景，而喧宾夺主的背景也曾示于图 4-16 和图 4-17 中。下面再用几个例子对其补充说明。

1）以图案或图片为背景的文本

对于某些有实际景物对应的文本，如果能够配上该景物的图案或图片作背景，不仅可以达到图、文互补说明的效果，而且能使画面形象、生动（见图 4-19）。

图 4-19 以图案为背景的文本

2）图案背景上文本的加工

配上景物图案或图片的背景后，经常会出现背景与文本顺色，或者背景的杂乱内容干扰主体的现象，此时可以在图案背景上再"铺盖"一层单色透明背景，或者给文本加上异色的轮廓，使文本与图案背景隔离。此种方法可以使得字幕在任何情况下都能清晰、醒目地呈现在画面上（见图 4-20 和图 4-21）。

图 4-20 在透明背景上呈现的文本　　　　图 4-21 异色轮廓文本

3）特效文本

利用计算机形象创作系统或特技字幕软件生成的特效文本，一般是将文本和背景视为一个整体设计的。例如，将背景与文本设计成一种呼应关系；设计背景图案、色彩、肌理、影调时，应考虑其与被美化的主体配合；此外，对背景与文本在运动、色彩等方面的配合，也应进行统一的安排。这样设计的特效文本与背景，它们的关系一般都能遵

循"烘托主体、美化环境、不喧宾夺主"三原则。

特效文本有二维和三维之分，制作时对材质、纹理、用色、用光及呈现形式都相当讲究，目前在影视领域中适合用于制作片头、学科标志或广告设计等场合（案例见图4-22）。

图 4-22 特效文本案例

3. 文本的运动

文本的呈现方式分为静态和动态两种。静态文本如文字教材、习题、图形说明、菜单等，要求易于辨认、阅读，旨在帮助学习者理解和思考。动态文本如文本滚动、片头标题的呈现过程等，要求控制运动速度和方向，既要有动感刺激力度，又要让人欣赏到运动中的细节。静态或动态呈现方式，都应遵循易读性、适配性、艺术性三原则。

动态的过程总能吸引人们的注意力，它表现在文本设计中可以增强文本的活力和表现力。在多媒体画面中，常见的动态文本呈现形式有横向飞入、飞出；纵向远、近移动；中心张缩或旋转运动；多层叠加或变色运动；以及动画文本和书写效果文本等，每一种方式所产生的功能和视觉效果各不相同。

（1）横向运动：如左飞、右飞等，具有平衡的动感（案例见图4-23）。

（2）纵深运动：由远及近、由近及远，有纵深感（案例见图4-24）。

图 4-23 文本的横向运动　　　　图 4-24 文本的纵深运动

（3）多层叠加运动：文字以前、后两层以上叠加的运动方式，可以同方向或不同方向运动而后重叠，具有较强的层次感（案例见图4-25）。

（4）动画文本：将图形变化成文字，或由分散字合成完整的词语或句子，具有生动、变化的艺术效果。这类文本在多媒体教材的片头中用得较多（案例见图4-26）。

图 4-25 多层叠加运动

图 4-26 动画文本

4.3 屏幕上文本呈现的视觉要素及艺术规则

在第 2、3 章中，已经按照多媒体画面艺术设计理论，对静止画面和运动画面艺术规则进行了统一的表述，即：

① 构成图形、图像的基本元素，在画面上对人的视觉形成了显性客观刺激。

② 这些基本元素的（形态、色彩、背景等）在画面上的变化、布置、搭配和运动方式，则是画面对人视觉的隐性客观刺激，即视觉要素。

③ 观者可以通过画面产生的视觉效果，来觉察这些隐性刺激的存在，并且可以根据（视）知觉的和谐与否，判断这些基本元素在变化、布置、搭配和运动的过程中，是否遵循了艺术规则。

这些表述也同样适用于屏幕文本呈现艺术规则，但是需要结合文本呈现要点将其具体化。

4.3.1 屏幕上文本呈现的视觉要素

（从字库中调出的）屏幕文本呈现的视觉要素，是由构成该屏幕文本的基本属性在画面上变化、布置、搭配和运用技巧衍变出来的。多媒体画面语言学认为，通过文本呈现的各种属性之间的相互配合或与其他媒体要素的搭配组合，能够衍变出新的视觉效果，呈现出一种文本的综合风格，并在学习者的知觉过程中生成"新质"或"格式塔质"，这是一种从显性刺激过渡为隐性刺激的过程。如果这种文本呈现的综合风格具有艺术性，符合学习者的视觉审美需求，便会产生和谐的视觉效果，能给学习者带来美的感受。因此，文本不仅可以通过字义的描述来表达知识、信息，还可以通过字形的艺术呈现形式来营造一种良好的学习氛围。下面，我们将从产生文本的视觉要素的几个方面来分别探讨。

1. 由文本的属性衍变出来的视觉要素

如前所述，将书本教材改编成多媒体教材时，需要进行再创作，其中包括表述形式的变化；字体、字号、间距等属性的变化、布置和搭配。图 4-27 示出的是一个"改编"的案例。

> 文本的呈现方式分为静态和动态两种。静态文本如文字教材、习题、图形说明、菜单等，要求易于辨认、阅读，旨在帮助学习者理解和思考。动态文本如文本滚动、片头标题的呈现过程等，要求控制运动速度和方向，既要有动感刺激力度，又要让人欣赏到运动中的细节。不论静态或动态呈现方式，都应遵循易读性、适配性、艺术性三原则。

（a）书本文字的表述方式

文本的呈现方式：

静态文本
 例如　文字教材、习题、图形说明、菜单等
 要求　易于辨认、阅读（旨在帮助学习者理解和思考）

动态文本
 例如　文本滚动、片头标题的呈现过程等
 要求　控制运动速度和方向（要有动感刺激力度，又要能欣赏运动中细节）
 （二者都应遵循"**易读性、适配性、艺术性**"三原则）

（b）屏幕文本的呈现方式

图 4-27　教学内容表述形式的改编

由图 4-27（b）可以看出，屏幕文本的基本属性的变化，不仅美化了画面（符合审美需求）；而且便于理解和记忆（符合认知需求）。

这个例子表明，在字体、字号、间距等属性（即基本元素）的变化、布置和搭配（即衍变视觉要素）的过程中，如果遵循了艺术规则和认知规律，便会产生和谐的视觉效果，达到认知和审美的目的。由此可见，视觉要素是基于基本元素，并且隐含在基本元素之中的刺激（即隐性刺激）。观者是从认知和审美的角度，通过画面上呈现的亮点或败笔，将其察觉出来的。

2. 由文本和其他媒体配合衍变出来的视觉要素

在多媒体教材的文本和背景中，填充的各种属性包括色彩、影调、肌理等，由于这些基本元素的配合，给文本和背景增添了质感或真实感。图 4-28 示出的是填充了肌理和影调的文本。

（a）文本的肌理

（b）文本的影调

图 4-28　填充各种属性的文本

图 4-29 示出的则是背景中的图形与屏幕文本配合的案例。由于背景的图案与文本内容呼应，背景与文本的色彩搭配合理，因而产生了能够满足认知和审美需求的视觉效果。

如果在屏幕文本的基本属性衍变过程中，再添加色彩进行配合，则产生的认知和审美效果将比图 4-27（b）示出的更佳（见彩图 4-1（a））。

此外，在需要文本与语音同步变化的场合，例如，给文本配解说，或者卡拉 OK 中需要歌词颜色与音乐旋律同步变化时，采用文本与变化的色彩配合，将会起到控制视线扫描速度的作用（案例见图 4-30）。与声音媒体有关的内容，将在第 5 章中详细讨论。

图 4-29　与图形配合的屏幕文本

图 4-30　文本颜色变化

3. 由文本的运动衍变出来的视觉要素

在讨论屏幕文本呈现要点时（见 4.1 节）曾经指出，在屏幕上静态呈现的文本，应遵循静止画面的艺术规则；动态呈现时，则应遵循运动画面的艺术规则。因此，探讨由文本运动衍变视觉要素的问题，应该在运动画面呈现艺术中寻找答案。

按照多媒体画面艺术设计理论，在 3.3 节中讨论运动画面呈现艺术时，将用拍摄手段或软件制作手段产生的各种运动（变化）方式视为基本元素，而将隐含在拍摄或制作过程中的操作技巧视为视觉要素。屏幕文本一般仅采用软件制作手段（包括艺术字和字库中调出的字），而且没有景别组接运动方式，但是却仍属该艺术理论的基本概念范畴，即动态呈现文本的视觉要素，隐含在软件制作运动方式的技巧之中。下面用几个例子说明。

（1）图 4-31 示出的是一个由中心向四周张缩运动的文本，类似一个具有动感的群集"点"的呈现艺术。此种技巧产生的视觉要素属于"图"的范畴：将会在观者知觉中导致"球状"散开或收缩的新质出现。

图 4-31　中心张缩运动

（2）图 4-32 示出的文本运动，是沿（X、Y、Z）轴进行顺时针或逆时针方向的旋转，旨在显示三维特技。此种技巧产生的视觉要素仍属于"图"的范畴：使观者体验到画面上文本呈现的变幻感和空间感。

（3）在讲授书法艺术和（小学）演示书写过程的多媒体教材中，一般不用从字库中

调出完整的文本,而是沿用类似软件制作艺术字的途径。在制作的过程中,融入按笔序生成动画的技巧(即视觉要素),这样便可在画面上呈现出文字笔画的形成过程(即新质)。图 4-33 示出的便是一个正在书写的文本。

图 4-32　旋转运动　　　　　　　　　图 4-33　书写效果文本

其实,无论在横向、纵深、多层叠加的文本运动(案例见图 4-23～图 4-25)中,或是在特效文本(案例见图 4-22)、动画文本(案例见图 4-26)、变色文本(案例见图 4-30)中,都在软件制作文本的运动(变化)方式中运用了技巧,因而都会有导致知觉中新质出现的视觉要素产生。

4. 由文本集合排版衍变出来的视觉要素

从构图角度看,文本在画面上的呈现艺术类似于"点",即可以按照个体(字体)呈现艺术和群集(排版)呈现艺术分别讨论。

多媒体画面上的排版可以视为用"文字块"分割画面。这时应注意在整个画面中,各文字块占用的面积和位置。此外,还有各文字块选用的字体、字号及行间距、字间距。其中,大、粗字体可以造成视觉上的强烈冲击,而细小字体则可以造成视觉上的连续感。用细小文字构成的版面,可以带给人一种精细、舒适之感。

文字不仅具有分割画面的功能,同时也可以起到"缝合"的作用。可以使画面的多个部分产生一种我中有你、你中有我的艺术效果,从而有效地实现画面的缝合(见图 4-34)。

图 4-34　文字缝合画面的实例

4.3.2 规范屏幕文本呈现的三条原则

首先说明两点：
① 这三条原则规范的只是从字库中调出的屏幕文本；
② 这三条原则规范的只是文本的"形"。字义的美属于潜在美，将另行讨论。

虽然文本的"形"在屏幕上呈现时，应该类似"图"一样地处理，但是文本毕竟是有别于"图"的另一种媒体类型。因此，对于文本这样一类媒体，除了类似"图"一样地要求它遵循静止画面和运动画面的艺术规则外；还应考虑到该类媒体自身的历史背景和形态特点。

文本原本呈现在书本教材上，搬进多媒体教材后，与其配合的媒体丰富了，有图、有色、有声、能动，因而需要转变阅读书本教材时养成的"重内容、轻形式"的习惯，充分利用媒体丰富的优势，注意呈现形式的艺术性。

此外，从字库中调出的文本是完整的字形，不像图形、图像那样需要创作形态，但是却存在屏幕呈现易读性问题。

为此提出了文本在多媒体画面上运用的易读性原则。

1. 易读性原则

文本呈现有别于图形的一个重要特点，就是易读性差。在屏幕上用文字表示教学内容，不如图形、图像那样直观、生动，一费眼，二费脑。因此，易读性是在多媒体画面上运用文本时应该遵循的首要原则。

为了提高对屏幕文本的识别率和降低阅读过程中的视觉疲劳，一般需要采取以下三条措施：

1）适当选用文本的属性

按照教学内容的需求，适当地选用文本的属性，如字体、字号、行间距等，使其符合在屏幕上（而不是在纸介质上）的阅读习惯。

如 4.1 节所述，符合屏幕阅读习惯的实质是将文本纳入读"图"的习惯，对其全面的要求应该是，在文本的"画面表达方式"基础上，配合字体特征元素及色彩的恰当地选用。其案例已在图 4-27（b）和彩图 4-1（a）中示出。为便于操作，再补充说明几点：

（1）屏幕上选用的字体，应该根据教学内容类型、呈现设备和整体设计适当选择。

（2）在省略语法方面冗余信息之后，尽可能按教学内容的知识结构或对比结构进行排列，提供教学内容的结构线索，以利于阅读、理解和记忆。

（3）在标题、重点词语等处，采用加粗、异色、下画线方式强调，以突出结构体系或强化注意，提供教学内容的结构线索和重点信息线索。

（4）对于有碍结构体系的"多余内容"，可以将其"切割"出来，另行妥善安排。

☆ 延伸阅读 ☆

王雪等从认知负荷理论出发，根据多媒体画面中的学习线索是否直接添加在文本内容上，将文本的线索划分为内在线索和外在线索：内在线索直接添加于文本内容之上，

例如，为了彰显学习内容的主题、结构、重点和难点，而对某些文字加注一些特殊的标记（如加粗、变色、下画线、阴影等）；外在线索则不直接添加于文本内容之上，而是在文本内容学习之前根据教学目的为学习者布置相关的学习任务，可以是文字形式，也可以是语音形式。通过眼动实验方法，对不同类型的学习线索以及学习者基于课件中文本内容学习的认知过程和学习效果的影响，进行了深入探究，研究结果表明，从学习效果上看，"内在+外在"线索组的学习效果最优，内在线索组次之，外在线索组最差。从眼动指标上看，"内在+外在"线索组的眼动行为最优，内在线索组次之，外在线索组最差。眼动指标和学习效果正向相关，即眼动指标越优，学习效果越好。

　　Ozcelik E 等的研究通过眼动数据证实了在多媒体学习材料中添加线索确实能够提高学习者的学习效果。研究结果显示，使用添加线索的多媒体学习材料进行学习的被试组的迁移测试成绩（反映学习的质量，即对知识的理解和应用能力）要比不添加线索的被试组高，而保持测试成绩（反映学习的数量，即记住了多少知识）差别不显著，这说明添加线索促进了学习者深层次的认知加工。眼动数据对这一结论提供了强有力的支撑，添加线索与不添加线索相比，在相同的区域内拥有更多的注视点、更长的注视时间。

2）确保字色和底色之间具有足够的明度差

　　合理选用色彩的明度，确保字幕和背景的明度差达到 50 灰度级以上（采用投影显示时，需达到 70 灰度级以上），这是保证文本能在背景上清晰、醒目阅读的关键（见图 4-35 和彩图 4-2）。应该指出，忽视字色、底色明度差是目前较为普遍的现象，主要表现为字幕与背景顺色，即亮底配亮字或者暗底配暗字。此外，还有一种因追求背景变化影响看清字幕的现象。按照多媒体画面艺术设计理论，这类现象既不符合主体与背景关系三原则，也不符合易读性原则。

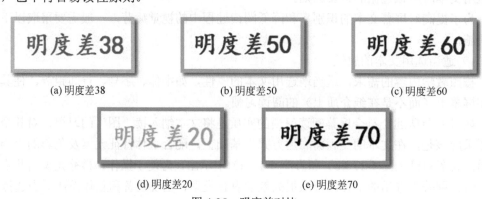

(a) 明度差38　　　　　(b) 明度差50　　　　　(c) 明度差60

(d) 明度差20　　　　　(e) 明度差70

图 4-35　明度差对比

3）合理分配文字占用的信息区和美化区

　　制作多媒体教材时，通常根据教学效率和教学效果的关系，将画面划分为信息区和美化区两部分，并且合理地控制这两部分面积的大小。

　　美化区过大时，例如每屏只呈现几句，甚至几个字，虽然易读、易记，教学效果好，但是由于每屏传达的知识信息量过小，教学效率不高；反之，信息区过大时，例如每屏从左上角到右下角都被文本填满，虽然提高了教学效率，但是易读性差，教学效果不好，如图 4-36 所示。

　　(a) 信息区过小　　　　　　　　　　(b) 信息区过大

图 4-36　信息区和美化区的不合理分配

　　大量实践表明，一般情况下，文本集合的信息区占用整个画面的 60%～70%时，不仅兼顾上述教学效率和教学效果，符合教学原则；而且具备所谓"黄金分割"特点，符合审美艺术规则。

　　附带说明，在艺术上，"黄金分割"是一种颇具美感的面的分割，它有这样一个有趣的特点：将一个边长比为 1∶0.618 的长方形切割下一个正方形后，余下长方形的边长比仍为 1∶0.618，如图 4-37 所示。如果将切割后余下的长方形，再继续切割一个正方形，则余下长方形的边长比仍为 1∶0.618，以此类推。

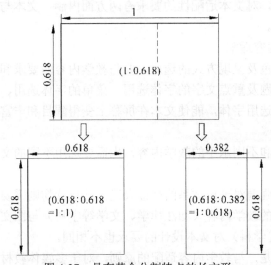

图 4-37　具有黄金分割特点的长方形

　　具有黄金分割特点的长方形符合人的视觉习惯。在生活中见到的许多长方形，都具有或接近黄金分割特点，如某些壁画画框、135 相机的底片等。黄金分割的艺术特点还可用于摄影取景、主体布局等场合。例如，拍摄蓝天、湖面景色时，堤岸选在画面高度的 60%～70%处。

　　因此，上述取信息区为整个画面的 60%～70%，也具有黄金分割的美感。如果屏幕内容过多或者屏幕上文本过于拥挤，宁可采用分屏或滚动显示方案处理，也要坚持采取确保易读性原则的这条区域分配措施。

☆ 延伸阅读 ☆

张冠文等对多媒体学习资源中的文本容量进行了探究,并提出了相关建议,对于呈现的教学内容,学习者一次能处理的信息量是有限的。认知心理学的研究表明,人的记忆分为短时记忆和长时记忆,当信息被注意时,首先进入短时记忆,经过强化之后,才能转化为长时记忆。短时记忆不仅保持时间短,而且容量有限,一般不超过（7±2）个信息组块。因此,一次呈现的信息量不宜过大,所呈现的信息要根据其含义预先组块,并且充分显示信息组块组合的艺术性,如通过字体颜色的变化、合理安排布局、插入图片等方式表现。如果课件中需要呈现大量文本,一般可采用换页式、移动式、滚动式和快速序列视觉呈现方式进行处理。对换页式文本多采用分段的方式分页显示,一般情况下,字数不宜过多,每行字数最好不超过35个字；若是用快速序列视觉呈现方式,则应考虑窗口或面积的大小,每行字数应在（7±2）个信息组块的范围内；移动式文本由下自上逐步移动,文字爬行的速度为每行持续30秒；滚动文本可以处理大量的文本,能提供上、下箭头和滚动条,使观众可以对信息进行扫描。滚动文本多用于文科类的课件,而逻辑性比较强的理科内容则不宜用太多滚动文本。

2. 适配性原则

在多媒体画面上,对文本适配性的要求有两方面内涵:文本与教学内容适配；文本设计与其他媒体适配。

1）文本与教学内容适配

字体、字号、字色及呈现方式的选用,要与教学内容的要求和屏幕显示的特点相适配。例如,章、节标题及重点文字的字体选用、菜单的字体选用、图形说明的字体选用等。按照适配性原则选用字体,能使文本在屏幕上变得醒目和丰富多彩,从而减少阅读的疲劳感。

此外,不同学科和不同水平的教学内容,也需要选用不同的文本及其呈现方式与其适配。

例如,学术报告强调对理论体系的严谨表述；儿童读物则需要采用生动、活泼的表达方式。纯文字表述的教学内容（如法律学、文学等学科）与图文配合表述的教学内容（如机械制图、地理等学科）对文本设计的要求也不相同。

需要特别指出的是,与教学内容适配的原则,对于多媒体教材设计是一条根本性的原则,即不仅文本,还包括图、声、色、动等因素的设计,都应遵循与教学内容适配的原则。设计的目的是更好地呈现教学内容,判断设计的好坏还要由教学效果决定。

2）文字设计与其他媒体适配

根据梅耶的多媒体学习的认知模型,多媒体材料呈现的语词和画面信息分别被不同的通道进行加工,因而并不会相互干扰而造成信息超载。相反,通过在两种通道上呈现信息使学习者有机会形成言语和图像的心理模型,并在二者之间建立联系,增加了信息的处理深度,从而有利于对学习材料的深度加工。

在信息的选择阶段,文本内容经由视觉通道被学习者所注意和选择,形成感觉记忆；在信息的组织和整合阶段,文本内容则会在学习者的工作记忆中形成言语模型,并

有机会与图像模型建立联系，形成深度加工，为与长时记忆中的先前知识进行整合做好准备。简单地说，多媒体画面中的文本经由视觉通道进入工作记忆，并在工作记忆系统中形成言语模型。通过与经由听觉通道的媒体类型（声音）和具有图像表征形式的媒体类型（图片、动画、视频）相组合形成"短语"将有助于学习者对学习材料的深度加工，从而提升学习效果。

允许采用图、文、声、像等多种媒体呈现形式，是多媒体教材的特色和优势之一。因此教材设计时，需要考虑文本与其他媒体在画面上配合运用，注意取各媒体之所长，优势互补，符合多媒体学习的认知加工规律。

如前所述，用"图"表达虽具形象直观的优势，但是图形和图像具有多义性的问题：画面上的一个图形或者一条曲线在不同学科中可以表示不同的教学内容。文字表意准确的特点正好能够弥补这一不足。因此，将图、文进行恰到好处的配合运用，使之既形象直观，又表意准确，能够收到更好的教学效果。

文本在与图形、图像配合时，应注意二者在画面上的定位问题，或者文配图，或者图配文，或者二者互相配合，需要由教学内容的需求决定。相关内容已在 4.1 节中讨论过了，不再重复。

解说与文字一样，都能做到准确表意，二者同时并用似乎有些"冗余"。按照信息论的观点，必要的冗余信息可以提高信息传递过程中的可靠性。因此，在教学内容比较重要或抽象难懂、说话语音不易听清等场合，将解说、字幕配合运用，可以明显地改善教学效果。更多内容将在第 5 章中深入介绍。

3. 艺术性原则

人们已经习惯了书本上文字的单调呈现模式，并且已经形成了"读书只是为了获取知识"的传统观念，即"重知识内容轻呈现形式"的观念。信息化学习环境要求人们转变这种观念，即认为学习环境对学习过程是有影响的：良好的学习氛围不仅有利于提高学习效率，而且对激发学习动机、升华情感意识、优化认知结构和促进知识迁移都会起到积极作用。

因此，在多媒体教材的设计中，要重视发挥文本呈现的艺术功能，包括按照对称、均衡、对比、韵律等形式美的法则设计文本；借助动感、声音、色彩配合呈现文本；适当调整字体及其特征元素重组文本等，使多媒体教材除了传达理性知识内容外，还通过形象生动的形式、简洁清晰的表述、方便灵活的互动，为学习者营造一个友好的学习环境。

最后指出，在多媒体画面上运用文本媒体的三条原则中，易读性原则是最基本的。因此还应该将"易读性第一，艺术性第二"算作一条补充说明。画面虽绚丽多彩，但看不清字，还不如采用白底黑字的单调呈现模式好。

4.3.3 在屏幕上呈现文本时应遵循的艺术规则

从构图艺术角度看，文本在屏幕上的呈现艺术和"点"类似：二者都具有个体与集

合两类呈现艺术。但是文本除有字形外还有字义,这是与"点"的不同之处。按照多媒体画面艺术设计理论,艺术规则主要是用来规范视觉要素的。在 4.3.1 节中,已将屏幕上文本呈现的视觉要素归纳为四种类型,它们分别反映出文本在屏幕上呈现艺术的四个方面:

① 由屏幕文本的各种属性衍变的视觉要素,反映出文本的静态呈现艺术,应该遵循静止画面(构图、用色)艺术规则。

② 由文本和其他媒体配合衍变的视觉要素分两种情况。文本字义与图形配合时,应注意取长补短、优势互补;用色彩、肌理、影调等属性修饰文本字形时,也应该遵循静止画面(构图、用色)艺术规则。

③ 由文本运动衍变的视觉要素,反映出文本的动态呈现艺术,应该遵循运动画面艺术规则。

④ 由文本集合排版衍变的视觉要素,类似点的集合呈现艺术,应该按照画面分割艺术处理。

文本静态呈现时遵循的是静止画面艺术规则,包括在构图上的对比、均衡、变化等规则;在用色上的对比、调和规则。由于从字库中调出的文本毕竟是完整的字形,不像图形、图像的形态那样可以随意变化,此时艺术规则规范的只能是:文本的各种属性;文本、背景及其属性等基本元素在画面上的变化、布置、搭配。在屏幕上,如果文本的字体、字号、间距过于单一,则显得单调;反之,变化过多、过乱,又显得无序。

画面分割艺术也属于静态呈现艺术范畴,如 2.1 节所述,面有实面、虚面之分:实面的画面分割艺术如黄金分割;(系统、应用)软件的版面布置(如菜单区、工具区等)。虚面的画面分割艺术如点、线的群集艺术;文本集合(即文字块)的排版艺术等。顺便补充说明,画面分割的概念还可以延伸到运动画面,此时需将"帧内分割"和"帧间分割"视为一个整体进行设计,如由按键或菜单链接的各页面内容配合呈现等。具体实例将在第 7 章中介绍。

文本动态呈现时遵循的是运动画面艺术规则,即所谓"突出主体(主题)""优势互补"和"动静一体"三条规则。由于多媒体教材中呈现的文本,一般都由文本与背景两部分组成,所以文本的动态呈现,包括文本运动、背景运动以及文本和背景同时分别运动三种类型。上述三条艺术规则主要是在软件制作动态呈现的过程中,规范制作技巧时用的。其中突出主体(主题)规则用于主体与陪衬的主从关系,是指在文本动态呈现过程中,要确保画面的主体(或主题)内容成为观者的注视中心。而优势互补和动静一体两条规则均用于二者或多者配合的关系上,是指屏幕上的文、图、声互相配合表现主题时,不论动态呈现或静态呈现,均要合理分配其用场,并且充分发挥各自的优势。

此外,文本字义与图形配合呈现时,不论二者静态呈现与动态呈现,遵循的艺术规则都应该是:充分发挥各自优势,取长补短、优势互补。有关字义的详细讨论见第 5 章。

因此,可以将文本在屏幕上呈现时遵循的艺术规则仍然分为静态呈现与动态呈现两大类。或者说,第 2、3 章中针对图形、图像提出的静止画面和运动画面的艺术规则,同样可以用来规范屏幕文本。分别讨论如下:

1. 文本静态呈现时应该遵循的艺术规则

从图4-27和彩图4-1（a）中可以看出，将书写文字改编为屏幕文本的过程，实际是将单一的字体、字色进行变化的过程。用"变化"艺术规则表述，就是"统一中求变化"的过程。按照"变化中求统一"的规则，还应在变化过程中，要求遵循统一的约定：尽可能按知识结构或对比结构进行排列；并且用加粗、异色、下画线方式强调标题、重点词语。用对比的方法来突出结构或强调重点；尽可能用均衡、对称的形式来体现知识结构的潜在美。

在Internet上经常会遇到这样的现象：有些网页字体、色彩组合和谐，颇具吸引力；而有些网页看上去过于单调或杂乱，给人一种不舒服的感觉。

事实上，字体、色彩之间是存在着一定关系的。这种关系既包括和谐的配合关系，也包括不协调的干扰关系。字体的和谐关系基于差异、变化，在网页中只使用一种字体虽然安全，但不免过于单调；但是无序的差异、变化又显得缺乏统一感和协调感。因此，网页上的字体遵循的应该是"对比调和"艺术规则，就是在突出个体差异时强调对比，在页面整体视觉效果上强调调和。

根据这一规则，对在网页中使用混合字体提出如下建议：

① 尽可能避免使用来自同一类型的字体混合（如宋体、仿宋体）。因为这类字体通常都过于相似，无法建立对比关系。

② 但也不要使字体的差异过大，且如前所述，同一画面中避免使用三种以上的字体，避免过分刺激视觉，影响可读性。

在画面上比较常见的使用混合字体的方案是：

① 对于英文，一般选择Arial Black（加黑）、Arial（正常，即不加黑）或者Sans serif（有衬线）、Serif（无衬线）两对字体，其中标题使用前一种，正文使用后一种。

② 对于中文，则常使用黑体、宋体和楷体。在标题中使用黑体，正文使用宋体或楷体，用加粗、异色等方式强调重点或形成知识结构。

与字号和字体一样，文本的颜色数目也不宜过多、过杂。应从教学内容需要出发，参照色彩理论并结合个人的发挥，确定画面中字体的色彩。一般来讲，标题可以适当加以美化，注释文字和正文各用一种色彩，则画面上文本的色彩数目就比较恰当了。

按照规范屏幕文本呈现的三条原则，对网页中用色提出如下建议：

① 正文色彩与背景色应有较高的明度差，确保网页醒目、易读。

② 装饰性背景色应与文字的色彩调和，起烘托、陪衬作用，避免喧宾夺主。

③ 功能性文字（如按钮上的文字和提示信息等）的色彩应与背景色形成对比，起强调作用。

综上所述，可以将文本静态呈现的艺术规则总结为：画面上呈现文本的字体、字号、色彩过于单一就显得单调；反之，盲目、过多的变化又显得杂乱。

此外，还需要强调说明一点，即字体、字号、色彩的变化可以用于呈现功能，如强调知识结构等；也可以用于呈现内容，如强调关键词、重点、难点等，而且二者往往是不能兼顾的。

例如，在彩图4-1（a）中，为了说明"多媒体教材特点和优势"这一知识结构，总

标题用红色强调的"特点""优势",与子标题用的红色呼应,即用于强调、修饰的色彩与被强调、修饰的内容互相呼应;而且功能相同的关键词均用同一种色彩,即字体、字号、色彩的差异只是用在区分"两大特点"和"两大优势"标题的功能上,不考虑内容的区分。

如果在彩图 4-1(a)中,字体、字号、色彩的差异不是用于功能的区分,而是用来区分内容的差异,则可进行色彩的修改,修改后效果如彩图 4-1(b)所示。

由图可见,虽然改动之后,多媒体教材的四个方面(内容)得到了强调和区分,但是呈现知识结构的优势却荡然无存了。

因此,一般不将字体、字号、色彩的变化同时用在呈现功能和呈现内容上,以免出现混乱。

☆ 延伸阅读 ☆

王雪等从视觉认知的角度出发,对数字化学习资源中文本呈现形式的艺术性是否会对学习者的学习行为和效果产生影响进行了深入探究。研究结果表明:对交互文本而言,艺术性交互文本能够帮助学习者快速定位交互文本,引导学习者完成交互功能;学习者的首次进入时间、总注视次数和总注视时间都要显著优于无艺术性交互文本。就内容文本而言,艺术性内容文本能够有效吸引学习者的视觉注意力;学习者的总注视时间和总注视次数显著高于无艺术性内容文本,并且当内容文本的难度较高时,艺术性内容文本能帮助学习者取得更多的学习数量和更好的学习效果。

2. 文本动态呈现时应该遵循的艺术规则

在以文本为画面主体(或主题)的情况下,不论是主体或(和)背景运动,都应遵循突出主体(或主题)的艺术规则,即以不喧宾夺主为底线。

例如,图 4-38(a)所示的网页标题在变化的背景陪衬下显得生动、醒目。这是由于变化的面积、幅度、频度以及背景色彩,与网页标题(主体)的反差没有越过底线的缘故。反之,如果违背了突出主体的艺术规则,陪衬背景的运动(变化)越过了底线,案例如图 4-38(b)所示,观者的注视中心很容易就被转移到眼花缭乱的背景上去了。

(a) 突出主体

图 4-38 文本主体与运动背景的关系

(b) 干扰主体

图 4-38（续）

需要注意的是，对于以图、文配合为主题的画面，由于此时已用配合关系取代了主从关系，因此需要用"优势互补"和"动静一体"等规则，而非"背景-主体"规则。

例如，中央电视台新闻联播的片头中，文本"新闻联播"从转动地球的一侧移到画面中央，二者配合体现了"日新月异、天下新闻"的主题。此时文和图的运动幅度都较大，不仅没有越过（喧宾夺主）底线的感觉，反而因为二者配合默契，成为一大亮点。

类似的例子还有八一电影制片厂的片头：五角星的周围闪烁金光（动画），陪衬着星内"八一"字样，尽管金光闪烁的幅度很大，而且还伴随雄壮的背景音乐，但是由于此时的主题是由图、文、声三者配合组成的，因此符合"优势互补"和"动静一体"的艺术规则。

在图 4-39 中案例示出的凸轮分类的课件中，采用图（动）、文（静）配合的呈现方式：光标选中左侧某一名称（文本），便有相应构件（动画）呈现在画面上。由于文字擅长表意、便于表达分类结构；而动画以演示构件动作见长，二者配合，可以将各自优势充分发挥出来。

在介绍眼球结构的课件中（案例见图 4-40），采用的是文（动）、图（静）配合的呈现方式：当光标选中眼球内某一器官（图形）时，便会有文字现场组合成该器官的说明（类似于动画）。这样的设计使图、文和动、静的分配合理，符合优势互补和动静一体规则。

图 4-39　文本动态呈现的例子 1

图 4-40　文本动态呈现的例子 2

【复习与思考】

理论题

1. 请解释文本、屏幕文本的概念。
2. 屏幕文本与书本文字的共性和差别有哪些?
3. 文本在屏幕上呈现的要点有哪些?
4. 屏幕文本有几类?各类文本有哪些功能和用途?
5. 屏幕文本的基本元素有哪些?
6. 屏幕文本的视觉要素有哪些?如何确定?
7. 文本的各种基本属性搭配、文本与其他媒体的配合、文本的运动、文本集合排版衍变而来的这几种视觉要素各有什么特征和用途?
8. 文本呈现的艺术规则有哪些?它们各有何特点和用途?
9. 文本静态和动态呈现时应遵循哪些规则?

实践题

1. 任意选取一个作品,分析作品中文本与背景相互配合的特点。
2. 适当选用字体及其特征元素,对大段文本进行排版。
3. 设计并制作一个教学 PPT,阐明设计思路,分析作品中文本的设计是否符合文本呈现的三条规则(易读性、适配性、艺术性)。

声音呈现艺术设计

【本章导读】

多媒体画面艺术是一门视听艺术，它综合了视觉艺术和听觉艺术两大分支。其中视觉艺术又叫空间艺术，包括静止画面艺术（如平面构成、色彩构成等）和运动画面艺术（如影视艺术、动漫艺术等），视觉艺术有三个要素：

① 有形的材料（形态及其运动、变化）。

② 静态呈现在空间中占有一定位置，动态呈现在时间上占有一定长度。

③ 要求符合视觉经验和满足审美心理需求。

听觉艺术又叫时间艺术（如音乐、言语等），也有三个要素：

① 无形的材料（解说、背景音乐、音响效果）。

② 在时间上占有一定长度。

③ 要求符合听觉习惯和满足审美心理需求。

多媒体画面艺术综合了视觉艺术和听觉艺术的上述要素：

① 它由有形的和无形的材料组成（图、文、声、像）。

② 占有一定的空间位置和时间长度（运动画面）。

③ 要求符合视、听觉习惯和满足审美心理需求。

声音媒体呈现艺术属于听觉艺术，是多媒体画面艺术中的另一重要分支，本章将对不同领域的声音媒体，多媒体教材中声音的三种呈现形式、基本元素、听觉要素和艺术规则进行详细分析与探讨。

【关键词】 解说；背景音乐；音响效果；基本元素；听觉要素；艺术规则

【本章结构】

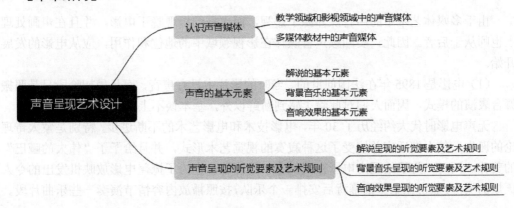

5.1 认识声音媒体

5.1.1 教学领域和影视领域中的声音媒体

1. 从教学领域角度看声音媒体

传统教学中的课堂讲授采用的主要媒体是声音和文字,其中声音媒体以语言为主。在课堂教学过程中,学生获取知识的形式一般有以下几种:

① 教师的讲授——声音媒体。
② 黑板上的板书——文字和图形媒体。
③ 书本教材——文字和图形媒体。

进一步分析表明,在上述这些媒体中,声音是更具基础性的媒体。因为课堂上可以没有书本教材,也可以不在黑板上板书,但是教师不可能不开口讲话。由此可见,声音媒体在传统教学中的地位是举足轻重的。

这个结论同样适用于科普知识讲座和专题学术报告等知识传播活动。

大量事实表明,将声音媒体与文字(包括图形、表格)媒体配合起来传播知识的模式,其适用范围十分广泛:从形象的幼儿教育到抽象的概念和理论讲解;从文学、经济、法律等社会学科到物理、数学、机械等理工学科,似乎无一例外地都可以采用这种模式进行教学活动。因此可以认为,声音媒体在传统教学中具有广泛性和实效性的特点。

但是,由于教育技术的深入发展,声音媒体在教学领域中的地位和作用也随着人们对传统教学模式认识的改变而出现了一些新的变化。一方面,信息化教学环境的出现,使学习者获取知识的渠道不再局限于"三中心"(即以教师、课堂和书本为中心)模式,自主学习方式受到普遍重视;另一方面,由于科学技术的发展,呈现和传递教学内容的媒体逐渐丰富起来,视觉媒体由文字扩充到静止图形和运动图像;听觉媒体也由语言扩充到音乐和音响效果等。在这种情况下,就需要重新认识声音媒体在教学领域中的地位和作用,这个问题将在5.3节中详细讨论。

2. 从影视发展角度看声音媒体

由于多媒体艺术中的声音媒体源于影视,而电视的出现晚于电影,并且在声画处理上也师从于后者。因此,要回顾声音媒体在影视领域中的地位和作用,应从电影的发展开始。

(1) 电影是1895年在法国问世的。当时的影片中没有声音,而且最初阶段只是照搬舞台表演的模式,因而人们对此除了感到新鲜以外,基本谈不上艺术享受。

无声电影时代大约经历了30年,电影技术和电影艺术的不断进步,特别是蒙太奇理论的诞生,使人们适应并接受了这种寂寞的视觉艺术形式,并且给予了"伟大的哑巴"的美称。同时,为了给无声电影在气氛上一些弥补,也为了掩盖电影放映机发出的令人厌烦的噪声,通常在电影银幕背后安排一个乐队,按照播放内容情节演奏一些乐曲片段。

因此，在电影发展历史中，音乐是最早介入画面并与之配合的声音媒体。回顾这段历史，对今天研究多媒体教材，尤其是网络教材中的声音媒体仍有重要的参考价值。

光电管的问世为声音真正介入电影提供了技术基础，但是声音媒体在艺术上获得认同却是另外一回事。1927年第一部有声影片《爵士歌王》面世，由于是技术上和艺术上的初步尝试，更重要的还是担心声音干扰和破坏了画面视觉艺术的完整性，因而连电影大师卓别林都表示不能接受这种声画结合的艺术形式。早期电影中这种"重画轻声"的观点，对后来的影响是不容忽视的。

20世纪30年代是电影中声画处理的"磨合"阶段，经过长期的探索和实践，终于在20世纪40年代至50年代迎来了有声电影的黄金时期。

在有声电影中，声音是以三种形式出现的，即语言（包括对白和画外音）、音乐（包括背景音乐和电影歌曲）和音响效果。

需要指出的是，电影音乐的出现，一方面丰富了电影艺术，给电影注入了一种新的生命活力，因而导致票房价值的提高；另一方面，也将音乐带入了一个声画结合的新领域，给音乐艺术本身增添了新的内涵和提供了广阔的表现空间。这一时期，电影音乐风靡社会。用当时一位日本的著名音乐评论家的话说："如果认为18世纪是歌剧的时代，19世纪是芭蕾舞的时代，那么20世纪可以认为是电影音乐的时代。"

但是，电影音乐产生的巨大经济利益，干扰了人们对声画结合规律的研究，以致后来发展到以歌曲卖影片，又用电影来推销歌曲唱片。像这样不管剧情需要滥用电影音乐的教训，也是今天研究多媒体教材中的声音媒体时需要引以为戒的。

（2）电视艺术的发展基于电影，在相当长的一段时期内沿袭了电影艺术的经验技巧和理论体系，其中也包括处理声音媒体的经验和理论。

但是随着电视艺术进一步走向成熟，其自身的特点便逐渐显露出来，因而使电视中声音处理方式也与电影有所不同。

一般地，电影和电视都肩负有传播信息和给人以艺术享受的双重使命，即具有"传播性"和"艺术性"。但是两者的侧重是有所不同的。电影作为综合艺术形式，尽管包括故事片、纪录片、戏曲片、科教片等多种体裁，但总体上看，仍应归于艺术类型，需要用专门的设备在专门的场所（如电影院）播放。制作每部影片时，通常都要专门为该片创作音乐或歌曲，以保证达到预期的艺术效果。由于电视已进入千家万户，而且播放的节目除电视剧外，还有大量的新闻、体育比赛、经济论坛和其他文娱节目等，不论传播内容的广度、传播信息的速度还是收看时间的长度都是电影不能相比的。因此，虽然电视剧和故事片一样具有艺术特点，但是从题材构成和传播形式的角度看，还是认为电视更侧重于传播类型。

电视音乐面对丰富多样的节目类型，相对地具有一些可塑性，它不可能像电影那样为每一个节目创作新曲，而应该按照电视画面的要求，在丰富的音乐素材库中挑选出那些画面感强的音乐段落与之配合。为了做好这项工作，不仅要对电视节目的特征有较深地理解，而且还应掌握音乐语言的表现规律。

5.1.2 多媒体教材中的声音媒体

1. 多媒体教材中的声音媒体也沿袭了影视艺术中的一些共性

多媒体教材在声音媒体的处理上，也大体沿着电视艺术形成的轨迹而分为两个阶段：前一阶段以借鉴影视艺术为主，后一阶段按照自身的特点形成新的分支。其中，属于影视教材和多媒体教材的共性，并且可以为后者借鉴的内容如下：

（1）都负有传播信息和给人以艺术享受的双重使命，即都具有传播性和艺术性。多媒体教材更侧重于传播性，即传播的知识内容比电视更专业。

（2）声音媒体都是以语言、音乐和音响效果三种形式出现的。对于多媒体教材，语言不再是对白和画外音，一般采用解说形式；音乐也基本上不用歌曲，而以背景音乐为主。

但是应该注意的是，多媒体艺术在继承和借鉴影视艺术共性的同时，也受到从影视领域传来的一些负面影响，如对声音媒体在多媒体教材中的应用规律理解不深、运用不精。其具体的表现是：重画轻音、滥用背景音乐、不规范地使用音响效果等，而且相当多的多媒体教材没有声音，似乎又回到了"伟大的哑巴"时代。

2. 多媒体教材中声音媒体的特色

在第 1 章中曾经将多媒体教材的特点归纳为：在屏幕上以图、文、声、像等多种媒体语言呈现教学资料，并且具有交互功能。据此可以引申出在多媒体教材中运用声音媒体时，具有以下不同于影视领域的特色：

1）与声音媒体配合的视觉媒体增多了

除视频图像外，还出现了计算机领域中的文本、图形、动画等媒体。因此需要探索电视领域中声音媒体与计算机领域中各类媒体配合的艺术规则。

2）应考虑交互功能给配音带来的麻烦

交互功能原本是多媒体教材的一项优势，但是却给声音与画面内容的配合带来一些新问题。电影、电视均采用自动播放的形式，每段图像内容呈现的时间和重复呈现的次数都是可以预先知道的，因此给这段画面内容配合的声音媒体（解说或背景音乐）的时间长短和反复出现的次数，很容易进行匹配设计。而在具有交互功能的画面中，由于通过按键或热区进行手动操作，致使画面呈现时间和反复出现次数是由用户决定的，随意性很大。因此这也是在多媒体教材中运用声音媒体时遇到的一个新问题。

3）主要用于呈现教学内容

虽然影视领域的科教片与多媒体教材的特点比较接近，但是后者呈现的教学内容更专、更细和更系统，因而更加侧重于传播性。所以，无论是解说，还是背景音乐、音响效果，都应注意在教学情境中运用时，不同于影视片（特别是故事片）的这一特色。

综上所述，可用表 5-1 对声音媒体在电影、电视和多媒体教材中的运用进行比较。

表 5-1　声音媒体在电影、电视和多媒体教材中运用的比较

声音媒体	电影	电视	多媒体教材
负有传播知识信息和给人以艺术享受的双重使命	侧重艺术性（新闻纪录片除外）	侧重传播性（艺术片除外）	侧重传播性（以知识信息为主）
声音的三种形式	语言（对白、旁白、独白） 音乐（背景音乐、电影歌曲） 音响	语言（对白、旁白、独白） 音乐（背景音乐、电视歌曲） 音响	语言（解说） 音乐（背景音乐） 音响
与视觉媒体配合	给电影图像配音	给视频图像配音	给图形、动画和视频图像配音
考虑交互功能的影响	大多数情况下不需要考虑	大多数情况下不需要考虑	需要考虑

3. 声音媒体在多媒体教材中所起的作用

1）声音媒体能够配合画面呈现教学内容

三种形式的声音媒体，尽管表达方式各异，但是都可以在呈现教学内容方面发挥各自的作用。

（1）解说的作用是表"意"。

由于话音语言的逻辑性强，具有和文本一样的"表意准确"的特点，能够系统和完整地表达概念和理论，因此完全可以配合画面中的图、文表述教学内容的具体含义。一般地讲，在三种声音形式中，解说是主体。

（2）背景音乐的作用是表"情"。

音乐是另一种类型的声音语言，它以不同于解说的特有方式表述教学内容，如同图形、图像以不同于文字的方式表述教学内容一样。因此，运用背景音乐配合画面表述教学内容时，需要具备起码的音乐素养，并且了解音乐表现的特点。与解说相比，背景音乐属于陪衬角色。

（3）音响效果的作用是表"真"。

音响是指画面上物体运动或变化时发出的声音，要求逼真。画面呈现教学内容时，如果配有音响效果，可以增强真实感或吸引注意力。与解说相比，音响效果也属于陪衬角色。

2）声音和动感一样，是画面生动与活力的源泉

一般说来，生动与活力源于随着时间的推移而变化或运动。画面上的声音和动感一样，都是随着时间而不断变化的，因而都能给画面增添生机。

例如，前述八一电影制片厂的片头中，画面上红色背景、"八一"字样、金色五星、闪动光芒，显得雄壮有力。但是如果没有管乐演奏的嘹亮军歌旋律配合，再好的画面也不会动人心弦。

又如，介绍各种乐器或各种鸟类的图片时，随着鼠标指向目标，画面上随即出现扼要说明的文字，并且配合发出相应的乐器演奏声或鸟叫声，则可增加画面的动感和活力，

其教学效果是一般教学挂图和图片画册所不能比拟的（案例见图5-1）。

(a) 鸟叫声　　　　　　　　　　　(b) 乐器声

图5-1　配音图片可增加活力

3）声音媒体也能配合在二维画面上，表现三维景物和运动形体

在静止画面和运动画面中曾经讨论过采用透视、影调、色彩和动感等方法，在平面上以视觉造型艺术表现三维景物。其实，声音媒体也能通过听觉艺术予以配合。

在现实生活中，声音也有类似"透视"的属性，如近大远小，即近处的声响较强，远离后便逐渐变弱。人们在目送飞机和火车离去时，对这样的听觉感受已经习以为常。因此，将听觉透视与画面上视觉透视配合运用，可以增加画面立体感的真实性。

类似的例子还有声音的多普勒效应，即发声的物体（如火车）先迎面而来，再远离而去时，其音调是朝反方向变化的（案例见图5-2）。

图5-2　声音的多普勒效应

此外，行进的火车在空旷的地面和在山洞中发出的声响不同；运动员跳水时与在水中游泳时发出的声响也不相同等。人们在生活中已经习惯了运动物体在各种环境的发声效果，如果在给画面配音时，通过模拟这些发声效果，便可让观众联想到物体在该环境中的运动。因此要收集和制作大量的声音素材，以配合表现各种环境中运动或操作时发出的声音。

☆　延伸阅读　☆

梅耶在2001年提出的多媒体学习理论中，认为多媒体学习理论应该建立在人类已经掌握的认知原理的基础上，其中的一个假设是双通道效应。所谓双通道，就是人们拥有单独的视觉、听觉加工的通道，当信息呈现给眼睛时（如图形、图像、视频、动画或屏幕文本等），视觉通道对信息进行加工；当信息呈现给耳朵时（如非言语的声音或解说等），听觉通道对信息进行加工。但是，视觉通道、听觉通道两者之间并非完全割裂，最初呈现给一个通道的信息也可以在另外一条通道获得表征。据此，梅耶进一步提出了通道效应：学习者学习由动画和解说组成的多媒体呈现要比学习由动画和文本组成的多媒体呈现的学习效果好。

梅耶在多媒体学习的十二条教学设计原则的基础之上进一步说明了如何设计计算机辅助多媒体教学材料促进学习。通过"解释太阳能电池工作原理"的实验结论，提出"人声化"这一原则：根据社交主体理论和多媒体学习的认知理论，人声更可能引起社交联系，类似机器的声音则可能阻断学习者对社交伙伴的向往。因此，当授课采用的是人类原声而非机器声音时，学习者的学习可以更深入。

5.2 声音的基本元素

5.2.1 解说的基本元素

如前所述，在声音媒体的三种形式中，解说是主体，与画面上的图、文主体配合工作。在多媒体教材中，解说（口头语言）和文本（文字语言）的表述特点是一样的，即二者都能准确表意，而且都能通过语义（字义）给人以丰富的想象空间和审美的享受，因此都能被用来系统、完整地表达概念和理论，讲解工作原理，分析诗词意境，进行逻辑推理等。

但是由于声音和文本毕竟是两种不同类型的媒体，它们在画面上的呈现形式存在质的差别：

解说（口头语言）只具有时间属性，属于动态呈现范畴。因而对于解说的基本元素、听觉要素及其遵循的艺术规则，应该按照运动画面的思路进行探讨。

文本（文字语言）在画面上可以有静态和动态两种呈现形式，但是基本的形式仍然是静态呈现，具有空间属性。在第4章中已经对文本的基本元素、视觉要素及其遵循的艺术规则进行了讨论。

因此可以借鉴已知文本的结论，参考上述二者的共性与差别，讨论解说的基本元素、听觉要素及其遵循的艺术规则。相应地，可以将解说的基本元素分为以下四类（见表5-2）。

表5-2 文本的基本元素和解说的基本元素

文本的基本元素	解说的基本元素
字形（字体与特征元素）	语音（音色、语调、重音等）
字义	语义
文本与背景（"形态空间"）及其填充的属性	解说与背景音乐（"声音空间"）
运动（文本、背景或者二者都运动）	无对应的基本元素
与文本配合的图形、图像或声音	与解说配合的图和文

1. 语音（如音色、语调、重音等）

语言是人类进行沟通所使用的一种符号，可以通过物质的形式表现出来，语音是语言的物质表现形式。那么，什么是语音呢？通俗地讲语音就是人类通过发声器官发出来的声音，其中语音方面包括音色、语调、速度、节奏、重音等元素。

这里的音色也叫作音质，是一个音区别于其他音的根本特征。决定语音音色的因素大体有两个。一是发音方法，举个简单的例子，福建人和北方人在读以"h"和"f"开头的字的时候所发出的音是截然不同的，这也正是因为他们的发音方法不同。二是共鸣器的形状，每个人生下来都是千差万别的，包括发声器官也一样，因此，每个人的声带、共鸣器不一样所发出的声音也会不一样，从而形成了个人的声音特色，这正像乐器的音乐一样。

语调，好比乐曲的旋律，能够体现出语言的完美性。在多媒体教材中使用解说时要注意语调与教学对象和画面内容的适应。对于不同的教学内容，其语调都要有不同的要求，根据表述内容，抑扬顿挫、自然变化。起伏变化过于平缓的语言，会使学习者听觉上难以产生共鸣且不易吸引学生的注意力，造成听觉疲劳；相反，变化过大的语言，又会让学习者在听觉上会产生漂移感，这种感觉不利于学习者的情绪稳定。

我们在这里说的重音，是要根据表达情绪的需要，有意地通过加重音量或者说话力度去表达某个或者某些词。人们说话时，通常把重要的意思加重语气来表达，以引起听众的注意力。在教学中也是如此，教师往往会通过加重语气和提高音量向学生传达重点和要点。不过，在教学中应当注意的是，切忌使用过多的重音，以免使学习者分不清重难点造成认知疲劳。

2. 语义（要与"画面语义学"区分开）

本书中用的"语言"一词有广义和狭义两种理解：广义理解除包括日常用的狭义理解的语言（即言语与文字）外，还包括一切人际间交流的符号，如肢体语言、画面语言、旗语等。在日常用的语言中，形（字形）、音（语音）、义（语义）三者的关系是很有趣的：一方面，口头语言（语音）和文字语言（字形）在表义的功能上具有共性；另一方面，由于具有形义分离和音义分离的特点，字形、语音、语义三者在画面上体现出来的"亮点"是彼此不同的。这就是为什么文本和解说的基本元素中分别包括字形、字义和语音、语义，而又将字义、语义合并在一起讨论的缘故。值得注意的是，这里提到的"语义"一词和多媒体画面语言学中的"语义"是两个完全不同的概念。多媒体画面语言将多媒体画面看作一种类似人类语言的画面语言进行考察，人类自然语言字词、短语、句子、语法等规则构成，画面语言也应有类似的规则，从而创造性地将多媒体画面语言学细分为语构学、语用学和语义学，从而将多媒体画面的设计和开发等活动框定在一定的规则之下，使其有章可循。

3. 解说与背景音乐（"声音空间"）

解说与背景音乐的搭配是解说的基本元素之一。背景音乐的类型有很多种，大体有三种分类方式：第一种分类方式是根据音乐的节奏快慢：可以分为慢节奏音乐、快节奏音乐以及中速节奏音乐；第二种分类方式是根据音乐的不同类型：可以分为流行音乐、摇滚音乐、古典音乐、自然声音和爵士音乐；第三种分类方式是根据音乐本身存在的信息量差异来划分，音乐的信息量是指乐曲本身乐器配乐的复杂程度以及是否存在歌词。众多学者对多媒体教材中的背景音乐做出了解释，例如，孙新波等学者认为：背景音乐

是在多媒体教材中与解说相配合的音乐，可以理解为利用解说和音乐的配合创造一种有利于学生接受教学内容的氛围或背景环境，背景音乐作为一种辅助手段帮助学生理解和接受教师讲授的内容。

正如前面提到的，解说在呈现教学内容方面所起的作用是表"意"，与解说相比，背景音乐所起的作用是陪衬角色。它们之间所遵循的是主从关系（正如图文与其背景关系一样）。一些多媒体教材不仅仅结构和内容是精品之作，与之相匹配的背景音乐同样重要，往往可以起到画龙点睛的作用。因此，在多媒体教材的设计中，解说是否加入背景音乐、加入何种背景音乐、什么时候加入背景音乐以及背景音乐的音量大小都是必须考虑的。

4. 与解说配合的图和文（只有动态呈现形式）

由于话音语言的逻辑性强，具有和文本一样的"表意准确"的特点，能够系统和完整地表达概念和理论，因此完全可以配合画面中的图、文表述教学内容的具体含义，通过解说与图和文的配合，可以有效地传递教学信息，提高学生的学习效率，达到事半功倍的效果。由于在 5.3.1 节中会详细介绍解说的应用场合，即解说与图和文等的配合，所以这里不再详细介绍。

一般地，按照多媒体画面艺术设计理论，不论图像、文本、声音，只要是在画面上动态呈现的，其基本元素（显性刺激）都是指通过某种手段产生的各种运动（变化）方式，由于解说在时间上具有一定的时间长度，所以与解说配合的图和文只有动态呈现形式。以上便是解说在多媒体画面上产生听觉刺激的四种方式，即四种基本元素，听觉要素便是由这四类基本元素衍变出来的。

5.2.2 背景音乐的基本元素

在平面构成中，静止画面是由构图元素按照视觉艺术规则组成的，其中视觉艺术规则主要是根据人的审美观点处理一些视觉要素的规则。同样，音乐也是由一些基本的音乐语言元素按照听觉艺术规则组成的，这些元素包括旋律、节奏、音色、力度、音区、和声、复调和调式等。

（1）旋律又称为曲调，它是按照一定的高低、长短和强弱关系而组成的音的线条。它是塑造音乐形象最主要的手段，是音乐的灵魂。

（2）节奏是指各音在进行时的长短关系和强弱关系。由于不同高低的音同时也是不同长短和不同强弱的音，因此旋律中必须包括节奏这一要素。

（3）音色，不同人声、不同乐器及不同组合的音响上的特色。通过音色的对比和变化，可以丰富和加强音乐的表现力。

（4）力度是指强弱的程度。音的强弱变化对音乐形象的塑造也起着很重要的作用。

（5）音区，音的高低范围。不同音区的音在表达思想感情时各有不同的功能和特点。

（6）和声，两个以上的音按照一定规律同时结合，和声具有渲染色彩的作用。

（7）复调，两个或者几个旋律的同时结合，运用复调手法，可以丰富音乐形象，加强音乐发展的气势和声部的独立性，造成前呼后应、此起彼伏的效果。

（8）调式，从音乐作品的旋律与和声中所用的高低不同的音归纳出来的音列。这些音互相联系并保持着一定的倾向性。

由于这方面知识已超出本书范围，因此这里只做简单的介绍，如要了解更详细的内容，请参考音乐专业的书籍。对于学习音乐的学生来说，基本的乐理知识是必不可少的，这可以为他们奠定良好的音乐基础。对于多媒体教材的制作者以及教师来说掌握这些简单的乐理知识同样也是必不可少的，在多媒体教材中，背景音乐的使用也是讲求方式方法、需要一定的技巧的，对于那些不懂这些基本知识的制作者以及教师来说，可能会导致背景音乐的滥用，使讲授者达不到预期的讲解效果，也会影响学生的学习效果。

5.2.3 音响效果的基本元素

音响效果简称为音效，在多媒体教材中，音效的使用也是必不可少的，课件和教材中的音响效果要具有真实的艺术性，具体的使用也要根据画面内容以及教学内容的要求来选择。在多媒体画面语言中，音响效果的表现力和塑造力是非常强的，借助合适的音效声，能够帮助学习者对所学内容产生一定的联想和想象，营造出一种临场感。因此，研究音响效果的目的是为了将其运用到教学中时，能尽量以逼真的效果，尽可能还原真实，使学习者身临其境。音响效果的基本元素主要由音调、音量、音品（音色）构成。

简单地说，声音的频率高低就是音调，频率决定音调。

音量就比较容易理解了，即声音的大小，又称响度、音强，是指人耳对所听到的声音大小强弱的主观感受。

声音的品质叫作音品，又称为音色，它反映出了每个物体发出的声音特有的品质。在 5.2.1 节和 5.2.2 节中我们分别介绍了语音的音色以及背景音乐中的音色，其实这几种音色本质相同，只不过是发音的本体不同。影响音响效果中音品的因素是发音体。不同的发声体具有不同的音色，比如乐器，不同乐器的发音材料是不同的，所以就形成了丰富多彩的音色。

5.3 声音呈现的听觉要素及艺术规则

5.3.1 解说呈现的听觉要素及艺术规则

1. 解说在多媒体教材中的运用

解说运用的场合主要有以下三种：

1）配合文本的解说

解说与文本属于同类语言（有别于图像、音乐等类型语言），但是分别采用言语和文字的表达方式。在多媒体画面上，言语表达与文字表达有两种配合形式，即给讲演配字幕和给文本配解说。

（1）给讲演配字幕。

虽然字幕在画面上是讲话内容的重复，属于冗余信息，但在有些情况下，给讲演配上字幕会有利于学习者听清、理解、记忆，属于有效的冗余信息。这几种情况是：

讲演内容方面：不够通俗易懂，需用字幕配合以加深理解和记忆。如引经据典，严谨的论述，不常见的人名、地名或设备名，定律、定义或公式等。

讲演人方面：言语表达存在欠缺，可用字幕配合帮助学习者听清。如发音不准，不善于讲话（逻辑性不强、习惯性口头语），语速过快或语句不完整等。

应用场合方面：需要确保知识信息准确表达或留作资料，如名人学术报告、艺术家演唱的唱词、用于公共场合播放的音像教材等，这时给画面配上字幕，不仅表示正规，而且更为了内容传递的准确、可靠。

需要注意的是，同一内容的言语表达与文字表达经常是并不完全相同的：前者在语法修辞和逻辑推理方面的要求，一般没有后者那样严格，而且还可能出现一些口头语、重复词或不通顺的语句等。因此在给讲演配字幕时，应该允许在保持原意不变的前提下，进行适当增删或改动个别字、词，以保证语句的通顺和便于听众的理解。

☆ 延伸阅读 ☆

戴劲在研究有无字幕是否影响学习效果、能否促进学习者外语学习过程中对言语的理解时，发现无字幕的学习效果远远低于有描述性字幕的学习效果，并且字幕和口语解释同时出现时学习效果更好。王健等就教学视频的不同呈现方式对学习者学习的认知负荷和满意度的影响进行了研究，将教学视频的呈现方式分为 A（视频类+解说字幕）、B（视频类+无解说字幕）、C（图文类+解说字幕）和 D（图文类+无解说字幕）四种呈现方式。结果发现，在学习认知方面，A（视频类+解说字幕）组别中教学视频的学习成绩最好，即教学视频中有解说字幕比无解说字幕的学习成绩好。这些发现，能够帮助教师更好地掌握解说配合字幕的作用，在课堂上正确使用解说配合字幕以达到最佳的教学效果。

（2）给文本配解说。

这是多媒体教材比较书本教材的优势之一。给文本配上解说，如同听教师在课堂上讲课，或像听讲解员讲解展览一样，有助于学习者从一种"苦读书"的感觉中释放出来。

文本在多媒体教材中呈现的方式很多，可以是全文呈现，也可以只呈现几个关键词；可以单独呈现文本，也可以作为图形、图像的辅助说明等。配合不同的文本呈现方式，用声音解说的方式也不尽相同。概括地讲，运用解说配合文本的方式大体上有以下几种：

全文照念：如教材的前言、每章和每节的概述或者某个知识点的简要介绍等，一般都加文字说明，并且配上解说全文照念（见图5-3）。

前　言	解说词
媒体是知识和信息的载体。知识和信息只有通过某一种或某几种媒体形式才能表达出来，例如书本上的知识内容，是通过文字、图形、表格等形式表达出来的。	媒体是知识和信息的载体。知识和信息只有通过某一种或某几种媒体形式才能表达出来，例如书本上的知识内容，是通过文字、图形、表格等形式表达出来的。

图 5-3　全文照念

字多念少：对大段文字的教学内容，只需要通过解说形式，念其中的要点或重点，这样有利于帮助理解画面上的文字（见图 5-4）。

首先要认识到音乐本身就是一门艺术语言，因此运用音乐不仅要满足于悦耳动听的外界感受，更重要的是应该深入领会它所表现的内容。多媒体教材中的背景音乐大都采用器乐曲，虽然不像声乐曲那样可

解说词：音乐本身是一门艺术语言。多媒体教材中的背景音乐大都采用器乐曲。

图 5-4　字多念少

字少念多：当画面上只出现几个关键词或提示句时，则可以利用解说进行详细说明。通过声画搭配将概念的要点或难点讲清楚，如同教师在黑板上利用板书讲解（见图 5-5）。

声音媒体三种形式的作用
1. 解说——"意"
2. 背景音乐——"情"
3. 音响效果——"真"

解说词：声音媒体三种形式的作用分别是用解说来表"意"，用背景音乐表"情"，而音响效果的作用是表"真"。

图 5-5　字少念多

应用举例

给文本配解说要求符合"字多念少、字少念多"的案例是比较多的，如以下两个案例：

（1）一般地，电影和电视都肩负有传播信息和给人以艺术享受的双重使命，即具有"传播性"和"艺术性"，但是两者的侧重是有所不同的。但从总体上看，仍应归于艺术类型，需要用专门的设备在专门的场所（如电影院）播放。在制作每一部影片时，通常都要专门为该片创作音乐或歌曲。因此，虽然电视剧和故事片一样具有艺术特点，但是从题材构成和传播形式的角度看，还是认为电视更侧重于传播类型。

字多念少：电影和电视具有"传播性"和"艺术性"。电影应归于艺术类型，而电视更侧重于传播类型。

（2）多媒体教材中声音媒体的特色：
① 与声音媒体配合的视觉媒体增多了。
② 应考虑交互功能给配音带来的麻烦。
③ 主要用于呈现教学内容。

字少念多：多媒体教材中声音媒体的特色具体表现在三个方面。首先，与声音媒体相配合的视觉媒体增多了；其次，在运用的过程中我们应考虑交互功能给配音带来的麻烦；最后，应该明确声音媒体的主要作用是呈现教学内容。

以上两个案例体现了"字多念少、字少念多"的具体应用。

2）配合图形的解说

在多媒体教材中，经常用计算机制图软件绘制设备图、仪器图、结构图、方框图或原理图等。为了保持画面的简洁，一般在这些图形的关键部位设置热区，当鼠标移到（或

单击）该热区时，画面上便出现相应的文字说明，同时配以相应的解说，案例如图5-6所示。这种通过交互功能控制解说的方式，是电视领域中声音媒体与计算机领域中图形媒体配合的一种新的方式。

3）配合实际操作或练习的解说

用解说配合实际操作是影视中常用的形式，多媒体教材只是将此形式沿袭了过来。例如，烹饪操作的教学片中，每放一种调料便加一句说明，否则观众看不清放的是什么。又如讲授安装PC的多媒体教材中，每插入一块板卡，或者安装一根连线时，均要用解说说明一下板卡或连线的名称、用途、注意事项，教学效果很好（案例见图5-7）。

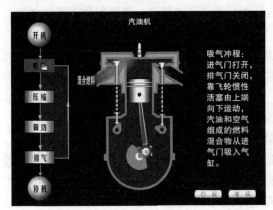
图5-6 配合图形的解说

图5-7 配合操作的解说

此外，学习者通过多媒体教材进行练习时，为了增强学习的效果，在学习者做出回答（正确或错误）时，该教材可配以掌声或叹气声等音响效果，也可以用解说加以评判或提示。

2. 解说呈现的听觉要素

多媒体画面艺术设计理论认为，动态呈现的视、听觉要素（隐性刺激）是指在产生运动的过程中运用的技巧，而艺术规则是在规范这些技巧时用的。如果在运用技巧过程中遵循了艺术规则，则会使（视、听）知觉中的"新质"配合显性刺激的反映，产生和谐的视、听觉效果，即"亮点"；反之，违背了艺术规则，便会出现"败笔"。

在5.2节中，我们已经将解说的四类基本元素进行了说明：语音（音色、语调、速度、节奏等），语义，解说与背景音乐（"声音空间"），与解说配合的图和文。听觉要素便是由这四类基本元素衍变出来的。

1）由语音（音色、语调、速度、节奏、韵律等）衍变出来的听觉要素

如同运动画面是由运动镜头和画面组接两类基本元素构成的一样，解说也是由语音和语义两个方面基本元素构成的。

一位优秀的解说员（或播音员），不仅具备先天的好嗓音（金属音、瓷音等），而且具有后天训练出来的基本功：发音准确、用词简练、逻辑性强、有节奏感，偶尔还会顺其自然地用上一些幽默、诙谐的语句，产生锦上添花的效果。

这些准确的发音、简练的用词、有节奏的解说以及采用幽默的语句等，都是在播音

过程中运用的技巧，都会在知觉中产生和谐的听觉效果，因而就可将其视为听觉要素。这些听觉要素隐含在播音过程中，是在语音和语义（基本元素）的基础上衍变出来的，并且会在知觉中形成"新质"。上述和谐听觉效果的产生，是由于听觉要素遵循了艺术规则的结果。

2）由语义（文学、逻辑、艺术等）衍变出来的听觉要素

正如在第1章中指出的，文字的优势除表意准确外，还能使人产生想象空间。不过这种产生是建立在大脑中存储的表象组块，与其指代符号（文字）之间联系的基础上的。因此，文本、解说对情境、现象、原理的描述，便可通过想象（即"翻译"）转化为图像呈现在大脑中。从这个角度看，运动画面的基本元素（运动镜头、景别组接）便与文本、解说的语义建立起对应关系。例如，歌词"蓝蓝的天空白云飘"和"白云下面马儿跑"，分别对应拍摄"蓝天白云"和"草原上马儿奔跑"的两个运动镜头，而两句连起来则对应镜头组接，给人留下一片广阔天地的想象空间。如果再加两句："挥动鞭儿响四方，百鸟儿齐歌唱。"则连声音效果都加进去了，这样的意境甚至胜过绘画、照片。由此可见，语义衍变出来的听觉要素，体现在作者的文学修养之中，即构思、用词的技巧之中。

充分发掘语义产生的文学美感，在多媒体画面上体现出来的，是一种有别于字形、语音的潜在美。例如诗句"一枝花，凝晨露，盈盈绽放"中，不仅让人感受到"凝""盈盈"等用词的准确、形象、简练等文学美感，而且还能感受到诗人此时的喜悦心情。产生这类感受效果，是图、字形、语音的呈现艺术难以胜任的。此外，严谨推理或深刻分析产生的逻辑信服力；形象生动的比喻或深入浅出的表达产生的轻松教学氛围等，都是语义所特有的一种潜在美，即由语义产生的一种和谐知觉。

最后还应重复提醒两点注意：其一，图、文、声中，只有文本和解说具有产生语义美感的优势；其二，不论通过解说（口头语言）或通过文本（文字语言）的表述，所产生的这种语义美的效果是一样的。

3）由解说配合其他媒体衍变出来的听觉要素

由于解说是通过语义与其他媒体配合的，因此和文本的视觉要素相关。其要点仍是要注意二者之间的共性与差别。

在内容上，解说与文本具有共性，即都是通过语义与图形、图像等媒体配合的，此时应注意发挥各自的优势，取长补短。具体地讲，应注意将解说、文本的表意准确优势与图形、图像形象生动的优势配合运用，尽可能取得事半功倍和减轻学习负担的教学效果。例如图5-6的案例中，通过图（图形或动画）、文（文本）、声（解说）三者配合说明内燃机内部的凸轮、曲轴等，其教学效果是书本教材和课堂板书所望尘莫及的，将多媒体教材的优势充分体现出来了。

在呈现形式上，解说与文本又有差别。文本采用空间呈现形式，可以用色彩、肌理、影调等属性修饰，可以有图案背景陪衬，可以采用集合排版呈现形式。而解说属于动态呈现形式，只具有时间属性，因此不会衍变出这类听觉要素。但是解说在和图、文、声媒体的配合上，还是有其自身特点的。

首先，在某些运动画面中，如精彩的球赛实况转播、点评某类操作或技能比赛等，由于动作较快而又需要及时解说，在这类情况下，一般仅采用解说配合。此时由于解说

能够提供背景内容或深层次知识，又能及时解答疑问，因此可以满足观众的认知需求和审美需求。

其次，文本与解说配合时，需要考虑二者同步问题，可以采用逐字、逐句、逐段，甚至逐个画面的同步方式。卡拉 OK 是逐字同步的例子；给报告、演唱配的字幕是逐句同步的；图 5-6 案例中的解说与凸轮、曲轴等文本说明，采用的是逐段配合方式；电视播放重要通知、声明、法令等内容时，一般都是等整屏文本念完后再换下一屏的。

以上两类情况，都属解说与其他媒体的配合关系，因此应该遵循运动画面的分工合作、优势互补的艺术规则。何时该用解说、说些什么内容、声文如何同步等，这些都是解说在运用过程中使用的技巧，也就是解说与其他媒体配合衍变出来的听觉要素，如果遵循了上述艺术规则，便会产生"亮点"。

最后，解说和声音媒体（即背景音乐、音响效果）的配合，已经被纳入主体与背景关系的范畴，需要做如下专门讨论。

4）由解说与背景音乐、音响效果配合衍变出来的听觉要素

如 5.1.2 节所述，在多媒体教材的三种声音形式中，解说是主体，背景音乐和音响效果均属陪衬。它们之间属于主从关系（如同图文与其背景关系一样），应该遵循运动画面的烘托主体，不干扰主体的艺术规则。一般地，解说在背景音乐的烘托下，可以起到渲染气氛、延伸意境的作用。例如用古筝演奏的一首古曲，配合朗诵或讲解一首古诗，二者在气氛、意境上相得益彰，产生的艺术效果大于各自单独呈现的效果之和，即产生了"新质"。这种在配合过程中，按照解说内容选择乐器、乐曲旋律以及配合方式的技巧，便是解说与背景音乐配合衍变出来的听觉要素。所谓艺术规则规范的是听觉要素，具体地说就是要按照突出主题（即解说内容）的规则来进行选择和配合。

此外，音响效果也和背景音乐一样，与解说配合也是起烘托、响应的作用。例如在图 5-6 案例中，当讲到内燃机的吸气过程和压缩（爆炸）过程时，如有气流和爆炸的音响配合，其真实感（即"新质"）便会油然而生。

3. 解说应遵循的艺术规则

到现在为止，已经对解说的基本元素及其听觉要素进行了讨论。其中有关解说艺术规则的要点，可以归纳为呈现形式和呈现内容两个方面：

（1）在呈现形式上，解说属于动态呈现范畴，因而应该用运动画面艺术规则规范其听觉要素；如果解说与其他媒体呈配合关系，应遵循分工合作、优势互补的艺术规则；如果解说与其他媒体呈主从关系的，则应遵循突出主体的艺术规则。

（2）在呈现内容上，鉴于解说与文本具有共性，即都是通过语义与图形、图像等媒体配合。解说与文本媒体配合时，应该允许在保持原意不变的前提下，进行适当增删或改动个别字、词，以保证语句的通顺和便于听众的理解；解说与图形图像配合时，为了画面的整洁，可以在关键部位设置热区，当鼠标移动到相应的位置时出现解说。总之在配合中也要注意发挥各自的优势，取长补短，即要注意将解说的表意准确和产生想象空间的优势充分发挥出来。

现在按照上述艺术规则，结合解说实际中常见的情况，提出以下几点建议：

（1）对选择、培养配音工作人员的建议。

解说是多媒体教材上图文声像的四类媒体中，声音媒体的主体，代表视听艺术的一个重要分支。在多媒体教材中，解说的呈现艺术取决于三方面的因素，即解说词的编写、与画面配合的设计以及配音人员的素质。给多媒体教材配音的好坏，能够从一个侧面反映出多媒体艺术的水平。为此，对配音人员提出几点建议：对配音人员的先天条件是有一定要求的，即具有一定嗓音优势（如音色美）者更好；对配音人员的后天条件要求是，提高配音的基本修养，包括吐字清晰、发音准确、语句流畅。特别要注意长期培养自己的文学修养，以便在配音工作中能够充分发掘字义产生的文学美感。

（2）对改善、提高配音工作水平的建议。

配音的基本形式是念解说词（即解说的基本元素），但是配音的水平却体现在技巧（即解说的听觉要素）之中。为此，按照解说艺术规则，对配音时应注意的要点提几点建议：避免出现配音中的低级错误，如错念、怪音等有损听觉美感的声音等；切忌生硬说教式的念稿，语气和语调要掌握好分寸，能有一些诙谐和幽默感最好，但要用得恰到好处，切忌过分和卖弄；配音要随不同领域的教材内容和学习对象而变化，例如，幼儿读物的语调应该活泼、亲切、速度放慢；文学作品要有朗诵的基础，注意语音、语调的抑扬顿挫，要体现出作品内容中潜在的韵律美；对于定义、概念、法律条文等理论性强的教学内容，要求表述严谨、吐字清晰。

（3）对设计、安排解说的建议。

设计、安排解说要考虑内容和形式两个方面。

内容方面：给多媒体教材安排解说有两条原则，即从教学需要出发和充分发挥解说的优势。这就是说，安排解说的有无和多少，要根据教学内容的要求和各种媒体的配合情况而定。与图形、图像等媒体配合时，要充分发挥其表意准确的优势，有时甚至可以起到画龙点睛的作用；与文本媒体配合时，要根据教学内容的要求，可以全文照念、字多念少或者字少念多。总之，只有按照分工合作、优势互补的规则，才能取得好的教学效果。

形式方面：设计解说，仅从内容方面考虑是不够的。例如安排背景音乐配合解说时，如果遵循了突出主体的艺术规则，则可以达到渲染气氛、延伸意境的目的。反之，如果违背了主体-背景的主从关系原则，即"不喧宾夺主"，背景音乐的声响掩盖了解说，此时便出现了设计的"败笔"！又如，设计课堂演示用的多媒体教材，没有设置"静音"按键，以致教师无法利用画面进行讲授等。这些都是解说在运用过程中或呈现形式上遇到的问题。判断这方面设计的好坏，也应该以教学效果为依据。

5.3.2 背景音乐呈现的听觉要素及艺术规则

1. 背景音乐在多媒体教材中的运用

在多媒体教材中，背景音乐一般在三个方面发挥作用：

（1）作为陪衬，用以烘托画面或解说。

（2）延伸解说或文本内容的意境。

（3）营造无法用语言、文字表达的气氛。

因此，随意选择一段动听的曲子来做背景音乐，实际是放弃了音乐的丰富表现力，是运用音乐目的性不强的表现。

背景音乐通常在以下几种场合运用：

（1）片头一般为教材名，应选择适合于该教材内容的主题音乐，由于此时是首次面向学习者，为了吸引注意力，选择的音乐最好有些力度和新鲜感。

（2）片尾主要用来介绍制作人员名单和制作单位。或以滚动方式，或以换屏方式，但一般能预测其播放时间，因此可选与播放长度相等的音乐，其节奏最好与画面变动速度同步。

（3）画面上出现主菜单或子菜单时，经常需要在鼠标单击后才更换，不仅等待时间不能预知，往往会出现主题音乐播放结束后冷场的尴尬局面；而且还会通过"返回"按钮，使该画面不断重复出现，结果是，背景音乐不停地被中断而又从头播放。为了保证背景音乐的完整性，不至于因为互动操作而使其"支离破碎"，建议尽量缩短主题音乐长度，并且采用循环播放方式，必要时还可增加一个"静音"按钮，将背景音乐关掉。如图5-8所示。

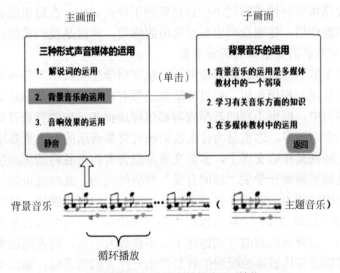

(a) 背景音乐用循环播放等待画面转移

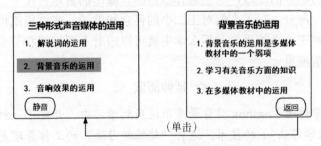

(b) 当多次返回该画面时应采用静音方案

图 5-8 适应交互功能的背景音乐表现方案

（4）每一章（节）的教学内容都应有一首与之适配的主题旋律。一方面不同章（节）的基调要有所不同，另一方面整个教材中各章（节）旋律又要彼此协调，形成变化—统一的音乐曲式。

（5）在有文本说明和解说的画面中，在解说结束后，一般可以用播放音乐的方式来延伸解说内容的意境。另外，在演示图片的画面中，也可以用背景音乐配合来延伸图片的意境。当用背景音乐陪衬、烘托解说和画面时，切忌喧宾夺主。音乐的响度超过解说，或者音乐旋律分散了学习者的注意力等现象，都是应注意避免的。

2. 背景音乐呈现的听觉要素

背景音乐是常见于电视剧、电影、多媒体教材等一系列场所中用于调节气氛的音乐，将背景音乐插入于其中，与画面结合起来，不论是观众还是学习者都能到达一种身临其境的感觉，这种感觉我们称其为"真实的艺术"。和一般的音乐相比，背景音乐有它独特的性质——辅助性。辅助性，意味着它并不是画面中的主体，举个例子来说就是当一个人专门去欣赏音乐时，他会格外关注这首音乐的旋律和节奏，但是当观众去看电视剧或者电影的时候，往往不会刻意关注音乐的旋律和节奏，他只是把这种音乐视为渲染气氛的存在，当影片结束的时候通常记不住自己听到了什么音乐。在这里的音乐只是起到一个渲染影片气氛的作用，使观众产生身临其境的感觉，这就是我们说的辅助性。

1）由旋律和节奏衍变出来的听觉要素

认知心理学专家认为背景音乐营造的不同氛围对学生完成学习任务具有不同的影响。轻柔优美的音乐能起到积极作用，而过分活跃或带有攻击性的背景音乐则会起到反面作用，在多媒体学习中，根据不同的教学内容和情境选择相适应的背景音乐，确保最大限度地提高学生的学习效率，这也是为什么我们研究背景音乐的一个重要原因。

在许多课上特别是在语文课上，多数文章是蕴含着作者独特的思想感情的，仅凭老师的口头讲述是很难做到让学生"感同身受"有所触动的，此时就可以选择合适的背景音乐来吸引学生的注意力，渲染作者或者文章传递出来的思想感情。举个例子，在讲解《歌唱二小放牛郎》这篇课文时，就可以利用不同旋律和节奏的背景音乐来渲染三个不同部分的内容，第一部分用倒叙的方式讲述王二小被敌人杀害，所表现出来的是悲痛和怀念之情，这里可以选择比较凄凉缓慢的背景音乐衬托人们的悲痛；第二部分叙述了王二小和敌人斗争英勇牺牲的经过，这里选择激烈的、激昂的音乐衬托王二小的英勇机智；第三部分呼应第一部分，写了人们对王二小的怀念和歌颂，在这里就可以选以二胡为主的音乐衬托人们对王二小的思念。那么学生就可以跟着不同旋律和节奏的背景音乐不由自主地融入文中情境里。

<div align="center">☆ 延伸阅读 ☆</div>

保加利亚哲学博士 Lozanov 将背景音乐运用到学习中，开发了一种名为"暗示学习法"（又称"超级学习法"）的技术。这种"超级学习法"的工作原理是利用特定类型的音乐来刺激大脑（常用节奏舒缓的背景音乐），用以消除紧张感、集中注意力、增强大脑活力，实现轻松而有效地学习，提升学习效果。并且这种方法在西方各国已经得到了广泛应用。对"超级学习法"颇有研究的还有美国的 Sheila Ostrander，他认为音乐能轻易

地唤醒语言能力和以前的记忆，让人更加快速地学习。Sheila Ostrander 是知名的快速学习专家，他认为音乐的功能非常多，比如能解除压力、增强记忆、集中精力、提高想象力等。

2）由音色和音区衍变出来的听觉要素

音色，不同人声、不同乐器及不同组合的音响上的特色。通过音色的对比和变化，可以丰富和加强音乐的表现力。音的强弱变化对音乐形象的塑造也起着很重要的作用。

音区，不同音区的音在表达思想感情时各有不同的功能和特点。我们完全可以利用音区和音色具有的特点去升华教学内容。比如，在讲解优美的古诗词当中，可以借助不同乐器的特色，去营造不同的气氛。例如，朗诵《游子吟》这篇古诗时，使用配有以古筝为背景的音乐烘托诗人对母亲的感激以及深深的爱与尊敬之情；再如高中语文《阿房宫赋》一篇的朗诵，使用以扬琴和鼓声为背景的音乐并与解说相配合，烘托出可惜悲壮之情。借助不同乐器带有的音色特点能够烘托不同的气氛，使学习者融入情境中去。

3）由和声、复调和调式衍变出来的听觉要素

和声，两个以上的音按照一定规律同时结合，和声具有渲染色彩的作用。

复调，两个或者几个旋律的同时结合，运用复调手法，可以丰富音乐形象，加强音乐发展的气势和声部的独立性，造成前呼后应、此起彼伏的效果。

调式，从音乐作品的旋律与和声中所用的高低不同的音归纳出来的音列。这些音互相联系并保持着一定的倾向性。

由于这部分内容比较专业化且在多媒体画面的设计中涉及的比较少，在这里就不详细介绍了。

☆ 延伸阅读 ☆

Furnham A 和 Allass K 的研究发现，儿童的阅读理解、背诵、单词记忆和四则运算成绩在有背景音乐条件下显著高于无音乐条件。他认为这是因为音乐能够激发儿童的认知潜能，从而促进了儿童认知能力的发挥。

3. 运用背景音乐时应遵循的艺术规则

1）在多媒体教材中，背景音乐的运用是一个薄弱环节

归纳起来，目前存在的问题主要表现在两个方面：

一是缺乏目的性。所谓缺乏目的性，是指目前那种给画面消极地填充背景音乐的现象。多媒体教材的画面制作完成以后，既不考虑画面是否需要配背景音乐，也不考虑画面的内容应该配什么样的背景音乐，随便从音乐素材库中挑出一段"好听"的乐曲给配上。这种配音，与其说是有声，不如说是有声之中的"无声"。因为在这种情况下，背景音乐的作用并没有发挥出来。因此我们在选择背景音乐的时候，应该事先分析教学内容，掌握知识信息对声音媒体呈现的要求，选择出适合教学内容的背景音乐。

二是缺乏完整性。所谓缺乏完整性，包含两个方面的内容：其一是没有从总体构思上处理各段音乐之间和音乐与解说之间的统一协调；其二是指对交互功能给配音带来的问题认识不足，和影视节目中的编辑功能不同，多媒体教材中用交互功能切换画面是由用户控制的，即画面在屏幕上停留的时间以及跳转的位置都是由用户决定的。由于给该

画面配音的时间是固定的,这必然会使背景音乐(或解说)在手动操作中变得支离破碎。为了保证背景音乐的完整性,不至于因为互动操作而将其弄得支离破碎,因此可以尽量缩短主题音乐,采用循环播放方式,必要时还可增加一个"静音"按钮,将背景音乐关掉。

出现上述现象的原因,主要是目前多媒体教材的制作者们大多数是非音乐专业的教师和专业技术人员,对于在多媒体教材中运用背景音乐重视不够。另外普遍缺乏音乐基础知识,对于音乐表达的特点和音乐在多媒体教材中的运用规律不甚了解,也是造成上述现象的重要原因。

2) 作为陪衬,用以烘托画面或解说

多媒体教材中的背景音乐的作用与影视音乐强烈的情绪烘托作用不同,影视音乐带有强烈的情绪烘托作用,而一般多媒体教材中的背景音乐所强调的是在听觉上烘托画面或者解说,为学习者营造高效的学习氛围,因此,背景音乐作为一种陪衬的角色,必须保证选取的音乐不喧宾夺主;同时在选取背景音乐的时候应该以教学内容的特点为依据,以促进学习者认知为目的,防止干扰教师的讲解和分散学习者的注意力,影响学习者的学习效果。

3) 背景音乐的音量适中

如上所述,喧闹的音乐会使学习者产生烦躁的情绪,无法集中注意力在学习上。在配有解说的多媒体教材中,应当保证背景音乐的音量低于解说的音量。多媒体教材中声音的响度可以按照解说、音响效果、背景音乐的顺序依次降低,以保证关键听觉信息的可辨认性。

4) 设置静音按钮

在多媒体教材中,增加静音按钮,做到随时可以关闭背景音乐。虽然背景音乐的存在会渲染气氛,但是有时由于不同的情况以及学习者学习偏好的不同,例如,对于一些没有在学习过程中听音乐的习惯的学生来说,背景音乐的存在可能会干扰他们的学习,所以设置静音按钮的一个重要原因是学习者自己可以随时关闭音乐。另一个原因是为了在必要时将背景音乐关掉,使学习者集中注意力在重点或者难点上,避免分散学习者的注意力,弱化学习效果。

为了在多媒体教材中用好背景音乐,要求制作者们在具备基本的音乐素养的同时,还要不断地研究在多媒体教材中运用背景音乐的艺术规律,学习一些有关音乐方面的基础知识:

首先要认识到音乐本身就是一门艺术语言,因此运用音乐不仅要满足悦耳动听的艺术感受,更重要的是应该深入领会它所表现的内容。多媒体教材中的背景音乐大多采用器乐曲,虽然不像声乐曲那样可以用概念明确的歌词辅助理解其内容,但它仍然可以塑造鲜明生动的音乐形象,表达一定的内容。

音乐最擅长的是烘托气氛和抒发感情,但是也能够用来描绘和表现客观事物和教学内容。在多媒体教材中运用音乐表现教学内容时,一般是借助于文字和图像的配合,而且和色彩一样,也是通过学习者的联想来实现的。

如前所述,多媒体教材是通过运动画面(即表达一个完整的运动过程的一组画面)

表现一个知识点的。同样,背景音乐也是采用一首或几首主题音乐来陪衬该运动画面的。所谓主题音乐,是指表达一个相对完整内容的一段旋律,它可以独立存在,而且可以和一个知识点的内容相匹配。因此,在多媒体教材中,知识点、运动画面和主题音乐三者是对应的单元。在设计、开发时,可以准备一定数量的主题音乐,用以配合表现某个主题或某个知识点。

<div align="center">☆ 延伸阅读 ☆</div>

Rauscher F H 等人的研究发现,听了莫扎特音乐以后,人们的空间记忆会显著提高,她把这称为"莫扎特效应"。这一发现得到了许多心理教育研究者的关注,并掀起了一股莫扎特潮流。将莫扎特音乐融入学习中的实践结果也印证了"莫扎特效应"确实能够使学生集中注意力,提高学习成绩。因此,在一种比较舒适的环境下,放着节奏缓慢的古典音乐,会让学生处在一个更好的学习状态上。

5.3.3 音响效果呈现的听觉要素及艺术规则

1. 音响效果在多媒体教材中的运用

多媒体教材中运用音响效果的指导思想基本上是从影视艺术中借鉴来的。例如,要求音响具有艺术的真实性,设计音响效果要根据画面内容的要求,并且要与其配合默契等。但是由于多媒体教材的特点和多媒体技术发展的原因,具体运用时又和电影、电视中有所不同。

(1)多媒体画面中除视频图像媒体外,还出现了动画媒体的内容。前者是通过摄像机拍摄的实物实景,发出的音响是现实生活中客观存在的,将其经过一番美化加工后移置到画面中,出现的音响效果是一种"艺术的真实";而后者是通过计算机软件制作出来的,其中的音响都是为了增强艺术效果而"创造出来"的,虽然与现实生活中的不尽相同,有时甚至相差很远,但是由于它符合人们的听觉习惯和心理需求,所以不仅被人们所接受,甚至还感到比真实的音响效果更好些。换句话说,给动画配的音响,要求的是一种"真实的艺术"。

例如,为画面中热区设置的一些按钮或菜单,当用鼠标单击它们时,一方面可以通过形态、色彩或影调的局部变化,产生按钮或菜单动弹的视觉;另一方面从音响素材库中选择一种模拟按钮被按下的声音予以配合,虽然现实生活中按下按钮时并不会发出这么大的声响,而且也不一定是这种声音,但是这种配音的艺术效果已被人们普遍认同了,因而可被视为一种模拟真实的艺术。类似的例子还有很多,例如,给动画制作的心脏配制跳动的"扑扑"声,给相向运动的两个小球配制金属碰撞声等。

(2)影视艺术中所强调的视、听觉艺术的真实性,有时对多媒体教材并不适用。因为教材讲授的是工作原理或操作(训练)要领,为了强调重点或难点,往往需要将客观世界中的某些形体或声音突出,而将与教学内容关系不大的形体或声音忽略掉,以保证出现最佳的教学效果。

(3)多媒体教材是在计算机上制作的,由于计算机硬件和软件技术发展很快,使得在计算机上配置各种音响效果远比当年电影、电视方便得多。

因此，充分利用计算机技术上的优势，同时注意多媒体教材和影视艺术作品的共性和特点，按照一切以教学效果为出发点和目标的总原则，就能将音响效果用得恰到好处，起到"锦上添花"的效果。

2. 音响效果呈现的听觉要素

在多媒体中借助音响效果，可以将自然和社会中的一些真实的声音带入课堂中。尤其是当一些内容无法依靠画面表现出来的时候，音响效果就要发挥它的作用了。例如，可以用蝉鸣声来表现炎热的夏天，在有池塘的画面上配合青蛙的声音，用敲击钟的声音表示寺庙，用琅琅的读书声表示学校的上课环境等。适时适度地使用音响效果，能够增加学习的趣味性和真实性，尤其是需要创设情境时，音响效果发挥着重要作用。

在前面我们已经讲过音响效果的基本元素包括音调、音量、音品（音色），音响效果呈现的听觉要素主要由这些基本元素衍变而来，即由音的高低、长短、强弱和音色衍变呈现出的听觉综合效果，通过不同的音响效果塑造出"真实的艺术"。例如，要介绍关于航行过程中的内容时，仅仅用图片或者是语音讲解是很难表达出此时真实的情境，如果伴有风声、雨声、雷电声以及海浪的拍打声，便能营造出航行过程中一波三折的危险情形，此时如果能再增加上木质材料发出的吱吱声和一张帆的拍打声，便更能够增强听众的沉浸感，仿佛此刻正置身在帆船中。由此，通过音的高低、长短、强弱和音色营造出来的呼啸的风声、暴风雨声、洪水声、帆船发出的吱吱声便描绘了在暴风雨中航行的过程。除此之外，在实际应用过程中为了讲清楚重难点，还可以将某些现实生活中的声音放大、突出，也可以将关系不大的声音忽略。

3. 使用音响效果时应遵循的艺术规则

（1）从多媒体教材的内容出发。音响效果的使用要根据课件所表现的教学内容来选择，例如前边介绍的"挥动鞭儿响四方，百鸟儿齐歌唱"，还有仅通过语音讲解无法表达出来的航海的曲折过程等一些内容，这些都是需要借助音响效果烘托意境才能展现出来的。但并不是所有的教学内容都需要音响效果，例如，在讲授篮球技巧与规则的多媒体教材中，强调的是传球、投篮等形体动作要领，可以用视频图像表现各种运动姿态，但是不必配合相应的音响（如击球声、脚步声等）。又如用炮弹发射的实况镜头说明斜抛运动的原理时，为了进行受力和运动方向的分析，可以配合图形媒体（箭头）来辅助说明，同样也不必配置音响效果。

（2）"真实的艺术"，要求声音具有真实性。使音响产生临场的效果，各种不同的音响声通常能够帮助画面创造出不同的画面效果，赋予画面活力，正如我们前面介绍过的声音的"多普勒效应"，声源可以随着位置的变换使音高等发生变化而使画面具有一种动感。多媒体教材中同样可以将音响加以处理，以艺术的手段表现事物。如在多媒体教材中，往往会有利用热区设置的按钮，那么就可以设置上音效声，当使用者用鼠标单击时，就会发出按键声。虽然这可能与现实生活中按下按键时的声音有所不同，但是这种配音也会产生"真实的艺术"效果。

（3）必要时静音，将与教学内容关系不大的声音忽略掉。课件设计中应当使用与课

件内容和页面风格相一致的音响效果,不随意使用无关的音效,可以在多媒体教材中设置静音按键,在必要时将与教学内容关系不大的声音忽略掉,使学习者集中注意力在重点或者难点上,避免分散学习者的注意力,弱化学习效果。

(4)与交互配合的音响效果要短小灵活。课件中配合交互的音效在 5 秒内为宜,过长的音响效果将会影响课件的执行效率,在具有较多交互效果的课件中,学习者通过按键或者热区进行交互操作,致使画面呈现时间和重复呈现次数随意性很大,课件页面音效过长,将难以保证配合画面的音效的完整性。

【复习与思考】

理论题

1. 声音媒体在传统教学中和多媒体教学中的表现形式和地位有何变化?
2. 影视教材和多媒体教材的共性有哪些?多媒体教材又有哪些不同于影视领域的特色?
3. 请简要说明声音媒体在多媒体教材中所起的作用,三种形式的声音媒体呈现教学内容的特点是怎样的?
4. 在多媒体教材中,背景音乐在哪些方面发挥作用?
5. 请举例指出背景音乐在多媒体教材的运用中所存在的不足之处。
6. 解说、背景音乐、音响效果的基本元素各是什么?
7. 简述在多媒体教材中和影视领域中运用音响效果的相同点与不同点。
8. 解说呈现的听觉要素有哪些?遵循的艺术规则可以归纳为哪两个方面?
9. 背景音乐和音响效果呈现的听觉要素分别是什么?应遵循哪些艺术规则?

实践题

根据教学内容主题为一个教学 PPT 添加解说、背景音乐和音响效果,要遵循解说、背景音乐、音响效果呈现的艺术规则。

交互功能运用艺术设计

第 6 章

【本章导读】

通常我们说的交互是指人与计算机所进行的信息传递与交流，而在教育领域内的交互主要指的是教学交互。广义的教学交互本质上是为了让学习者达到学习目标，学习环境中的主体间相互交流和相互作用的过程。狭义的教学交互则是从学习者的角度出发，为了让学习者达到学习目标，学习者在学习环境中与其他主体之间相互交流和相互作用的过程。交互作为多媒体画面的五大构成要素之一，其在多媒体画面艺术设计中发挥着极大的作用；其中图、文、声、像四种要素属于画面呈现要素，是能够经过视觉和听觉感受到的画面要素；而交互性是动觉要素，只有通过交互才可以感受到，这是多媒体画面交互性与其他要素在呈现方式上的不同。视听觉类画面要素构成了多媒体画面的主体，而多媒体画面交互性搭建起了多媒体教材的框架。可见，多媒体画面交互性在功能上也与其他画面要素有着本质的区别。交互功能的使用，极大地增强了学习者的学习动机，激发了学习者的主观能动性，有利于学习者主动进行知识建构，加深对学习内容的理解与记忆，从而促进有意义学习的发生。

本章将从什么是交互功能出发，继而探讨交互功能具体的应用，最后说明如何进行交互功能运用的艺术规则。

【关键字】 交互；交互功能；交互规则；智能度；融入度；虚拟现实；人工智能

【本章结构】

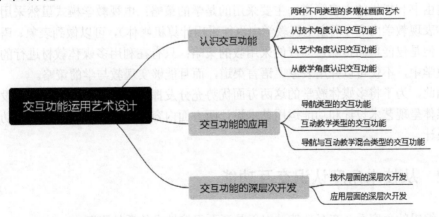

6.1 认识交互功能

6.1.1 两种不同类型的多媒体画面艺术

多媒体画面艺术分为画面呈现（或媒体呈现）艺术与画面组接（或功能运用）艺术两大类。前者已在第 2~5 章中讨论过了，主要是探讨如何规范图文声像等媒体在画面上呈现教学内容的问题；后者不属于媒体呈现艺术范畴，而应将其划归为功能运用艺术，主要解决在教学过程中如何运用、学习这些教学内容的问题。

为了分清这两类艺术的区别，可以对与画面组接有关的广义蒙太奇和交互功能进行一下比较。

假设有这样三组镜头，分别用镜头 A、B、C 表示。其中镜头 A 呈现某知识点；镜头 B 对该知识点的内容进行复习，明确重点、难点；镜头 C 对镜头 A 的内容进一步讨论。按照广义蒙太奇艺术，将镜头 A、C 组接，学习者从画面上看到的，是对该知识点讨论的深化；如果将镜头 A、B 组接，则是对该知识点的巩固复习。现在设计一些有关镜头 A 的问题安排在该镜头的后面，并且采用交互功能；学习者通过这些问题的回答，转入镜头 C；否则转入镜头 B。显然，这样的安排属于一种学的策略。由此可以看出，通过画面组接，广义蒙太奇表现出来的是知识呈现艺术；而交互功能体现的则是如何运用知识的艺术。

多媒体教材允许在画面上采用图文声像各类媒体呈现教学内容，可以说将学习者的视觉、听觉和表象、概念等认知渠道都充分利用上了；而在画面组接上又允许将编辑功能（包括编辑和特技）与交互功能（包括菜单、热区以及计算机网络中的超链接）并用，实际上等于将传统教学策略，由教的策略延伸到了学的策略。为了看清多媒体教学在这两个方面的优势，可以将其与目前常见的几种教与学模式进行比较：在课堂讲授模式中，语言渠道多于形象渠道，重视教的策略而忽视学的策略；基于阅读资料的自学模式则一般只用由书刊提供的文字渠道，主要采用的是学的策略；电视教学模式虽然采用图文声像媒体表现教学内容（现在电视教学中也能采用计算机媒体），可以做到表象、语言渠道并重，但是仅能单向传输，即仅能采用教的策略；只有在利用多媒体教材进行的课堂或网络教学中，不仅可以并用表象、语言渠道，而且能够实现教与学的策略。

因此，为了将多媒体教学的这两方面优势充分发挥出来，多媒体画面艺术设计应该包括媒体呈现艺术设计和功能运用艺术设计两方面内容，本章将详细讨论交互功能运用艺术设计。

6.1.2 从技术角度认识交互功能

从编辑的角度看，交互功能的引入是画面组接技术的质的飞跃。

众所周知，采用编辑进行画面组接的技术，曾经历了由电影剪辑到电视编辑，由模

拟特技到数字特技以及由线性编辑到非线性编辑三个方面的转变，取得了很大的进步。但是，这些转变在设计思想上都存在质的局限，即上述画面组接都是一次性的，一旦组接或编辑完成，便不能更改；而且这种组接的方案是由画面的编导（即制作者）决定的，或者说是"强加"给观众的。因此，这是一种封闭式的设计思想，观众对这种画面组接，既没有选择余地，也不能事后更改，而只能被动地接受制作者的既定方案。即使制作者的水平很高，编导出来作品的艺术效果很好，但也属于封闭式的设计思想。

交互功能的引入，为画面组接提供了多种组接方式，即一组画面可以有选择地和多组画面中的一组进行连接，而且选择一组画面连接后还可返回重选，这就从根本上解决了上述一次性组接的问题。不仅如此，这种一组对多组连接的选择权，可通过菜单、热区等方式交给学习者。因此，这种画面组接的设计思想是开放的，学习者参与了组接方案的选择，并且可以随时进行修改。关于传统编辑方案和交互功能方案的比较，如图6-1所示。

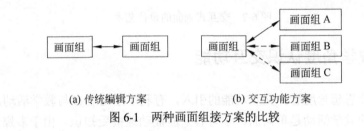

图 6-1　两种画面组接方案的比较

6.1.3　从艺术角度认识交互功能

从画面设计艺术的角度看，交互功能的引入，使有限的屏幕画面得到了最大限度的利用。

交互式画面的设计借鉴了布置居室的指导思想。人们在有限的居室中生活、学习和活动，既要存放各种食物、衣物及学习用品等，又要留出较为宽敞的活动空间。为此就不得不对居室空间进行规划：首先给房间分派用场，即分派卧室、书房、餐厅、厨房等；然后给各房间配置家具，即配置衣柜、书桌、壁橱、书柜、餐具柜等。如此安排之后，便可将各种服装、书籍、餐具等生活用品和文具书籍等学习用品分门别类地存放在这些家具的抽屉里或搁架上。需要某种物品时，到该房间找到相关的家具，打开存放该物品的抽屉将其取出。用完后放回原处并关好抽屉。按照这种指导思想布置的居室，不仅使各类物品存放得井井有条、取还方便，而且可以给居室留出比较宽敞的活动空间，因而被人们普遍采用。

事实证明，将这种指导思想移植到交互式画面的设计上，也能取得同样的效果。首先对画面进行分割，确定菜单区、工具区、提示区、工作区等，这类似于分配房间；然后根据需要给相关区域配置菜单条、工具条或其他热区，类似于给房间配置家具；单击菜单或工具图标后，出现下拉子菜单，选择其中的某个功能后再将下拉子菜单"收回"，因而可以将其称为"抽屉式"菜单。这样的设计不仅能使有限的屏幕画面存放的文件信息条理化，调用方便，并且给工作区留出较宽裕的空间。图 6-2 所示的是 Mac 系统中

Word 窗口画面设计方案，具有普遍的代表性。

图 6-2　交互式画面的设计艺术

6.1.4　从教学角度认识交互功能

从教学设计思想角度看，交互功能的引入，有利于学习者参与教学活动。

录像电视的教学活动是单向的，学习者只能被动地接受知识。由于多媒体教材具有交互功能，使学习过程变成双向交流活动，学习者参与到学习过程中去，有利于激发学习兴趣和提高学习能力。正是因为计算机网络教育是在计算机交互功能的基础上实现了双向教学活动，因而逐渐取代了电视网络教育，形成了更为现代化的教学方式，如在线教育、智慧教育、人工智能教育等。换句话说，交互功能是第三代远程教育区别于第二代远程教育的一个重要特点。

需要指出的是，具有交互功能的多媒体教材不仅可用于个别化学习，而且也可用于传统课堂教学，主要是由教师控制其进行课堂演示，尤其是配合启发式教学，效果很好。案例如图 6-3 所示，学生既可以进行自主学习（不同按钮对应不同知识点的界面），也可以在教师的演示和带领下学习到更加丰富多样的知识。

图 6-3　教学角度的交互功能

注：该案例由天津师范大学教育技术学专业提供

综上所述，可以对交互功能形成这样的认识：在设计、开发多媒体教材中，交互功能主要用于控制教学过程。运用交互功能的指导思想是：使用户感到，由于交互功能的引入，对教学内容操作方便了，而对教学内容呈现的影响尽可能地小，从而将多媒体教材的优势充分体现出来。今后应从教学过程的需求出发，充分发掘交互功能的应用领域，将其用得恰到好处，用出新水平。

6.2 交互功能的应用

在多媒体教材中，哪些场合需要运用交互功能？

在大量的多媒体教材中，交互发挥着两大类的主要功能：即导航与互动教学。因此，本节分别从导航类型、互动教学类型、以及导航与互动教学混合类型三个方面依次探讨交互功能的具体应用。

6.2.1 导航类型的交互功能

在多媒体教材中，导航为学习者在该教材中寻找所学内容提供了"路标"。将交互功能用作导航，是基于这样一个有趣的现象：计算机中组织文件的方式与一般教材中组织知识点的方式具有惊人的相似性。

在计算机中，文件的逻辑结构遵循 ISO 9660 协议，即所谓"倒树"结构，如图 6-4（a）所示。在该结构中，由根目录出发，派生出一级子目录、二级子目录等，如果文件位于最后一级子目录中，那么结构中的各级子目录和文件均被称为该结构中的"节点"，而将从根目录出发沿着各级子目录找到文件的路线称为"路径"。显然，这样的"倒树"逻辑结构和教材知识的"章节"组织结构几乎是完全相同的。对应到多媒体教材中，我们不难发现书名相当于根目录，而章、节和知识点的排列关系则就是一种"倒树"结构，如图 6-4（b）所示。

(a) 计算机逻辑结构　　　　　　　　　　(b) 教材知识结构

图 6-4　计算机中逻辑结构与教材中知识组织结构的比较

因此，在该结构的所有节点上设置热区，如菜单、按钮等，可以使学习者沿着路径通过单击鼠标，一步一步地找到所需的知识。这就是在多媒体教材中设计导航的基本思想。

其实在多媒体教材和网页中，利用交互功能导航的形式是丰富多彩的，菜单仅是其中的一种形式。除菜单外，网页上滚动的新闻条目、旅游地图上的各旅游地点，以及带有链接的图标和文字（当鼠标停留在该链接区域时，鼠标指针会变成小手的图标）等，都可将其视为逻辑结构的一些节点而设置热区，使其变成导航的路标，如图6-5所示。

图6-5　网页上利用超级链接导航

注：该案例由天津师范大学教育技术学专业提供

上述这种类型的导航，主要是通过路径寻找呈现知识的节点，因此在多媒体画面艺术设计理论中将其称为"路径导航"。除路径导航外，还有另外一种类型的导航，叫作"节点导航"。节点导航主要用于节点显示窗口的扩容。当节点窗口中要呈现的知识过多，超过显示窗口的容量时，一般采用两种方式解决。

一种是利用节点窗口右侧或下侧的滚动条，使超过窗口容量的长篇文字或较大图形，随着滚动条的移动而上下或左右滚动，如图6-6所示。

图6-6　利用滚动条给节点窗口扩容

另一种是将待呈现的知识分割成若干容量较小的段落，再用几个页面分别显示，同时在这些页面上设置"下一页"/"上一页"或"继续"/"返回"按钮来控制翻页。这种案例在教学中比较常见，案例如图6-7所示。

图 6-7　利用翻页按钮给节点窗口扩容

注：该案例由天津师范大学教育技术学专业提供

上述两种节点导航方式都能帮助学习者在节点窗口内找到需要学习的知识，不同之处在于：移动滚动条导致窗口内容的连续滚动，而翻页按钮却使画面内容不能连续跳转。

6.2.2　互动教学类型的交互功能

运用交互功能进行互动教学，在各校开发的多媒体教材中是一种十分流行的教学形式。由于计算机技术，特别是计算机网络技术的迅速发展，各学科开发课件的水平不断提高，使互动教学的形式日益丰富多彩，而且不断会有新的形式被开发出来。比如当下比较热门的虚拟现实技术，它不仅实现了传统意义上的交互，还极大地改善了用户的体验感，真正实现了沉浸式教学；再如增强现实技术，可以使学习者更加深刻掌握现实中难以学到的知识。基于交互功能的互动教学大致可以概括为手控教学过程、人性化学习服务和互动式练习平台等几种类型，下面将分别进行介绍。

1. 手动控制教学进度和教学方式

在遇到分析工作原理、推导公式、证明几何题等教学内容时，学习者经常会因为其中某一环节出现问题而影响后面的学习。而课堂教学是集体讲授又有进度要求，所以不可能及时解决每个学习者所遇到的问题。多媒体教材通过交互功能将一个知识点分解为若干环节，并且用手动操作进行讲授或让学生自主学习，这样就能够满足学生的个性化和自主学习的需求。例如，在介绍内燃机的教学过程中，可以将其工作过程分解为四个环节，在画面左侧为这些环节安排一个工作流程（案例见图6-8），并且设置热区，鼠标单击流程上的哪一个环节，便演示相应的教学内容。这样的设计不仅便于教师讲授时的演示，而且可以给自学者留出理解、做笔记的时间。

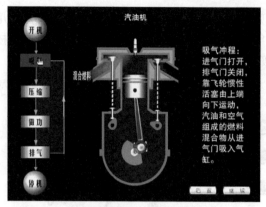

图 6-8 内燃机的工作流程

交互功能除用于控制教学进度外，还可用于控制教学方式。例如交互式电子白板的使用，使得学生在学习空间几何或者地理相关知识时，能够更为直观地看到图像，比起费力的想象，这种采用交互式电子白板的课堂则更加具有趣味性，学生学起来也更加方便和高效。例如在学习高中数学空间几何的知识点时，对于画出的几何图案，老师可以以任意一个角度进行旋转，这样学生可以一目了然地看见哪条边对应哪个面，将平面与立体真正结合起来，这样不仅节省了传统课上进行实物展示而浪费的时间，而且还培养了学生的空间想象能力，如图 6-9 所示。

同理，教师可以使用电子白板进行地理学科的教学（见图 6-10）。教师首先将太阳的宏观图像显示在屏幕上，这时，通过滑动屏幕，太阳就会转动起来，并且还可以实现放大或者缩小的效果，比起传统枯燥的语言描述，该交互功能可以使学生直观认识到太阳的魅力。

图 6-9 教师在旋转几何体

图 6-10 教师使用电子白板讲授地理知识

上述教学实践表明，这种设计方案的教学效果很好。此外，对于分步解答几何难题、反复训练外语发音、示范体操动作要领、学习名家表演或演唱、练习高难操作技巧等教学，都是可以利用交互功能进行手控教学的。

2. 为各专业学习者提供人性化的学习服务

所谓人性化服务，实际是一种能够满足人们需要的服务。由于具有交互功能是计算机和智能设备的属性，因而使得基于计算机、智能设备以及网络的学习环境，可以按照学习者的需求，提供人性化的服务。

目前个性化学习服务较好的代表就是各种学习平台和软件，如云班课、百词斩、猿题库等，这些软件除了正常进行教学之外最主要的功能就是为学习者提供个性化服务。例如，在云班课中，学习者可以根据老师上传的资料自行学习，也可以查看自己在学习态度、学习时长、学习能力等方面所获得的勋章，而这些勋章都是根据学习者在平台上的表现计算生成的，这样学习者就可以根据平台反馈的数据来改正自己的不足、调整学习的策略。除此之外，学习者还可以根据自己的兴趣加入到其他课程的学习中去，还可以在课程圈里发表自己的学习体会，与其他人进行沟通交流，如图 6-11 所示。

(a) 学生获得的勋章　　　　　　　　(b) 在课程圈发布学习体会

图 6-11　云班课学习平台

注：该案例来自"云班课"App

"网上搜索引擎"是由交互功能提供人性化服务的一个典型案例。学习者需要咨询某个问题时，只要在网上搜索引擎中输入与该问题有关的关键字，便有大量相关的信息资料主动呈现出来，供学习者选择、参考。对关键字的限定越严格，即对该问题的描述越准确，网上提供的信息资料便越有针对性。在互联网上提供这类查询服务的功能是由交互功能配合数据挖掘技术实现的。

顺便指出，正是由于交互功能将人们引入一个如此广阔、开放、智能的学习环境，这才使得传统三中心教学理念和基于电视的第二代远程教育受到了严重的挑战，进而使基于计算机网络的第三代远程教育以及近年来的智慧教育、"人工智能+教育"迅速发展起来。

3. 为各门类学科提供互动式的练习平台

目前,互动式练习平台已广泛应用于许多学科的多媒体教材中,由于学科门类繁多,应用形式五花八门,因此不宜挂一漏万地用几个例子说明,只好将一些常见的应用形式概括为教学实验、技能训练、自我测试、寓教于乐等类型,分别介绍如下:

1) 教学实验类

对于一些配有实验的多媒体课件,通过交互功能,可以让学习者在该课件的实验中进行操作。由于虚拟实验具有省耗材、无磨损、便于反复使用等优点,因而目前这类多媒体课件十分流行。至于实验效果的好坏,则取决于交互功能的设计水平和画面制作水平。

例如,图 6-12 示出的是人类学专业的教师和学生在实验室做实验的虚拟场景。但与传统实验场景不同的是,此时一组人在中国东部,另一组人在美国,他们在聚精会神地讨论和研究一个坟墓上的古埃及符号。学生们通过 VR 头戴设备联系在一起,随后他们的教授启动了实验室,并加载了狮身人面像和其中一座坟墓的 3D 模型,学生们可以在虚拟学习空间中进行抓取和移动,并共享实时高清视频流和屏幕等。

图 6-12 研究古埃及符号的实验

注:该案例来自书后参考文献[81]

类似的实验在化学、生物、无线电技术、电工学、医学以及军事科学等多媒体课件中已经屡见不鲜。例如化学实验的课件中,要求学习者按照化学分子式,用鼠标在化学素材库中取出相应的试剂实施配对,具体步骤按照操作规程进行,最后通过试管中化学试剂反应时的色彩变化和冒出烟雾,体验化学反应生成物的形态和颜色,还可以体验声音效果,但是气味等体验还有赖技术进步来解决。

☆ 延伸阅读 ☆

所谓虚拟现实,顾名思义,就是虚拟和现实相互结合。沉浸性、交互性和共享性是虚拟现实的三大特点。从理论上来讲,虚拟现实(VR)技术是一种可以创建和体验虚拟世界的计算机仿真系统,它利用计算机生成一种模拟环境,使用户沉浸到该环境中,它既可以基于真实的情境进行设计,也可以构建完全虚拟的世界,即操作者自身构建三维空间。目前,在教学之中常常将虚拟现实技术用于航空航天飞行模拟、化学反应、山川地貌的地理知识以及医学、园林园艺、军事训练等领域,以此来打破由于时空地域或不

能实际操作给学习者所带来的体验缺陷,给学习者提供更好的用户体验。具体应用实例详见 6.3 节内容(参见图 6-26)。

2)技能训练类

与虚拟实验类似,将交互功能用于模拟训练的要点是,按照训练目的,抓住其中的几个关键环节,通过交互功能进行操作训练。由于这种设计方案能够节省成本,而且实用,因此已被普遍采用。

例如,对初学者进行照相机的使用和取景技巧的训练,可以在图 6-13 所示的课件中进行。该图的画面被分割成四部分,即一个主窗口和 A、B、C 三个辅助窗口。其中 A 窗口中是各种实景的菜单,用鼠标选中其中一个,相应的实景便呈现在主窗口内。在主窗口中有一个取景框叠加在该实景图像上,框内便是代表由取景框取出的图景。将取景框拖到待拍摄的位置后,单击快门按钮,则拍摄出的"照片"便显示在 C 窗口中。B 窗口内是照相机的光圈、聚焦、变焦调节旋钮及快门按钮,均可用鼠标对这些按钮/旋钮进行操作。该训练便是通过 C 窗口显示的效果,判断光圈、聚焦、变焦的调节以及取景的选择是否合适。

图 6-13　交互功能在摄影训练中的运用

目前,许多领域都采用了类似的软件进行训练。例如,培训汽车驾驶员时,必须先在模拟驾驶舱中学习方向盘、换挡、油门等操作。这时,计算机的输出设备仍是显示器,而输入设备则用固定在模拟驾驶舱中的方向盘、换挡操纵杆及油门、刹车踏板等取代了键盘、鼠标。由训练软件在显示器屏幕上提供汽车运行时路面情况和车内各种仪表,前者表示行进时车外的情景,后者则表示汽车的运行状态。训练时,学员根据屏幕显示的路况操纵输入设备,屏幕显示的路况和仪表指示灯随之变化,如此形成互动式的学习过程。

现在这类训练软件已经推广应用到建筑、医疗等领域,有些领域也发展到用虚拟现实进行训练。例如,医疗用的虚拟现实培训软件,将计算机的输入输出设备改换成"头盔"和"手套",其中输出设备为分布在头盔内的显示屏、耳机和手套内的微型电机,而输入设备为手套指头上安装的触键。培训时,由该软件在显示屏上呈现出人体内脏的三维动画图像,配合耳机中发出的心脏跳动和血液流动的声响,使学员如同真的进入人体内部一样。当用手"摸"器官时,手套内电机工作,通过挤压乳胶会对手产生触摸到心脏的感觉。通过手套指部安装的触键,可以移动视点和转动视角。这样的训练可以为医疗人员了解人体内部构造提供极为形象生动的感性认识。图 6-14 示出的就是虚拟现实技术配套的智能穿戴设备。

图 6-14　虚拟现实技术配套的智能穿戴设备

注：该案例来自书后参考文献[83]

3）自我测试类

目前，在多媒体教材中用得较为普遍的测试练习是各种选择题、判断题或者匹配题等客观题型。

其中，选择题是在提问之后，设置下拉列表或者多种答案，供学习者选择。学习者选择之后，系统判别回答对错，并据此计分，或给予一定的反应（如给出提示文字、提示声音或提示动画）。

目前，自我测试类的交互功能主要见于心理测试或者是课上老师布置的随堂练习，以及微信小程序中的一些问卷调查等，并且大多以选择题的形式出现。

交互功能用于选择题的示例如图 6-15 所示。

图 6-15　交互功能用于选择题

判断题的题型与选择题类似，只是供选择答案的数量减少了，即只设置两种按钮（"对"与"不对"，或者"正确"与"错误"），供学习者在阅读问题之后进行判断时选用。系统同样根据学习者的回答，计分或给予一定的反应。

除了以上两种题型之外，还可以采用连线题的方式进行表达。

图 6-16 中案例示出的是交互功能用于连线题的情况，该题是通过连线的方式把图片和其对应的英文进行匹配的。学生不仅可以对本节课的重点单词一目了然，而且还能测试学生对单词的掌握程度。如果连线是正确的（单词与图片对应），图中就会出现一条固定的红线；如果不正确，这根红线将不能固定显示在单词与图片之间，也意味着学生没有掌握该单词。

图 6-16　交互功能用于连线题

注：该案例由天津师范大学教育技术学专业提供

顺便指出，由于在技术上，客观题型是将标准答案作为软件分支转移的条件，用来判断学习者回答之后向哪个分支转移，因此标准答案必须明确、具体。但是，由于主观题型（如问答题）的答案中运用词汇的随意性大，无法像客观题型那样进行分支判断，因此对学习者的回答有所限制，这就是目前主观题型受限的主要原因。虽然之前有人也想过补救的办法，如选用一些需要明确回答关键词或要点的问答题，当回答的关键词与标准答案相同时，软件就可以进行分支转移。但是，这种补救方法仍然很难改变计算机中主观题型受限的现状，仍需人工智能技术和大数据技术的进步，以及人工辅助予以支持和解决。

☆　延伸阅读　☆

上述案例体现了交互的反馈作用。所谓反馈，是指和当前行为有关的并且可以改善以后行为表现的信息。因为反馈是建立在学习者的意识和行为之间的，它可以提醒学习者注意重要的语言信息并学习更好的表达方式，因此，反馈与学习者的情感、动机、注意、认知以及心理因素密切相关，进而影响学习者言语行为的效果。目前反馈的研究主要包括反馈时机、反馈内容和反馈策略等。其中，张俊和刘儒德等根据国外学者对反馈心理机制的研究，将反馈内容分为五类：无反馈、结果对错反馈、正确反馈、精细反馈和充实反馈。图 6-16 所示的案例就是一种对于问题的结果对错反馈，如果选择正确，那么连线就会固定，如果不正确则连线不成功，所以，学生只知对错，但不知道对错的原因。研究表明，精细反馈（既说明反馈对错，还详述对错的原因等）的学习效果最佳。同时，从反馈时间来看，即时反馈的效果要好于延时反馈。因此，在设计交互功能时应该尽量考虑内容上的精细反馈以及时间上的即时反馈。

4）寓教于乐类

基于计算机（交互功能）的游戏俗称为"电子游戏"，是目前颇受欢迎的一个领域。

实际上，娱乐领域与教学领域并不总是对立的，二者有"交集"：将娱乐领域中的一些游戏进行改造，赋予教育意义，可以起到寓乐于教的作用；同样，有些教学内容也可以通过交互功能，以模拟游戏的形式呈现出来，实现寓教于乐。因此，设计寓教于乐式的互动练习平台，可以发掘教学内容或教学形式中的游戏因素；也可以对某些游戏进行改造，赋予教学内容，我们称这种教学模式为游戏化教学。

例如，"悟空识字"这款学习软件，以中国四大名著之一的《西游记》为历史背景，专门为 3~8 岁儿童开发。其中包括 1200 个最常用汉字、1200 个句子和 5000 个词语，结合儿童熟悉的孙悟空主人公形象，让儿童在游戏中快乐地认识汉字。该游戏化软件采用过关斩妖（完成识字和拼读的任务）的方式获得下一阶段学习的权限，最终以西天取经（汉字全部学习完毕）的结果完成学习。如图 6-17 所示，悟空要想走到小湖中央，必须借助莲叶的力量，而要想借助莲叶的力量，儿童必须能正确拼读和认识莲叶上的汉字，最终使悟空成功过关。

图 6-17　悟空识字软件界面

注：该案例来自"悟空识字"软件

在物理、化学、生物学科中，有些知识点的学习本身就具有趣味的形式。案例如图 6-18 示出的是一个物理实验，要求学习者用天平测量出待测物体的重量。在操作过程中，用鼠标拖动被测物体和砝码，并且规定砝码只允许放在右盘，被测物体放在左盘。

图 6-18　操作天平的实验题

设计该实验的目的，是训练学习者使用天平和练习（用砝码加指针读数）计算重量

的基本功。测出的重量可以输入到画面上指定的栏目中提交,由计算机审核并给出成绩。整个实验如同玩"电子游戏"一样,不失为一种寓教于乐的形式。

又如图 6-19 示出的是一颗心脏。传统的生物课堂只是面对教科书看到二维的心脏图,学生学习起来枯燥无味,但是引入虚拟现实技术之后的课堂,则增加了许多趣味性和娱乐性。学生不仅可以观察心脏的三维结构,还可以看到心脏各个腔室的薄厚以及血液流通的过程。立体虚拟的生物实验室也可以让学生清晰地"看"到在人体血液循环过程中发生的物质交换,从而对血液成分有了更深的理解。

图 6-19　心脏结构图

应当说明,上述几种互动教学类型并不是彼此孤立的,它们之间可以依据内容的需要互相配合运用。例如,在驾驶汽车的训练中,可以将技能训练与测试结合起来,根据训练要求随机出题,测试学员的问题解决能力或应变能力。例如,可以在汽车运行中随机出现一种异常路况,要求学员应急调整操作来化险为夷,否则便会"出事故",使训练以失败告终。此外,网上教学活动还可利用网上搜索功能进行查询,完成作业或解决教学中遇到的问题。

目前,医疗、音乐、舞蹈、棋类、体育等教学领域中都出现了这类教学软件,并且运用得已经较为成熟。

如果说丰富的媒体(图、文、声、像)为表现种类繁多的学科内容提供了广泛的选择空间,同时也为信息技术整合课程的艺术设计提供了广阔的用武之地,那么,根据教学计划恰到好处地运用交互功能控制教学过程,则可使多媒体教材"锦上添花",更加充分显示出它的优越性。

☆ 延伸阅读 ☆

梅耶及其团队在十多年的时间里面开展了 100 多项实验研究,测试学习者在观看完多媒体学习材料之后的保持成绩以及迁移成绩。在发现的众多多媒体教学设计原则中,其中一条就是交互性原则:当学习者能够按照自主学习步调控制多媒体材料的呈现进度时,取得的学习效果会更好。另外一条原则也与交互相关,即学习者控制原则:如果学习者具备高水平的先验知识,且他们能够获得额外的教学支持,那么学习者就能在学习环境中自我定位、自我调节学习,并且让他们按自我进度、顺序和选择信息促进学习。

6.2.3　导航与互动教学混合类型的交互功能

在多媒体教材中,导航是通过交互功能在知识点之间进行搜索,旨在寻找需要学习的知识点;互动教学则是在知识点内通过交互功能控制教学过程,以提高教学效率、取得好的教学效果。在现实的教学实践当中,更多的是将二者结合起来,同时完成搜索和互动教学两项任务。

以讲授乐器知识的教学课件为例,为了同时通过视觉媒体和听觉媒体的配合,加深学习者对各种乐器的形和音两方面的感性认识,一般是从菜单开始便采用音、像配合的

形式呈现。其中一级菜单先按管乐、弦乐、打击乐等乐器进行分类，进入某一类乐器学习时，画面上便罗列出该类中各种乐器的图片，并且设置热区，即二级菜单，通过这两级菜单选中所学乐器的过程，就是"导航"。用鼠标单击某一乐器图片时，便可以进入该知识点内进行"互动教学"。此时画面上的辅助窗口内会出现该乐器的简介，并且能够播放出用该乐器演奏的音乐或者发出的声音效果。例如，单击的乐器是钢琴（或电子琴），则在画面的主窗口呈现一个逼真的琴面，并且给其上的每一个琴键分别设置热区，使不同琴键被鼠标单击时，能够发出与该键对应的琴声；在辅助窗口中罗列出一些控制音色、音域的按键，也均已设置了热区。这样的设计可以让学习者通过鼠标进行仿真的演奏练习，案例如图 6-20 所示为该课件的一级菜单。

在交互式设备和软件的支持下，课堂授课也更加生动、逼真。例如，音乐课上，教师可以设置交互式电子白板屏幕上不同的乐器，从而可以实现轻松学习各类乐器的目标，手指所按的地方会发出相应键的音调和乐器的音色。如图 6-21 所示为学生利用交互式电子白板体验钢琴的按键。

图 6-20　单击菜单便进入该知识点内的互动教学

图 6-21　乐器知识的互动教学

在互联网上，导航与互动操作混合联用的方式也是经常见到的。如马蜂窝介绍旅游景点、淘宝和京东网站上展示某一类商品、列出一些新闻条目等，只要单击相关图标便会产生响应式界面。有的甚至利用计算机和网络技术可以实现位置的精准搜索，如高德地图等软件。图 6-22 示出的实时路况图，通过导航搜索到目标地址后，便可以通过手动操作对该位置进行缩放、旋转等操作，全方位了解此目标位置，还可以选择查看实时路况，红色则为拥堵地区。

再如，图 6-23 中案例示出的中学英语教学课件，包含词汇、认读、句式、练习、语法全解等模块，其中语法全解模块从用法、结构、标志词或者短语三方面来进行讲解（案

图 6-22　导航目标位置的实时路况图

注：该案例来自"高德地图"App

例见图 6-23（a））。该课件在界面下方设置了"停止讲解""练习""整体回顾"按钮，这样学生就可以根据导航自己控制教学过程，如果认为自己学得很好，就可以自行单击"练习"按钮，界面就进入练习模块，该课件满足了学生在学习时的不同层次的需求。值得一提的是，当学生进入"练习"模块完成测试题目后，界面会及时给予反馈，如果回答正确，在题目的后面会出现"√"或笑脸，回答错误则出现"×"或哭脸，并且出现提示语，如"很遗憾，再巩固一下吧"等，案例如图 6-23（b）和图 6-23（c）所示。这样，学生与课件的互动性加强，给予学生良好的学习体验感，使学生学习的主动性加强。该课件充分体现了导航与互动混合式的交互功能，教学效果良好。

(a)"语法全解"模块

(b) 提示语是"笑脸"和"哭脸"

(c) 提示语是"√"和"×"

图 6-23　中学英语教学课件

注：该案例由天津师范大学教育技术学专业提供

6.3　交互功能的深层次开发

随着信息化教学环境的日益普及，对多媒体教学资源的需求不断增加，从而为交互功能运用水平的提高和新型交互功能的开发，创造了客观环境；另外，近几年，国内外研究者不断关注多媒体教学资源的交互设计与开发，他们在开发技术和设计技巧上已经

积累了丰富的经验，这就为对交互功能进行深层次开发提供了主观条件。

目前对交互功能的深层次开发，主要反映在两个方面，即在技术上向智能化方向发展；在教学应用上努力将交互功能融入教学内容及其呈现形式中。

6.3.1 技术层面的深层次开发

从字面上讲，所谓交互功能，是指人和计算机之间进行信息交流的一种功能。既然是"交流"，就可能出现以下两种情况，即机器主动、用户被动，或者用户主动、机器被动。虽然目前大多数多媒体教材中用的交互功能基本上属于前者，即教师根据教学安排，将教学内容、习题、各种可能的答案以及每种选择应转移的去向均预置在教学软件中，学习者只能按照计算机的要求学习和练习，并且按照所做出的选择转移到预置的对象中。这类交互功能仍是由教师事先（通过编辑）安排好的，或者换句话说，学习者参与的是教师预先规定好的教学过程，即仍然属于"以教为主"的教学策略范畴。

从技术上讲，交互功能向智能化发展，实际是指由机器主动向用户主动转变。后者的特征是，教学内容是按照学习者的兴趣和水平提供的（即具有适应性），学习者在学习过程中可以主动提出问题，让计算机回答。这时计算机回答的答案不是在编程时预置的，而是从数据库中调出有关数据按照预置的规律（即算法）生成的。

按照认知学习理论，应该将教学内容的呈现与学习者原有的认知结构和学习兴趣结合起来，使学习者得以按照自己的兴趣和基础，从画面上呈现的内容中，对所需求的知识主动地进行捕获和加工。智能化的交互功能正好可以成为这种自主学习模式的环境和工具。

因此，只有当交互功能发展到"学习者主动"（即智能化）时，才能真正适应以学为主的教学模式，使其在新的教学环境中发挥出新水平。

为了衡量交互功能的智能化水平，在多媒体画面艺术设计理论中采用一个术语，即"智能度"。它表示学习者在操作多媒体学习材料时的主动程度；学习者越主动，智能度越高。所以，交互功能运用的一个规则是，应该尽可能使学习者感到有求必应，有问必答。

例如在前面提到的"悟空识字"教学软件（见图6-24），学生要掌握的汉字是"牛"，

图6-24 "悟空识字"里的"智能度"

注：该案例来自"悟空识字"软件

界面中的设计不仅有汉字的书写，还有牛的外貌以及牛的叫声，学生单击界面中的"声音"图案就能听到，使学生感到有求必应，整个界面也更加生动形象，并具有趣味性。这样一来，不仅激发了学生学习的热情和积极性，使他们以游戏的形式自然而然地主动投入到学习当中，而且合理有效地利用了视觉、听觉多种通道进行学习，那么学生理解和记忆起来就更加方便和高效，因而这个案例充分体现了"智能度"。

需要说明的是，虽然交互功能使学习者参与学习活动成为可能，但是采用"以学为主"的学习模式，必须有高智能度交互功能的支撑才行。

☆ 延伸阅读 ☆

如今，高度体现交互的"智能度"的一项技术就是人工智能。随着时代的不断发展，这项技术也取得了空前的进步。人工智能（Artificial Intelligence），英文缩写为 AI，之所以称为人工智能，是因为机器也具有人的思维、意识，也可以像人一样产生交互。目前，人工智能的应用领域范围极广，主要运用在语言和图像理解、机器翻译、智能控制、人脸识别、专家系统、人机博弈等方面，还有应用比较广泛的机器人学。

其中最具盛名的就是 AlphaGo。在 2017 年，Google 旗下的 DeepMind 公司制作的 AlphaGo 机器人，使用树搜索的算法在与围棋界的世界顶级棋手柯洁的对弈中取胜。其次，由百度自然语言处理部研发的机器人"小度"也是机器人界的明星产品，2017 年参加了江苏卫视的"最强大脑"；2018 年，小度惊艳亮相春晚，与主持人高博进行妙语交流；2019 年，小度则穿梭于幕后对演员进行采访。

机器人在教育中的应用又称为教育机器人。其种类繁多，功能强大。在家里，它不仅可以代替家长陪伴看护孩子、讲故事、与孩子进行沟通，还能随时记录孩子的一举一动，通过以往搜索记录计算孩子的兴趣爱好，自动推送孩子感兴趣的内容。在学校里，机器人可以讲授教师没有准备好或者较难理解的知识点，以一种更加形象的过程使学生掌握课上知识点，除此之外，播放音乐、与学生进行交互和沟通等已经成为教育机器人中最普通和基础的功能。

6.3.2 应用层面的深层次开发

衡量交互功能在多媒体教材中运用的水平，主要看它与教材内容和呈现形式结合的程度。如 6.1 节所述，交互功能是一种运用教学内容的艺术，显然，运用艺术的最高水平是将二者融为一体，就好像将糖溶于水中一样，水甜了，却看不见糖。这就是说，在多媒体教材中高水平地运用交互功能，应该是操作方便了，却察觉不出交互功能的支撑。

为了衡量交互功能的应用水平，在多媒体画面艺术设计理论中也采用了另一个术语，即"融入度"。它表示交互功能在多媒体课件中的融入程度：在察觉不到交互功能存在的前提下，操作越方便融入度越高。因此，交互功能运用的另一个规则是，在多媒体教材中设计交互功能，应该尽可能使学习者感到操作方便，但却感受不到交互功能的存在。

例如，在图 6-25 的案例中，汽车的颜色是由 R、G、B 三个旋钮进行调节的。由于

涂在汽车上的颜色是考虑了材质,并且加了光照的,其视觉效果与 R、G、B 色彩的混合值不尽相同,因此,当通过分别调节三原色旋钮得到某一预期的混合色,并且按下"应用"(APPLY)按钮后,却发现该色涂在汽车上不理想,于是不得不返回来重新选择混合色,即来回移动(R、G、B)三个旋钮,查看预选色,再按"应用"键加到汽车上试看,如此反复操作,直到涂在汽车上的颜色理想为止。在选色过程中,操作者已将注意力集中到比较预选色和汽车上的实际色的异同上,几乎忘记了其中的交互功能支撑。

图 6-25　汽车涂色实验课件

在教学实践中,类似这种高水平地运用交互功能的例子是很多的。例如,图 6-10 中所示的太阳,学生可以在任意一个角度对太阳进行旋转、放大或者缩小,却根本注意不到自己的触屏操作,更多地把注意力投入到学习内容中;图 6-16 中案例所示的交互功能用于连线题案例,学生将单词与图片连接,只关注结果是否正确而忽略了连线的操作;图 6-19 所示心脏结构图中,学生可以通过选择或旋转图中所示的心脏组织,比如选择左心房,那么就会进一步显示与之相匹配的结构视图等,学生感到的只是操作方便,却觉察不到其中的交互功能。因而这些案例都可认为具有较高的融入度。

另外,当前能高度体现"融入度"的要属虚拟现实技术。在前面内容的学习中我们已经认识到虚拟现实技术的多种功能,下面我们一起再来了解一个案例。

如图 6-26 所示是学生用虚拟设备观看到的地形地貌。通过 VR 技术的使用,学生们看到山坡上的树木长得郁郁葱葱,感受到了山丘的地形地貌,虽没有实地进行学习,但是有了更好的体验感,在整个过程中,学生们完全沉浸在虚拟的环境中,没有感受到交互功能的支持,如果有,也只是因为技术功能强大而震撼。这样,不仅促进学生认识大自然的地形地貌,还进一步激发他们对大自然的喜爱之情,同时增强学生保护大自然的意识。因而,可以认为这个案例中交互的融入度是高的。

需要指出的是,与编辑功能不同,交互功能是靠手动操作使画面转移的,因此它在画面上必须有供鼠标单击或者手指操作的热区,如同供用户操作的"手柄"。能否将这些画面上的"手柄"融入教学内容的呈现形式中,也是衡量融入度的一个方面。

从融入度的角度看,将"手柄"融入画面内容中的设计比常见的文本菜单或者在页面上设置"下一页"/"上一页"或"继续"/"返回"按钮等形式略胜一筹。

图 6-26　VR 中的大自然

注：该案例来自书后参考文献[88]

☆ 延伸阅读 ☆

与交互有关的典型研究：

（1）温小勇以教育图文为实验设计依据，通过对眼动指标的收集和分析，总结出教育图文融合的四大规则，其中交互设计规则包括两方面：一种是在动态画面中，为保证学习者与图文内容之间的黏合度，画面应该设置交互用来自主调控播放速度和选择学习内容；另一种是当文本内容的抽象程度较高时，画面中图像（可视化）区域应该设置交互来支持学习者参与思维建模。

（2）周围通过采用眼动实验和行为实验相结合的方法，探究了 MOOC 教学视频中交互方式对学习者在认知过程以及学习效果等方面的影响，最终得出 MOOC 教学视频中的交互设计规则，这些规则表明了在 MOOC 教学视频中内嵌测验的交互方式下，为保证最大效度提升学习效果，应该采用图文反馈的设计方式。

（3）陈丽将交互分为操作交互、信息交互和概念交互，其中操作交互是最基础和具体的交互，概念交互是最抽象的层次，而信息交互则是从具体到抽象的策略和过渡。交互的最终目的是达到概念交互，在这些理论的基础上提出了教学的交互层次塔理论。

【复习与思考】

理论题

1. 请用居室布置的指导思想来理解交互式界面的设计。

2. 分别指出个别化学习和课堂演示用的多媒体教学软件，在交互功能上的要求有哪些不同。

3. 交互的输入与输出方式有哪些？不同的交互方式会对学习者的学习产生影响吗？

4. 设置"路径导航"和"节点导航"的目的是什么？

5. 通过本节列举的几个互动教学资料例子，说明交互功能在控制教学内容呈现方面的优势（至少说明4个例子）。

6. 交互功能主要用于控制教学过程，那么它是如何控制的呢？试举例说明。

7. 交互功能如何应用于个别化学习和传统课堂教学？试举例说明。

8. 比较计算机中交互功能与影视中编辑功能的共性和特点。

9. 计算机网络教育怎样实现双向教学活动？举例说明。

10. 为什么说"智能化的交互功能体现了'以学为主'的教育思想"？

11. 交互功能的深层次开发体现于哪两个方面？

实践题

1. 利用 PowerPoint 软件实现图形热区类型的交互功能。要求：第1张幻灯片为中国著名景点五岳缩略图，第2~6张幻灯片分别为五岳的简介，实现的功能是，单击各个缩略图，进入相应的山脉介绍页面。

2. 利用网页编辑软件实现文字热区的交互功能。要求：设置文字热区，单击后进入相应的页面。

多媒体画面艺术作品赏析

【本章导读】

第 2~6 章分别对静止画面、运动画面、画面上的文本、声音以及交互功能等方面的艺术规则进行了专题讨论。本章对多媒体画面艺术规则进行总结,并运用多媒体画面艺术设计理论,对一些多媒体画面艺术作品进行赏析,希望结合这些作品的具体实例,探讨在多媒体画面艺术设计中,多媒体画面艺术设计理论以及从该理论中提炼出来的艺术规则,是如何综合运用的。

本章为什么不直接讨论多媒体作品的制作,而要采用赏析的形式?这个问题又回到了 1.5 节中关于技术与艺术的讨论。一般地,多媒体作品通常是经过创意和制作两个阶段完成的,其中创意需要艺术构思;而制作则是指技术实现(虽然许多非专业人员开发多媒体课件时,似乎并没有考虑过艺术构思,而只感觉到了技术实现,那是因为制作者缺乏艺术修养和盲目创意所致)。技术实现需要借助计算机软件和编程经验,而艺术创意则必须依据多媒体画面艺术设计理论。对于初学者来说,就是要按照该艺术设计理论提供的思路,以及由理论衍生出来的艺术规则,大量地欣赏各种类型的多媒体作品,分析这些作品的特色、优点或不足。这样重复训练可以达到两个目的:一方面加深对该理论及其艺术规则的理解;另一方面可以从赏析大量作品的实践中,为今后艺术创意积累经验和收集素材。由此可知,通过本章对多媒体作品的赏析训练,将有利于提高艺术修养,并且为今后艺术创意打下基础。

俗话说,"外行看热闹,内行看门道"。学习过多媒体画面艺术设计理论后,赏析多媒体作品时,应该做到心里有杆"秤"。现在已经知道,这杆"秤"就是该理论的思路和艺术规则。具体地讲,就是分析这些作品中的基本元素、视觉要素,并且判断这些视觉要素是否遵循(或违背)了相关的艺术规则,据此找出作品中的亮点或者败笔。对于具有交互功能的多媒体作品,则还可用"智能度"和"融入度"来衡量运用交互功能的水平。

由于多媒体画面艺术设计理论与绘画、摄影、动画、影视等相关门类艺术是兼容的,因此也可用该理论来赏析这些艺术领域的作品。本章的赏析分两部分,首先赏析一些相关艺术领域的作品,然后重点讨论如何赏析不同类型的多媒体教材。

【关键词】 多媒体画面语言学;多媒体画面艺术规则;作品赏析

【本章结构】

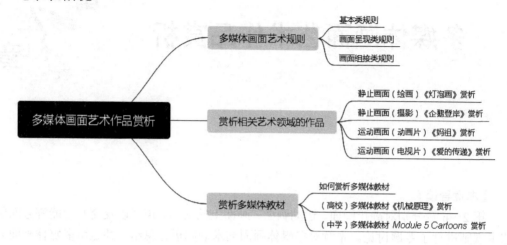

7.1 多媒体画面艺术规则

本书提出并系统地论述了多媒体画面艺术设计理论，旨在为多媒体画面艺术设计提供理论依据。为使该理论在运用中更加有针对性和更加便于操作，还需要将其细化为一些设计规则，即本节列出的多媒体画面艺术规则（或多媒体画面语言的语法规则），以便于在设计、开发多媒体教材时有章可循。

这些设计规则是从多媒体画面语言学和多媒体画面艺术设计理论中提炼出来的。具体地讲，是本着对该理论领会思路、融会贯通和学以致用的指导思想，按照设计、开发多媒体教材的需求进行选择，并且经过归纳整理后罗列出来的，包括 8 个方面，共 34 条规则。可以将这些设计规则理解为多媒体画面艺术设计理论的操作平台，即理论通过规则来对多媒体教材的设计、开发工作实施规范。因此对选择和整理的要求是：

① 具有局域的普遍性：该规则至少在它所规范的范围内普遍适用，没有反例。

② 具有实用性：应该是在设计、开发多媒体教材中经常遇到的问题，或者是在一些课件中经常见到的败笔或误区。

③ 具有操作性：要便于开发者使用，切实感到是可以遵循的规则。

在这 8 个方面的艺术规则中，有 3 个方面是基本的、覆盖全局的。具体如下：

①"突出主体（或主题）"艺术规则：要求将正在讲授的内容或教学中的重点、难点在画面上突显出来，交代清楚。

②"媒体匹配"艺术规则：选择与教材内容匹配的媒体在画面上呈现，要求选准、选够，确保有效传递知识信息。

③"有序变化"艺术规则：将各个传统艺术门类中的艺术规则，概括为规范各种不同变化形式的"度"。要求恰如其分或恰到好处，确保有效传递视听觉美感。

其余的 5 个方面，分别从画面呈现和画面组接两个角度，对上述基本类规则进行补充规范。其中画面呈现类包括色彩、背景、文本、解说运用 4 个方面，画面组接则包括

交互功能运用方面，涵盖了多媒体画面中的图、文、声、像和交互的设计和运用。

下面将按照上述的顺序对 8 个方面的艺术规则进行深入探讨，将每个方面的规则细化为若干条具有可操作性的子规则。每条规则均加说明，或对规则进行分析，或作补充解释，或用案例说明。

7.1.1 基本类规则

基本类规则包括下面三个方面：

规则 1 "突出主体（或主题）"

将正在讲授的内容或教学中的重点、难点，在画面上突显出来，旨在便于学习者有效理解（或记忆）教材所呈现的教学内容。

说明：（1）为什么叫基本规则？因为关系画面的功能：画面内容无论传递知识或传递美感，都是通过主体（或主题）传递的，其中主体指"形"，主题指"义"。本条规则的要点是"突出"与"排除"：主体（或主题）突出了就会出"亮点"，反之，不排除干扰就会出"败笔"。

（2）突出主体是将正在讲授的内容或教材的重点、难点、标题等需要强调的内容，在画面上以突出的形式呈现出来；由于表现一个主题可能会涉及几个主体，因此突出主题的形式应体现在这些主体的适当配合上。

（3）排除干扰是将与主体无关的冗余信息尽可能地排除在画面外或放置于不引起注意的位置（注意，"排除干扰"与"背景不干扰主体"的区别，背景可以是有效的冗余信息，而干扰是无效的冗余信息）。

（4）突出主体（或主题）的呈现技巧（即视觉要素），需要用一些相关的子规则进行规范。

规则 1-1：尽可能将主体置于画面的视觉中心或明显的位置。

例如图 3-34 中案例所示的医疗手术镜头中，便是将手术部分放大，并且安排在画面的中心位置；而在介绍硬盘内部结构的镜头中，磁头是重点和难点，但是又要将整个盘面表现出来，因此在运用变焦和选择拍摄角度时，应保证磁头处于画面的明显位置（见图 3-25）。此外，在采用拍摄图片表现主题时，还需选择好时机进行"抓拍"（即还需考虑时间因素），将能够表现该主题的典型主体置于画面的中心位置。

图 7-1 兔小白的故事——感激

解析：图 7-1 所示的案例为动画片《兔小白的故事——感激》的某一片段截图，该画面将主人公"鹿阿姨"和"兔小白"放置画面的视觉中心，使其以对话的形式向读者展现故事的发展，画面清晰明了，重点突出。

规则 1-2：可以用异色、异质、异形来强调主体；也可以用（精美制作、突出造型、扩大反差、动态呈现等）其他方式使主体引人注目。

例如在彩图 4-1（a）中，将书本教材改编成多媒体教材时，分别给多媒体教材的"特点"和"优势"添加了异色（红色），该教材内容的重点便得到了强调；又如硬盘内的磁头很小，为了突出磁头在盘片上的移动，可以采用贴小红纸或涂颜色的方法，使磁头引人注目。在彩图 7-1 中，用极大的反差来使主体引人注目，背景以不同的色块进行搭配，主体则使用亮度较大的白色，呈现出夺目的艺术效果。

规则 1-3：可以用多种媒体配合来表现一个主体或主题；也可以用多个镜头配合来表示一个主题，配合的指导思想是突显要表现的主体或主题。

这条规则分别对应广义蒙太奇中的"帧内蒙太奇"和"帧间蒙太奇"：后者规范多个镜头的链接；前者规范同一镜头内多种媒体之间的配合。为了突显要表现的主体或主题，运用时需要注意以下几点：

选用的媒体或镜头要本着"分工合作、优势互补"的原则进行配合。

多个主体在同一画面上配合呈现一个主题时，这些主体在空间上应尽可能靠近，多个镜头通过链接配合表现一个主题时，这些镜头在时间上应尽可能靠近。

在这条规则中，媒体（或镜头）配合是手段，突出表现主体或主题是结果，运用时强调的是结果，采用的手段可以灵活。

例如，用一组镜头表现某课件标题的片头，前面的几个镜头可以从不同角度进行铺垫和烘托，这些镜头从局部看似互不相关，但已形成了"万事俱备、只欠东风"的氛围。因此等最后一个镜头呈现标题时，就会如同众星捧月似地将该组镜头要表现的主体（或主题）突显出来。显然，这一"亮点"设计是由于遵循了本条规则。

解析：图 7-2 所示的多媒体教材案例在讲解圆的周长的定义与测量时，就结合动画和声音，达到视听结合的效果，使用多种媒体配合呈现教学内容主题。

图 7-2 圆的周长

规则 1-4：为了突显画面上的主体或主题，应尽可能地排除或弱化与主体无关的信

息（或冗余信息）。

画面上呈现的内容，无论标题、菜单、背景、前面用过或将要见到的图和文等，都会和当前正在学习的内容（主体）一起进入学习者的视听知觉，分散其认知资源。因此，在画面上排除或弱化这些与主体无关的信息（或冗余信息），有利于学习者理解或记忆正在学习的内容。

解析：图 7-3（a）所示的是课件"光的反射"主页面，该画面为学习者提供了"主页""概念""实验""定律""练习""应用""可逆性""现象"和"设计"9 个按钮，每单击一个按钮即进入对应画面。图 7-3（b）所示的是定律画面，在该画面中使用按钮 BACK 代替图 7-3（a）中的 9 个按钮，减少了冗余信息，突出了光的反射定律相关内容，减少了学习者的外部认知负荷，从而有利于学习者理解和记忆学习内容。

（a）主页面

（b）定律画面

图 7-3　光的反射

规则 1-5：用解说配合画面时，画面呈现的内容与解说内容一定要同步，切忌解说强调"甲"，而画面呈现的却是"乙"。

对于配有解说的画面，观者一般都是按照解说在画面上找对应物，此时画面的主体就是解说所指的内容，它是随着解说内容变动的。因此解说强调"甲"而画面呈现"乙"，实际是排除了主体，突出了干扰。

解析：案例如图 7-4 所示，解说中提到关键词"气泡"，动画中也对应呈现了气泡由不均匀到均匀的过程，达到画面呈现内容与解说一致的效果。

图 7-4　氧气的制取

规则2 "媒体匹配"

对于不同专业学科和学习对象,要选择不同类型的媒体来表现教学内容。

说明:(1)不同教学内容选用与之匹配的媒体表现,也是设计、开发多媒体教材的一条基本原则。比如图5-6的案例中表现内燃机工作过程需要用图形、动画、文本、解说四类媒体表现,如果这四类媒体选准、选够,便会出"亮点";反之,若少选或选错,就会出"败笔"。"亮点"或"败笔"是通过教学效果体现出来的。

(2)选择媒体的主要依据是专业内容和学习对象,但是二者的解决办法是不同的。对待不同的学习对象,主要考虑学习水平和学习兴趣的问题,这类问题比较容易解决;而对待不同的专业内容,由于学科门类过多、过杂,因此关于"哪类专业内容应该用哪些媒体表现"的问题,是很难准确回答的,需要将其转化为"哪些媒体适合表现哪种类型的教学内容",即变成"关于媒体的优势和用场"。换句话说,如果在表现某教学内容时,将所有应该发挥优势的媒体都用上了,那么多媒体教材的优势也就充分发挥出来了。因此,本条规则应该包括以下几条子规则:

规则2-1:将教学内容按照媒体优势和用场分类,以此作为选用匹配媒体的依据。

为此,需要先明确各类媒体的优势和用场:

① 动画的优势是"创意制作",可以用于演示工作原理(或工作过程),呈现内部结构等。

② 视频图像的优势是"真实可信",可以用于实际操作训练、形体表演、课堂教学等现场的再现。

③ 视频图像与动画配合(即多媒体画面),可以使"真实"与"创意"二者优势集于一体,因而可以在真实中添加虚幻,或者使创意变得真实可信。

④ 静止图形与动画(或者图片与视频图像),在多媒体教材中是各有优势和用场的。静态呈现可以等待看清和思考,动态呈现能够表现连续的运动过程。

⑤ 文本具有表意准确的优势,可以在画面上与图形、图像配合,分工合作、优势互补地传递知识信息。文本在画面上,应记住字形要"入乡随俗",但是不能丢掉字义产生文学美的优势(见规则2-3)。

⑥ 解说也具有表意准确的优势,也可配合文本、图形、图像传递知识信息。至于要不要配,如何配,需按教学需求而定。

⑦ 如果在选用上述媒体的同时配合采用交互功能,则可将导航或互动教学引入其中。

因此,可以将各学科的教学内容,按照工作原理、工作过程、内部结构、操作训练、形体表演、课堂教学等进行"粗"划分,初步确定选用媒体的类型:软件制作,拍摄视频,或者二者配合运用。然后再按照内容的需求,进一步确定静态或动态的呈现,文本如何运用,是否配解说或音响效果,如何运用交互功能的方式等。

规则2-2:被选媒体均应围绕表现教学内容分工合作、优势互补,将多媒体教材的优势充分显示出来(即"优势互补"则规)。

所有被选媒体,不论视听、动静、图文、主体背景,均被视为一个画面整体中的组成部分,围绕表现教学内容,发挥各自优势,分工合作、互相补充,只有这样才能将多媒体教材的优势充分显示出来。

图 7-5 我们周围的空气

解析：以图 7-5 为例，该作品充分显示了多媒体教材优势互补的原则。依据梅耶的多媒体学习认知理论，视听结合更有利于提高学习者的学习效果，该作品围绕教学内容，配备与文字一致的语音解说和示意图片，分别从视觉通道与听觉通道支持学习者完成信息选择、信息组织以及信息整合，进而促进学习者的有意义学习。屏幕中学习内容种类过多，会分散学习者注意力，而语音的介入会帮助学习者找到需要关注的内容，从而提高学习者的学习效果。

规则 2-3：对于被选的文本、解说媒体，除注意与图形、图像配合外，还应充分发掘其语义美感的优势。

被选用的文本、解说媒体，除了通过语义与图配合表现教学内容外，还可通过语言自身对情境、现象、原理的描述，即通过文字语言自身的魅力，表现出一种画面上的潜在美。这是在多媒体画面上，文本、解说有别于其他媒体的一个重要特点。例如分析问题的深刻，用词的准确、简练，表达的严谨或深入浅出等。通过文本、解说的表述，同样可以传递信息和美感。

解析：当图 7-6 呈现在屏幕上时，如果其字幕为"落霞与孤鹜齐飞"，则会给人以唯

图 7-6 落霞与孤鹜

美、回味无穷之感,让读者感叹风景的美丽;如果其字幕为"晚霞下有一只野鸭在飞",则只会让读者有画面感,却无法细细品味大自然的风光。

规则 2-4:对于不同水平的学习对象,要采用与其适应的媒体和形式表现教学内容。

选用媒体和表现形式还要考虑学习对象的年龄特点和认知水平。例如,大学教材或小学教材、学术论文或科普读物等,在图、文和动、静比例分配上,以及表述方式上都应有所不同。

案例如图 7-1 和图 7-3 所示。

解析:依据图 7-1 和图 7-3 画面内容可知,图 7-1 的学习对象为小学生,而图 7-3 的学习对象为初三学生。依据学习者特征及其心理发展阶段可知,小学生自主学习能力有限,且更习惯"故事教学",而初三学生可自主学习,并且具有良好的逻辑推理能力。因此,设计者分别使用了动画和多媒体课件两种形式来呈现教学内容,同时图 7-1 的画面采用卡通风格,以满足小学生的心理特点和学习水平,而图 7-3 的画面风格则以清晰、逼真为主,以满足初三学生的心理特点和学习需求。

规则 3 "有序变化"

画面艺术设计的关键在于,把握准各种变化形式的"度"。

说明:(1)"变化"规则可以规范静止画面的(空间)布局,也可以规范运动画面的(时间)演变。其要领是把握准一个"度"字:不足会显得单调、死板,缺乏生气与活力;过分则显得杂乱,使人感到生硬,甚至难以接受。

(2)"单一时找变化"的要点是,以"变"来打破单一、死板的格局,使画面显露出生气。例如彩图 2-32 中的背景,就是通过色彩纯度的变化,使其与主体色彩配合默契,成为一个亮点。

(3)"变化时求统一"是指,事先制定出一个或几个规范变化的约定,使变化后的视觉要素,能够产生出构成和谐知觉的"新质"。例如图 2-70 中陈列的八个金属轮圈,便是按照"平放、立放配对""依大小顺序排列"和"各立圈的倾斜一致"三条约定放置,从而使陈列的视觉效果和谐、有序。

(4)在众多规范变化的约定中,有一些是比较常见,或者应用比较广泛的,有必要将这些约定以子规则的形式表达出来。

规则 3-1:进行组接的各画面,或者同一画面内各元素,应该重视这些内容中的共性和差异,尽可能突出其中的可比性(即"对比规则")。

"对比规则"同样也可以适用于静止画面(空间)的布局和运动画面(时间)的演变。

静止画面上出现的对比类型,按形态划分,有大小对比、疏密对比、曲直对比、方圆对比、形状对比等;按属性划分,有亮暗对比、轻重对比、软硬对比、粗细对比、质感对比、色彩对比等。例如,图 2-55(a)中示出的群鸟便是由于在看似随意的变化中,遵循着疏密、大小和明暗的对比规则,因而才会产生出一种"飞向光明"的意境(即新质)。

解析:图 7-7 中的大雁遵循大小和疏密对比规则,进而产生出"希望"与"活泼"的意境。

图 7-7　大雁

运动画面上的对比主要体现在过程中，将知识点之间的共性和差异突显出来，使人感受到一种"对比"的潜在美。例如本书第 2～5 章讨论媒体呈现艺术时，便是将静止画面、运动画面、文本媒体、声音媒体中的基本元素、视听觉要素以及艺术规则突显出来，比较其共性和差别，因而能使人感受到多媒体画面艺术设计理论的内在美。

在这条子规则中，变化的形式是需要比较的同类视觉要素中的差异，规范这类变化形式的"度"是"对比规则"。

规则 3-2：组接的各画面或同一画面内的各部分量感应该保持均衡（即"均衡规则"）。

和"对比规则"一样，"均衡规则"也可用于静止画面和运动画面。

画面上的量感是心理量，受客观和主观因素的影响。客观方面包括呈现在画面上的数量、面积、位置、形态、方向、色彩、明亮等因素；主观方面是指由于人的主观产生的量感，包括知识的重点、难点，某些因醒目或新鲜而受关注的内容，如静态中衬托的运动、暗色中衬托的明亮、虚化中衬托的鲜艳等。

静止画面上的均衡包括形态上的对称和内容上的呼应等形式，二者的例子可以分别参见图 2-62 和图 2-67；运动画面的均衡也是在呈现知识的过程中体现出来的，例如，本书在第 2～5 章讨论媒体呈现艺术中各类媒体的共性和差别时，实际也将这些媒体知识的要点均衡地体现出来了，使人领略到该理论结构的对称与和谐。此外，在主菜单与相应子菜单之间跳转、返回，实际也是一种呼应的形式。

在这条子规则中，变化的形式是画面上产生量感的各种主、客观因素，规范这类变化形式的"度"是"均衡规则"。

规则 3-3：在组接的各镜头中，相同内容所用符号或相同设备的外形、色彩均应相同（即"一致性规则"）。

在多媒体教材中，尽管各镜头的内容可以千变万化，但是有一条规则是必须遵守的，即同一设备的外形、色彩或者同一内容所用的符号，在各镜头中必须相同。例如多媒体课件中各级菜单的字体、字号、色彩，强调重点、难点的方式，演示的格式和符号形式等，在整个课件中必须统一（见彩图 7-2）。

对于多人分工合作开发一个较大课件时，这条子规则是十分重要的。

解析：以彩图 7-2（a）、（b）为例，该课件各级菜单均采用红底、灰字的装饰，且字体、重点强调的呈现方式一致，整个课件为中国风风格，整体色调为水墨色，不仅遵循

"均衡规则",还遵循"变化规则"。

这条子规则中,变化的形式是指某一内容(设备、符号、公式等)所处的环境变化,需要把握的"度"是应遵循"一致性规则"。

规则 3-4:用全景和特写表现某一主体的不同部位时,一般由全景画面确定其他景别画面的色调与影调(即"分镜头规则")。

这是指用软件制作的画面。在多媒体教材中,为了介绍一台仪器、机械或其他设备,经常用全景表现设备的全貌或设备与周围环境关系;用一些特写表现该设备的各侧面或各部位。此时需注意这些画面的色调与影调等属性应该与全景画面的相同。

解析:图 7-8 中的《机械原理》课件在介绍汽油机外形时,其示意图使用的金属色调与整体课件黑灰色调相似,搭配和谐,毫无违和感。

这条子规则中的变化形式是指,表现某一主体的不同镜头,需要把握的"度"是遵循"分镜头规则"。

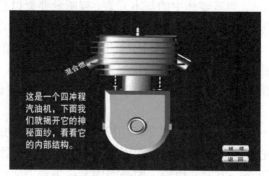

图 7-8　汽油机外形示意图

规则 3-5:对于群集的形态(线、点或其他形态),可以通过变化来打破单一的格局,并且用一个或几个约定对变化进行规范,从而产生预期的艺术效果(即"变化—统一规则")。

统一中求变化,即以"变"打破单一、死板的格局,使画面显露出生气;变化中求统一,即事先制定出一个或几个规范变化的约定,使变化后的视觉要素,能够产生出构成和谐知觉的"新质"。这条子规则在群集艺术中(如运动会体操表演、铺瓷砖地砖等)经常应用,称为"变化—统一规则"。

解析:以图 7-9 为例,以六边形为背景。首先,对点的排列变化进行约定:四个方

图 7-9　群集线的呈现艺术

第 7 章 多媒体画面艺术作品赏析

向都从稀疏到紧密，形成了突出主体的效果。其次，对线的排列进行约定：有序地改变线的方向和密集程度，形成了凹凸的视觉效果。

应该将这条子规则视为，适用于群集形态变化形式的"有序变化"规则，其中用统一的约定来规范变化，便是在这类变化形式中需要把握的"度"。

规则 3-6：分割画面的原则是，在保证传递知识信息的前提下，尽可能体现出"分割"的美，即由"块"的"变化—统一原则"体现出来的美。

在多媒体教材中，画面分割主要用于课件的版面设计和网页的排版设计。

课件的版面分标题区、目录区、正文区、注释区等。各区的布局、大小、色彩、字体、字号的安排，首先要从课件内容的需要考虑，至于在画面布置上，要按照"变化—统一规则"：各区之间可以有区别，各区之内则要统一。

解析：以彩图 7-3 为例，该课件画面的分割显然易见：左侧为菜单栏，每个菜单按钮前有一个白色方块，起到凸显菜单的作用；右侧为内容区，重点词汇、例句使用红色字体显示，以突出重点；可朗读的语句后使用语音图标表示，但 Tony 和 Daming 两个主人公的语句分别使用蓝色图标和绿色图标区分，深刻体现出"各区之间可以有区别，各区之内要统一"的"变化—统一规则"。

可以将网页排版视为"文字块"和图片在画面上的布局，仍应遵循"内容第一，美观第二"的原则。版面上的图文布置忌单一、死板，也要运用穿插、缝合等技巧，体现出节奏或其他变化的艺术布局（见图 4-34）。

可以将这条规范版面设计变化形式的艺术规则，视为群集形态"变化—统一规则"的延伸。

基本类的三条艺术规则，分别从三个不同角度对多媒体教材的全局进行了规范："突出主体（或主题）"规则明确的是指导思想，要求把教材上的内容呈现清晰、交代清楚，确保学习者看清、记住、理解；"媒体匹配"和"有序变化"规则分别为传递知识信息和传递视、听觉美感提供了具体的保证，前者要求按照教学内容和学习对象的特点选用与之匹配的媒体，侧重于认知；后者要求按照艺术呈现的形式营造学习环境，侧重于审美。可以将三者的关系形象地比喻成"一主两翼"："突出"规则明确了设计多媒体教材的指导思想，"匹配"和"变化"规则分别确保多媒体教材的两项功能（传递信息和美感）的实现。因此，如果一个多媒体教材的设计能在这三个方面遵循艺术规则，那么这个作品就应该受到基本的肯定。

画面以呈现图形（特别是运动图像）见长，"有序变化"规则侧重于规范静态或动态呈现的图形（即图的形态）；在多媒体画面中加入了文字语言（文本和解说），因此应该在画面呈现类规则中考虑"文本运用"和"解说运用"两个方面的规范问题。此外，从基本元素的类型可知，不论图形或字形，除形态外，还需考虑"色彩运用"和"背景运用"两个方面的规范问题。将这四个方面的艺术规则归为一类，成为画面呈现类规则，下面将详细说明画面呈现类规则。

7.1.2 画面呈现类规则

画面呈现类规则包括下面四个方面:

规则 4 "色彩运用"

色彩设计应注意三个方面:要满足教学内容的需求;要适应视觉习惯和心理感受;要按照色彩的特点及其搭配规则用色。

说明:(1)在设计、开发多媒体教材时,盲目运用色彩和背景音乐的现象是比较普遍的,其原因在于缺乏美术和音乐方面的基础知识。因此,在色彩设计需要注意的三个方面中,最基础的是要培养对色彩的敏锐感,即对色彩的特点以及不同色彩之间的搭配规则有所了解。只有具备了这些基础知识,才有可能按照视觉、心理需求和教学内容需求主动地选择色彩。

(2)在多媒体画面艺术设计理论中,色彩被划归为属性一类的基本元素,用色的问题主要涉及计算机领域的媒体,如图形、动画、文本(包括前景、背景)等。本条规则的实质,便是在对色彩进行选择、变化和搭配(即衍变视觉要素)的过程中,要求按照这些基础知识进行操作,使其满足视觉、心理需求和教学内容需求。

(3)为便于色彩设计的操作,有必要将这些基础知识细化为一些子规则,供用色时参考。

规则 4-1:要按照色彩的特点、视觉习惯和教学需求选择色彩。

选择色彩的三条依据是:按照色彩的心理特点用色;符合视觉习惯;按照教学需求用色。

其中第一条要求对一些典型色彩的特点有所了解,包括红、绿、黄、青、蓝、紫以及黑白灰。例如,大面积红色可使人感受到喜庆或庄严;浅绿色背景会形成自然、淡雅的氛围;对蓝、青色细微变化的分辨力比红色高等。详细讨论可参看第 2 章(见 2.4.4 节)。

第二条有两个含义,即符合真实与符合共识。符合真实是指血液只能用红色、雪花只能用白色,否则不符合视觉习惯;符合共识则是指财务上红色表示赤字、地图上蓝色表示海洋,否则也不符合视觉习惯。

第三条则是由于教学内容的需求,只要教学效果好,不一定硬性规定用哪一种色彩。例如用异色强调重点或正在讲解的内容;地图上用不同色彩表示不同的省区或地貌等。

案例如彩图 7-4 所示。

解析:彩图 7-4 显示的是多媒体课件《梯形的面积》中的一个画面,在色彩和视觉习惯方面,该课件整体颜色以蓝色、白色为主,清新淡雅,给人一种平和宁静的感觉,小汽车的用色符合视觉习惯;在教学内容的需求方面,思考题的背景色为淡黄色,既引人注意、突出主体,又不喧宾夺主,深红色的小汽车能够很好地吸引学习者的注意力,也与整体保持了协调。另外,简约卡通的画面设计风格符合小学生的认知喜好。

规则 4-2：背景与主体的色彩搭配需由内容而定：烘托主体时采用顺色（弱对比）；突出主体时强调反差（强对比）。在这两种情况下，都应该把握好分寸。

这条子规则的要点是，按照画面内容的需求配色时，要把握好背景与主体色彩的"度"。当内容需要背景烘托主体时，二者用顺色，此时需注意不足（即单调）；当内容需要突出主体时，应强化二色的反差，此时需注意不可过分（即生硬）。这两类的正面例子可以分别参见彩图 2-24 和彩图 2-25。

案例如彩图 7-5 所示。

解析：以彩图 7-5（a）、(b) 为例，彩图 7-5（a）中背景与主体采用顺色，背景烘托主体文字，整个画面清新淡雅，红色的花朵和蝴蝶是整个画面上的"亮色"，使整体不显得单调。彩图 7-5（b）中背景与主体形成颜色反差，"亮底配暗字"，增强了文字的易读性，另外，背景选择了饱和度较低的淡黄色，使整体画面显得更加柔和。

规则 4-3：用色时，要注意色彩的色相、明度、纯度以及它们在画面上的面积之间的制约关系。

例如，对比色相搭配时的反差过大，此时或者将二者的面积差别拉大，即用小面积色彩点缀大面积色彩（见彩图 2-7）；或者将二者的纯度差拉大，即用模糊色衬托清晰形态的色彩（见彩图 2-33）等。详细讨论可参看第 2 章（见 2.5.3 节）。

此外，规则 5-1、1-2 和 3-4 也都属于本条规则的范畴，用色时均可将其视为色彩的子规则运用。

规则 5 "背景运用"

背景运用的三要点：烘托主体、美化环境、不能对主体形成干扰。

说明：（1）将"烘托主体、美化环境、不能对主体形成干扰"称为背景运用的三个要点，而不是规范主从关系的艺术规则，这是因为按照理论层面的界定，艺术规则是用来规范视、听觉要素的，遵循了一定会出"亮点"，违背了一定会出"败笔"。而有些背景虽然在画面上起到了"烘托主体"或"美化环境"的作用，但不一定出"亮点"。所以，这两条实际是明确了背景的功能，即背景在画面上"烘托主体"或"美化环境"，是它的本职工作，尽了"职责"并不一定会出亮点。只有"不能对主体形成干扰"一条才能算是艺术规则，因为如果背景干扰了主体，就一定会出"败笔"！所以这一条艺术规则实际是给画面的背景明确了底线。

（2）本条规则对（图、文、声、像）媒体都适用，例如，在静止画面、运动画面以及文本、解说的呈现中都有可能用到背景画面或背景音乐，这时都应遵循"不能对主体形成干扰"的规则。例如背景图案与主题相悖，分散了对主题的注意；背景音乐的响度过大，以致听不清解说的声音；亮字用了亮背景或者相反，因而看不清字等。这些都属违背了本条规则的案例，需要用一些相关的子规则配合对其进行规范，确保背景在烘托主体、美化环境时，不越过干扰主体（主题）的底线。

规则 5-1：屏幕文本背景的底色应与字色之间的明度差达到 50 灰度级以上。

在背景底色上能否看清文本，按说是色彩认识度的问题。后者由明度、纯度和面积三者决定，只是其中明度的影响最大。需要注意的是，明度差大于 50 灰度级，是在显像

屏上的要求；如果采用投影显示，则需达到 70 灰度级以上，如图 7-10 所示。

(a) 50 灰度　　　　　　　　　　　(b) 70 灰度

图 7-10　50 灰度与 70 灰度对比图

规则 5-2：如果文本的背景有图案，则二者的内容，或者匹配（即烘托主体），或者无关（即美化环境）。切忌因歧义误导观者。

(a) Cherry　　　　　　　　　　　(b) Orange

图 7-11　文本背景匹配对比图

解析：以图 7-11（a）为例，樱桃的图片与文本"Cherry"相匹配，可帮助学习者认知"Cherry"的实物是什么，而图 7-11（b）中樱桃的图片与文本"Orange"不相匹配，给学习者带来误导。

规则 5-3：配有背景音乐的课件，要注意三点：①避免因与教学内容无关的音乐旋律转移注意；②避免音量过大听不清解说；③当教师要讲授时，应有调小音量或关闭的功能。因此，建议尽可能设置音量调节和静音开关。

背景音乐是听觉领域的背景，可用来烘托画面、解说或者渲染气氛。例如用丝竹调配合江南水乡小桥流水的画面；用古筝演奏的古曲配合古诗朗诵；用雄伟的解放军进行曲为八一厂电影片头渲染气氛等，都是由于配合默契而形成亮点。但是，上述背景对主体造成干扰的三种形式也是经常见到的，需要引起注意（见规则 7-5）。

解析：图 7-12 中的案例是从课件《茶艺师》中截取下来的，该课件从多个角度向学习者介绍中国的茶艺。该课件选取的背景音乐符合其古香古色的主题，起到了烘托的作用，渲染了雅静的学习氛围。另外课件设置了音量调节按钮，教师可根据自身需求单击右上角音乐按钮实现打开（案例见图 7-12（a））或关闭（案例见图 7-12（b））音乐。

(a) 音乐打开

(b) 音乐关闭

图 7-12　多媒体课件《茶艺师》

规则 5-4：给课件配音响效果时要注意两点：①将画面上的音响效果视为一种"真实的艺术"；②配置与否和如何配置以教学效果为依据。

音响也是听觉领域的陪衬，可为画面增添活力或营造效果。多媒体教材中的音响效果借鉴影视艺术，但是有两点需要注意：①给计算机画面内容配置的音响是一种艺术效果，要求尽可能符合听觉习惯；②教材对音响的需求不同于影视（如故事、新闻等），要按照教学需要进行选配，由教学效果决定取舍。

图 7-13　手枪

解析：图 7-13 中展现在读者面前的是一把正在完成射击任务的手枪，因此该图的音响效果应该是枪声，若配备其他音效则会不符合人的听觉习惯，产生突兀感。

规则 5-5：给网页或者文本标题的背景中添加一些运动因素，会使整个画面显得生动。但是对运动因素的面积、色彩明度差、移动速度、重复频度要有所限制，以不喧宾夺主为底线。

背景中运动因素的刺激力度，主要取决于三个方面：所占面积、鲜艳程度和变化力度。如果这三方面的刺激力度同时都大，那么肯定会干扰主体，因此需要严格控制刺激的力度（案例见图 4-38）。

解析：适宜的动态网页画面设计，给读者以舒适感，起到画龙点睛的作用；突兀不匹配的动画呈现在画面中会起到喧宾夺主的负面作用。

规则 6 "文本运用"

文本在屏幕上的呈现要符合屏幕阅读习惯，其底线是要遵循"易读性原则"。对"易读性原则"的要求有两点：能看清字；久看不会感到视觉疲劳。

说明：（1）由于文本的形义是分离的，易读性实际是对字形呈现的规范。屏幕以呈现图形、图像见长，因此本条规则的目的，是要将屏幕文本纳入读"图"的习惯。

（2）虽然图、文在屏幕上呈现时，都要注意互相配合（即"适配性原则"）和传递美感（即"艺术性原则"）的问题，但是易读要求却是只对文本提出来的，是屏幕文本呈现的底线。"适配性"和"艺术性"都应该以不影响"易读性"为设计的前提。

（3）大量成功案例表明，只要同时遵循以下三条子规则，便能使文本在屏幕上易读，并且久看不感到视觉疲劳。

规则 6-1：确保字色与底色的明度差大于 50 灰度级。

忽视字色、底色明度差是目前较为普遍的现象，也是影响易读性的关键。要求字色与底色的明度差大于 50 灰度级，这是在计算机屏幕显示条件下的经验值，如果通过投影仪（大屏幕）播放，则需将明度差提高到大于 70 灰度级。为便于记忆，可以将其简要地概括为"亮底配暗字"或者"暗底配亮字"。

图 7-14 《多媒体画面艺术设计》封面设计 1

图 7-15 《多媒体画面艺术设计》封面设计 2

解析：图 7-14 为"亮底配暗字"，图 7-15 为"暗底配亮字"，两图均符合字色与底色的明度差大于 50 灰度级的艺术规则，使人一目了然，易读性强。

顺便指出，强调明度差源于屏幕上读"图"中色彩认识度的概念，即在画面上不是通过轮廓线，而是通过色彩差异辨认出形态的清晰程度。虽然色相或纯度对比对色彩认识度也有影响，但都不如明度对比的影响大。

规则 6-2：合理地选用字体及其字号、字间距、行间距等特征元素。

与书本文字不同，屏幕上呈现文本格式的特点主要体现在两方面：一是可以省略句子中连接词、修饰词以及部分标点符号等冗余信息，突出其中的关键词、标题、要点等；二是通过排版，并在排版中合理地选用字体、字号、字色、字间距、行间距等元素，使教材内容的结构突显出来（见彩图 4-1（a））。

屏幕上文本的呈现格式与纸介质上不同，一忌过挤，二忌过小，每屏的字数不宜过多。当内容的文字过多时，可以采用分屏或滑块滚动的呈现方式，字体可以根据教学内容的主题来确定。

解析：彩图 4-1（a）中，文本字体及其字号选用恰当，字间距、行间距分布合理，直观清晰，易读性强，为学习者呈现出教学内容的结构和重点，且久看也不会感到视觉疲劳。

规则 6-3：屏幕上文本占用的信息区不超过整个屏幕的 **60%～70%**。

其实书本上的文字也是有页边距的，屏幕上规定的信息区占用 60%～70% 比例（即所谓的"黄金分割"比例），是折中了教学效率和教学效果两项指标提出来的：既要使每屏传递的信息量大，又要便于学习者理解、记忆。注意，本规则只规定了上限，即信息区不要超过 60%～70%，因此文字不多的教材内容，是不受限制的。

图 7-16　牛顿第一定律

解析：图 7-16 中案例显示的是多媒体课件《牛顿第一定律》中的一个画面，画面中信息区文字较多，但整体没有超过屏幕的 60%～70%，既完整地呈现了教学内容，又有较高的易读性，教学效率和教学效果兼具，有助于学习者理解和记忆。

规则 7　"解说运用"

注意屏幕解说与文本的共性和区别，要重视解说与其他媒体的配合运用。

说明：(1) 在多媒体教材中，解说和文本都能准确表意，因此二者都能用来表达教材内容。但是解说和文本分别属于听觉和视觉媒体，在画面上的呈现形式存在质的差别。或者说，解说不存在易读性问题，却具有动态呈现（即瞬间即逝）的特点。

(2) 画面呈现是以视觉媒体为主的。理由是，画面上的图文声像媒体中，视觉媒体不仅占多数，而且不可缺少。由此导致在设计、开发多媒体教材时，对解说的运用及其规则重视不够（尤其是网络课程中更是如此）。所以，有必要明确几条有关解说运用的子规则。

(3) 与解说配合的媒体，常见的有图形、图像、文本和背景音乐，可以用以下子规则进行规范。

(4) 由于文字语言（解说和文本）的声、形、义是分离的，因此应该重视将文字的字义美（画面上的一种潜在美）充分表现出来。

规则 7-1：**设计、安排解说词的两条原则是，从教学需要出发和充分发挥解说词的优势。**

其中"从教学需要出发"是指，安排解说词的有无和多少，要根据教学内容的需求而定。例如给屏幕文本配解说时，是全文照念、字多念少、字少念多或不念，都应以取得好的教学效果为依据。

解说与文本的优势是相同的，即都能准确地表意。但是解说不占画面空间，而且比文本呈现更加及时、随意，因此在某些场合（如解说实况转播、点评技能比赛等）更具优势。

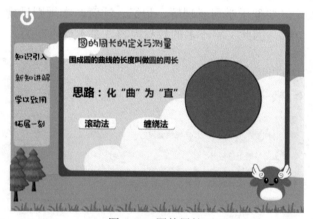

图 7-17　圆的周长

解析：图 7-17 中的案例是多媒体课件"圆的周长"中的一个画面，课件中起学习引导作用的"小精灵"正在为学习者讲解圆的周长的概念，"小精灵"的解说符合"字少念多"的规则，解说详细，引发学习者的思考，而屏幕上只显示重点，便于学习者理解、记忆。这段解说从教学需要出发，充分发挥了解说词的优势。

规则 7-2：**文本与解说配合时，需要注意二者同步的问题。**

由于文本和解说分别为二维空间和一维时间呈现方式，因此二者配合时必须注意同步。目前常用的有逐字、逐句、逐段及逐屏的同步方式，如彩图 7-6 所示。

解析：彩图 7-6 显示的是多媒体课件"古诗词三首"中朗读古诗的画面，课件中文

本与声音同步配合,声音发出时,文字同步变红,逐字显示古诗词,清晰明了,直观易懂。

规则 7-3:**给讲演配字幕时,允许对无效冗余或不规范的口头语言进行修改。在保持原意不变的前提下,可以适当增删或改动个别字、词,以保证文句通顺和便于听众理解。**

虽然字幕和讲解表述的是同一内容,但是由于口语表达的随意性大,偶尔会出现口误、口头语或其他不规范语句。在这类情况下,给讲演配的字幕不能复制这些语病或不规范语句,而应该本着便于听众理解讲演原意的宗旨,对其适当增删或改动,保证文句的通顺、便于理解。

规则 7-4:**给图形、图像配解说时,应注意将解说的优势充分发挥出来。**

解说是听觉领域的主体,属于运动画面范畴,它与图形、图像是配合关系(不是主从关系)。按照多媒体画面艺术设计理论,解说与图形、图像配合时,应遵循"分工合作,优势互补"的规则。解说的优势是表意准确和不占画面空间,如果配合得当,有时可以收到"画龙点睛"或"锦上添花"的效果。如在操作、表演、比赛过程中,通过画外音指出要领或提醒注意。

图 7-18　氧气的制取

解析:图 7-18 中案例显示的是多媒体课件"氧气的制取"中实验的画面,解说与画面同步,将实验的过程清楚地展现在学习者面前,利于学习者理解,另外,解说将实验的要点反复加以强调,有助于强化学习者的记忆。

规则 7-5:**给解说配背景音乐时,应按照"背景三要点"处理。**

在听觉领域中,解说与背景音乐属于主从关系。按照规则 5,对背景音乐的运用是有底线的,即在解说时,可以运用背景音乐来烘托气氛,起陪衬作用,但是音乐旋律的选择以及音量的控制,都要以不干扰解说为前提,否则宁可将背景音乐去掉。

解析:图 7-19 中案例显示的是多媒体课件"咖啡文化"中的一个环节,此时正在解说咖啡豆的处理程序,原本的背景音乐在此时逐渐消失,不干扰解说,使学习者能够将全部注意力集中在讲解学习中,有助于学习者掌握和理解。

图 7-19　咖啡文化

规则 7-6：应该重视运用文字（包括解说与文本）的字义美。

文字的字义美属于文学范畴和认知范畴，在书刊上是主要表现形式。例如，严谨的逻辑推理、形象生动的比喻、深入浅出的表达等，在某些情况下，字义所达到的意境甚至会是图形、图像力所不能及的。文字搬到画面后，字义的这一优势仍然保持，因此需要充分重视其运用。

7.1.3　画面组接类规则

规则 8　"交互功能运用"

交互功能的运用，要注意提高"智能度"和"融入度"。

说明：（1）有两类多媒体画面艺术规则：画面呈现艺术规则和画面组接艺术规则。除基本类规则外，色彩、背景、文本、解说运用规则用于规范教材内容的呈现，属于前者；而交互功能的运用规则适用于规范对教学过程的控制，包括在多媒体课件中对导航的控制和对互动教学的控制，属于后者。

（2）运用交互功能实施这些控制，可以从两个方面体现其运用的水平：其一是交互功能与教学内容的关系；其二是交互功能与用户的关系。在多媒体画面艺术设计理论中分别用了两个指标来衡量，即"融入度"和"智能度"。

（3）"融入度"是指将交互功能融入多媒体课件内容和形式中的深度，越是只感到对画面上呈现的内容操作方便，而察觉不到交互功能的支持，即交互功能与被其操作的对象配合得越默契，融入度越高；"智能度"则表示课件用户对运用交互功能的限制程度，限制越少，智能度越高。

（4）为便于操作，将"智能度"和"融入度"具体化为子规则，供设计时参考。

规则 8-1：设计多媒体教材中的交互功能，应该尽可能使学习者感到有求必应，有问必答。

让学习者按照自己的学习情况提要求、提问题，这就体现了该交互功能设计的智能

化水平,对学习者的限制越少,智能度越高。例如,在图 6-18 的案例所示的天平实验中,操作者为了平衡被称物的重量,要求频繁地移动砝码并且查看摆动指针读数,如果交互功能的设计满足了这些需求,便是"亮点"。相反地,学习者在回答客观题时,就只能限制在 A、B、C、D 四种答案中选择,可见其智能化的水平是不够高的。

图 7-20　圆的周长

解析:图 7-20 中案例显示的是多媒体课件"圆的周长"中动手实验的一个画面,学习者可以用尺子测量三个圆的直径,用鼠标操纵刻度尺,将尺子对齐放下后,圆的直径数值将在右侧表格内自动显示,交互性强,受限制的程度少,智能度较高,能够有效激发学习者的学习兴趣;另外,使用鼠标操纵刻度尺的这种交互方式与教学内容需求无缝衔接,具有较好的融入度。

规则 8-2:在多媒体教材中设计交互功能,应该注意供用户操作的"手柄"在画面上的呈现艺术。

无论是导航,还是互动教学,交互功能都是靠手动实施操作的,因此它在画面上必须有供鼠标单击的热区,即所谓供用户操作的"手柄"。换句话说,在具有交互功能的多媒体画面上,呈现的除教学内容外,还有供操作的"手柄",二者如何配合,属于画面呈现的一种技巧。

目前比较流行的"手柄"呈现形式有菜单、按键、某种艺术图案、与教学内容融为一体等。其实每一种形式都可以艺术化,在第 6 章中提到了一些将"手柄"与教学内容融为一体的例子。总之,设计新颖的、与多媒体教材融为一体的"手柄"呈现形式,便会有"亮点"出现。

解析:图 7-21 中案例显示的是多媒体课件"梯形的面积"中的一个画面,整体的导航目录设计简约清晰,右下方的"前进""后退""主页"三个按钮的颜色与主题色相呼应,与课件的整体风格相符;另外,页面左上方的"等腰梯形""直角梯形"两个按钮的设计十分新颖,田字格的背景既能吸引学习者注意力,又有助于低年级学生对文字的认识,可算是一个小亮点。从整体上看,供用户操作的"手柄"与教学内容自然融为了一体。

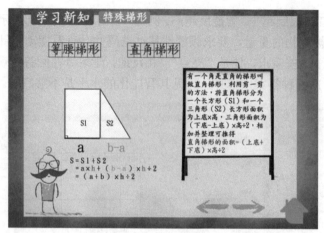

图 7-21 梯形的面积

7.2 赏析相关艺术领域的作品

每一门类艺术领域都有各自赏析的方式和艺术判定的标准，但是本节试图从多媒体画面艺术设计理论的新角度来进行赏析，即用统一的赏析思路和艺术规则，分别运用于绘画、摄影、动画、影视等艺术领域的作品，要求得出的结论与各艺术领域得出的结论相同，从而体现出新理论的兼容性。正如在 1.5 节中所述，绘画、摄影和动画、影视艺术已在新理论中分别划归为静止画面和运动画面呈现艺术，因此可以直接运用第 2 章～第 6 章中讨论的内容以及多媒体画面艺术设计规则进行赏析。

7.2.1 静止画面（绘画）《灯泡画》赏析

彩图 7-7 示出的是一幅风景画。该画的创意体现在灯泡造型上：将视野辽阔的风景局限在一个狭小的"灯泡"里，但是却显得那么和谐，颇具新意。

按照多媒体画面艺术设计理论，构成画面的基本元素，应该是呈现在画面上的，包括各种形态和属性在内的显性客观刺激。在彩图 7-7 中，这些基本元素便是指水草、堤岸、太阳、水面、云彩等形态以及材质、色彩、亮暗等属性。虽然画面是由这些元素构成的，但是画面的可欣赏之处，却体现在隐性客观刺激（即视觉要素）之中。

如何寻找画面上的视觉要素？一是从基本元素的变化、布置、搭配（即衍变）中去找；二是通过产生"新质"的地方去找。在彩图 7-7 中，就是要从上述基本元素在衍变中产生了"新的感觉"的地方去找。如由近大远小形成的纵深感；由水草的变化产生的动感；将堤岸安置在灯泡的凸出处，从而使人觉得似乎堤岸在向两边延伸一样。此外，还有灯泡上由光、色搭配形成的质感；堤岸下太阳倒影产生的湖水镜面感以及横向堤岸造成心理上的稳定感等。这些都是隐含在画面上的，能够引起视觉中出现"新质"的因素，即视觉要素。画面上的亮点或者败笔通常都是在这些地方出现的，此时的关键就取决于艺术规则了。

首先分析一下这幅画的主题和主体。按照艺术规则 1-1（见 7.1 节，下同），静止画面上的主体一般通过置于画面的视觉中心使其突出。因此会从"太阳"在画面上所处的位置和明亮程度，自然地想到该画面的主题是表现"朝阳"。不仅如此，作者为了突出这一主题，还为太阳安排了余辉和倒影，此举既符合生活真实，又符合艺术规则 1-2 中指出的，可以用精美制作、扩大反差等方式，使主题表现得更加充分、更加引人注目。因此应该认为，该画在表现"朝阳"这一主题上是成功的。

其次，用静止画面的构图、用色艺术规则来衡量，可以对该画面产生美感的因素进行分析。通过水草和堤岸顺其自然地布置在灯泡颈部和凸出处，在画面上如此搭配，便形成了形态布置的横、竖对比。此外，还通过对水草姿态的略加变化，产生了一种风吹草动的感觉，与稳定的堤岸配合，形成了动、静对比。正是由于这些基本元素在衍变的过程中遵循了艺术规则 3-1，即尽可能地将画面中具有可比性的因素发掘出来进行对比，因而可将其视为该画面的又一亮点。

除以上两个比较突出的亮点外，该画面还有一些设计也是需要肯定的，如灯泡画面在整体上维持一种轴对称风格，而在纵轴两侧又略有变化：变化的水草姿态，而且在画面的右上角添加了一朵云彩。这就使画面显得均衡但不死板；活跃中却透露出稳定。

最后指出，该画面在用色上也是应该肯定的：虽然黑色是中性色，可与任何色彩配合，但是金黄色景物选用黑色背景衬托，却是最佳的搭配。试想换用其他色彩背景替代（如白、绿、蓝等色彩），其视觉效果都将逊色。

7.2.2　静止画面（摄影）《企鹅登岸》赏析

在一些滨海城市（如墨尔本等），傍晚时节出现的大量企鹅深海归来、成群登岸的场景，是十分壮观的（见彩图 7-8）。该画面的亮点，仍然可以从基本元素（企鹅）在衍变视觉要素的过程中遵循了静止画面的"变化"艺术规则来说明。顺便说明，虽然拍摄画面的构图创意，是通过选择拍摄时机和安排拍摄方位等技巧来实现的，但是它也应该与绘画一样，遵循静止画面的艺术规则。

按照艺术规则 3，可以将该画面的精彩之处表述为：以"变"来打破单一、死板的格局，使画面显露出生气；同时又有一个或几个统一的表现，使其"变"得有序。

企鹅在画面上呈前疏后密的布局，颇似舞台上主角与配角的关系，没有整齐的排列（疏密、大小、行列均不相同），但却体现出统一因素（白色胸脯统一向前，统一向左侧看）。整个画面给人一种"规范中渗透出随意，似有导演却又显得自然"的感觉。

需要着重指出的是，企鹅登岸这一自然现象的出现是受季节和时辰限制的；而且"导演"企鹅的排列和姿态，不仅需要事先安排好机位并且等待拍摄时机，而且还需要在拍摄现场制造效果（如在画面右侧发出吸引企鹅的声或光）。由此可见，从彩图 7-8 所产生的视觉效果中，不仅可以感受到拍摄者的巧妙构思和高水平拍摄技术，而且还能想象出该拍摄群体为此付出的艰苦努力。

此外，该画面还有一些符合艺术规则的视觉要素，也是应肯定的，如前松后挤形成疏密对比的美感；不规则轴对称形成均衡的美感；前大后小及遮挡形成的纵深感等。正

是有了这些亮点的烘托,使该画面变得更加精彩。

最后,请思考一下画面左上角的月亮,只要稍微调整一下拍摄视角,便可将其移出画面。那么,为什么拍摄者要将该月亮拍摄进来,并且移到此处?除了传递时辰信息外,是否还蕴涵着审美的因素?(提示:可以从"变化""对比"艺术规则的角度思考。)

7.2.3　运动画面(动画片)《妈祖》赏析①

动画片《妈祖》中有声音媒体出现,由 1.2 节可知,应将包含有动画、声音两个领域媒体的画面视为多媒体画面,但是由于画面的组接只用了编辑而没有交互功能,因此对该片的准确定位应该是:由多媒体画面组成的动画片。

1. 动画片《妈祖》的创意与制作

在 3.4 节中曾经指出,动画的优势在于创意,而产生亮点的关键则取决于能否制作得精美、逼真。动画片《妈祖》的成功,已经在这两个方面体现出来了。

该片讲的是一个神话故事,介绍主人公默娘的出生和成长过程,其中包含了大量的神奇想象,或凸显她不同于凡人的"法力",或讲述她济世救人的故事,最终成为百姓心目中的"妈祖"。这些想象(即创意)十分适合于用动画表现出来,如刚出生的默娘在摇篮中戏耍"水母"(见图 7-22),千里眼、顺风耳(默娘的助手)由巨人变成小人(见图 7-23),默娘在山上发送出很长的绳带营救落海人(见图 7-24),大战在海中兴风作浪的三头龙(见图 7-25)等。作者正是在这些塑造默娘形象的情节中,使动画的优势得到

图 7-22　戏耍"水母"

图 7-23　千里眼和顺风耳

图 7-24　默娘营救落海人

图 7-25　大战三头龙

① 动画片《海之传说　妈祖》由林世仁执导,时长为 90 分钟,2007 年上映,原版影片请通过正规渠道观看。本节中为赏析方便,将其简称为《妈祖》。

了充分的发挥。

动画的制作水平,决定了实现创意的视、听觉效果。动画片《妈祖》的制作水平是通过构成该片的基本元素体现出来的,可以粗略地将这些基本元素归纳为以下几类。

主体:各种人物(包括人性化的神和妖)、鱼类、船只等;

背景:(静态)室内家具、街道、牌坊、山峰,(动态)海浪、台风、闪电等;

填充图形的属性:色彩、光线、纹理、材质;

运动画面:各种运动镜头、各类景别及其组接;

文本:字幕、画面内容的说明文字和片头片尾文字;

声音:解说、对白、背景音乐、歌曲、音响效果。

例如在主体的人物中,默娘父亲和掌舵船夫的形象,即使配上不同服饰也能认出来,默娘、千里眼、顺风耳等形象也都是始终如一的。此外,背景中的闹市、海浪、船只等也都十分逼真。

正是由于该片在创意和制作这两方面奠定了坚实基础,因而使观者的感觉如同看影视片一样。在此基础上,该片规范的制作使人印象深刻。

2. 动画片《妈祖》的亮点赏析

从多媒体画面艺术设计理论的角度看,动画片的制作包括了设计、开发和运用基本元素等环节。所谓制作规范,是指在这些制作环节中遵循了艺术规则(可能经验丰富的制作者还没有将其上升到理论高度)。顺便指出,虽然动画片和影视片的制作手段不同,但是都遵守同样的艺术规则。只要二者的基本元素在衍变视觉要素的过程中遵循了艺术规则,都会出亮点,否则便会出败笔。

因此,赏析动画片《妈祖》,就是要看这些静态和动态的基本元素,根据剧情发展的需要在画面上衍变时,其视觉要素是否遵循了艺术设计理论的艺术规则。为了节省篇幅和说明方便起见,下面分别从以下几个方面进行赏析。

(1)该片中有一段描写"默娘在深山修炼完毕回家"的情节。作者用三个镜头表现这一主题:默娘告别师父离开深山;湄洲林家大院(默娘家外景);默娘妈在房内做针线,默娘突然进来母女相见(见图7-26)。

显然,这是在动漫艺术中运用了传统的"蒙太奇"手法,艺术理论将其纳入艺术规则1中,即突出主体(或主题),排除干扰。按照该规则,主体指"形"(即默娘),主题指"义"(即默娘回家),要点在"突出"与"排除"上。其中规则1-3用来规范突出主题,指出"可以用多个镜头配合来表达一个主题";至于如何排除干扰,艺术规则1和艺术规则4分别针对动画和影视提出了不同的解决办法。可见,多媒体画面艺术设计理论是可以兼容传统艺术的,并且包含的内容更多。

(2)艺术规则5是用来规范画面上主体与陪衬(背景)关系的,给陪衬(背景)明确了三条,即烘托主体、美化环境、不对主体形成干扰,并且指出,该条规则对于图、文、声都是适用的。现在通过几个镜头,看看该片在这几方面是如何处理的。

(a) 告别师父

(b) 林家大院

(c) 母女相见

图 7-26　默娘回家的三个镜头

　　图像方面：例如默娘与家人一起在灯节夜出外观灯时，热闹的街道（背景）烘托了喜庆的气氛，但是没有夺主角的戏，默娘一家在街上观赏并未受到任何影响（见图 7-27）；又如用狂风恶浪烘托航船的险境，但是没有影响船的颠簸动作和人在船上惊慌失措的表演（见图 7-28）。这些都说明制作者在把握背景与主体的关系上是很准确的。

图 7-27　灯节夜的街道

图 7-28　遇风浪的航船

　　文本方面：该片以动画为主，文本仅用于三个方面，即字幕、与画面内容配合的说明文字，以及片头、片尾用的文字。其中前两者均属于图文配合关系，仅片头文字（即制作人员名单和片名"海之传说　妈祖"）用了背景，可以用艺术规则 5 进行分析。该背景采用变幻的白雾烘托文本，试图给观者营造一种神话的意境（见图 7-29）。

　　声音方面：在声音领域，背景音乐和音响效果属于陪衬，与解说、对白及动画是主从关系。按照规则 7-5，可以运用背景音乐来烘托气氛，起陪衬作用，但是要以不干扰解说和对白为前提。该片中对背景音乐烘托主体、营造气氛的定位把握得很准，例如：

用轻快的旋律配欢乐的场面，在群船返航时用合奏的乐曲，在悲伤的画面上用提琴曲演奏等。请听图 7-30 中示出的默娘与伙伴们戏水时欢快场面的背景音乐，并且注意此时没有出现背景音乐干扰对白的现象。

图 7-29　片头用白雾营造神话意境

图 7-30　欢快场面的背景音乐

此外，该片的音响效果运用也体现了真实性和艺术性，如波浪声、雷声和图 7-31 中画面的铜壶落地声等。正是由于这些听觉效果与视觉效果恰到好处地配合，才会使观者产生了看影视片的感觉。

图 7-31　铜壶落地的音响效果

（3）艺术规则 2 用来规范画面上图、文、声的配合关系，要求它们在表现内容时，分工合作、优势互补（见规则 2-2）。

如上所述，该片中与图配合的文本包括字幕和说明画面内容的文字两类。其中给对白配的字幕应该算有效冗余信息，增强了收看效果，也显得正规，适合在公共场合播放；该片中说明画面内容的文字只用过三处，除图 7-26（b）所示的"湄洲林家大院"外，还有"湄洲渔港"和"福建莆田湄洲岛"（见图 7-32）。没有这些文字时观看画面会让人

（a）湄洲渔港

（b）福建莆田湄洲岛

图 7-32　说明画面内容的文字

困惑。可见文字表意的优势，用在此处的确起到了画龙点睛的作用。

在声音领域，与背景音乐和音响效果不同，对白在该片中的定位，属于配合关系：对白（及其字幕）与图配合，分工合作地演绎剧情。按照规则 2-2 的要求，应该围绕剧情的需要重视并用好对白，使其优势充分发挥出来。该片中不仅不同人物的语音有别，而且不同年龄的同一人物说话声音也有变化，如小时候和长大后默娘的配音，人、妖、神的配音等，都是经过选择、与剧情匹配的。正是由于该片在动画形象和对白配音上的制作十分规范，才使得人物性格鲜活、故事情节生动。

（4）最后讨论用色的问题。

① 该片在冷暖色和色彩对比的运用上也是很规范的。

例如，在阳光、灯光环境下用暖色；而在月光、阴雨天以及兴妖作怪的场合则用冷色（见图 7-33）。显然，这样的色彩设计符合剧情的需求和人们的视觉习惯、心理感受（见艺术规则 4）。

又如，为了突出在单色沙滩上玩耍的孩子这一主题，给孩子的服饰配上对比的色彩，给在单色沙滩上玩耍的孩子们配的服饰以突出主体。按照规则 4-2，这是为强调反差运用的色彩强对比。需要指出的是，该片中的对比分寸都把握得很好，如多彩服饰与单色沙滩形成的反差并不显得生硬（见图 7-34）。

图 7-33　冷色的运用

图 7-34　色彩对比的运用

② 按照规则 3-3 和规则 3-4，在组接的各镜头中，同一人物、家具、船只、房屋的形态和色彩应保持一致。如果是用全景和特写表现同一内容，应以全景画面的形态和色彩为基准。该片的制作是遵循了这些规则的，例如千里眼、顺风耳的服饰，在各镜头中始终如一，不论如何变化都能认出；又如被台风折断的船只，由于色彩、肌理与全景画面中的船只相同，因而使观者能够联想到是同一船只遇难等。

综上可以得出如下结论，《妈祖》是一部成功的动画片。它的成功首先是基于创意和制作这两方面的实力，而其中亮点的出现，则是在基本元素的制作、选用以及衍变视觉要素的过程中，遵循了艺术规则的结果。

7.2.4　运动画面（电视片）《爱的传递》赏析[①]

该片是由视频图像与计算机图形组合而成的科幻片，讲的是男主人公通过创建一个

① 短片 *World Builder* 由 Bruce Branit 制作，时长为 9 分钟，原版影片请通过正规渠道观看。本节中将其名称翻译为《爱的传递》，关于片名中文翻译的由来详见本节内容。

虚拟现实环境，将其"输入"到已成植物人的女主人公的脑神经中，试图以恢复大脑"全息照相"的形式，免除亲人长期卧床的寂寞之苦（为叙述方便起见，男、女主人公分别用 G、L 表示）。与 7.2.3 节的理由相同，虽然构成该片的画面中包含有视频与计算机两个领域的媒体，但是由于组接画面时只用了编辑功能，因而将其定位为由多媒体画面组成的电视片。

1. 电视片内容简介

可以将不到十分钟的故事片分为三段：创建虚拟环境，大脑中"全息照相"的恢复以及回到现实世界。分别简单介绍如下：

第一段从单击照片开始（见图 7-35），交代男、女主人公（G、L）的关系，并且以伏笔形式交代 G 要为长期卧床的 L 恢复神经"全息照相"的构想，倒计时 1 小时，现在还剩 59 分 57 秒（见图 7-36）。

图 7-35　单击照片

图 7-36　还剩 59 分 57 秒

G 要做的工作是创建一个虚拟街道环境，首先从建模开始（见图 7-37）。

（a）生成模型

（b）调整大小

（c）复制一批

图 7-37　建造街道两侧房屋模型的步骤

下面的任务包括造型（见图 7-38）、调色（见图 7-39）和填充肌理（见图 7-40）。

（a）造型 1　　　　　　　　　　　　　　　　（b）造型 2

图 7-38　造型

图 7-39　调色　　　　　　　　　　　　　　　图 7-40　填充肌理

还要制作一朵花来点缀街景，让花的芳香给虚拟现实增添一些情趣（见图 7-41）。

图 7-41　制作一朵花来点缀街景

完成一切工作后，等待计算机生成（见图 7-42）。现在离倒计时还剩下 4 秒（见图 7-43）。

图 7-42　等待计算机生成　　　　　　　　　　图 7-43　还剩 4 秒

时间到，一个虚拟的街道环境生成了（见图7-44）。将其"植入"人的大脑神经中，在人的想象空间里便出现了该街道的"全息图像"。

图7-44　生成了虚拟的街道

第二段从女主人公（L）进入虚拟街道开始，她以惊奇的眼光扫视周围的一切（见图7-45）；看到了道边的喷水池，听到了唰唰的水声（见图7-46）；摸了摸房屋建筑的大门，触觉到了木料的质感（见图7-47）；当她走到花坛边观赏花朵时，一阵芬芳的香气竟然扑鼻而来（见图7-48）。眼前的景色几乎使她陶醉，流连忘返。

图7-45　进入虚拟街道

图7-46　看喷水池

图7-47　触摸房门

图7-48　花香扑鼻

第三段是点睛之笔，对前两段埋下的伏笔作了交代。此时男、女主人公均已回到现实世界，但是男主人公（G）却抢拍下女主人公（L）赏花时的一张照片（见图7-49）。在现实生活中，G又回到"神经全息照相恢复室"的门前（见图7-50），推门走了进来，看见L还是静静地躺在那里（见图7-51），他无限深情地望着她，并在她的额头轻轻吻了一下。出人意料的是，在虚拟世界制作的一朵花竟然还在杯中（见图7-52）。

图 7-49　女主人公赏花的照片

图 7-50　"神经全息照相恢复室"

图 7-51　男主人公走进恢复室

图 7-52　虚拟世界的花朵竟在杯中

2. 电视片艺术赏析

"虚构"是科幻片与神话片的共同点，只不过后者依据神话传说，而前者依据的是科学。与"外星人""机器人""恐龙"等科幻片不同，本片中提出的在脑神经中"植入"全息图像的构思，应该算是比较有新意的。顺便指出，作者将用软件制作的虚拟现实与借助激光拍摄的全息照相视为相同的，这是从艺术（非技术）角度思考的结果，与多媒体画面艺术设计理论划分媒体的指导思想是一致的。

"虚构"需要创意，科幻片的"虚构"更需要创意具有一定的真实可信性。艺术规则 2 指出，对于不同题材的内容，选用与之匹配的媒体来表现，即遵循所谓的"匹配"规则，是设计、制作电视片的一条基本原则。规则 2-1 进一步明确，计算机软件制作图形的优势是表现"创意"；而拍摄出来的视频图像，其优势是"真实可信"。由二者组合起来表现科幻片，可以使虚构变得真实可信，还可在真实中添加一些虚幻。因此可以认为，对于"恢复植物人大脑中全息照相"这类题材，选用视频图像与计算机图形组合形式来表现，是符合"媒体匹配规则"的。

"虚构"需要借用一些科学依据以提高可信度，但是"虚构"往往又具有超前性，即提出一些目前科学水平还达不到，而又令人深思的问题，这正是科幻片的魅力之所在！该片中创建虚拟环境，基本上沿用了 3D 图形制作的步骤，建模、造型、填充色彩和肌理等，使人感到了创建过程的真实可信；虚拟现实（Virtual Reality，VR）中产生视觉、听觉、触觉、嗅觉，这些都是目前可以实现的技术；用人工设备取代人体失效的生理器官，直接通过相关神经向大脑输入信息，也是目前的热门课题，并且已取得初步成果。正是由于作者将这些具有一些科学依据的构思编织成一个故事，巧妙地表达了在一对爱人（注意，是清醒人与植物人）之间实现"爱的传递"的主题。因此可以认为，该片的

精彩之处，就在这由主题体现出来的"点睛之笔"！在1.5.2节中曾经指出，多媒体画面艺术对于传递视、听觉美感与传递故事内容是并重的。艺术规则7也有一条规则（见规则7-6）专门指出，应该重视这类（由巧妙构思故事情节所产生的）潜在美。至于现实生活中，还留下一张虚拟世界赏花的照片和一朵放在杯中的花，虽属虚构，但却意味深长。

下面将从多媒体画面艺术设计理论的角度，对该电视片的艺术谈几点看法。

1）关于片名的说明

影视片的片名和文章的标题一样，应是对该影视片或文章主题的标明。在艺术规则1中已经明确主题和主体的关系是：主题是通过主体表现的，其中主题指义，主体指形。

该片的名称为 World Builder，可以直译为"一个构建（虚拟）世界的人"，这是指"形"，表明该片G为爱人构建虚拟世界的故事；而本书却将其意译为"爱的传递"，这是指"义"，表明G把自己的爱融入虚拟世界中，将二者一起传递到爱人的脑海里。

我们采用意译是出于审美和点题两方面考虑。从审美方面讲，当爱在男、女主人公之间传递的时候，这种美好的情感也就随之让观众分享了；此外，该片的科幻主题，就体现在清醒人与植物人之间实现了"爱的传递"。（顺便说明，采用意译电影片名是常见的事，如《飘》《简·爱》等。）

上述关于直译和意译的讨论说明，表现主题（义）和表现主体（形）只是从不同角度或者在不同层面上看待同一个问题。

2）关于该电视片的结构

构成该片的基本元素有两类、四种，即人物（男、女主人公）和环境（虚拟、现实世界）。为了表现"爱的传递"主题，该电视片共用了三段：第一段子主题表现"构建虚拟世界"，以现实世界中的G为主；第二段子主题表现"享用虚拟世界"，以虚拟世界中的L为主；第三段子主题则表现"回到了现实世界"，G和L同时出现。由此可以看出，在该电视片的结构中蕴涵着变化的艺术规则，即"G→L→G 和 L"，或"现实世界→虚拟世界→现实世界"。正是由于该片在通过主体表现主题的过程中，即在基本元素衍变视觉要素的过程中遵循了艺术规则，因而在观看时才会产生出一种有节奏的和谐感觉。

3）关于"广义蒙太奇"艺术的运用

按照规则1-3，可以用多组镜头配合来表达主题；还可在同一镜头内用计算机与视频两类媒体配合来表达某一操作或行为。其实这是"广义蒙太奇"的内容，前者即"帧间蒙太奇"；后者即"帧内蒙太奇"。

"帧间蒙太奇"艺术运用的分析如下：

（1）表现构建虚拟街道主题时，用了建模、造型、调色和填充肌理等几组镜头，其中每组镜头要表现的内容，又由若干镜头配合实现。例如搭建街道模型用了六个镜头：镜头1、2、3表现制作立方体的过程，分别为生成、放大、重复；镜头4便出现了一排高矮不齐的立方体；镜头5表现将这一排立方体复制到另一侧；于是镜头6便出现了两侧各一排立方体形成的街道模型（见图7-37～图7-40）。按照电视片中的时间指示，构建大约进行了1小时，其中有两个镜头分别由59分57秒倒计时到0分4秒（见图7-36和图7-43），而此间该电视片只播放了不到3分钟。这就是蒙太奇艺术的特点：运用镜

头链接表达故事内容，可以在有别于现实的时间和空间中进行。

（2）表现女主人公漫游虚拟世界主题时，用了 L 出场、观看喷水池、抚摸铁栏杆、抚摸木质房门、到花池边赏花、留恋地从街道尽头退出等几组镜头，每组镜头也是由若干镜头组成的。例如在 L 出场的一组镜头中，交替地运用了多个特写和全景，分别表现 L 惊喜的眼神和交代 L 所处的环境；又如当 L 走到花池边赏花时，也穿插了许多特写，分别呈现出 L 喜悦和 G 欣慰的表情，使"爱的传递"主题得到了淋漓尽致的表现（见图 7-45～图 7-48）。

（3）L 从楼内走出后，在她漫游期间，两次穿插了 G 向上张望的特写和只有一个窗户明亮的楼群镜头。如此链接镜头后，会使观者认为 L 是从该明亮窗户的房间中出来的。此案例又一次表明了，运用镜头组接的技巧（即视觉要素），会在观者的认知中产生新质。

"帧内蒙太奇"艺术运用的案例：

（1）构建虚拟街道时，G（视频图像媒体）用手操作立方体、键盘等（计算机图形媒体）；G 制作花瓣（图形媒体）等（见图 7-37 和图 7-41）。

（2）漫游虚拟世界时，L（视频图像媒体）在虚拟街道（计算机图形媒体）中行走；L 在花池边赏花（图形媒体）的表现等（见图 7-45 和图 7-48）。

（3）需要强调说明该片中运用的虚拟现实。从视觉效果看，虚拟现实与（视频、图形媒体叠加的）色键有两点不同：一是媒体叠加后可以一同变化（包括变焦、变换拍摄方式等）；二是视频媒体可以由遮挡图形媒体，变换成被图形媒体遮挡。这是计算机技术进步给"帧内蒙太奇"艺术带来的效果。该片中 L（视频）从楼（图形）内走出的镜头，由楼房遮挡人变成相反。在街道上，L（视频）和周围的楼房（图形）一起，时而近景、时而远景、时而旋转拍摄、时而俯拍。此时，人和楼房是在一同变化的，使观者如同看影视片一样。这些艺术效果，都是色键技术难以实现的。顺便指出，VR 还有产生各种感觉的互动功能，不过这已超出媒体呈现艺术范围，故未提及。

4）关于文本媒体与声音媒体的运用

该片基本上没有用文本和解说，但是故事内容交代得不仅清楚，而且层次分明。

片中只有两处出现文本，一处在片头，与一些照片同时出现文本 World Builder；另一处在第三段回到病室门上写着：Room 2048, Neuro Holographic Recovery Unit。应该认为，此两处的文本已经将该片的主题交代清楚了。前一处，本片讲的是"一个构建（虚拟）世界的人"的故事；后一处，他的目的是在自己亲人的脑海里恢复神经全息照相。由此可以看出，作者在文本的运用上是何等的精练与巧妙。

虽然片中没有解说，但是声音媒体的运用却是十分到位，符合艺术规则。按照规则 7-5 的要求，背景音乐及音响效果要起烘托、陪衬的作用，而且运用时要有底线。该片中三段故事情节选配的背景音乐既有变化，与各段剧情吻合；又彼此协调，保持了全剧音乐风格的统一。根据剧情的需要，在背景音乐烘托下运用的音响也很准确。例如 G 单击照片、操作键盘时发出的声响；L 在喷水池边听到的水声；在病房里听到的心律跳动的咚咚声。特别是在虚拟世界出现的几个镜头中，原来静止的画面上突然出现了视听觉动感：旗帜飘动、树叶飘落、小鸟飞去、配上几声响雷、鸟叫……，给即将出现女主人公漫游幻境的画面营造了气氛。

总之，电视片《爱的传递》的创意新颖、制作精细。其中所出现的亮点，都可以从多媒体画面艺术设计理论及其艺术规则中找到依据。

7.3 赏析多媒体教材

在 7.2 节中，已经分别赏析了绘画、摄影、动画、影视等传统艺术作品，可以将其中的共性概括为如下两条：

① 赏析都是按照多媒体画面艺术设计理论的思路进行的，并且以该理论的艺术规则作为依据。按照该理论的思路，赏析作品应从分析其中的基本元素、视听觉要素入手，然后用相关的艺术规则对这些视听觉要素进行判断，以明确作品中的亮点或败笔。

② 赏析的目的都是培养艺术创意，提高艺术修养。通过对作品的整体构思以及制作规范性的深入探讨，加深对新艺术理论及其艺术规则的理解，为今后进行多媒体画面艺术设计打下基础。

需要指出的是，这两条共性是从基于画面的艺术作品中概括出来的。换句话说，上述探讨目前还没有将那些非基于画面的艺术包括进去，如舞台美术、商品包装、运动会开幕式演出等场合运用的多媒体艺术，这类内容还有待今后进一步研究。

多媒体教材是基于画面呈现的，因此赏析多媒体教材应该属于上述两条包括的范围之内。但是与赏析绘画、摄影、动画、影视等传统艺术作品不同的是，还应将认知和交互功能两个因素考虑进去。

教材是用来学习的，与纯欣赏的艺术作品及有故事情节的影视剧不同。评价多媒体教材的标准，应该首先是该教材的学术水平和教学参考价值，即所谓"教学实用性"。但是多媒体教材与书本教材比较，毕竟具有多媒体的优势和屏幕呈现的特点。正如 1.3.1 节中指出的，多媒体教材在用图、文、声、像等媒体表达教学内容时，可以通过以形传义的形式来优化教学环境，提高教学效率和改善教学效果。因此，对于多媒体教材，应以传递知识信息为主，同时也应重视传递视、听觉美感。换言之，赏析多媒体教材是认知因素和艺术因素并重的，前者体现在内容上，后者表现在形式上。

在第 1、6 两章中都已明确指出，多媒体教材是一种可以互动学习的教材。它不仅能够呈现教学内容，而且可以控制教学内容的传递方式。换句话说，多媒体画面艺术是由画面呈现艺术和功能运用艺术两部分组成的。因此，赏析多媒体教材时，除了关注图、文、声、像等媒体在画面上的呈现艺术外，还应探讨运用交互功能组接画面的艺术。

那么，究竟应该如何赏析多媒体教材？本节首先讨论这个问题。

7.3.1 如何赏析多媒体教材

如上所述，赏析多媒体教材与赏析绘画、摄影、动画、影视作品一样，都是从作品的整体构思和具体制作两方面进行探讨的。现在看一看多媒体教材的这两个方面，应该赏析哪些内容，如何赏析？

1. 从整体表现上赏析

回顾 7.2 节所讨论几个作品留下的总体印象：在灯泡上的绘画，是利用灯泡的宽窄、横竖、凹凸不齐的造型特点，因势利导地构思了一幅风景画；企鹅登岸的摄影，是想营造一个似有导演、动作统一的舞台表演效果；动画片《妈祖》的成功，则是利用动画的创意优势和规范的制作技巧，再现了妈祖济世救人的神话故事；科幻片《爱的传递》的精彩之处，在于将视频图像与软件制作图形的优势组合起来，表现了一个"恢复植物人大脑中全息照相"的构思，使该科幻片中的虚构变得可信，而在真实中又觉得有些虚幻。可见一个优秀的作品，往往会给赏析者留下一些能够准确说得出的印象（在评审时，这就是所谓"综合印象分"）。它是综合了作品的方方面面以后留下来的整体印象或者最深印象，可以是构思方面或制作方面，也可以是内容方面或形式方面等。

赏析多媒体教材同样也应注意整体性的艺术风格，但是如上所述，由于供学习用的教材，它所呈现出来的内容和形式，与供观赏用的艺术作品是不同的。一部优秀的多媒体教材，它所表现出来的艺术风格，可以是在整体构思上有高人一筹的创新设计，也可以在某些方面上给人留下很深的印象。例如在画面分割及画面布局上别具匠心；或是在用色基调上格外抢眼；或是在菜单设计上引人入胜；或是对主体图形制作上精细传神等。总之，如果一个多媒体教材，能够给赏析者留下一些说得出来的印象，就应该算是有一些特色或亮点了，特色或亮点越鲜明、突出，就能够说得越肯定、越准确。

从整体上赏析多媒体教材，需要关注的是一些在教材内容和教材应用方面的全局性问题。

（1）在教材内容方面一般关注不同教学内容是否选用了适合的媒体来表现，背景是否干扰了主体，运用交互功能进行画面转移时是否遇到死机等问题。

按照艺术规则 2，应该将"不同教学内容选用与之匹配的媒体表现"的问题转化为对各类媒体优势和用场的问题来回答。具体地讲，就是一方面明确动画、图形、视频图像、数码图片、文本、解说等媒体的优势和用场，例如视频图像真实，适于再现实际操作等场合；文本表义确切，便于讲授理论等。另一方面将各学科的教学内容，划分成工作原理、工作过程、内部结构、操作训练、形体表演、理论教学等类型。这样，便可在数量有限的教学类型上与已经明确用场的各种媒体进行匹配了。

艺术规则 5 指出，背景干扰主体的现象在静止、运动画面、文本、解说中都有可能出现。例如背景图案分散了对主题的注意，背景音乐过响而听不清解说的声音，亮字用了亮背景或者相反因而看不清字等。这些都是目前多媒体教材中存在的问题。

此外，有个别课件在单击菜单或按键转移到新画面后，没有设置"返回"按键，致使课件无法继续进行，只好重新开始。

（2）在教材应用方面一般关注是单机版还是网络版，是自学用还是课堂演示用，是专业教材还是青少年读物等问题。

网络版教材与单机版教材相比，优点是具有超链接功能，可以不受教材限制地从网上搜索资料；不足之处是信息传输速度会受到网络技术的影响。为了保证教学内容的实时传输，必须对所传输信息的数据量有所限制。因此，对网络版多媒体教材，应该明确"实时传输第一，画面优美第二"的原则。这就是目前网络版多媒体教材大多以文字、矢

量图形和 Flash 动画等媒体表现为主，而视频、声音媒体用得不多的缘故。此外，网络版多媒体教材一般要用浏览器观看，如 IE（Internet Explorer）、360 浏览器等。这些浏览器本身包含着自己的标题栏、菜单栏、工具条等，使得网上页面呈现教学内容的空间比单机版教材要小一些。

自学用的多媒体教材一般需安排答疑辅导、自我测试等栏目；而课堂演示用多媒体教材则应设置静音或音量调节功能，以保证教师讲解时不受干扰。

由于学习对象不同，专业教材与青少年读物不仅选用的媒体及表现的形式有所区别，而且二者采用的教学策略也是不同的。

以上这些问题属于设计多媒体教材中的一些基本常识。除教学内容与选用媒体匹配的问题外，在这些问题上所犯的错误，都属不应该犯的低级错误。

2. 从具体表现上赏析

赏析多媒体教材的具体表现，要按照多媒体画面艺术设计理论的思路进行，即从分析该教材的基本元素、视听觉要素入手，然后按照相关的认知规律和艺术规则对这些视觉要素进行判断，以明确其中的亮点或败笔；此外，还应对交互功能的运用艺术进行讨论。

通过大量的多媒体教材设计、应用和评审等工作，人们一方面对赏析内容和如何赏析有了一些规律性的认识；另一方面对目前多媒体教材中常见的亮点或问题有了一定了解。因此在赏析时，一般是先找出亮点或问题，然后分析原因。事实上，由于艺术规则是按照人的视、听觉经验和审美心理制定的，因此凡是在视、听觉和心理上感到满意的亮点，总是可以从理论上找出依据的；反之，对于一些败笔或失误，也可以从违反某些艺术规则方面予以解释。

下面列举一些在多媒体教材中经常引起人们注意的表现，供赏析时参考。需要说明的是，这些实例远不足以覆盖众多教材中画面表现的全貌，甚至可以说是"挂一漏万"，这里只是想通过这些表现，帮助大家理解 "看什么"和"如何看"的基本思路。

1）构图方面

前面已经介绍过，构图艺术需要遵循规范图形、色彩、影调、肌理等基本元素衍变的艺术规则。在赏析时，一般应注意以下几个方面：

（1）是否有画面分割？分割画面的依据和特点是什么？对于文本呈现的画面，信息区和美化区的分割是否合理？是否按照教学策略采用了帧间分割？

（2）主菜单是进入教材的门面，一般对主菜单界面的设计都很考究。因此，该界面的基调和用色，背景的烘托和寓意，按钮的材质和用光以及动画、背景音乐、交互等方面，都会受到赏析者的关注。

（3）画面主体的制作是否清晰、精细？对影调、肌理、色彩的运用是否准确、到位？画面色彩搭配是否调和？背景色的运用有无新意？

（4）有无背景干扰主体的现象？

2）运动方面

在第 3 章中已经对运动画面进行了深入的介绍，包括视频、动画等应用领域中，运用运动镜头和景别组接所遵循的艺术规则。在赏析时，需要注意以下几个方面：

（1）对电视画面和计算机动画画面的运用，是否与表现的内容适配？

（2）背景上装饰用的运动因素是否适度，有没有喧宾夺主的现象？

（3）视频拍摄的图像是否清晰，制作的动画是否形似或精美？网上播放动画或视频图像是否实时？

（4）选用多种媒体配合呈现时，是否起到了分工合作、优势互补、突出主体（或主题）的作用？

（5）虚拟现实的运用要根据内容的需要而定。如果使用了，其效果和技术难度如何？

3）文本、声音方面

这两方面内容在第 4、5 章中已讨论过了。在多媒体教材中，文本包含标题文本、内容文本、交互文本、图表文本和图像文本五类，它们的构成形式和呈现形式各有特色。字色、字体、字号等各方面应相互配合，使得画面赏心悦目。

从计算机系统的字库中调出的文本在运用时要注意屏幕呈现的特点，特别是易读性原则。

声音媒体的三种形式为解说、音响效果和背景音乐。在声音领域，解说占主体地位，而音响效果和背景音乐处于陪衬地位。在赏析过程中，一般需要注意以下内容：

（1）文、图、声的配合是否符合教学内容要求？文字与解说的配合是否默契？

（2）背景音乐是否起到了渲染或烘托气氛的作用？特别是背景音乐有没有干扰解说的现象？演示用的多媒体教材有没有设置音量的调节？

（3）字色与背景色的明度差够不够？有没有观看文字费眼或看不清的现象？

（4）音响效果的运用是否增强了教学效果？

4）交互功能方面

在第 6 章中专题讨论了交互功能。虽然单机版和网络版多媒体教材都在使用交互功能，但是二者实现交互的方式是不同的：单机版中采用的是热区，而网络版中则采用超级链接。使用热区比起超级链接来，无论在美观上还是在功能上都有一定优势；但是超级链接可以通过网络浏览其他网站上的相关内容，这一优点是热区望尘莫及的。对于交互功能在多媒体教材中的应用，可以归纳为三种类型，即导航类、互动教学类以及导航与互动教学混合类。运用交互功能的指导思想是：从教学过程的需要出发，充分发掘交互功能的应用领域，并且要将交互功能用得充分，用得恰到好处，用出新水平。在赏析过程中，需要注意的内容是：

（1）菜单的版面设计方案是否有新意？如"抽屉式菜单""图形化菜单""动画式菜单"等。

（2）交互功能的"融入度"如何？其中融入度即所谓"用得恰到好处"，只看得见教学内容的呈现，而几乎感觉不到交互功能的存在。

（3）交互功能的"智能度"如何？所谓"智能度"是指使用者在交互过程中主动的

程度。

（4）画面跳转是否方便？主、从画面之间跳转时有没有因无"返回"按键而死机的现象？

（5）对于交互功能影响画面解说或背景音乐的问题，有无应对措施？

有了上述准备以后，便可开始对多媒体教材进行赏析。

7.3.2 （高校）多媒体教材《机械原理》赏析

这是为工科院校专业基础课程"机械原理"设计的多媒体教材。通过对该教材的赏析，将有助于了解专业课书本教材是怎样改编成多媒体教材的；遵循认知规律和艺术规则对于设计、开发出精品课件是何等的重要。

该课件中包含（机构模型等）素材库，并且配置了用于二次开发的编辑平台和播放平台，因此应将其视为具有"积件"功能的多媒体教材。需要说明的是，积件是目前提倡的一种多媒体教材类型，本节将以专题形式介绍。

"机械原理"课程讲授机械传动的工作原理，其中主要的传动构件有齿轮、凸轮和连杆。机械通过这些构件组成机构的运动，可以改变转速比或转动的方向，也可以提高承受力或增大冲击力等。传统教学经验表明，书本教材的文字表述虽具有明确地讲清概念、系统地分析理论等优势，但是需配合大量教学用图或教具，以弥补感性认识的不足。多媒体教材的优势显然可以扬其长而避其短，关键仍然取决于构思是否合理，制作是否规范。该多媒体教材正是在这两方面有了突出的表现，因而曾在全国多媒体教学软件大奖赛上获一等奖。

本节准备从整体构思和具体制作两个方面进行赏析。另外，由于该多媒体教材中出现了两个值得重视的问题，即如何处理专业理论内容以及关于教材二次开发的问题，因此在本节中也作为两个专题对其进行讨论。

1. 对课件的整体构思

对一个课件的合理构思应该是，将教材的内容，按照信息化的制作和显示环境进行设计，尽可能地将多媒体教材的优势充分发挥出来。

在多媒体教材《机械原理》中共设置了七个栏目（即主菜单），案例如图 7-53 所示。可以将其分为三大类。前三个栏目为该教材的课件内容，分别讲授齿轮机构、凸轮机构、连杆机构。随后三个栏目为教学辅助材料，其中第四栏目介绍一些由前三类机构综合形成的复合机构，为扩充知识提供案例；第五栏目为"机构模型库"，帮助复习前三个栏目中所学的各种机构；第六栏目为习题库，叫"综合练习"，每次可随机调出 10 道题进行自测，均为客观题，可以判分和给出标准答案。最后一个栏目为"教案编排系统"，即"积件"，由三部分组成，包括进行二次开发的编辑平台和播放平台，并且为在编辑平台上开发新课件，准备了动画、图形、文本三种类型的素材库，其中动画素材库与第五栏目中的"机构模型库"共用。

图 7-53　主页上设置的七个栏目（主菜单）

注：该案例由中国人民解放军军械工程学院提供。

　　由此可见，该教材的设计利用了计算机的制作环境，通过软件编程和数据库等技术，将多媒体课件和多媒体积件集成在一套多媒体教材中，既可用这套教材进行教学或自学，又可根据各地、各校具体情况自行开发适合本校教学需求的新课件。这样的优势是一次性印刷出版的书本教材望尘莫及的。

　　此外，"机械原理"课程有两个明显的特点：一是需要用大量类似实物的形象表现名目繁多、品种多样的构件、机构和机械，以便使学习的理论得以联系实际和学以致用；二是其中许多专业名词（术语）、计算公式和机构设计等，形成了课程的难点。在以书本教材为主要形式的教学环境中，教师只能依靠教学经验，按照认知规律（如分散难点、深入浅出等）来讲授教材的内容，尽管如此，学习者对该课程仍难免有枯燥和难学之感。多媒体教材具有擅长于形象表现的显示环境，可以使书本教材带来的枯燥感彻底改观；而基于交互功能的手动控制教学方式和寓教于乐教学方式，则十分有利于使该课程中的难点化难为易。正因为该教材的设计，注意到了计算机显示环境的这些特点，在指导思想上由"以文为主"转变为"以图为主"，即利用图形、动画、色彩、材质等，配合文本、解说，将一门专业理论课的教学内容，改编成深入浅出、通俗易懂的形象读物（案例见图 7-54）。使学习过程像看科教片、参观展览一样的有趣，而有基础的学习者又能随着精心安排的导引，一步一步地掌握课程中的术语、公式和设计，使多媒体教材的优势充分地显示出来了。

图 7-54　以图为主的多媒体教材

2. 对课件的具体制作

规范的制作是指在设计制作环节中遵循了认知规律和艺术规则。该课件中的"亮点"主要体现在以下四个方面。

1）用精美制作的方式突出主体（或主题）

在艺术规则 1 中，明确了突出主体（或主题）是画面呈现教学内容的一条基本原则。规则 1-2 进一步指出，可以通过对主体的精美制作，来使教学内容引人注目。

该课件中的主体显然是齿轮、凸轮、连杆等机构以及由它们组成的各种机械，案例如图 7-55 所示。

（a）齿轮机构

（b）凸轮机构

（c）连杆机构

图 7-55　制作精美的教学内容（主体）

由图 7-55 中的案例可以看出，作者在制作这些机构模型时，在造型、用色、材质、用光等方面都是十分讲究的。教学经验证明，这些制作规范的教学内容，为学习者呈现的是一种"友好"的画面，有助于形成一种养眼的认知氛围。

此外，该课件中的机构模型采用两种动画形式表现，为了说明方便，本书中分别用模型图和简意图表示。图 7-56 中的案例示出的便是用这两种动画形式表现的连杆机构。

图 7-56 用"模型图"和"简意图"表现的连杆机构

与模型图相比较,简意图具有便于受力分析、与几何作图接轨等优点,因而在进行机构设计时经常采用。可以借鉴文字形义分离的思路,对图形"以形传义"的认识略加延伸,分别将模型图和简意图二者视为"表形"和"表义"的图形。

2) 用对比的手段统一表达形式

按照"对比"规则(见规则 3-1),应该重视组接各画面内容中的共性和差异,尽可能将其中的可比性凸显出来。

在该课件中,内容上运用对比是遵循认知规律的结果;而表现形式的对比则是由于遵循了规则 3-1,请看案例。

例 7-1 虽然齿轮、凸轮、连杆等机构有各自的应用场合与运动规律,但是从教学的角度看,可以将三者均按照应用、分类等方面的顺序进行介绍,并且对三者的二级子菜单以统一的形式呈现出来,案例如图 7-57 所示。

由图看出,三个子菜单的内容并不完全(也不可能)相同,但是在画面的呈现形式上却进行了精心设计:标题、菜单、文本说明以及帮助等四个按键的排版格式;文本特征元素、文本和背景的用色、按键图标以及背景音乐等,均显得十分整齐划一,而背景图案又分别烘托各自的主体。这样的安排,完全符合"有序变化"规则和"背景运用"规则(见艺术规则 3 和艺术规则 5)。

由于各类机构的内容不同,因此不可能用完全统一的形式表现出来,但是仍然可以采取一些措施,在视觉上保持与画面一致。

(a) 齿轮机构

(b) 凸轮机构

图 7-57 三类机构统一呈现的二级子菜单

(c) 连杆机构

图 7-57（续）

例 7-2 虽然齿轮机构和凸轮机构有各自的工作方式和应用领域，但是却可以采用如图 7-58 所示的案例的形式，即二者都通过动画配文本、解说的形式统一表现出来，而且由于背景色、字色、呈现方式、控制方式等细节都保持了一致，因而使不同的教学内容在画面上保持了观感的一致。

(a) 齿轮机构菜单　　　　　　　　　　(b) 凸轮机构菜单

图 7-58　齿轮机构和凸轮机构的应用子菜单

此外，对于齿轮机构和凸轮机构分类菜单的画面，也采用了类似的表现形式（案例见图 7-59）。

(a) 齿轮机构菜单　　　　　　　　　　(b) 凸轮机构菜单

图 7-59　齿轮机构和凸轮机构的分类子菜单

例 7-3　连杆机构的基本形式主要指曲柄和摇杆的几种组合形式，包括双曲柄机构、双摇杆机构和曲柄摇杆机构三类，为保持画面观感上的一致，将这三类机构以简介和应用实例的形式统一表现出来，案例如图 7-60 所示。

（a）曲柄摇杆机构

（b）双曲柄机构

（c）双摇杆机构

图 7-60　三类连杆机构的介绍

类似地，对齿轮各部分名称介绍和凸轮各参数（术语）介绍，也都采取了统一的表达方式，案例如图 7-61 和图 7-62 所示。

（a）齿槽

（b）压力角

图 7-61　齿轮各部分名称介绍

(a) 升程　　　　　　　　　　　　　　(b) 回程

图 7-62　凸轮各种术语介绍

通过上述例子可以看出，正是由于作者积累了很多符合艺术规则的制作经验，才能够将该课件的呈现画面，设计出独特的风格：不仅保证了与各栏目内容匹配呈现，即符合传递知识的需求；又保持了课件整体画面风格的统一，即符合审美心理的需求。

3）用多媒体画面介绍专业名称、参数或术语

在书本教材中介绍连杆、齿轮、凸轮等机构的各部分名称、参数或术语时，为了节省篇幅，通常是在一幅图上注明所有要介绍的内容，并且以无色、静止的形式呈现在纸介质上。传统教学中，教师可以利用教具和黑板画图配合讲解，但是也难免产生冗长、乏味之感。从图 7-60～图 7-62 示出的案例中的这三类机构可以看出，由于采用了菜单配合分时呈现方式，单击其中某一菜单项时，调出的画面上只介绍一个名称、参数或术语，即采用了由交互功能实现画面组接的帧间蒙太奇艺术；而且按照运动画面的艺术规则，即分工合作、优势互补、突出主题的原则，综合运用了动画、文本、解说以及色彩、影调、材质等元素配合呈现。因此学习者可以根据需要单独调出其中任何一个画面，而且每一画面呈现的内容都十分醒目、美观，便于理解或记忆。由此可以形成这样一种认识：在多媒体环境中，有教学经验的教师，只要积累了规范的制作经验，或者掌握了多媒体画面艺术设计理论，便能够使传统意义上的教材呈现和教学策略全面优化。

4）用简明、整齐的格式呈现教学辅助材料

如前所述，该课件中包含有"综合应用""机构模型库"和"综合练习"三类教学辅助材料。在呈现这三类材料的格式上，可以看出设计者注意到了计算机屏幕显示这一特点，并且采用了大手笔，因而使每个栏目显得格外简明、整齐。

其中"综合应用"与"机构模型库"均采用的是导航与互动教学混合的形式（见 6.2.3 节），单击旁边的菜单，画面上便相应地以动画配合文本、解说形式介绍该机构。每一动画均可调节播放速度或暂停；文本和解说简单扼要，便于讲解或自学。

例如"综合应用"栏目共介绍了五种复合机构或装置，每一种均简要地说明了齿轮、凸轮和（或）连杆配合运用的情况，案例如图 7-63 所示。

由于该栏目与前面齿轮、凸轮、连杆三个栏目的呈现风格不同（只有简单介绍），而且又是前三栏目讨论过的机构混用内容，因此不需说明便可看出属于扩展知识范畴。

又如"机构模型库"栏目中共介绍了 76 个机构模型，如图 7-53 和图 7-54 所示的案例。虽然呈现方式与"综合应用"栏目相同，但是由于所介绍的机构均是前三个栏目讨

论过的，因此不需说明也可断定其为复习知识范畴。

图 7-63 "综合应用"教辅材料

从以上两例可以领悟出屏幕画面呈现知识的一个重要特点：靠表现形式，不需要文字描述，也能形成知识结构，而且使画面的呈现格式更加简明、整齐，这就是画面语言"以形表义"的特点。

"综合练习"栏目采用基于习题库的自测练习形式，虽有判分系统，但由于均为客观题，因此有待改进的空间较大，例如增加作图、应用、主观题和精细反馈等。

3. 如何处理专业理论内容

高校教材的专业性强，不能像一般多媒体读物那样片面地强调形象、生动。但是多媒体画面艺术设计理论认为，专业知识与通俗知识遵循的认知规律是相同的，只是随着应用场合的不同，具体表现形式有所变化而已；设计专业内容的多媒体教材，同样需要将教学经验（认知规律）与制作经验（艺术规则）结合起来，只是随着内容深浅的不同，对前者的考虑有多有少而已；专业知识也存在抽象化与形象化之分的问题，只有将其形象化以后，多媒体教材的优势才能显示出来。

下面用本课件中的两个设计案例，说明在多媒体教材中是如何处理专业理论内容的。

例 7-4 连杆机构的设计。

已知连杆机构中连杆的长度，要求设计出来的连杆机构运动时，经过两个指定的位置。该设计本身并不会成为讲授的难点，困难的是如何让学习者相信，设计出来的连杆机构，运动时确实能够经过指定的两个位置。因为这是一个动态的问题，静态呈现的书本教材或黑板画图均力不从心。但在该多媒体教材中采用几何作图与动画结合，便使这一难点迎刃而解了。

在该课件中，沿着路径"连杆机构的设计"—"连杆机构"—"给定连杆位置"，便进入以分步教学方式呈现的设计步骤之中，案例如图 7-64 所示。

图 7-64（a）、（b）示出的案例是设计过程：B_1C_1 和 B_2C_2 为要求连杆机构运动时经过的两个指定位置，它们的长度即为连杆的长度，连接 B_1B_2 和 C_1C_2，作它们的垂直中线，在这两条中线上各选一个点 A、D 作铰链架，连接 AB_1 和 DC_1 等，基本上都是在几何作图。图 7-64（c）、（d）中的案例则是动画中的两个瞬间，验证了连杆机构运动时，正在经过指定位置 B_1C_1 和 B_2C_2。

(a) 连杆机构 1

(b) 连杆机构 2

(c) 连杆机构 3

(d) 连杆机构 4

图 7-64 连杆机构的设计

顺便补充说明两点：

① 连杆机构运动时，摇杆（AB_1）和摆杆（DC_1）的长度不会改变，即要求 $AB_1 = AB_2$ 和 $DC_1 = DC_2$，这就是为什么要在两条中垂线上各选一个点 A、D 作铰链架的原因。

② 几何作图中需要用到简意图的"表义"功能，即中垂线上一点到底边两端连线相等。因此可以认为，将模型图和简意图以"表形"和"表义"图形的划分是合理的。

此例表明，即使在讲解用几何理论进行设计的多媒体教材中，仍然需要将教学经验与制作经验结合起来，采用分步教学方式（认知规律），并且以几何作图、动画等媒体配合呈现的形式（艺术规则）呈现，便会在处理教学难点时，产生一种"举重若轻"的感觉。

例 7-5 凸轮机构的设计。

设计凸轮机构需要具备一些基础知识。因此"凸轮机构"栏目在"设计"菜单之前，安排了一个"从动件运动规律"菜单，用以介绍一些有关凸轮机构的基本概念。为便于讨论"设计"菜单，先将其中几个术语概述如下（案例见图 7-62）。

① 基圆：凸轮一般不呈圆形，但一般会有离轴心距离最短的向径（r_b），以该向径为半径作圆，称为基圆。

② 从动件：在图 7-62 的案例中，凸轮转动是为了推动从动件上下运动做功。凸轮转动以转角（Φ）为变量，从动件上下移动以位移（s）为变量。从动件位移随凸轮转动的变化，称为从动件的运动规律（或位移曲线）：$s = \Phi(t)$。

③ 偏心圆：从动件移动路线的延长线与轴心的最小距离，叫偏心距（e）。以该偏心距为半径作圆，称为偏心圆，案例如图 7-65 所示。

偏心圆是在凸轮内假想的一个圆，其特点是在凸轮转动期间，从动件总是与它相切的。

（a）基圆和偏心圆　　　　　　　　　　（b）从动件移动路线与偏心圆相切

图 7-65　基圆和偏心圆

该课件提出的设计任务是，已知凸轮基圆半径 r_b、偏心距 e、凸轮的转动方向以及从动件的位移曲线 $s=\Phi(t)$，要求设计出该凸轮的轮廓线。

沿着路径"凸轮机构"→"凸轮机构设计"进入设计界面，案例如图 7-66 所示。

（a）将 s 和 Φ 均 n 等分　　　　　　（b）按照曲线 $s=\Phi(t)$ 确定对应切线上的点

（c）各点连线即凸轮的轮廓线　　　　　（d）凸轮转动时从动件按给定 $s=\Phi(t)$ 运动

图 7-66　凸轮机构设计

在该界面的设计中，构思的主要依据是教学内容，如何讲授这些内容属于教学经验（即认知规律）的范畴，其要点如下：

① 根据运动的相对性，用"反转法"将凸轮的转动，变换成凸轮不动而让从动件围绕凸轮转动，因而将设计凸轮轮廓线的问题，转换成了求从动件尖端轨迹的问题。

② 抓住了三个关键概念：已知的位移曲线与偏心圆之间存在时间上的同步关系；偏心圆上各点切线总是从动件的移动方向；位移曲线的纵坐标即从动件尖端的位移。

③ 按照已给各时刻位移曲线的纵坐标，同步地求出偏心圆上对应点切线方向上的长度，即从动件尖端在该时刻的位移。

如何实现上述构思则属于制作经验（即艺术规则）的范畴，其要点如下：

① 由于"反转法"的图示与各设计步骤的图示不同，为此在"设计"菜单内再加一级子菜单——"设计原理"和"设计步骤"，这样安排使两种图示各得其所。图 7-67 示出的便是"反转法"的画面。

图 7-67 将凸轮的转动反转为从动件的运动

② 采用动画分步作图方式，依序先画出基圆、偏心圆、从动件以及从动件的位移曲线；继而将位移曲线和偏心圆对应地划分成若干等份；再在偏心圆周的各等分点上作切线；将位移曲线上各等分点的纵坐标（长度）移到对应的切线上；最后将各切线上长度端点的包络连接起来，一个凸轮轮廓线便设计出来了，案例如图 7-66 所示。

③ 在动画分步作图的同时，配合文本、解说媒体说明每步作图的要点，如同教师讲课一样。

通过对此例的分析，可以领悟到多媒体画面艺术设计理论的基本思想：专业知识和通俗知识一样，都是由一些知识点构成的。例如本例中，凸轮机构设计是由基圆、从动件、偏心圆、位移曲线等术语和概念构成的，认知规律从内容上规范这些知识点如何组织；艺术规则从形式上规范如何将组织知识点的思路表现出来。此时建议大家重温一下第 1 章中归纳出的设计多媒体教材的三原则：遵循多媒体画面认知规律，遵循多媒体画面艺术规则，按照学习者特点和学科专业特点进行设计。

此外，通过对此例的分析，还可以加深对广义蒙太奇的理解：运动画面呈现知识点是三维的，包含了空间（帧内蒙太奇）与时间（帧间蒙太奇）。因此，按照教学内容对运动画面进行分割，应该包括帧内分割和帧间分割两类。例如本例中，将"反转法"从设

计步骤中分割出去,另外安排一个"设计原理"子菜单;将设计步骤以动画方式分步作图等,都属于帧间分割,运用的是帧间蒙太奇艺术,而在同一画面内将位移曲线和偏心圆对照地作图,运用的是帧内蒙太奇艺术。

4. 关于教材的二次开发

课件与积件的区别类似于成品与半成品,即前者的设计思想是封闭的,而后者是开放的。水平高的课件有两个优势:素材制作规范、精美;由有教学经验的教师组织知识点,符合认知规律。全国各地、各校的具体情况是复杂的:学校的教学条件、采用的教材、学生的接受能力等各不相同,即使多媒体课件的制作水平再高,个别教师的教学经验也不可能适用于全国如此多样的教学需求。因此需要像当初多媒体教材对待书本教材那样,再一次借用其"取其长而避其短"的思想:保留课件中制作精美的素材,而将组织知识点的工作交给用户去做,这就是"积件"的思想。

综上所述,可以看出积件的两个优势:有现成、高水平的素材,制作(实际是集成)出来的作品比较规范;由当地教师制作,能够适合本校的教学需求。正是因为这两个优点能够满足大多数学校的需要,因而使积件成为目前提倡的一种多媒体教材类型。

积件一般需要三个部分:足够开发作品需要的素材;在编辑平台上制作、生成新的积件;制作完成的作品可以在播放平台上播放。换句话说,积件也是在基于计算机的制作和显示环境中进行设计的,因而仍然可以将多媒体教材的优势充分发挥出来。

该教材中的最后一个栏目"教案编排系统",便是为各校教师根据本校教学需要,自行开发"机械原理"积件准备的。该系统的首页如图7-68中的案例所示,其中菜单"创建新教案"通向编辑平台;"运行教案"通向播放平台。此外还安排了三个"教案实例"选项,分别提供关于齿轮、凸轮和连杆机构的积件案例。

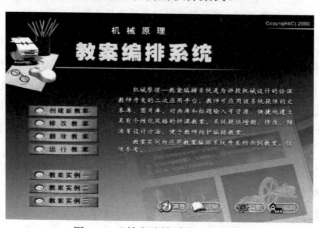

图7-68 "教案编排系统"的首页

编辑平台的界面如图7-69中的案例所示,在该平台上安排了三个选择框,分别通向文本、图形和动画资源库,开发者只需在下拉菜单中选择即可。选中的内容分别呈现在界面上预置的框架中。该界面上还设置了一个"输入标题"栏,由开发者用文本命名,也可以编写说明取代文本库中的现成资料。此外,在编辑平台上还可进行增删和修改等编辑操作。

图 7-69 编辑平台的界面

在系统首页上选择"运行教案"菜单或在编辑平台上选择"预演"按键，都能进入播放平台（案例见图 7-70）。由于播放内容采用了图文结合、动静结合的媒体呈现方式，而且各页画面由手控操作播放，因而用来配合教师的讲课，多媒体教材的优势依然能充分发挥出来。

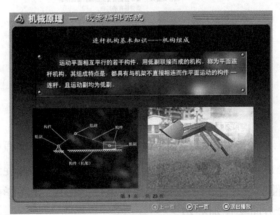

图 7-70 播放平台的界面

7.3.3 （中学）多媒体教材 Module 5 Cartoons 赏析

Module 5 Cartoons（模块 5 动画片）是中学英语课中一个教学模块的多媒体课件。该课件可以用于课堂教学，也可以用于学生课前自学，包括三个单元的教学内容，其中 Unit 1 和 Unit 2 包括 Vocabulary、Reading、Phrase、Sentence 和 Practice 五个部分；Unit 3 包括课堂讲解（"讲解"）、辅助学习（"练习"）和课堂总结（"整体回顾"）三个部分，案例如图 7-71 所示。下面将按照课件的教学内容安排和画面呈现设计两大方面进行赏析。每个方面均按照多媒体画面艺术设计理论的要求，找出亮点，并且从认知规律或艺术规则中找到理论依据。

（a）Unit 1

（b）Unit 2

（c）Unit 3

图 7-71　多媒体课件 *Module 5 Cartoons*

注：该案例由天津师范大学教育技术学专业提供

课件的界面设计和声音设计始终保持着"突出主体"的设计原则，菜单栏和背景的设计既有着各自的亮点，又不喧宾夺主；声音既能吸引注意力并促进学习，又不会打乱学习节奏。这些创意性的设计起到了很好的衬托主体的作用，使教学内容更加清晰明了。这一部分在表现艺术方面会详细介绍。

1. 教学内容安排

课件产生亮点的关键在于能否既保证教学效果，又能制作精良。在教学内容的安排方面，该课件作者设计了新课讲解和巩固练习两方面内容，前者用来学习新知，后者用来巩固和检测学习效果，两者搭配得当，有助于学习者对课程内容的学习和掌握。其中，Unit 1 和 Unit 2 属于新课讲解部分，依据教学顺序划分菜单，符合英语课堂教学规律；Unit 3 属于课后总结巩固部分，对课堂重难点进行语音讲解、练习以及整体回顾，是学生重点掌握或练习的内容。

由于 Unit 1 和 Unit 2 呈现教学内容的方式相同，即二者的主菜单相同，因此以 Unit 1

作为代表进行介绍。

1）Vocabulary（词汇）

此菜单下界面以黑板作为单词呈现的背景，案例如图 7-72 所示。该背景的设置美观且符合学习者对课堂的认知习惯，可以达到给学习者以感性认识和提高兴趣的双重目的。由于形态、色彩、音响、文字等基本元素，按照"优势互补"和"动静一体"的艺术规则配合呈现，因而使衍变出来的视听觉要素，具有赏心悦目的质感、立体感和动感，符合规则 1-3 和规则 2-2。

单击词汇中的英文单词即可进入其详解界面，案例如图 7-73 所示，该课件从"点拨""例句"和"拓展"三方面对单词 handsome 进行了详细解析。而这部分可被认为是课内教学内容的课外延伸。

图 7-72 菜单"Vocabulary"下的界面

图 7-73 单词"handsome"的详细解析

2）Reading（阅读）

这部分内容由英文短文、语音按钮、翻译组成。单击图 7-74 中案例的语音按钮即可听取对应英文语句的英语发音，并观看中文翻译。学习者在 Reading 界面下首先完成视觉上的阅读任务，而后在语音按钮帮助下掌握短文的读音，最后在翻译按钮的帮助下完成对短文的意义理解。这样的设计层层递进，支持学习者进行有意义的学习。

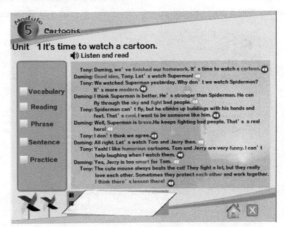
图 7-74 菜单"Reading"下的界面

3）Phrase（短语）

这部分内容包括例句、拓展以及例题。单击拓展部分下的英文短句会出现对应的中文翻译，帮助学习者完成意义理解；单击例题下横线上的空白处可出现该例题的正确答案，给予即时反馈，以促进学习效果的提升。

4）Sentence（句子）

这部分内容包括 5 个句子，每个句子对应不同的解析内容，案例如图 7-75（a）～（e）

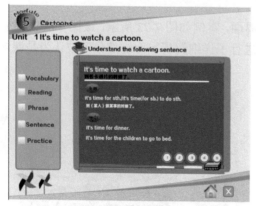

（a）Sentence 界面 1

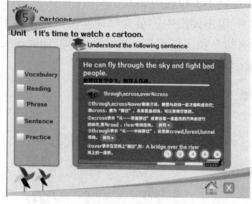

（b）Sentence 界面 2

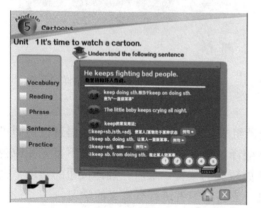

（c）Sentence 界面 3

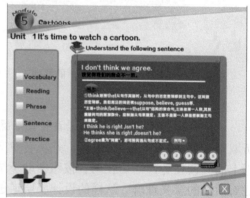

（d）Sentence 界面 4

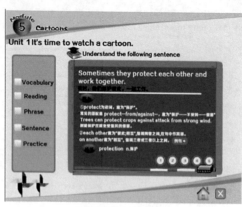

（e）Sentence"界面 5

图 7-75　菜单"Sentence"下的界面

所示。该部分内容为学习者提供了相关知识，协助学习者将长时记忆中与新知识相关的知识挑选出来，有利于学习者将新知识与先前知识进行整合。以图 7-75（c）中的案例为例，点拨部分将该句子中的知识点进行总结，直接呈现在学习者面前，例句帮助学习者完成知识迁移，达到举一反三的目的，拓展则为学习者提供相关知识，利于学习者完成知识的理解与应用。

5）Practice（练习）

每个教学单元都提供实战练习环节，包括"选择题""填空题""连线题""判断题"以及"考试"几部分。按照艺术规则 2，教学内容变化后，选用的媒体以及表现的形式也应随之变化。在掌握了该单元的教学内容以后，学习者的兴趣已从对新知识的掌握、画面的审美需求继续升华为对知识的理解和应用，因此，实战练习模块的设计是非常必要的，且应根据练习的需求选用适宜的媒体和方式。

实战练习中，文本色与背景色明度差大于 50 灰度级，设计者合理地选用了字体及其字号、字间距、行间距等特征元素，且整个界面中文本占用的信息区不超过整个屏幕的 60%~70%，符合"易读性三原则"。此外，在实战练习中的不同题型配合了不同媒体。例如，Unit 2 练习中的连线题采用图文配合的方式，达到优势互补的效果，帮助学习者加深对单词的理解和记忆（案例见图 7-76）；而填空题则以文字表述为主，配合一些小图标，以增加感性认识（案例见图 7-77）。这充分体现了媒体种类的运用由教学内容主题的需要决定，符合规则 2-1。

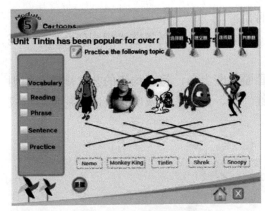

图 7-76　Unit 2　连线题的画面

图 7-77　Unit 2　填空题的画面

值得一提的是，Unit 3 练习中的"考试"画面（案例见图 7-78）。该部分画面背景与其他练习背景不同，该背景更加简洁，突出主体文字，能够很好地吸引学习者的注意力，排除干扰。其次，页面左上角显示的做题时长，不仅能给学习者一种真实的答题体验，让学习者对自己的做题时间有一个了解和控制，而且给静止画面添加了活动因素。另外，学习者提交答案后，页面会出现即时的正误判断和分数反馈，这对促进学习者学习效果的提高很有帮助。

该课件提供的实战练习都是客观题，不但有一定深度，而且能够判断答题的正误情况，给学习者及时的学习反馈，能够用来检查学习者掌握教学内容的情况。但是，实战练习部分仍有可优化、改进的地方：一方面，题型可以更丰富，不只局限于选择、填空、

图 7-78　Unit 3 中的"考试"画面

连线、判断，还可以增加互动性更强的拖动排序题、下拉匹配题、简答题等；另一方面，题量也可适量增加，扩大题目考查的知识范围，在提交答案后为学习者提供详细的题目知识解析，即精细反馈。

2. 画面呈现设计

1）菜单设计

该课件的菜单设计具有规范和新颖两大特点。

（1）规范指该菜单在画面中的设计遵循了艺术规则，遵循了艺术规则便会产生"亮点"，反之则会成为"败笔"。

案例如图 7-79 所示，主页菜单安排在画面的左上角，符合均衡的艺术规则（规则 3-2）；不同的模块使用不同的色彩示意，橘红、绿、蓝三者均属明亮色，在视觉上形成对比，符合对比的艺术规则（见规则 3-1）。

图 7-79　主页面菜单的安排

在图 7-80 所示的案例中，Practice 菜单下设二级菜单，包括选择题、填空题、连线题、判断题四项内容，其蓝色填充背景与页面灰色背景形成强烈对比，符合对比的艺术规则（见规则 3-1）。

图 7-80 "Practice"菜单下设二级菜单

三个学习单元画面中均安排了"返回主页"和"退出"按键，可以方便地在菜单与教学内容之间往返跳转，实际也是一种（时间轴上的）呼应形式（见规则 3-2）。

（2）菜单是在画面上留下来供导航操作用的"手柄"，也和教学内容一样存在呈现艺术的问题。按照规则 8-2 的要求，设计新颖的菜单也会出现"亮点"。

该课件 Unit 1 和 Unit 2 的主菜单安排在画面左端（案例见图 7-80），当鼠标移到该处时，向下会出现本按钮的中文含义，左侧的白色方块会旋转，以该方式强调被选中的意思；安排在右上角的辅菜单，使用动态的流苏来强调。作者给主菜单、辅菜单设置的呈现形式既突出主体（主、辅菜单），又不喧宾夺主（见规则 1-2 和规则 5-5）。但是，该课件的各级菜单其字体、字号、色彩等未统一，需要进一步完善。

2）首页画面设计

该教材的首页画面如图 7-81（a）和图 7-81（b）中的案例所示。设置首页有两个目的：一是呈现课程名称，通过小动画进入主画面，更能吸引学习者的注意力；二是将菜单栏呈现给学习者，供学习者进行有选择性的学习。

(a) 首页画面 1

(b) 首页画面 2

图 7-81 首页画面

如图 7-81（a）所示的案例中，首页中的动画色彩多样，每个人物衣服、肤色、发色的搭配均满足学习者视觉需求，按照色彩的特点及其搭配规则用色，符合艺术规则 4；图 7-81（b）中的案例使用大面积的绿色表示草地，不同距离的草其颜色深度也不尽相同，这一细节处理与真实场景相符，符合规则 4-1。

另外，如图 7-81（b）所示的案例，教材名称 Module 5 Cartoons 的呈现方式符合艺术规则 1，即突出主体（或主题），排除干扰，在该画面中采取了三项措施：

（1）题目与背景色差大、黑白对比、格外显眼，符合规则 1-2；

（2）将教材名称安排在画面的视觉中心位置，符合规则 1-1；

（3）设计了一系列烘托教材主题的背景：绿油油的草地、小憩的孩童和小狗、弯弯的老树以及刚进入课件时的轻快音乐等。设计者希望利用这些视、听觉效果，来营造一种童话故事般的氛围，另外，这些因素也都符合学习者的年龄特征，能够激发他们的学习兴趣。

3）内容页面的画面设计

图 7-82（a）、(b) 所示的案例中内容页面分为左、右两个部分。在左部菜单区中，其中的主体便是主菜单，学习者可以自主选择学习内容；右部为信息呈现区和控制区，为学习者呈现学习内容，并提供了控制内容呈现、返回主页面、退出学习的按钮。

除"考试"页面外，其他内容页面的背景、字色、呈现方式、控制方式等细节都保持了一致，因而使不同的教学内容在画面上保持了观感的一致，实现课件整体画面风格的统一，符合规则 3-3。

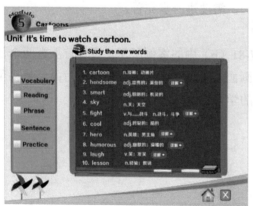

（a）内容页面 1　　　　　　　　　　　（b）内容页面 2

图 7-82　内容页面

内容页面的画面设计亮点主要表现在以下三个方面：

（1）巧妙的画面分割。

信息呈现区运用了黑板的造型，配合其下的静态粉笔、板擦图案，形成了课堂学习的感觉（即"新质"），从而将烘托主题的背景与画面分割有机地结合在一起。

（2）规范、新颖的菜单设计。

菜单设计规范，颜色对比合理、形态对称、内容呼应，导航操作的"手柄"与教学内容融为一体，新颖得当。

（3）生动的背景画面。

内容页面的背景设计比首页更加生动：文本信息在黑板造型的背景前呈现；菜单区导航前的正方体会随着鼠标的悬停而转动；两个小风车在信息区下方不停地旋转，以其近大远小呈现出纵深感等，使初学者感觉到似乎整个画面都动起来一样，给静止画面添加了活动因素。难能可贵的是，这样设计的背景没有产生喧宾夺主的感觉，而是使信息呈现区更加突出，并增加了学习者的学习乐趣，因此应该将其视为一个亮点。

综上所述，赏析后对该课件形成总的印象，可以用三句话概括：主题突出、陪衬（背景）得体；教学内容与呈现媒体之间配合紧密；交互功能（主要是在 Practice 模块中）在教学过程中的运用规范且有新意。

3. 声音设计

该课件在开始页面中配有欢快的背景音乐，为画面增添了活力，渲染了轻松的学习气氛，符合规则 5-3；页面中设有"跳过"按钮，如图 7-81（a）的案例中，右下角示出的蓝色按钮，学习者可以自主选择是否听完页面中的背景音乐，符合规则 5-3 的要求。

由于英语学习需要学习者会听、会读、会写，因此教学内容画面的设计，例如图 7-82（a）中案例所示的画面从教学需要出发，配有全文照念的解说，以期达到良好的学习效果；另外，该课件中所有的按钮均以相同的提示声来提醒学习者，这也符合规则 3-3。

美中不足的是，该课件中的解说主要针对单词，若单词的例句、练习题的正确答案均有相应的解说，将更符合学习者的需求。

【复习与思考】

理论题

1. 在多媒体画面中，为达到突出主体的效果，应注意哪些方面？
2. 媒体匹配原则包括哪些方面的匹配？
3. 影片中，当用全景和特写表现某一主体的不同部位时，一般由全景画面确定其他景别画面的色调与影调，这么做的原因是什么？
4. 在设计、开发多媒体教材时，对于色彩的设计，主要考虑哪几个方面？
5. 给课件配背景音乐和音响效果时，要注意哪些方面？
6. 为提高课件的易读性，可从哪几个方面着手？
7. 背景与解说配合时，两者的同步方式分为几种？
8. "智能度"高的课件要符合哪些要求？
9. 多媒体画面中的设计思维如何转化为具体的视觉形象？

10. 赏析多媒体教材的思路是什么？
11. 赏析多媒体教材与赏析相关领域的艺术作品的区别是什么？
12. 单机版课件与网络版课件最本质的区别是什么？

实践题

自选主题，根据多媒体画面艺术规则设计一个多媒体课件。

第8章 未来的数字教育资源和多媒体画面语言学

【本章导读】
多媒体教材本质上讲属于数字教育资源，多媒体画面也是数字教育资源的基本组成单位。因此，多媒体画面语言学的发展与数字教育资源的发展息息相关。本章首先从特点的角度对未来数字教育资源的发展趋势进行了简述，其次从语法规则、方法体系以及规则应用的角度对未来多媒体画面语言学的研究和应用进行了简述，力图为读者描绘出未来的数字教育资源和多媒体画面语言学的发展蓝图。

【关键词】 数字教育资源；多媒体画面语言学；语法规则；方法体系；语法规则应用

【本章结构】

8.1 未来的数字教育资源

不知不觉中，现代信息技术的飞速发展已将人们带入数字化学习时代，随着数字化学习的不断普及，对未来数字教育资源也提出了更高的要求与挑战。下面主要从特点方面对未来数字教育资源的发展趋势进行简述。

1. 生成性与开放性

大多数传统的数字教育资源在结构上是静态的、封闭的，即在内容资源创建以后不能进行实时更改与共享，这导致学习者在学习过程中产生的大量生成性信息（如对特定内容的注释信息、疑惑信息等）不能及时得到组织与整合。随着现代信息化技术的不断发展，数字教育资源的结构逐渐从静态封闭转向动态开放，学习者不仅可以对资源内容进行协同编辑，还可以对学习过程中产生的生成性信息进行随时共享，实现信息资源的

持续性链接，以保证学习者在任何时间、任何地点从任何智能资源空间中都能提取到所需的学习资源，实现学习过程的延续。

2. 适应性与智能性

传统的数字教育资源存在种类多、数量大、质量相对低下、资源配置分布不均、资源建设机制不够完整等现实问题，但随着智能化技术的不断普及，未来数字教育资源将逐渐呈现适应性与智能性的特点，主要表现在以下几方面：

① 可以智能化地为学习者从海量的学习资源中有针对性地推送符合学习者需求的优质资源；

② 可以根据学习者显示终端的特性，智能化地调整资源呈现形式，以适应多种显示终端与平台；

③ 可以根据学习者的学习记录，智能化地调整学习内容的呈现顺序和反馈信息等；

④ 可以根据学习者的搜索记录，智能化地推送相关知识网络中的相似知识点，并能够根据学习者的不同需求实现学习内容的融合与重组。

3. 连通性与群体性

每个数字学习资源不仅是知识的载体，是独立完整的学习单元，还可以作为资源网络与人际网络和社会认知网络连接的节点。学习者通过资源可以与学习该资源的人建立动态联系，组建并共享可以无线扩展的人际网络和社会认知网络，收获持续获取资源的渠道，从而满足社会化学习的需求。

8.2 未来多媒体画面语言学的研究与应用

8.2.1 未来多媒体画面语言学的研究

1. 语法规则

目前，多媒体画面语言学的相关研究主要集中于基本理论以及语法规则补充与完善方面，关于理论，第 1 章已经进行了详细概述，语法规则的相关研究目前主要侧重两大方向：

① 多媒体画面中基本媒体要素设计的语法规则研究。

② 具体高级情境下多媒体画面的语法规则研究。

目前，基于媒体要素设计的语法规则研究主要集中于文本、图文融合、视频、动画、声音、交互以及色彩等方面的设计。从多媒体画面构成要素看，目前研究相对较少的多媒体画面中的声音设计和交互设计将会是多媒体画面语法规则研究的着眼点；从媒体与画面的协调关系看，受数字教育资源发展需求的影响，媒体与画面间的智能化匹配也将成为未来发展的关注点。

关于具体高级情境下的相关研究，目前主要集中于从深度学习、移动学习、课堂学

习、项目学习以及 AR 学习等方面展开，但随着信息化技术的飞速发展，VR 学习、AI+学习以及学习过程的智能化干预与引导等一系列相关概念在教育信息化背景下崛地而起，所以，如何匹配不同场景，保证多媒体画面的适用性和有效性，也将是未来多媒体画面语言学语法规则研究的方向所在。

2. 方法体系

特定视角意味着特定的"话语系统"，即基本的范畴、命题、方法、原则构成的理论话语。多媒体画面语言研究视角的转向带动其研究话语系统的变化，研究视角从单一走向多元，从定性走向定量，从基于历史与经验的研究转向基于大数据、智能化的研究，相应地，其方法论也将得到革新。

（1）从定性研究走向定量研究。

在多媒体画面语言学研究的初期主要采用的是定性研究方法，如经验总结法、哲学思辨法以及概念演绎法等。随着信息化的飞速发展以及研究的不断深入，仅用定性研究法已经不能满足现实研究的需求，必须借助定量研究法（如实验研究等）对已有的一些定性研究结论进行进一步证实，从而将其上升到具有一定普遍意义的高度，以保证多媒体画面语言学研究的科学性和严谨性。大数据的海量数据特性正好可以有效弥补定性研究方法数据量不足的问题，同时也为定量研究的展开提供了可能。智能化的不断发展不仅使数据的收集、整理、分析等环节变得高效，而且还提高了数据的全面性和准确性。

（2）从抽样研究走向全样本研究。

目前，多媒体画面语言学的研究主要经历了初期的经验总结和小数据时代的随机抽样两个阶段，通过科学严谨的方法，利用最少数据获得最多信息，是在当时数据获取技术有限情况下的一种有效的实证研究方式，采样的标准、方法以及样本的代表性等都关系到研究过程的严谨性和研究结果的科学性。大数据时代的到来，使全样本研究成为可能。通过大数据技术可以实现画面要素、学习环境要素、学习者要素等不同类型全样本数据的快速获取，并进行深入系统的处理、分析和决策，为多媒体学习资源设计、智慧学习环境的创设以及学习者自适应的个性化学习提供立体化的数据支持，促进多媒体画面语言学的研究进一步发展。

（3）从实验室研究走向自然情境下的教学研究。

目前，多媒体画面语言学的研究融合了认知心理学的理论和范式，在研究中主要采用实验室实验与准实验相结合的方式，借助眼动仪、脑波仪、问卷等工具获取学习者学习过程中的生物数据和行为数据，以此探索基于多媒体画面的认知规律、学习策略以及学习效果。实验室环境有利于严格控制无关变量，实验严谨，可信度高，但学习过程和教学活动非常复杂，实验环境下的学习和真实的教学情境相距甚远，这导致较低的外在效应，对研究成果的推广很不利。随着大数据及智能技术的普及、相关实验设备以及手段的更新，多媒体画面语言学的研究在实现从"抽样样本"到"全样本"转换的同时，也使得自然情境下基于多媒体画面的画面要素数据、环境数据、学习行为数据的获取与分析成为可能。数据来源从实验室环境下的单源单模态走向自然情境下的多源多模态，这使得多媒体画面语言学的研究突破实验情境，走向自然情境，数据更加全面、可靠，

分析结果更具有实践性和推广性。

（4）从对假设的验证到对未知的探索。

传统的多媒体画面语言学研究注重在理论的基础上创建假设，通过对随机样本的定量研究验证假设是否成立，是一种从假设到验证的过程。这种基于假设-验证的研究方法使得研究者的思维也具有了既定假设的特点，在探究学习者的认知规律和学习行为过程中，既定的假设性思维可能会忽略学习过程和教学活动的复杂性，进而限制研究结果的多样性。大数据引领的近似全样本的学习分析技术和智能时代下所提供的智能化分析技术，能够通过对大量相关数据之间关联性的快速深入分析，明晰学习者认知背后所蕴藏的深层逻辑，在没有理论假设的前提下，对数据进行智能分析、处理，快速，并精准地发现相关数据背后的趋势与规律，从而为解决多媒体画面语言学研究中遇到的难题提供新的数据支撑。因此，未来多媒体画面语言学研究应从"假设-验证"的逻辑转向对未知的探索，以寻求画面设计、学习环境、学习行为之间更复杂多样的相关性关系，打破低维数据的有限表达，走向高信息量的多维数据的分析与表达。

8.2.2　未来多媒体画面语言学的应用

1. 资源设计

在资源设计方面，主要将从科研成果中总结出的若干语法规则（艺术规则）充分灵活地运用于教学，用于指导数字教育资源的赏析评价与设计实践，以使得数字教育资源的设计与开发有章可循。总体上，计划从两方面展开：

① 数字教育资源案例赏析与评价；

② 数字教育资源设计实践。

其目的是，先运用语法规则理解和说明各类成功或失败的设计案例，帮助设计者与开发者养成用"多媒体画面语言"思维的习惯，而后在此基础上进行数字教育资源的设计与开发实践。

2. 工具开发

根据数字教育资源发展的需求，未来在继续完善已有工具的基础上，将重点着力于开发建设基于多媒体画面语言语法规则的智能支持系统，该系统将作为数字教育资源与使用者之间的中间件，智能化地为数字教育资源的设计者和建设者按需推送科学合理的优化设计方案。其主要目的是解决目前普遍存在的数字教育资源建设和教育改革与发展需求严重脱节的现实问题，从而进一步促进数字教育资源质量的提升。

【复习与思考】

1. 未来的数字教育资源有哪些特征？
2. 多媒体画面语言学研究和应用的趋势是什么？

参 考 文 献

[1] 苗杰.产业融合:电信转型切入点[J].中国电信业,2006(5):30-33.
[2] 王雪,王志军,韩美琪.技术环境下学习科学与教学设计的新发展——访多媒体学习研究创始人Richard Mayer教授[J].中国电化教育,2019(10):8-13,31.
[3] 游泽清.多媒体画面艺术基础[M].北京:高等教育出版社,2003.
[4] 王志军,王雪.多媒体画面语言学理论体系的构建研究[J].中国电化教育,2015(7):42-48.
[5] 游泽清.认识一种新的画面类型——多媒体画面[J].中国电化教育,2003(7):59-61.
[6] 王雪."多媒体画面语言"的媒体要素设计语法规则研究[M].天津:南开大学出版社,2018.
[7] 游泽清.开启"画面语言"之门的三把钥匙[J].中国电化教育,2012(2):78-81,135.
[8] 游泽清."多媒体画面语言"系列讲座(四)十年磨一剑——"多媒体画面语言学"诞生纪实[J].中国信息技术教育,2011(22):9-13.
[9] MORRIS C W. Symbolism and Reality: A Study in the Nature of Mind[M]. Amsterdam/Philadelphia: John Benjamins Publishing,1993.
[10] 赵战.新媒介视觉语言研究[DB/OL].陕西:西安美术学院,2012[2020-10-25]. https://kns.cnki.net/kcms/detail/detail.aspx?dbcode=CDFD&dbname=CDFD1214&filename=1012408528.nh&v=s%25mmd2Bv3GNk05sYibVqNndjimypQWM5y5EQm6fsvygEF%25mmd2FItlJgyXwnfC8PhopUUJDPxj.
[11] MAYER R E. The promise of multimedia learning: Using the same instructional design methods across different media[J]. Learning and instruction,2003,13(2): 125-139.
[12] 陈洪澜.论知识分类的十大方式[J].科学学研究,2007(1):26-31.
[13] 张燕,黄荣怀.教育目标分类学2001版对我国教学改革的启示[J].中国电化教育,2005(7):16-20.
[14] ATHERTON J. Learner, Subject and Teacher[EB/OL].[2010-02-10]. https://www.doceo.co.uk/tools/subtle_1.htm.
[15] 胡德海.教育学原理[M].兰州:甘肃教育出版社,2006.
[16] 何克抗.E-learning与高校教学的深化改革(上)[J].中国电化教育,2002(2):8-12.
[17] 俞红珍.课程内容、教材内容、教学内容的术语之辨——以英语学科为例[J].课程.教材.教法,2005(8):49-53.
[18] 韦洪涛.学习心理学[M].北京:化学工业出版社,2011.
[19] 南纪稳.教学系统要素与教学系统结构探析——与张楚廷同志商榷[J].教育研究,2001(8):54-57.
[20] 盛群力.依据学习结果选择教学策略——乔纳森的学习结果与教学策略适配观要义[J].远程教育杂志,2005(5):14-19.
[21] 高家明.点线面的视觉心理效果[J].美术大观,2007(9):140.
[22] 冯小燕,王志军,刘杜鹃,等.画面布局方式对移动学习影响的实验研究[J].数字教育,2018,4(6):1-6.
[23] MAYER R E. The Cambridge Handbook of Multimedia Learning[M]. Cambridge: Cambridge University Press,2005.
[24] 陈祥.浅析色彩在平面设计中的应用[J].大众文艺,2011(21):84.
[25] 苏梅.网页设计与色彩心理学[J].企业经济,2002(7):128-129.
[26] OZCELIK E, Karakus T, Kursun E, et al. An eye-tracking study of how color coding affects multimedia learning[J]. Computers & Education,2009,53(2): 445-453.
[27] 李红英.多媒体画面语言语法规则的实验研究[DB/OL].天津:天津师范大学,2013[2020-10-25].

https://kns.cnki.net/kcms/detail/detail.aspx?dbcode=CMFD&dbname=CMFD201402&filename=1014118235.nh&v=%25mmd2Fd2Bv09MYvEyoGqP8ghFEGB1B1nsOKJfInE8UER9257uN71LzSrUe6I4QHFBOrJ6.

[28] 冯小燕.促进学习投入的移动学习资源画面设计研究[DB/OL].天津:天津师范大学，2018 [2020-10-25]. https://kns.cnki.net/kcms/detail/detail.aspx?dbcode=CDFD&dbname=CDFDLAST2019&filename=1018266130.nh&v=hB1ID0pBkdC7WGHDqM84Muu3aC%25mmd2F%25mmd2F%25mmd2FueKz576CU1PYcsRO1qaZDl5XpcC87yaJb9e.

[29] 王志军，冯小燕.基于学习投入视角的移动学习资源画面设计研究[J].电化教育研究，2019，40(6):91-97.

[30] 王志军，曹晓静.数字化学习资源画面色彩表征影响学习注意的研究[J].远程教育杂志，2020，38(3):65-75.

[31] 钟华.论爱森斯坦的蒙太奇理论与实践[J].电影文学，2015(20):13-15.

[32] 佚名.3ds MAX 建模教程:创建阿尔法·罗密欧敞篷跑车流程[J].工业设计，2015(11):36-39.

[33] 王雪.高校微课视频设计与应用的实验研究[J].实验技术与管理，2015，32(3):219-222, 226.

[34] CHAN S, STRICKLAND J. Examining the Multimedia Redundancy Effect among Education Majors: Assessing Pedagogical Usability of Instructional Videos[C]//E-Learn: World Conference on E-Learning in Corporate, Government, Healthcare, and Higher Education. Association for the Advancement of Computing in Education (AACE)，2014: 333-343.

[35] 汪存友.在线教学视频呈现讲解字幕有必要吗?——兼论对冗余效应边界条件的修正[J].电化教育研究，2016，37(3):59-65，85.

[36] 王雪，王志军，侯岸泽.网络教学视频字幕设计的眼动实验研究[J].现代教育术，2016，26(2):45-51.

[37] 王志军，孙雨薇，封晨.新型交互式字幕在视频类学习资源中的应用研究[J].开放学习研究，2018，23(6):25-30，50.

[38] MAUTONE P D, MAYER R E. Signaling as a Cognitive Guide in Multimedia Learning[J]. Journal of Educational Psychology，2001，93(2):377-389.

[39] DE KONING B B, TABBERS H K, RIKERS R M J P, et al. Towards a framework for attention cueing in instructional animations: Guidelines for research and design[J]. Educational Psychology Review，2009，21(2): 113-140.

[40] BOUCHEIX J M, LOWEE R K. An eye tracking comparison of external pointing cues and internal continuous cues in learning with complex animations[J]. Learning and instruction，2010，20(2): 123-135.

[41] 谢和平，安婧，王福兴.多媒体学习中的图文整合:同步化线索和学习者经验的作用[J].心理科学，2017，40(5):1104-1110.

[42] OZCELIK E, ARSLAN-ari I, Cagiltay K. Why does signaling enhance multimedia learning? Evidence from eye movements[J]. Computers in human behavior，2010，26(1): 110-117.

[43] 古岱月.教学视频画面中重难点提示位置对学习者学习效果影响的眼动研究[J].电脑与电信，2019(8):50-53.

[44] 杨九民，徐珂，韩佳雪，等.教学视频中线索类型与学习者先前知识经验对学习的交互影响[J].现代远程教育研究，2020，32(1):93-101.

[45] WANG X, LIN L, HAN M, et al. Impacts of cues on learning: Using eye-tracking technologies to examine the functions and designs of added cues in short instructional videos[J]. Computers in Human Behavior，2020，107: 106279.

[46] MAYER R E, ESTRELLA G. Benefits of emotional design in multimedia instruction[J]. Learning and Instruction，2014，33: 12-18.

[47] UM E, PLASS J L, HAYWARD E O, et al. Emotional design in multimedia learning[J]. Journal of Educational Psychology，2012，104(2): 485-498.

[48] MAYER R E, GRIFFITH E, JURKOWITZ I T N, et al. Increased interestingness of extraneous details in a multimedia science presentation leads to decreased learning[J]. Journal of Experimental Psychology: Applied，2008，14(4): 329-339.

[49] 熊俊梅，辛亮，高苗苗，等.视觉和听觉情绪设计对多媒体学习的影响[J].心理科学，2018，41(5):1124-1129.

[50] 韩美琪.多媒体画面中的情绪设计研究[DB/OL].天津:天津师范大学，2020[2020-10-25]. https://kns.cnki.net/kcms/detail/detail.aspx?dbcode=CMFD&dbname=CMFD202002&filename=1020742742.nh&v=M94kVTIpCto8Uqk3hmTQQKplnESAepQqN2m1h7WPaZ8Q7Sf8zRxxPwO9ukfYz2V3.

[51] CHUNG S, CHEON J. Emotional design of multimedia learning using background images with motivational cues[J]. Journal of Computer Assisted Learning，2020(3).

[52] 杨红云，陈旭辉，顾小清.多媒体学习中视觉情绪设计对学习效果的影响——基于31项实验与准实验研究的元分析[J].电化教育研究，2020，41(1):76-83.

[53] BROM C, STARKOVA T, D'Mello S K. How effective is emotional design? A meta-analysis on facial anthropomorphisms and pleasant colors during multimedia learning[J]. Educational Research Review，2018，25: 100-119.

[54] 梅耶.多媒体学习[M].牛勇，丘香，译.北京:商务印书馆，2006.

[55] 王雪，周围，王志军.教学视频中交互控制促进有意义学习的实验研究[J].远程教育杂志，2018，36(1):97-105.

[56] 王雪，王志军，付婷婷.交互方式对数字化学习效果影响的实验研究[J].电化教育研究，2017，38(7):98-103.

[57] 杨九民，吴长城，皮忠玲，等.促进学习还是干扰学习——弹幕对学习影响的元分析[J].电化教育研究，2019，40(6):84-90，120.

[58] 温小勇.教育图文融合设计规则的构建研究[DB/OL].天津:天津师范大学，2017[2020-10-25]. https://kns.cnki.net/kcms/detail/detail.aspx?dbcode=CDFD&dbname=CDFDLAST2017&filename=1017197207.nh&v=qvW9hXIaw8KpRuT9VUbvFyMyixSijopK8dulLwTP0rMRIgpzINip1O420NNV2n5V.

[59] 步振华.视觉文本:关于课件设计的研究[DB/OL].江苏:南京艺术学院，2013[2020-10-25]. https://kns.cnki.net/kcms/detail/detail.aspx?dbcode=CMFD&dbname=CMFD201401&filename=1013342210.nh&v=M8zle8Im3gJ3B9RdKpRjhA0s4g7wgVqXxjL2OpM18ZK%25mmd2BWG3jvMNAkxPZmPQpUFsW.

[60] SCHEITER K, EITEL A .Signals foster multimedia learning by supporting integration of highlighted text and diagram elements[J]. Learning & Instruction，2015，36:11-26.

[61] LI M, SONG Y, LU S, et al. The layout of web pages: A study on the relation between information forms and locations using eye-tracking[C]//International Conference on Active Media Technology. Springer, Berlin, Heidelberg，2009: 207-216.

[62] 水仁德，王立丹.字体大小和呈现位置对多媒体课件文字理解的影响[J]. 应用心理学，2008，14(2): 187-192.

[63] 安璐，李子运.教学PPT背景颜色的眼动实验研究[J].电化教育研究，2012(1):75-80.

[64] 李萍.浏览网络课件不同字体字号与颜色搭配的眼动研究[DB/OL].上海:华东师范大学，2008 [2020-10-25]. https://kns.cnki.net/kcms/detail/detail.aspx?dbcode=CMFD&dbname=CMFD2009&filename=2009083118.nh&v=nD8Rq2a277L7436SU7p76D5%25mmd2Fd4eQezH6izt8NEeQEdMeAcEplEybpgvt18FnQ3CA.

[65] 王雪，王志军，付婷婷，等.多媒体课件中文本内容线索设计规则的眼动实验研究[J].中国电化教育，2015(5):99-104, 117.

[66] 张冠文，刘长江.多媒体课件中文本的设计[J].中小学电教，2004(3):43-45.

[67] 王雪，王志军，李晓楠.文本的艺术形式对数字化学习影响的研究[J].电化教育研究，2016，37(10):97-103.

[68] MAYER R E. Using multimedia for e-learning[J]. Journal of Computer Assisted Learning, 2017，33(5): 403-423.

[69] 梅耶，张恩铭，盛群力.数字化学习中运用多媒体(下)[J].数字教育，2019，5(2):1-11.

[70] 孙新波，吕计红.背景音乐——一种通过体验和感受达到教育目的的教学方式[J].东北大学学报（社会科学版），2003(3):229-231.

[71] 戴劲.影视字幕与外语教学[J].外语电化教学，2005(3):18-22.

[72] 王健，郝银华，卢吉龙.教学视频呈现方式对自主学习效果的实验研究[J].电化教育研究，2014，35(3):93-99, 105.

[73] 古永锵.微视频在中国的机会[J].互联网周刊，2006(36):11.

[74] 戴勤燕.多媒体背景音乐给语文带来的味儿[J].科学大众（科学教育），2010(9):87.

[75] 王荣，蒋晓.移动互联时代的微视频体验设计探析[J].现代装饰（理论），2011(10):126.

[76] 阎国利.不同听觉场合的记忆效果及年龄特征[J].天津师大学报（社会科学版），1991(5):29-34.

[77] FURNHAM A, ALLASS K. The influence of musical distraction of varying complexity on the cognitive performance of extroverts and introverts[J]. European Journal of Personality, 1999，13(1): 27-38.

[78] RAUSCHER F H, SHAW G L, KY K N. Listening to Mozart enhances spatial-temporal reasoning: towards a neurophysiological basis[J]. Neuroscience letters，1995，185(1): 44-47.

[79] 王志军.远程教育中"教学交互"本质及相关概念再辨析[J].电化教育研究，2016(4):36-41.

[80] 吴向文.数字化学习资源中多媒体画面的交互性研究[DB/OL].天津:天津师范大学，2018[2020-10-25].https://kns.cnki.net/kcms/detail/detail.aspx?dbcode=CDFD&dbname=CDFDLAST2019&filename=1018266131.nh&v=hB1ID0pBkdACBstqqTE43nY3RPsJRWOavT2C2RcL04KAqb5Ucr50hYjYmpJhEyV8.

[81] 刘春林.在线教育利用虚拟现实的现状和未来[J].中国信息技术教育，2019(23):110-112.

[82] 石宇航.浅谈虚拟现实的发展现状及应用[J].中文信息，2019(1):20.

[83] 朱旭.基于虚拟现实技术的智能穿戴产品展示设计研究[DB/OL].辽宁:沈阳建筑大学，2019[2020-10-25].https://kns.cnki.net/kcms/detail/detail.aspx?dbcode=CMFD&dbname=CMFD202001&filename=1019255606.nh&v=YUbFriqXtiAqaiiGcbHeYY30FFR%25mmd2Bnw65tJN74lLd1bDz%25mmd2BV721etf82tC2ZiAn0Vh.

[84] 都宁，何芳，陆文戎.不同反馈对大学生英语议论文修改的效果研究[J].北京航空航天大学学报(社会科学版)，2019，32(4):124-130.

[85] ALLEN D, KATAYAMA A. Relative second language proficiency and the giving and receiving of written peer feedback[J]. System，2016，56: 96-106.

[86] 李静.基于反馈的交互式教学视频对学习效果影响的研究[DB/OL].天津:天津师范大学，2019[2020-10-25].https://kns.cnki.net/kcms/detail/detail.aspx?dbcode=CMFD&dbname=CMFD202001&filename=1019242421.nh&v=upPfXVvI%25mmd2BfCiDbczfDkZ%25mmd2BAR%25mmd2F1QXvbcTJ%25mmd2FBOJCd%25mmd2FaZhC8t%25mmd2FIUVgZjM2Nhs4SDptSC.

[87] 李程怡.人工智能的关键技术及相关应用[J].科技创新与应用，2020(12):156-157，160.

[88] 武文杰.基于虚拟现实技术的大场景自然环境仿真的研究[DB/OL].吉林:吉林大学，2019[2020-10-25]. https://kns.cnki.net/kcms/detail/detail.aspx?dbcode=CMFD&dbname=CMFD201902&filename=

1019139904.nh&v=n2DFioKsbi1p6W%25mmd2Fya6Bo6CgeCI%25mmd2FNZSC2J7TOEhVJw9tgMLOjfm0GE9nkyJ%25mmd2BKxNz3.

[89] 周围.MOOC教学视频中交互设计规则的构建研究[DB/OL].天津:天津师范大学,2018[2020-10-25]. https://kns.cnki.net/kcms/detail/detail.aspx?dbcode=CMFD&dbname=CMFD201901&filename=1018266854.nh&v=9pgvYbAZtoFcePyr5cHeo8IxBok74ZLZVg%25mmd2BwvUuV5zDsO%25mmd2BCEp3ECHUnO8FrE2MtB.

[90] 陈丽.远程学习的教学交互模型和教学交互层次塔[J].中国远程教育,2004(5):24-28.

[91] 严冰,单从凯.数字化学习资源[M].北京:中央广播电视大学出版社,2015.

[92] 吴砥,王杨春晓,彭娴.教育信息化标准研究综述[J].电化教育研究,2019,40(1):45-51,76.

[93] 寇海莲,万正刚,高铁刚.中小学教师对基础教育优质数字资源质量评价实证研究——基于198名评审专家的调查[J].中国电化教育,2014(10):70-77.

[94] 郭绍青,张进良,贺相春.美国K-12开放教育资源:政策、项目与启示[J].电化教育研究,2016,37(7):122-128.

[95] 刘哲雨,侯岸泽,王志军.多媒体画面语言表征目标促进深度学习[J].电化教育研究,2017,38(3):18-23.

[96] 王志军,刘潇.促进学习情境转化的增强现实学习资源设计研究[J].中国电化教育,2019(6):114-122.

[97] 冯向东.高等教育研究中的"范式"与"视角"辨析[J].北京大学教育评论,2006(3):100-108,191.

[98] 张俊,刘儒德,贾玲.反馈在自我调节学习中的作用[J].心理发展与教育,2012,28(2):218-224.

推荐阅读资料

中文文献

[1] 爱森斯坦.蒙太奇论[M].富澜,译.北京:中国电影出版社,2003.

[2] MCWADE J.超越平凡的平面设计[M].侯景艳,译.北京:人民邮电出版社,2010.

[3] 曹晓静.学习资源画面色彩表征影响学习注意的研究[DB/OL].天津:天津师范大学,2020[2020-10-25]. https://kns.cnki.net/kcms/detail/detail.aspx?dbcode=CDFD&dbname=CDFDLAST2020&filename=1020744071.nh&v=cyGKXAN5gFDaQbYnfreNf9RQZlo0ba0OKpb4JAfky2Uw%25mmd2BDay5ZzURcvjrc%25mmd2BGAH1d.

[4] 陈丽.远程教学中交互规律的研究现状述评[J].中国远程教育,2004(1):13-20,78.

[5] 陈琳娜.数字长镜头的影像特征与美学嬗变[J].电影评介,2019(12):61-64.

[6] 范文东.色彩搭配原理与技巧[M].北京:人民美术出版社,2006.

[7] 冯小燕,王志军,刘杜鹃,等.画面布局方式对移动学习影响的实验研究[J].数字教育,2018,4(6):1-6.

[8] 冯小燕.促进学习投入的移动学习资源画面设计研究[DB/OL].天津:天津师范大学,2018[2020-10-25]. https://kns.cnki.net/kcms/detail/detail.aspx?dbcode=CDFD&dbname=CDFDLAST2019&filename=1018266130.nh&v=hB1ID0pBkdC7WGHDqM84Muu3aC%25mmd2F%25mmd2F%25mmd2FueKz576CU1PYcsRO1qaZDl5Xq%25mmd2Fn%25mmd2B4RwW5t3.

[9] 龚少英,上官晨雨,翟奎虎,等.情绪设计对多媒体学习的影响[J].心理学报,2017,49(6):771-782.

[10] 郭龙生.媒体语言研究刍议——《媒体与语言:来自专家与明星的声音》读后感[J].语言文字应用,2003(4):138-143.

[11] 梁斌.多媒体网络课件交互性设计[J].电化教育研究,2002(5):40-44.

[12] 梁景红.网站设计与网页配色实例精讲[M].北京:人民邮电出版社,2005.

[13] 刘俐利,凌毓涛,王艳凤.虚拟学习环境中构建三维动画资源与交互设计研究[J].中国电化教育,2014(2):123-128.

[14] 刘世清,刘珍芳,王冬.论现代教学媒体的本质、发展规律与应用规律[J].电化教育研究,2005(8):16-19.

[15] 刘哲雨.深度学习的探索之路[M].天津:南开大学出版社,2018.

[16] 罗兵,李华嵩,李敬民.人工智能原理及应用[M].北京:机械工业出版社,2011.

[17] 梅耶.多媒体学习[M].牛勇,丘香,译.北京:商务印书馆,2006.

[18] 皮忠玲,章仪,杨九民.教师手势对视频学习的影响及其认知神经机制[J].中国电化教育,2019(4):103-110,129.

[19] 秋叶.和秋叶一起学 PPT[M].北京:人民邮电出版社,2014.

[20] 汤明纲.电视摄像基础[M].北京:中国传媒大学出版社,2015.

[21] 汪存友.在线教学视频呈现讲解字幕有必要吗?——兼论对冗余效应边界条件的修正[J].电化教育研究,2016,37(3):59-65,85.

[22] 王雪,韩美琪,高泽红,等.教学视频中视听觉情绪设计的作用机制与优化策略研究[J].远程教育杂志,2020,38(6):50-61.

[23] 王雪,王志军,付婷婷,等.多媒体课件中文本内容线索设计规则的眼动实验研究[J].中国电化教育,2015(5):99-104,117.

[24] 王雪,王志军,付婷婷.交互方式对数字化学习效果影响的实验研究[J].电化教育研究,2017,38(7):

98-103.

[25] 王雪，王志军，韩美琪.技术环境下学习科学与教学设计的新发展——访多媒体学习研究创始人 Richard Mayer 教授[J].中国电化教育，2019(10):8-13，31.

[26] 王雪，王志军，侯岸泽.网络教学视频字幕设计的眼动实验研究[J].现代教育技术，2016，26(2): 45-51.

[27] 王雪，王志军，李晓楠.文本的艺术形式对数字化学习影响的研究[J].电化教育研究，2016，37(10): 97-103.

[28] 王雪，王志军.多媒体课件中的信息加工整合策略的研究与设计——以初中数学课件"二次函数"为例[J].电化教育研究，2015，36(4):103-107.

[29] 王雪，徐文文，高泽红，等.虚拟现实技术的教学应用能提升学习效果吗？——基于教学设计视角的 38 项实验和准实验的元分析[J].远程教育杂志，2019，37(6):61-71.

[30] 王雪，周围，王志军，等.MOOC 教学视频的优化设计研究——以美国课程中央网站 Top20 MOOC 为案例[J].中国远程教育，2018(5):45-54.

[31] 王雪，周围，王志军.教学视频中交互控制促进有意义学习的实验研究[J].远程教育杂志，2018，36(1):97-105.

[32] 王雪.多媒体学习研究中眼动跟踪实验法的应用[J].实验室研究与探索，2015，34(3):190-193，201.

[33] 王雪.高校微课视频设计与应用的实验研究[J].实验技术与管理，2015，32(3):219-222，226.

[34] 王雪."多媒体画面语言"的媒体要素设计语法规则研究[M].天津：南开大学出版社，2018.

[35] 王志军，曹晓静.数字化学习资源画面色彩表征影响学习注意的研究[J].远程教育杂志，2020，38(3): 65-75.

[36] 王志军，冯小燕.基于学习投入视角的移动学习资源画面设计研究[J].电化教育研究，2019，40(6): 91-97.

[37] 王志军，刘潇.促进学习情境转化的增强现实学习资源设计研究[J].中国电化教育，2019(6): 114-122.

[38] 王志军，王雪.多媒体画面语言学理论体系的构建研究[J].中国电化教育，2015(7):42-48.

[39] 王志军，吴向文，冯小燕，等.基于大数据的多媒体画面语言研究[J].电化教育研究，2017，38(4): 59-65.

[40] 王志军.多媒体字幕显示技术的实验研究[J].中国电化教育，2003(7):83-85.

[41] 王志军.远程教育中"教学交互"本质及相关概念再辨析[J].电化教育研究，2016(4):36-41.

[42] 温小勇.教育图文融合设计规则的构建研究[DB/OL].天津：天津师范大学，2017[2020-10-25]. https://kns.cnki.net/kcms/detail/detail.aspx?dbcode=CDFD&dbname=CDFDLAST2017&filename= 1017197207.nh&v=qvW9hXIaw8KpRuT9VUbvFyMyixSijopK8dulLwTP0rMRIgpzINip1E%25mmd 2B9P51GHaW%25mmd2B.

[43] 吴向文.数字化学习资源中多媒体画面的交互性研究[DB/OL].天津：天津师范大学，2018[2020-10-25]. https://kns.cnki.net/kcms/detail/detail.aspx?dbcode=CDFD&dbname=CDFDLAST2019&filename= 1018266131.nh&v=hB1ID0pBkdACBstqqTE43nY3RPsJRWOavT2C2RcL04KAqb5Ucr50hYIsF3fxYo4R.

[44] 杨红云，陈旭辉，顾小清.多媒体学习中视觉情绪设计对学习效果的影响——基于 31 项实验与准实验研究的元分析[J].电化教育研究，2020，41(1):76-83.

[45] 杨九民，徐珂，韩佳雪，等.教学视频中线索类型与学习者先前知识经验对学习的交互影响[J].现代远程教育研究，2020，32(1):93-101.

[46] 游泽清，卢铁军.谈谈"多媒体"概念运用中的两个误区[J].电化教育研究，2005(6):5-8.

[47] 游泽清，曲建峰，金宝琴.多媒体教材中运动画面艺术规律的探讨[J].中国电化教育，2003(8):50-53.

[48] 游泽清."多媒体画面语言"系列讲座(四) 十年磨一剑——"多媒体画面语言学"诞生纪实[J].中国信息技术教育，2011(22):9-13.

[49] 游泽清.《多媒体画面艺术理论》是如何创建出来的[J].中国电化教育，2010(6):6-9.

[50] 游泽清.创建一门多媒体艺术理论[J].中国电化教育，2008(8):7-11.
[51] 游泽清.多媒体画面艺术基础[M].北京:高等教育出版社，2003.
[52] 游泽清.多媒体画面艺术设计[M].2版.北京:清华大学出版社，2013.
[53] 游泽清.多媒体画面艺术设计[M].北京:清华大学出版社，2009.
[54] 游泽清.多媒体画面艺术应用[M].北京:清华大学出版社，2012.
[55] 游泽清.多媒体画面语言的语法[J].信息技术教育，2002(12):79-80.
[56] 游泽清.多媒体教材中运用交互功能的艺术[J].中国电化教育，2003(11):48-50.
[57] 游泽清.开启"画面语言"之门的三把钥匙[J].中国电化教育，2012(2):78-81，135.
[58] 游泽清.认识一种新的画面类型——多媒体画面[J].中国电化教育，2003(7):59-61.
[59] 游泽清.谈谈多媒体画面艺术理论[J].电化教育研究，2009(7):5-8.
[60] 游泽清.走出屏幕上呈现文本媒体的误区[J].中国电化教育，2006(1):80-81.
[61] 余沁，刘龙繁，熊艳，等.文字强调方式对多媒体学习的影响——基于眼动追踪技术[J].生物医学工程研究，2018，37(1):96-100.
[62] 张帆.网页界面设计艺术教程[M].北京:人民邮电出版社，2002.
[63] 张菁.虚拟现实技术及应用[M].北京:清华大学出版社，2011.
[64] 张舒予.视觉文化研究与教育技术创新[J].中国电化教育，2006(4):10-15.
[65] 赵鑫硕，杨现民，李小杰.移动课件字幕呈现形式对注意力影响的脑波实验研究[J].现代远程教育研究，2017(1):95-104.
[66] 佐佐木刚士.版式设计原理[M].武湛，译.北京:中国青年出版社，2007.

英文文献

[1] ALLEN D, KATAYAMA A. Relative second language proficiency and the giving and receiving of written peer feedback[J]. System, 2016, 56: 96-106.
[2] MAYER R E, HEISER J, LONN S. Cognitive constraints on multimedia learning: When presenting more material results in less understanding[J]. Journal of Educational Psychology, 2001, 93(1): 187-198.
[3] MAYER R E. Thirty years of research on online learning[J]. Applied Cognitive Psychology, 2019, 33(2):152-159.
[4] MCADAMS S, BIGAND E.Thinking in sound:The cognitive psychology of human audition[J]. Computer Music Journal, 1995, 19(4):101.
[5] OZCELIK E, ARSLAN-ARI I, CAGILTAY K. Why does signaling enhance multimedia learning? Evidence from eye movements[J]. Computers in human behavior, 2010, 26(1): 110-117.
[6] OZCELIK E, KARAKUS T, KURSUN E, et al. An eye-tracking study of how color coding affects multimedia learning[J]. Computers & Education, 2009, 53(2): 445-453.
[7] MAYER R E.The Cambridge Handbook of Multimedia Learning[M].Cambridge: Cambridge University Press, 2005.
[8] SCHEITER K, EITEL A. Signals foster multimedia learning by supporting integration of highlighted text and diagram elements[J]. Learning and Instruction, 2015, 36: 11-26.
[9] UM E, PLASS J L, HAYWARD E O, et al. Emotional design in multimedia learning[J]. Journal of educational psychology, 2012, 104(2):485-498.
[10] WILLIAMS R. The non-designer's design book: design and typographic principles for the visual novice[M]. Pearson Education, 2015.